李乾朗 著
Li, Chien-Lang

神靈的殿堂

THE TEMPLES OF THE GODS

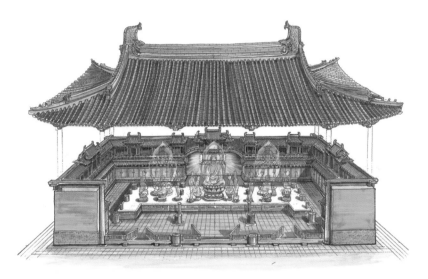

目錄

名家推薦

李乾朗教授年輕時就熱愛傳統建築，又是少有的徒手摹寫建築的能手，在古建築的研究上，早已嶄露頭角。大陸開放後，他花了數十年時間，認真訪問、記錄了主要的古建築，其足履之廣，用心之深與專注的程度，無人能出其右。他的解析圖與照片頗為珍貴，建築界久有所聞而不免未能一睹之憾。很高興遠流有此魄力，集多人之力，協助李教授整理出版，實為建築界一大盛事。這可能是中國古建築著作中，表達最清楚，內容最精準，圖面最悅目的一部書。

漢寶德 （漢寶德・建築學者）

李乾朗精通中國傳統建築的構造技法與裝飾加工，以充滿感情的目光，讓豐富的細節在現代甦活。李乾朗同時也是知名的古建築透視圖法第一人。他熟練的技巧在這部作品裡充分發揮。將散布在中國各地的寺廟、宮殿、民家與園林等數十座知名古蹟，每一座都以確實的視點俯瞰，將複合的空間結構靈活再現。本書視點上的最大特色是，巧妙地將外觀與內部的透視圖呈現在同一畫面上。藉由這個手法，把從外觀無法推測，驚異未知的內部景象描繪出來，彷彿是精密的人體解剖圖的透視方式，讓讀者得以正確了解。這是一部古建築巡禮不可欠缺、重要而珍貴的著作。

杉浦康平 （杉浦康平・國際知名設計大師）

我是學美術的，特別看重繪圖工作，我主持漢聲雜誌美術部門，因此建築圖繪常常責成編輯向乾朗兄求教並學習，他們都和我一樣，稱他為「李老師」。每回同行考察時，他不但勤於拍照記錄、繪圖講解，還很細心的觀看生活道具、手藝工具和操作方法，並會見微知著的邊看邊說，深入點還會就地告知營造方法及匠師流派。回到歇腳的地方，他可以立即選擇視點，以最好的角度切入，這時的他好像有透視眼，能看穿房子，理出結構。好幾百幅黑線圖稿就是這樣出來的，張張都是古建築的寶貝。乾朗出書，是他數十年研究中國經典古建築的總成果，尤其書中數十幅彩色透視大圖與線圖最為精采。身為老朋友的我，在此向他喝采，也為讀者感到高興。

黃永松 （黃永松・漢聲雜誌社發行人）

過去每當我和梁思成先生談到他做學問的事時，他往往只淡淡的一笑說：「這只是笨人下的笨功夫。」今天當我看到乾朗的這部大作時被驚呆了，不禁想起了梁公說的「笨人下笨功夫」的話。乾朗不僅受過建築學深入的專業訓練，近數十年來更走遍了大江南北，對中國古建築有了親身的領會和體驗。因而他才有可能將中國古建築中最經典的作品挑選出來介紹給讀者。本書又不

同於一般的讀物，乾朗每調查一處古建築時都是用全身心去體察的，書中的數十幅圖畫即是作者的心血之作，因此他可讓讀者用眼睛走進古建築，而這正是本書的最大特色。本書最可貴的是，它不僅供業內人士用，而是面向廣大的社會人士，所有非建築業的朋友們。

　　　　　　林洙（林洙・《大匠的困惑：建築師梁思成》作者）

神是境界，工是方法。「整體論」是工，是中國古建築規劃與設計之方法，由此奧祕之大法將古建築創造至神的境界。此部作品是李乾朗教授用數十年的生命，深入探討數十座經典中國古建築物，採用剖視圖與鳥瞰圖手法，來展現整體論如何在中國古建築之空間布局、造型設計、建築構造之應用。這是一部中國古建築解密入手之好書。

　　　　　　李祖原（李祖原・建築師）

中國木構建築構件繁雜，園林和民居又多因地制宜，使得空間的組構更是難以掌握，常讓觀者止於神往，卻又知難而退，我在多年前研習江南園林期間就非常羨慕乾朗的一雙似X光及電腦般的巧手，他的雙手一如傳統建築師，總能精確地傳達雙眼所見及腦中所想的形體，畫出來的圖讓人一看就懂，數十年來他對古建築研究不斷的熱情投入，讓他知識淵博，手繪的圖風也越見成熟親和，以致能深入淺出地帶領著神往者撥開迷霧，進而觸及中國建築的精髓。

　　　　　　黃永洪（黃永洪・建築設計師）

如果真相信眾生皆有輪迴轉世的話，乾朗兄一定是那千年木作老匠師，幾番幻化轉世、穿越千年時空復返而來，目的是為了掃描他那累生累世所建造的，且尚還留在人世間的老建築，準備帶到下一世去吧！我們年輕的時候幾個人曾經是室友，我常常三更半夜被挖起來看他到全台灣各地拍來的老房子的幻燈片，他說話的神采如同把那些房子說成是他的一樣。這一晃數十年過去了，而他已經從台灣走到大陸各地，依然那樣說話，依然那樣畫圖，當然愈來愈純熟，猶如他前世曾經畫過那些畫，蓋過那些建築一樣，今天的他，儼然已經成為中國古建築的守護神靈。而返還古建築匠師本性的乾朗是否還記得那個很會彈吉他的阿朗？我腦海裡常迴盪著他那自在的吉他聲，那是我年少時候一段很美麗的記憶。

　　　　　　登琨艷（登琨艷・建築設計工作者）

新版總序

建築本身擁有一個真實的舞台空間，其具體的形象會透露各種文化、歷史、科技、美學、藝術等信息，建築史研究的魅力，正如司馬遷《史記》所述，可達「究天人之際，通古今之變，成一家之言」。一個地方的建築史正是一部立體的歷史書，我的故鄉淡水有清代的寺廟與古宅，也有十七世紀西班牙人與荷蘭人所建的紅毛城，在這些古建築中來回穿梭，予人走入時光隧道之感，畢竟，建築本身蘊藏許多故事，也因見證時代更迭，成為不可替代之文化資產。

1968年，我於台北陽明山就讀中國文化大學建築系，受到中國第一代建築師盧毓駿教授啟蒙，引發我對古建築之興趣。當時所能閱讀的中國古建築資料極有限，1930年代的《中國營造學社彙刊》是首批重要史料，讀了梁思成、劉敦楨及劉致平等學者的調查研究論文，獲益匪淺，尤其是字裡行間對中國古文化的熱愛，令人感動。其後我在日本又陸續購得伊東忠太等學者的書籍。這些書成為我神遊與認識中國古建築的主要門徑。

為了教學與研究及探親，1988年我首次偕妻淑英前往廣州、武漢、蘇州、南京及福州、泉州、潮州等地，走訪書中所載的古建築。1990年後，我經常參加華南理工大學陸元鼎教授舉辦的民居學術研討會，行腳各地考察形形色色的民居。民居為芸芸眾生所居，它表現的文化面不下於宮殿寺廟，也深深吸引我。在古建築的研究道路上，曾有人批評梁思成只重殿堂，不重民居，還封給他「大屋頂」的外號，其實純屬似是而非的論調。吾人應知，研究寺廟或教堂，與宗教信仰無關。研究宮殿或民居，也與意識型態無關。何況民居當中也有三教九流之分，何能劃地自限？一般而言，宗教建築或宮殿因投下大量物力與時間，所累積的文化、技術及藝術成分較豐富，較能成為我們深入研究的對象。

1992年，中央工藝美術學院陳增弼教授陪我到蘇州考察園林及家具，經其引介，在北京見到了劉致平先生。承他贈我《中國伊斯蘭教建築》一書，我才知道中國少數民族的建築也有學者投下心血進行調查研究。近年，中國建築史之研究又達到一個高峰。2003年，由劉敘杰、傅熹年、郭黛姮、潘谷西與孫大章等學者主編的五卷《中國古代建築史》，集結了當代實力最強的學者投入編寫，內容豐富紮實，我深感欽佩，並從中獲益良多。

筆者的祖先在三百年前從福建遷徙到台灣淡水，同時福建與廣東的建築也陸續被引進台灣。我從1970年代開始熱衷古建築之研究，不斷將調查筆記及拍攝之幻燈片整理成各種文圖稿用於教學及出版，1979年我寫了《台灣建築史》，即是完成初步為建築代言的夢想。回顧1980至2000年間多次到中國大陸考察古建築，雖然舟車勞頓，旅途極為辛苦，經費皆自籌，但仍樂此不疲。這些年來大略走遍大江南北，目睹曾經神遊，且心嚮往之的唐宋古建築。最大的動力，應該是古建築蘊含豐富的智

慧所散發的魅力吧！

　　基於建築專業訓練，我看建築特別關注建築的構造與造型設計，尤其是大木結構及空間配置。到各地考察古建築，速寫本與相機不離手，一座小小三開間殿堂，我可以畫數張圖，拍下一百張幻燈片，心想：老遠跑來參訪，重遊不知何年何月，不能辜負古人心血！建築是三度空間的立體物，如何用平面圖畫表現其造型與空間？千百年來一直是建築家探討的課題。現在藉電腦繪圖之助，很容易得到3D圖樣。但傳統建築師多擅長繪畫，他們徒手精準地傳達眼中所見與腦中所想的形體。在古建築現場，直接面對心儀已久的建築速寫描繪，對我而言是人生至高享受，因建築物無法帶走，但能畫下它才真正了解它。我每畫完一幅建築解剖圖時，心裡覺得很愉快，彷彿曾經回到建築前世，在現場與主事匠師進行了對話，達到物我兩忘的境界。

　　2003年我寫成《台灣古建築圖解事典》，即萌生以解剖圖法撰寫中國古建築專書的構想，其實這已是一個二十年的夢想！如何讓夢實現？感謝遠流出版公司力促這個夢成真。

　　2005年起著手撰稿及圖樣繪製，所選均為中國建築史上最經典的作品。選取標準包括：「年代古老且稀少，具代表性，並能反映審美及建築智慧者」，如佛光寺、南禪寺；「在中國建築史上，具孤例之角色」，如嵩岳寺塔、正定隆興寺、蘇州城盤門、雲岡及敦煌石窟；「建築構造及技術艱深罕見者」，如應縣木塔、顯通寺無樑殿、南京城聚寶門、晉祠聖母殿、孔廟奎文閣、天壇祈年殿以及雲龍橋；「建築造型優美，或雄偉，或樸拙，或秀麗」，如紫禁城角樓、平遙古城市樓；「融合外來文化」，如喇嘛塔、清真寺、碧雲寺塔、普陀宗乘廟及普寧寺；「建築空間布局、形式奇特者」，如安貞堡；「建築設計克服技術上之障礙，利用高明手段解決問題者」，如閩東民居；「具創意及啟迪力量，令人驚嘆之建築」，如福建土樓；「建築空間、造型呈現中國文化特質，表現儒、釋、道哲學者」，如北海小西天、國子監辟雍等。

　　總之，這是一組以台灣學者的觀點所寫有關中國古建築研究的書，我是以傳統儒、釋、道哲學對中國建築的影響去解讀及詮釋這些經典古建築。並以曾親自到訪，有臨場體驗，能正確畫出透視圖的作品為主。我嘗試用剖面、掀頂及鳥瞰等透視角度來分析古建築，這些方法是在「解構」一座古建築，但卻讓讀者可以用眼睛身歷其境地走進古建築！

　　2007年《巨匠神工》書出版時，依建築特質分為「眾生的居所」、「帝王的國度」與「神靈的殿堂」三個部分。經過十多年，很幸運地我又獲得許多機會考察中國的古建築，其間主要是受邀參訪、演講或展覽，包括北京、上海、廣州、西安、

福州與太原等城市，講課之餘，我都爭取時間考察附近古建築。其中2009年在北京故宮博物院參加古建新書發表會時，再次參觀雨花閣及暢音閣。2018年在山西博物院舉辦「穿牆透壁－李乾朗古建築手繪藝術展」，再訪五台山名寺古剎並到晉北看朔州崇福寺。2019年到福州講課，專程到永泰縣看莊寨民居，收獲極多。所見的建築印象至今仍深深銘刻在心，我決定將這些優異的古建築以剖視圖法再畫數十例，納入本次的的增訂新版之中。在此我特別要向考察古建之旅曾經給予協助的人士表達敬意，包括北京的晉宏達先生、王亞民先生，山西的石金鳴先生、張元成先生、梁育軍先生，福建的黃漢民先生、林從華先生、張培奮先生，廣東的柯麗敏女士，以及台北的黃寤蘭女士等諸友。

《巨匠神工》一書出版之後，得到廣大愛好中國古建築的朋友迴響鼓勵，也要感謝細心的讀者來函指教透視圖或地點的錯誤，使我有機會在增訂版中修正。事實上，我在古建築現場考察也有許多看不清楚的地方，回台北後在書桌上畫草稿時，才發覺現場的觀察仍有盲點。基於我對中國古建築的熱愛，總是企圖將複雜的結構，以簡單明瞭的圖像，傳達給讀者，建築有深厚的文化承載能力，但它是科學的產物，古人發揮智慧將材料以合乎物理的邏輯創造出來，傳達不同時代的文化，也透露出時代局限。我們後人對古代的理解，是透過我們有限知識的詮釋，這其中顯然仍有無法完整對話的遺憾。所以歷史學家常說回顧過去是一種思想的歷史。我們欣賞中國歷代古建築，既不可能置身古代，我們更應以設身處地的態度來欣賞，讓古建築來溫暖我們的心靈。

《巨匠神工》在初版十五年後，能再補充修訂，改以兩冊的形式出版，係獲遠流出版王榮文董事長的支持及黃靜宜總編輯、張詩薇主編等人之研討，決定將屬於人的世界之「眾生的居所」與「帝王的國度」合為一冊，而屬於神的世界之「神靈的殿堂」另編一冊。並且為方便閱讀，開本也略縮小，內頁版面的美編設計仍由陳春惠女士掌理，新的封面仍請楊雅棠先生設計，他們都是設計高手，相信讀者拿到手上一定會有驚喜與滿意的感覺。文圖的繕排，由助理顏君穎花了許多時間處理，而內容及圖樣的校訂，則由淑英襄助，在此一併表達誠摯的感謝。

這次《巨匠神工》的新版系列增訂，內容繁多，《眾生的居所》與《神靈的殿堂》二書共72篇經典建築，在中國浩瀚歷史及廣袤土地之下，限於個人條件與能力所及，且我個人對中國古建築的理解仍是一個片面角度而已，難免有遺珠之憾。本書旨在表達我個人對中國古建築偉大匠藝的敬意以及研究心得之分享，尚祈方家指正！

李乾朗 2022年5月

導論

建築載道 · 珍貴遺產

　　中國古建築是人類珍貴的文化遺產，忠實而客觀地反映歷史發展脈絡及面貌，甚至保存許多文字無法記錄的史料。古建築雖屬物質文化，作為人與外在世界接觸的媒介，卻也是調適生活的創造物，蘊含了浩瀚無涯的精神文化。中國建築歷經六千年以上的發展，形成獨立而完整的體系，設計理論與建築技術均達到很高的水準，即形式與內容兼備，形式有其文采，而內容則奠定在人性之上。探討中國古建築，從中國文化的本質來觀察，不失為一個最適切的角度。儒、釋、道影響兩千多年來的中國歷史與文化，建築背後的哲學與法則亦不脫離儒、釋、道之思想精髓。建築的外在形式得自孔孟與佛學較多，而空間架構則得自老莊之道較多。以住宅與宮殿為例，其布局常以中軸做左右對稱，中為主，旁為從，左昭右穆，主從尊卑序位分明，體現儒家人倫之序。建築物之外的庭院路徑則依環境形勢而變通，所謂「千尺為勢，百尺為形」，從小而大，由近而遠，漸層式與自然融為一體，達到天人合一的境界，合於道家「人法地、地法天、天法道，而道法自然」之理。

　　因而，中國建築的取材與擇地，常因地制宜且就地取材，不過度傷害自然，因勢而生。歷代一脈相傳，千年前的建築著作仍為後世所繩，明清的匠師仍因循唐宋的設計思想。不明所以者，嘗論中國建築缺少變化，實則一大誤解。中國建築之變，不在皮相與技巧之變，而是深刻地領悟到萬變不離其宗的道理。此為一種超越的設計觀，中國建築內涵深厚而形神皆備，它具有許多特質，在技術方面善於運用木結構，將木材技術發揮到極致，為世界其他文明所罕見。

　　木造建築用料取得容易，施工便捷，易於學習流傳。古代師徒相傳，只憑口訣與實務觀摩，即可學得建屋技術。合理的屋架形式，放諸四海皆可運用。在中國幅員廣大、地貌多變的地理區域，南北各地匠師根據官頒的《營造法式》與民間流傳的《魯班經》即可投入現場工作。木結構的優點被開發出來，千百年來亦影響鄰邦，包括朝鮮、日本及越南等，其典章制度為華夏文化之一環，建築亦師法中國。中國本身因歷史動亂所出現的建築空白，往往可自鄰邦保存之古建築得到驗證，如日本奈良之法隆寺、唐招提寺及東大寺、朝鮮慶州之佛國寺，均可補唐宋遺物之不足。

　　然而，中國建築之特性也是民族性之呈現，梁思成指出，中國建築重用木材，乃出於中國人之性情，不求原物長存，服從自然生滅之定律，視建築如被服輿馬，安於興亡交替及新陳代謝之理。此為精闢之論，然亦表明中國建築不求久存，所引起的研究困難。建築屬百工之事，古時稱為營造。周朝設冬官府，置匠師「司木」職。漢代設「將作大匠」，隋唐尚書省下工部設「將作

監」，掌管官府重大工程。清代「工部尚書」掌管官府、寺廟、城郭、倉庫、廨宇等工程。帝王遵循禮儀制度，營建工程進行時，尚舉行各種盛大而隆重的祭典。雖然如此，但設計的匠人卻被埋沒了，先秦時期只有魯班的事蹟流傳下來，後代名匠如宇文愷、李春、喻皓及李誡等，亦只見簡短的記載。中國的建築研究要遲至二十世紀初才展開。

起初，是日本學者伊東忠太、關野貞、常盤大定等人，深入中國內陸調查研究，創下了一些成果。一九三〇年代，中國營造學社在朱啟鈐領導下，梁思成與劉敦楨以科學的研究方法，調查各地之古建築，逐漸將建築史的系統建構起來，特別是走訪當時已為數不多的老匠人，將深澀難懂的建築技術解密，透過文獻史書的鑽研，分析歷代的演變。近年中國大陸第二、三代的學者在此基礎上分析理論並深入研究更多實例，對全面性的了解也獲得豐碩的成果。

建築乃歷史、社會、政治及文化發展的產物，研究時總會觸及史觀問題，如果能先理解建築之歷史背景，知其因果關係，即能避免以偏概全之病。中國建築在浩瀚的歷史舞台演出中，常與鄰邦文化交流，特別是漢代之後，西域中亞及印度佛教文明之影響，對中國建築灌注了多元的養分。因此任何一個階段的建築，經過剖析，都可提煉出不同的元素。因而我們欣賞古人的建築，如果只是透過文獻分析前因後果，難免還是囿於記載之限。近代重視實務測繪調查之科學方法，可匡正及彌補文獻之偏頗或不足。古建築存在之先決條件，要能避開歷代的天災人禍，它具有稀少物種之價值與尊嚴，後世可經由建築的文化承載，來探索過去到現在的軌跡，所以也有人說，古建築讓我們能與歷史對話。

具備此宏觀的歷史理解，一座宏偉的帝王宮殿或一座僧侶弘法的寺廟與一座匹夫小民的窯洞住居，其價值在人類文明史上無分軒輊。「眾生的居所」包括民居、聚落、城市、書院、園林及橋樑等，表現生活的需求；「帝王的國度」包括宮殿、城郭、苑囿、陵墓及祭祀的禮制壇台等，表現國家的體制規模。而「神靈的殿堂」，包括宗祠、佛寺、石窟、佛塔、喇嘛寺、道觀與伊斯蘭教清真寺等，表現出人對超自然的敬畏。

中國傳統建築最主要的特色為重用木結構，其精深理論足以完成一座宏大複雜的建築，也可以營建簡潔的民間小屋。木結構的樑柱之間，最合理且方便操作的連接關係為直角，這就掌控了幾千年來中國建築平面與空間之發展。四根柱子上端架以四根橫樑，所圍成的方體被稱為「間」。它不但成為各式建築的基本單元，也是度量建築規制的單元，並以面寬幾間及進深幾間來規範。

工匠費了很大的功夫樹立樑柱，其最終目的是支撐一座大屋頂，以收遮陽、擋雨、保暖與防風之效。所謂「安得廣廈千萬間，盡庇天下寒士俱歡顏」，中

國建築屋頂形式多樣，依不同等級而選擇廡殿、歇山、懸山、硬山或捲棚等式樣。屋頂的意義象徵天蓋，承受天降之恩澤，所以屋頂的裝飾兼具祈福、驅煞、防火及排水等功能。樑架與屋頂之間設置斗栱，負擔懸挑與穩固之功能。宋代李誡《營造法式》書中舉出許多種屋架，稱之為「草架側樣」。以數目不等的椽木來規範建築物之深度，同一種屋頂可用不同數目的樑柱，顯示空間利用與結構互有彈性。至元朝，為了室內空間開敞通透的目的，更出現移柱、減柱及懸樑吊柱之法。南方建築的大屋頂下，可以容納幾個小屋頂處理排水與室內空間之層次，兩相合宜，將木結構的技術發揮到淋漓盡致。

單座建築的矩形空間框架也可擴及城市規劃，長安、洛陽、汴梁及北京城，以矩形街郭網構成，日本奈良及京都皆模仿之。政治權力集中的都城，多取嚴密格網街道，有時融入風水思想，城中心建警報樓，四邊依堪輿理論闢城門，山西平遙城即為佳例。廣大的南方城市，則多因地制宜配合自然山水築成街道系統，不為規矩所繩，南京城與蘇州城為典型之例。

建築物及城市的布局呈現矩形空間之特質，但園林設計則相反，企圖追求自由放任的精神，發揮虛實相生之作用。園林與住宅、寺廟或宮殿，構成陰陽相調與剛柔相濟之關係，這是中國建築空間組織之本質。

建築物為了加強樑柱節點之固定，或為了延伸出簷深度，或為了減短樑的長度，大量運用斗栱構造，「栱」如手肘，「斗」如關節，當「斗」與「栱」交替重複疊高，即能發揮上述的功能。斗栱的技巧艱深複雜，但卻廣受運用，一定有其魅力。從宋《營造法式》所用名詞來看，斗栱之發明可能借鏡於樹幹與分枝，幹粗而枝細，愈向上則愈細，且分岔增多。中國南方建築的斗栱不若《營造法式》所規定之嚴格比例，它仍保存早期的自由形式，如樹枝向陽生長。細觀漢代石闕及陶樓斗栱，即具備這種靈活性。

此外，中國屋頂喜作重簷，除了通氣採光外，也具文化上的意義，前已述及屋頂即天蓋，也是帽冠。當屋脊增多時，猶如鳳冠。因此，在一組建築群中，主殿常用重簷，以示尊貴。就中國傳統文化來探索，多重簷也意味著承天接水之神聖功能。西洋中世紀教堂的尖塔指向天空，意味通往天堂，而中國屋頂卻強調「承天」，承接天降恩澤，雨水自天而降，經過多層屋頂，終及於土地，接水過程儀式化。

再如「天圓地方」觀念，也引出「前方後圓」及「前卑後尊」的空間序位，明清帝陵的平面與客家圍龍屋相似，閩、粵及台灣的民居，尚保存屋後種植弧形樹木為屏之遺風。而應縣木塔五層佛像，實即一座立體化的佛寺，由下而上表現前「顯」後「密」之布局。

簡而言之，中國建築整體呈現中國文化敬天與順乎自然之思想，不過是在悠久的歷史長河中，透過工匠之手以建築載道而已。

顯現宗教信仰的神靈殿堂

人類震懾於自然的力量，常將無法控制的現象歸諸於超自然。中國古代的神話傳說，尊崑崙山為起源之所，穴居野處，居住在洞穴或樹上，即傳說中的有巢氏，另有伏羲氏發明八卦，教民馴養牲畜，進入農牧社會，乃有部落及國家之形成。殷商時期迷信鬼神，建宗廟以表達對天神、地祇及祖先的尊崇，周代更擴大之，天神的日、月、星、辰、風、雨、雷、電，地祇的河、海、山、川、人、鬼、祖先，還包括善惡的物魅皆納入祭祀。秦漢時期，大家族門第階級形成，封建社會下興起建造巨大宅第與宗廟，在佛教尚未進入中土之前，祭祀天神、地祇及祖宗之所是最主要的壇廟。

東漢時期佛教經中亞傳入中國，魏晉南北朝時胡族統治者多認為佛教之信仰有助於護國，崇拜不遺餘力，佛寺及石窟大獲發展。同時也出現中國自創的黃老道教，它淵源於古代的方術，仿釋典而創出道經，似有與佛教抗衡之勢。道教為尋求不老仙藥，勤於研究煉丹之術，道士有如隱士，常喜築樓觀於山中，西嶽華山、中嶽嵩山及湖北武當山成為道觀勝地。

中國的宗教建築，主要包括歷史悠久的敬天法祖之祠廟以及漢代始出現的佛寺與道觀。歷代雖有帝王特別崇信佛、道二教，且佛、道寺廟常受到皇帝之冊封，但終究未形成政教合一之局面。

中國佛教建築主要為佛寺、石窟與佛塔，據傳漢明帝時，西域高僧至洛陽官署鴻臚寺弘法，其後盛行「捨宅為寺」，佛寺格局沿用傳統漢式合院布局。東晉道安譯佛經，後秦時鳩摩羅什入中土譯經，促使士大夫樂於近佛，興起捐建佛寺之風，唐代佛教形成八大宗派，其中天台、華嚴與禪宗成為中國化佛教，宋代佛教內涵趨於庶民化，佛教勢力握有許多寺田，強大的經濟實力，引起統治皇朝之戒心。南方禪宗寺廟吸收儒家思想，而宋明理學亦受禪學影響，南北漸顯差異，禪宗與密宗寺廟遂有區別，禪宗不重視寺廟之形式，主張「頓悟」，較少有巨大的佛塔或佛像。反之北方的佛寺主「漸悟」，往往側重於石窟的開鑿及巨佛的塑造，莫高窟、雲岡、龍門及麥積山等石窟可見之。

唐宋時期北方佛寺，殿閣形式多樣，早期佛塔居中，後期則代之以大雄寶殿。主殿有時為樓閣式，將二層或多層殿閣作為核心，內部供奉巨大的立佛。如獨樂寺觀音閣，也有些大殿寬達七開間以上，表現密宗精神，內部可供五尊以上大佛，如五台山佛光寺東大殿。另如正定隆興寺，延續繞佛敬拜儀式的精

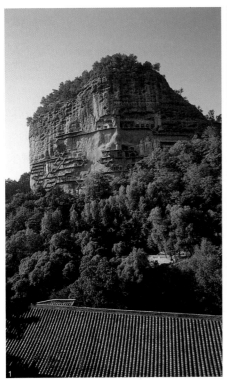

神，將佛座置於中央，殿內設迴廊。至於三開間小型佛殿為數最多，它也許未具氣勢宏偉之優點，但空間緊湊，結構簡練，如南禪寺、少林寺初祖庵及延慶寺，木結構靈活，運用移柱或減柱之法，使殿內空間符合所願。

　　明代燒磚技術邁進大步，使用圓券稱為「無樑殿」，五台山顯通寺為技術極為成熟之巨構。清帝室崇信藏傳佛教（亦稱喇嘛教），在北方建造許多漢藏混合式寺廟，承德外八廟融合漢藏式建築創出前所未有之新形式，乾隆帝在北京北海西畔所建的「小西天」，則更是一座以漢式亭閣詮釋密宗曼荼羅之創作。

　　石窟寺先從西域循絲路進入中土，敦煌以彩塑取勝，而雲岡及龍門以石雕為優，魏晉南北朝時期造像特色為秀骨清像，至唐代神態則轉為豐腴。龍門奉先寺巨大的盧舍那佛身披袈裟端坐，造型線條動靜相互平衡，方額廣頤，雙目散發慈祥光芒，史載為武則天所捐獻。石窟逐漸吸收殿堂空間形制，由洞轉為殿，鑿成前堂後室，頂作覆斗形，模仿廡殿頂，前室作雙坡，仿軒之空間。

　　佛塔是中國佛教建築之代表，具有高度創造性。佛塔初為珍藏舍利之用，魏晉南北朝及隋唐時期佛塔多居於佛寺之核心，例如嵩山嵩岳寺塔。隨著禪宗之興起，佛塔地位起了變化，塔逐漸偏離佛寺中心，過渡形態出現雙塔制，分峙於大殿左右，如泉州開元寺為雙塔，大理崇聖寺則增為三塔。佛塔中國化之

後，功能趨於多元，作為航行燈塔、料敵塔或起勝風水塔。塔初多用磚石、土及木混用，但易遭祝融之災，北魏洛陽永寧寺為史載最高之佛塔，惜因毀於火而不存，全用木結構之塔傳世極少，山西應縣佛宮寺釋迦塔為碩果僅存之巨大木塔，歷經千年仍完整，極為珍貴！唐代塔仍保持木構方塔之精神，如西安大雁塔為樓閣式，小雁塔為密簷式，宋代則流行八角塔，元明出現喇嘛塔，如北京妙應寺白塔、五台山大白塔、清代則出現融合漢式之喇嘛塔，如北京北海瓊島白塔，另又有金剛寶座塔，如北京碧雲寺塔。

　　道教結合了漢代以前多種神仙思想、巫術、陰陽五行學說而成，道教廟宇表面上模仿宮殿與佛寺，但為了體現神仙精神，喜在鍾靈毓秀之地建築廟宮，多用樓閣，以表達通天之意，登樓令人心曠神怡。所謂「樓閣玲瓏五雲起，其中綽約多仙子」及「山不在高，有仙則靈」。道教吸收許多道家及儒家的理論，道觀企圖表現與天地相容的意境，老子《道德經》所謂「有無之相生」、「長短之相形」及「前後之相隨」，實體之建築物與虛無之空間是相對存在的，所以又云「鑿戶牖以為室，當其無，有室之用」。道觀所處環境追求自然，擺脫限制，審美非為功利，空間得到解放，令人有體悟及想像的啟迪，亦可能得自道家之賜。

　　太原晉祠的殿閣與園林交融，山泉曲折環繞，體現引水界氣之理論，聖母殿前鑿池，池上架十字橋，騰空而過，空靈之境於焉而生。湖北武當山奇峰聳

立，雲煙繚繞，道觀林立。南岩宮及紫霄宮為典型道觀。河南開封延慶觀玉皇閣之建築形式暗示八卦，亦為深具道教特色之建築。南方繼承楚文化之古老傳統，民間信仰種類繁多，最後逐漸被歸匯於道教範疇，崎嶇多山的地理條件影響道觀至為明顯，因而南方閩、粵所見道觀，布局大多不強求左右對稱，如畫之經營位置，章法自由，強調揖讓或欹側，各殿因勢而立，但整體仍保持脈絡相通與空間貫穿之靈動特性，福建古田臨水宮、安溪清水巖及四川二郎廟皆為佳例。

　　外來宗教除了佛教之外，伊斯蘭教在中國有近一千四百年的發展史，清真寺建築形式多樣。自漢代通西域，隨著絲路貿易往來，中亞與中土文化交流漸趨頻繁。唐代之後，伊斯蘭教成為僅次於佛、道教之重要宗教，特別是西北的少數民族，信奉伊斯蘭教者眾，東南沿海的廣州及泉州為宋代大商港，也擁有廣大的伊斯蘭教徒。廣州懷聖寺仍保有最古老高聳入雲的喚拜塔。喚拜塔及圓頂成為伊斯蘭教建築外觀最明顯的特徵，新疆的清真寺多採中亞及阿拉伯建築形式，南京、北京、西安、蘭州等各地皆有規模宏大的清真寺。明清時期的清真寺，巧妙地融合了中亞及中國宮殿樓閣建築，為了得到大面積的大殿，常將數座屋頂連接在一起，加強殿內禮拜空間之縱深，如北京牛街清真寺。另外，西安華覺巷清真寺的布局亦具創造性，它將照壁、碑亭、殿堂、樓閣與園林穿插布置，形成一組縱深很長的漢式建築清真寺。此外，純為中亞建築的伊斯蘭教建築，以新疆喀什阿帕克和加瑪札及吐魯番蘇公塔禮拜寺為代表，它們運用泥土及磚石建造巨大的圓頂，從內部仰望穹窿，予人崇高神聖之感受。

4 福州金山寺矗立於水中，有鎮水祈福之宗教意義。

4

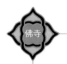

南禪寺大殿

五台山

中國現存年代最早的木造建築

　　南禪寺大殿是中國現存最古老的木結構建築，也是目前所知唯一唐武宗滅佛前留存下來的佛寺。由於位處五台山偏僻的懸崖台地上，故逃過會昌法難及歷代兵災的摧殘；黃土高原氣候乾燥，因而又躲過蟲害天災的肆虐。在漫長的歲月中，南禪寺大殿雖得以倖存，卻幾乎遭人遺忘，直到1950年代才被發現，重新綻放它在建築史上的光輝。此殿因發現時間晚於佛光寺東大殿，且規模及複雜度皆不如佛光寺，所以名聲較不響亮，但是南禪寺大殿在建築史上的重要性不容忽視；殿內保存著唐代原貌的塑像，更屬中國雕塑史上的經典之作。

　　根據殿內樑底題記，南禪寺大殿曾於大唐建中三年（782）重修，表示其創建年代應更早於此，不過因為是地方佛寺，史料有限，究竟創建於何時，不得而知。除了大殿外，寺內還有山門、羅漢殿、伽藍殿、護法殿、觀音殿、龍王殿等配殿及禪房等，均為明清時期增補之物。

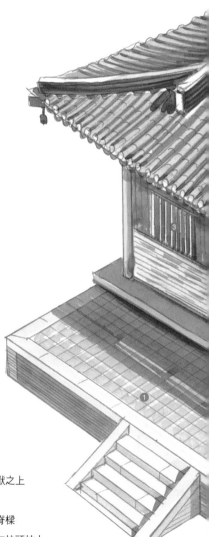

南禪寺大殿解構式鳥瞰剖視圖

❶ 月台

❷ 台基為唐代原物

❸ 唐代盛行直櫺窗

❹ 明間開雙扇板門

❺ 明間檐柱

❻ 兩柱之間不作補間斗栱

❼ 殿身為一圈柱構成，共用十二根柱子，與土坯牆結合為一體，殿內為無柱空間。

❽ 闌額

❾ 柱頭鋪作

❿ 柱頭枋

⓫ 丁栿騎在四椽栿上，外端架在柱頭斗栱之上。

⓬ 屬宋法式之「廳堂造」，四架椽屋通檐用二柱，樑枋及斗栱用材碩大，相當於宋法式之三等材。

⓭ 駝峰立在四椽栿之上

⓮ 托腳

⓯ 大叉手支撐中脊樑

⓰ 椽條等距鋪排在柱頭枋上

⓱ 翼角椽呈扇形排列

⓲ 角樑

⓳ 鴟尾為近年經考證復原之物

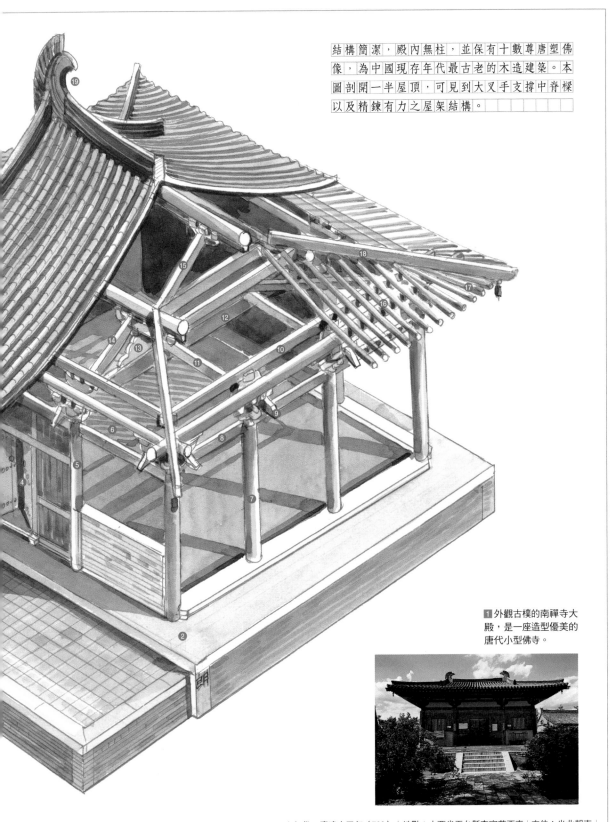

結構簡潔，殿內無柱，並保有十數尊唐塑佛像，為中國現存年代最古老的木造建築。本圖剖開一半屋頂，可見到大叉手支撐中脊檁以及精鍊有力之屋架結構。

■ 外觀古樸的南禪寺大殿，是一座造型優美的唐代小型佛寺。

| 年代：唐建中三年（782） | 地點：山西省五台縣李家莊西南 | 方位：坐北朝南 |

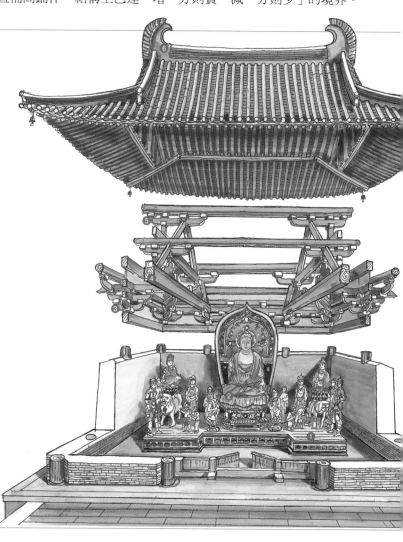

2 南禪寺大殿的面寬三間，進深亦三間，內部無柱，構造簡潔。

3 南禪寺大殿之柱頭斗栱，縱向第一跳偷心，不出橫栱。而枋木隱出栱形，栱底可見卷殺五瓣之制。

4 轉角鋪作無普拍枋，櫨斗上出三向華栱。

鄉村型佛寺的角色與規模

除了莊稼麥田與樹林，南禪寺附近沒有其他大型建築物，只有這座寺院伴隨著氣氛寧靜的農村，形成一種簡樸幽雅的禪境。在唐代，這是大多數村莊都可見的鄉村型佛寺，彷彿土地公守護地方，照顧勞苦大眾，南禪寺大殿的尺度因此令人倍覺親切。

唐代木構建築的入門書

南禪寺大殿的精華，集中在其保存極為良好的唐代木結構。對照宋《營造法式》，它屬於廳堂造「四架椽屋通檐用二柱」。明間檐柱從闌額之上放置櫨斗，再依次疊以斗栱及四椽栿，最上方以叉手支撐中脊樑，完成屋頂構架。因為量體小巧，柱位與厚牆結合，殿內呈舒展的「無柱空間」；柱子使用微向內傾的側腳，角柱微微生起，使結構更形穩固。木構件分布非常嚴謹，沒有多餘的結構，也不置補間鋪作，結構上已達「增一分則贅，減一分則少」的境界。

南禪寺的屋架結構與殿內佛塑基本上仍為唐代原物，大木結構高明，空間之高低繁簡與佛台上的塑像配合，佛像背光恰好容納在四椽栿之內，本圖採用單消點的掀頂透視法表現。

南禪寺大殿解構式掀頂剖視圖

❶ 凹字形佛台較低，數十尊佛像環侍於釋迦佛左右，陣容極為壯觀而莊嚴。

❷ 佛像結跏而坐，背光高聳凸出於左右屋架之間，虛實相應，簡單但隆重，為極高明之設計。

❸ 柱頭上用五鋪作斗栱

❹ 南禪寺為「徹上明造」，進入殿內可見四椽栿架在半空中，所有構件清楚展現唐代風格與力學之美。

❺ 出際較長，脊樑之下以斗栱傳遞重量。

❻ 鴟尾為唐代建築屋頂特色之一，但南禪寺為近代大修時所補配。

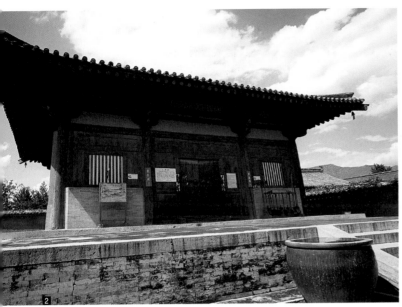

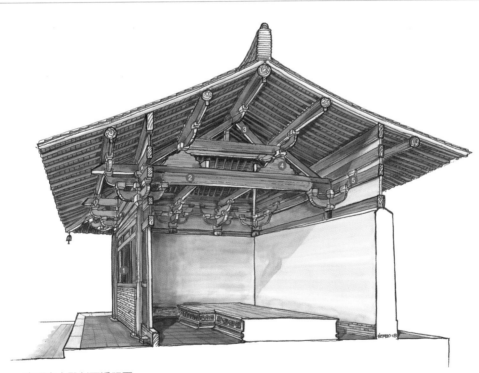

南禪寺大殿剖面透視圖

❶ 直櫺窗

❷ 四椽栿長十公尺餘，架在前後柱上，即宋《營造法式》的廳堂構架「四架椽屋通檐用二柱」。

❸ 叉手傳遞脊槫重量

❹ 巨大的駝峰具波形邊緣，在簡潔大氣的屋架上融入柔軟的構件。

❺ 隱出栱即是在枋上刻劃栱的弧線

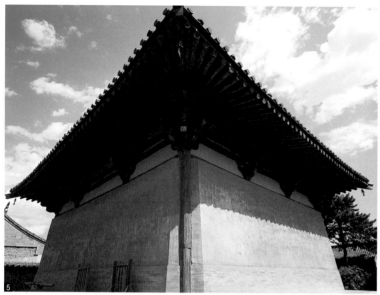

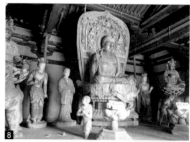

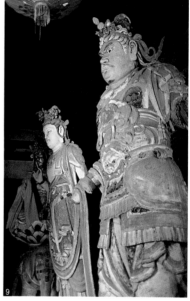

5 南禪寺大殿之側面與背面皆以土坯牆包覆。

6 南禪寺大殿使用自然形石柱礎。

7 南禪寺大殿中央設置佛台，其須彌座磚雕蓮花，每朵花葉不同，頗富變化，為唐代珍品。

8 南禪寺殿內的唐代佛塑，中央為結跏趺坐的釋迦佛，兩旁分列文殊與普賢菩薩，高低大小與建築室內空間配合無間，極為和諧。

9 南禪寺大殿內佛像仍為唐代原塑，具很高的藝術價值。

整體空間如詩一般，用字精闢而意境深遠。

外觀呈古樸之美的南禪寺大殿，面寬三間，進深亦為三間，平面近正方形，立於高台座上。明間為具門釘的雙扇板門，左右設直欞窗，木柱嵌在厚牆內。單簷歇山的九脊頂，近年經過考證修復，飛簷舒展深遠，如大鵬展翼，正脊略帶曲線，兩端置巨大鴟尾，左右拱衛。屋面坡度極為緩和，顯現了唐代「舉折式」屋坡的特色。屋簷底下的斗栱簡練大方，縱向內外用雙華栱，橫向一跳出橫栱，二跳則為刻在枋上的「隱出栱」，為唐代木構造常見手法。

屋架採「徹上明造」，也稱為「露明造」，室內無天花板遮擋，屋架的木結構可一覽無遺，從椽條、大叉手、椽、駝峰、角樑、斗栱，所有木構件皆清晰可見。其中脊槫下方以兩支斜柱固定，形成人字形的「大叉手」，為唐代通行作法，南禪寺大殿是目前所見最早的實例。

原汁原味的唐代塑像

殿內空間與佛像的關係很協調，宗教氣氛塑造得極為成功。呈「凹」字形的低台座約佔殿內一半面積，十七尊形態各異、表情生動的泥塑佛像左右展陳，吸引人們靠近。望著佛像，就猶如面對平日閒話家常的親友，令人覺得毫無距

離，散發著密宗佛寺特有的精神。

　　而且這些塑像保有唐代雄健圓潤的風格，藝術價值極高。主尊為盤坐的釋迦牟尼佛，像後並有雕鑿精緻的背光予以烘托。文殊菩薩騎獅，普賢菩薩騎象，立於佛之左右。另有一對供養菩薩端坐於蓮座上，細小花梗承托著盤狀蓮花，宛若燭台般使菩薩極具飄逸感。此外，還有阿難、迦葉兩弟子崇敬的隨侍於佛兩旁，兩側則置莊嚴威武的脅侍菩薩及天王像。在肅穆的佛像間，左右各立有與常人相近比例的馴獅者拂霖、牽象者獠蠻與童子四座塑像，各尊塑像神情、姿態活潑而自在。雖然南禪寺塑像數量較多，但因高低大小得宜，分布均勻，與建築配合得天衣無縫。

10 南禪寺大殿山牆，可見屋坡和緩。
11 位於黃土高原高台上的南禪寺。

佛教聖地——五台山

　　中國佛教聖地向有「四大名山」之說，即五台山、峨嵋山、九華山與普陀山，乃分屬文殊、普賢、地藏、觀音四大菩薩道場，其中又以自北魏以降長期發展的五台山文殊菩薩道場為首。

　　北魏、北齊、北周及統一的隋唐均建都北方，對中國北疆戮力經營，當時統治者力倡佛教，大力開鑿石窟與興修佛寺。山西地區因地處黃河河套，發展為北疆重鎮，其中位於北部的五台山，由東、南、西、北、中五處山上平地組成，雖然緯度高，卻生長著可供建材使用的大樹，再加上政治力的支持，也為建造山中古剎，提供了絕佳環境。

11

棟架也稱為樑架或屋架，中國建築的棟架歷經幾千年演進，與西洋明顯不同的是，大體上不朝三角形桁架發展。矩形屋架雖然剛性不足，但反而得到彈性的抗震優點。唐代五台山南禪寺大殿使用的「大叉手」及「托腳」，具有局部的斜撐作用；不過宋代之後，幾乎不用「叉手」。

宋《營造法式》稱棟架為「草架」，設計圖則稱為「草架側樣」。棟架是樑柱與斗栱結合的產物，但柱位佔相當關鍵性的角色，因此《營造法式》特別用「幾架椽屋用幾柱」來描述一組屋架。草架的規模用「四架椽屋」、「六架椽屋」、「八架椽屋」或「十架椽屋」等來命名，同時也指出用三柱、四柱、五柱或六柱。當室內空間有特殊需求時，則施「減柱」或「移柱」。山西洪洞廣勝下寺出現減柱法，而河北正定隆興寺轉輪藏閣即施移柱法，方能容納藏經轉輪。

棟架的細節很多，除了叉手外，「侏儒柱」（瓜柱，福建稱瓜筒）、「虹樑」（月樑）、拉繫左右屋架的「攀間」以及「捲棚」，中國南北各地皆不同，反映了地域特色。例如雲南麗江納西族木匠用橫木重疊代替侏儒柱，有如羅漢枋或井幹構，為他處所未見。中國南方則仍保存許多古老木構遺制，喜用虹樑，向上彎曲的虹樑具預力效果，俗稱「粗樑細柱」，將構造的特色融入建築空間美感之中。

自明清以降，民間匠人流行以「抬樑式」與「穿斗式」來稱呼中國最主要的屋架形式，但兩者在實際建物上常交替混用。同一座建築，明間雖用抬樑式，次間可能即用穿斗式。南方甚至常見一組抬樑式屋架中，出現局部的穿斗式，各地棟架實例顯現匠師們靈活運用之智慧。

1 浙江東陽盧宅樑架，粗樑細柱為其特色。

2 東陽盧宅樑架可見虹樑古制。

3 東陽盧宅樑架曲線優美的虹樑。

4 福建泰寧尚書第的樑架使用溜金斗栱。

5 福建莆田玄妙觀徹上明造屋架。

6 上海豫園採用「一枝香」捲棚。

7 南京夫子廟內殿樑架為分心式，中柱出丁頭栱。

8 皖南棠樾祠堂樑架，捲棚頂運用在檐柱與金柱之間。

9 使用減柱法的山西洪洞廣勝下寺樑架。

10 山西洪洞廣勝上寺樑架用「丁」出廈。

11 山西交城天寧寺抬樑式樑架。

12 雲南麗江民居使用古法新建的樑架，樑上疊木成為駝峰。

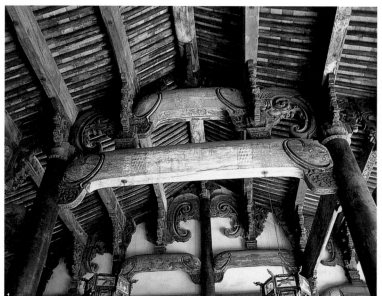

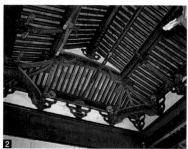

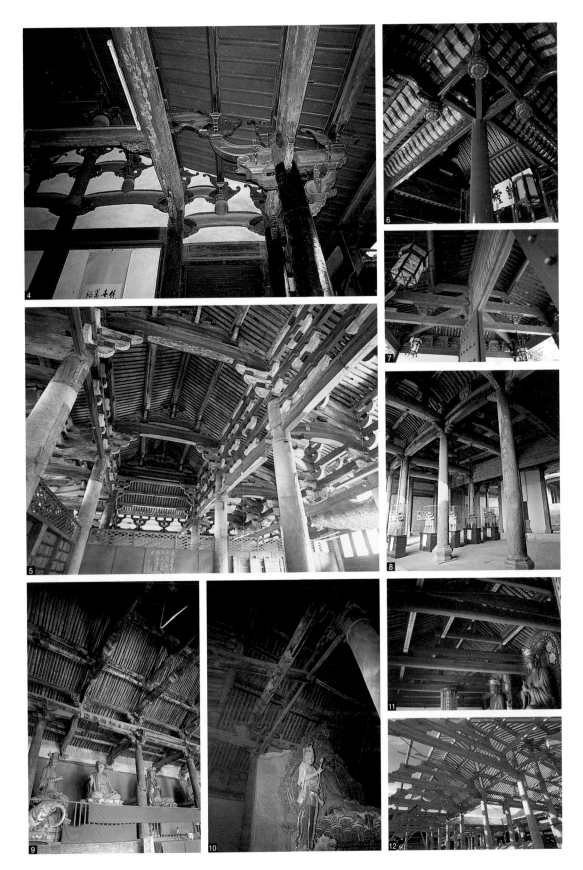

佛光寺東大殿

五台山

完整的唐代木結構殿堂，集建築技術、佛像雕塑與彩畫藝術於一身的偉構。

　　屹立一千多年的佛光寺東大殿，與南禪寺大殿同為中國罕見保存至今的唐代木構建築，其殿宇規模較大、形制尊貴，斗栱的技巧運用純熟，因此更能展現唐代雄奇的木結構精神；殿內多尊巨大的唐代原塑佛像，以及珍貴的唐代壁畫，也是中國藝術史上難得的瑰寶。

　　坐落於山西五台山的佛光寺，相傳創建於北魏孝文帝時期（471～499），目前寺內留存的建造於北魏的祖師塔，是全寺最古老的建築，可能為初創期的證物，具有很高價值。

佛光寺只有東大殿為唐代建築，它的柱位極工整，但樑架結構十分複雜，使用最高級的四阿頂，即四坡五脊廡殿頂。在殿內以相當考究的天花板將樑架遮住，我們只能欣賞其配合金箱底槽形制的平闇。本圖剖開殿身，可看到屋架及覆斗形的平闇。

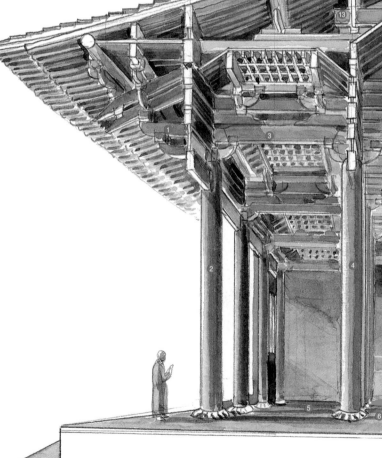

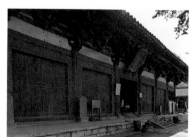

1 佛光寺東大殿從西北角所見外觀。

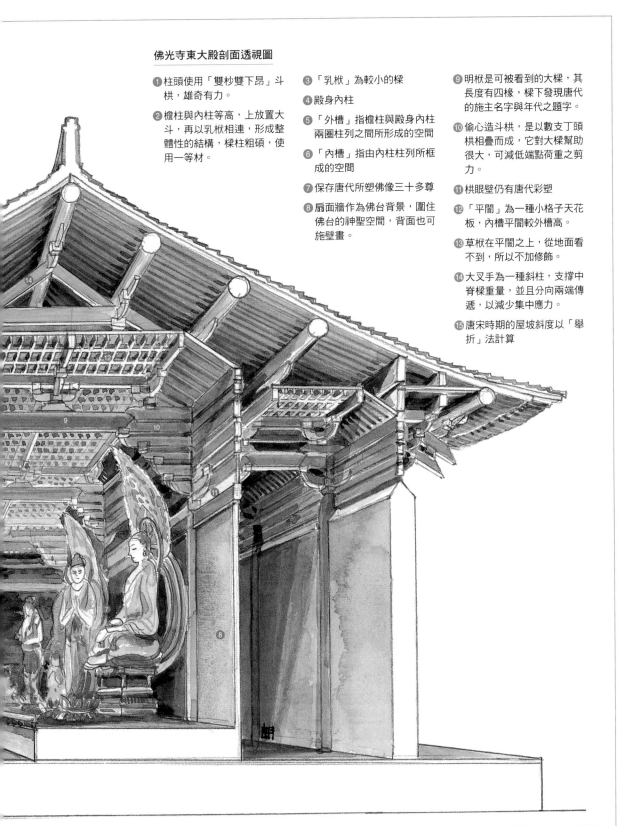

佛光寺東大殿剖面透視圖

❶ 柱頭使用「雙杪雙下昂」斗栱，雄奇有力。

❷ 檐柱與內柱等高，上放置大斗，再以乳栿相連，形成整體性的結構，樑柱粗碩，使用一等材。

❸ 「乳栿」為較小的樑

❹ 殿身內柱

❺ 「外槽」指檐柱與殿身內柱兩圈柱列之間所形成的空間

❻ 「內槽」指由內柱柱列所框成的空間

❼ 保存唐代所塑佛像三十多尊

❽ 扇面牆作為佛台背景，圍住佛台的神聖空間，背面也可施壁畫。

❾ 明栿是可被看到的大樑，其長度有四椽，樑下發現唐代的施主名字與年代之題字。

❿ 偷心造斗栱，是以數支丁頭栱相疊而成，它對大樑幫助很大，可減低端點荷重之剪力。

⓫ 栱眼壁仍有唐代彩塑

⓬ 「平闇」為一種小格子天花板，內槽平闇較外槽高。

⓭ 草栿在平闇之上，從地面看不到，所以不加修飾。

⓮ 大叉手為一種斜柱，支撐中脊樑重量，並且分向兩端傳遞，以減少集中應力。

⓯ 唐宋時期的屋坡斜度以「舉折」法計算

| 年代：唐大中十一年（857）| 地點：山西省五台縣豆村鎮 | 方位：坐東朝西 |

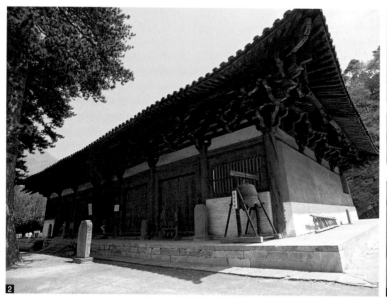

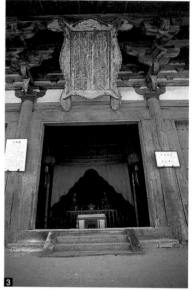

爾後七世紀唐代的高僧傳記中，曾多次提到這座興旺的寺院，但唐武宗會昌五年（845）滅佛後，五台山多處寺院遭毀，佛光寺亦未能倖免於難。目前所存的東大殿為唐大中十一年（857）重建，外觀大氣莊重、木構簡潔明朗，精鍊地傳遞出唐代建築的特色。而因地處偏僻，久遭世人遺忘，在1937年被發現時，還寫下中國建築研究史上一段動人心魄的插曲。

因勢而設的布局

佛光寺的東、南、北三面環山，順應著西向較疏闊低下的山腰地形，各殿建築分置於三個不同高度的台上。歷經一千多年變遷，佛光寺今日所見的整體配置略顯凌亂。現存物除北魏的祖師塔、唐代的東大殿以及分別設立於大中十一年（857）與乾符四年（877）的兩座唐代經幢外，年代較早的還有金代的文殊殿，其餘則多為明、清所建。

古松相伴的東大殿，位居寺內最東端的高台，循階步上高台，但見大殿後側緊鄰山壁、殿前空地狹小侷促，更可體會1937年建築學者梁思成近距離乍見佛光寺時的瞻仰心情。

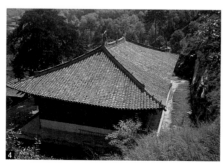

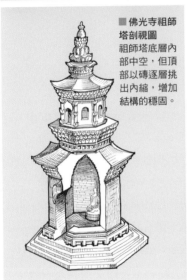

■ 佛光寺祖師塔剖視圖
祖師塔底層內部中空，但頂部以磚逐層挑出內縮，增加結構的穩固。

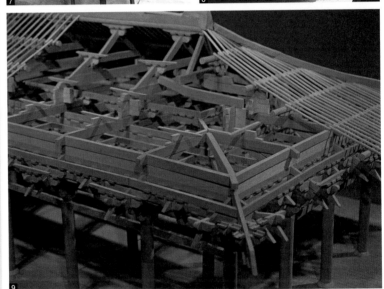

　　東大殿左後方的祖師塔，為開山祖師第一代沙門圓寂後的墓塔，雖無落款，但就形式來看應屬北魏時期建造，這與文獻記載大佛光寺初建於北魏，大殿建成不久後禪師圓寂，並葬於寺旁的說法不謀而合。塔身為六角形磚造，除基座外共分二層，底層中空原為放置舍利處，西面設門，上方以印度風格的火焰楣裝飾，上檐轉角柱及塔頂造型奇特，使用佛教建築喜用的山花蕉葉。

唐代木構建築代表作

　　巍然矗立在高台上的東大殿，面寬七間，進深四間，四周不作副階周匝。尊貴巨大的單簷廡殿頂，幾與牆身等高，屋頂出簷深遠，但屋面坡度舒緩；近觀時，屋簷起翹昂揚，簷下盡是碩大疏朗的斗栱，展現力與美的結合。正門上直書「佛光真容禪寺」的巨大匾額，頗具唐風。中間五間設厚實的板門，與殿內

⑥山門內立一座唐乾符年間經幢。

⑦唐大中十一年的經幢佐證了東大殿的建造年代。

⑧東大殿後面的祖師塔為六角形古塔。

⑨佛光寺東大殿大木構造模型，側坡內可見「丁栿」承重之構造。（1980年指導學生莊栢炎製作）

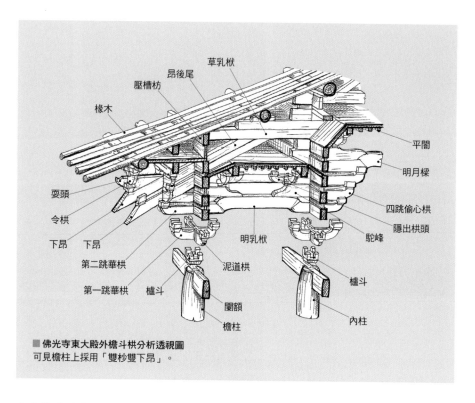

草乳栿
昂後尾
壓槽枋
椽木
耍頭
令栱
下昂　下昂
第二跳華栱
第一跳華栱　櫨斗
泥道栱
明乳栿
平闇
明月樑
四跳偷心栱
隱出栱頭
駝峰
櫨斗
內柱
闌額
檐柱

■佛光寺東大殿外檐斗栱分析透視圖
可見檐柱上採用「雙杪雙下昂」。

龕台的寬度相配；左、右邊間填以檻牆，對結構具有穩固性，開設直櫺窗，是
唐代典型的手法。

　　大殿平面呈長方形，由「外槽」及「內槽」大小兩圈方盒狀柱列套成，兩者
之間以木樑斗栱互相連接，這種構造在《營造法式》中稱「金箱斗底槽」。入
口門板裝設在外槽第一排柱位，內槽高敞的空間，設置面寬五間的大型佛台。

　　結構採用所有柱身等高的「殿堂造」，是木構架中最高級的作法。廣平的地
盤是建築的基礎，其上按著柱位安置了三排柱礎，前兩排為唐代所常用的覆盆
式蓮花柱礎，造型十分優美，龕後柱礎則是就山勢整地砍鑿天然石塊而成，乃
順應地形之作。圓柱頂部等齊而立，高度為直徑的八至九倍，相當壯碩。其上
以層層斗栱相疊，來塑造屋頂的坡面，整個疊斗的高度超過柱高的一半。殿內
的大木結構以格子狀的天花板——平闇為界，下方為視覺焦點，必須是精雕細
琢的明架，上面看不見的部分則為結構性強、略作砍琢的草架。草架的中脊樑
是以「大叉手」（或稱「人字叉手」）的斜柱固定，與南禪寺大殿的作法如出

雙杪雙下昂

　　「杪」意指樹梢，亦有「抄」字之說，它是檐口柱頭斗栱採用的一種較高級的
作法，由二層斗栱及二層向外斜出的下昂組成，出昂的作法可調整檐桁高度，讓
檐口處屋頂的反曲度加大，而將雨水向外滑得較遠。

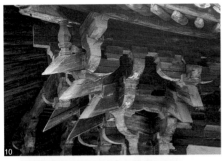

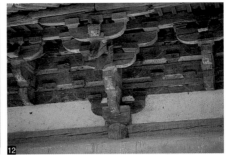

⑩轉角鋪作可見到昂，昂具有出簷及降低檐口之作用。

⑪東大殿轉角鋪作，唐代「闌額」上不施「普拍枋」。

⑫計心造斗栱使雙向力學平衡，枋上「隱出」栱形。

⑬佛光寺東大殿細格平闇與乳栿斗栱構造，古時這是大殿之前廊，後世才將板門向外移置。

⑭東大殿內一景，可見平闇籠罩全殿，其下並有明栿及偷心斗栱加以支撐，體現合理有序之構造精神。而佛塑之背光高聳伸向兩縫屋架之間，也創造和諧的空間美感。

⑮東大殿內轉角之斗栱使用偷心造，自五層柱枋伸出，承托平棊枋與密方格子平闇。圖中可見斜木條「峻腳椽」，如覆鉢式籠罩佛殿的神聖空間。

一轍，反映唐代木結構的特色。

不過，相較於面積小巧、結構精簡的南禪寺大殿，佛光寺東大殿在斗栱運用上比較複雜，數量也明顯增多。其外槽檐口的柱頭斗栱，採用較高級的「雙杪雙下昂」，而轉角處為使屋角起翹，出三下昂，兩柱之間另有補間鋪作。內槽者則以四跳斗栱層層出挑，特別之處為全部未出橫向斗栱，稱為「偷心造」。無論就整體外觀或細部結構手法，佛光寺東大殿都展現唐代大型木構建築渾厚雄奇的風采。

豐富的唐代塑像

佛台位於內槽柱間，佔了殿內一半面積，充分展現唐代佛殿內不以香客禮佛空間為重的觀念，與後代禪宗寺院佛龕退居後側，前方留出寬敞空間之布局迥異其趣。台上以三世佛分為三組配置，釋迦牟尼佛寶相莊嚴、盤腿居中而坐，左右向外分別有阿難與迦葉、供養菩薩、脅侍眾等；彌勒佛與阿彌陀佛亦有供養菩薩、脅侍眾環侍，佛台的兩端則為獠蠻與拂霖、普賢與文殊菩薩、童子、

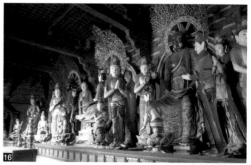

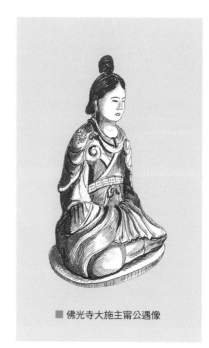

■ 佛光寺大施主甯公遇像

脅侍菩薩及天王，可謂集唐代泥塑藝術之大觀。

　　特別值得注意的是，左側持劍天王的背後，恭敬的盤坐著一位女像，據考證即為施主甯公遇。其髮髻高盤、面容飽滿又不失優雅，衣著為中唐婦女常見之裙腰高繫的寬領大袖衫，兩肩罩以如意紋披肩，雙手隱入袖中，處處呈現中年婦人的華美神韻。另外，南側窗台下有重建時的住持和尚願誠法師塑像，身著袈裟、方頭大耳、顴骨高突、眼目低垂。這兩位幾為一比一的寫實塑像，製作時間應在佛寺落成之後，真實地傳達了唐代的世俗面。

佛光寺再發現的故事

　　1937年6月，中國營造學社的梁思成、林徽因、莫宗江等，秉持「中國仍有唐代木建築留存」的信念，憑著稀少的線索，決意前往佛光寺探訪。他們騎著騾子抵達五台山南台外人煙罕至的豆村鎮，當巍峨的佛光寺東大殿在夕陽映照下乍現，一行人疲憊的身心頓為澎湃心情所取代，梁言「瞻仰大殿，咨嘆驚喜」，正是最佳寫照。

　　這些奠定中國建築史基礎的學者，雖然依結構判斷認定其為唐代建築，但為求嚴謹，曾辛勤地鑽爬到天花板上方遍尋落款而不著。最後居然是借助林徽因的遠視，於昏暗中瞧見了「佛殿主上都送供女弟子甯公遇」、「功德主故右軍中尉王」及「大唐大中」等唐代題字，再與殿前經幢之人名及建造年代核對，至此佛光寺為唐代建築的身世才得以確定。

　　根據梁思成查閱唐史考證，中唐權重一時的宦官王守澄曾官居右軍中尉，這位甯姓婦人可能是為了回報恩情或克盡孝道，超渡惡貫滿盈的王守澄，故捐資重建了佛光寺。

佛光寺東大殿的平闇天花中高旁低，與五脊四阿頂內外呼應，表裏合一。本圖採橫剖透視表現佛像成列之莊嚴氣勢。

佛光寺東大殿正面長向剖面透視圖

① 釋迦牟尼佛　⑥ 左右廊羅漢像為明代所塑
② 阿彌陀佛　　⑦ 雙杪雙下昂
③ 彌勒佛　　　⑧ 峻腳椽為斜置枋
④ 文殊菩薩　　⑨ 大叉手為唐構特色之一
⑤ 普賢菩薩　　⑩ 平闇為小格子天花板

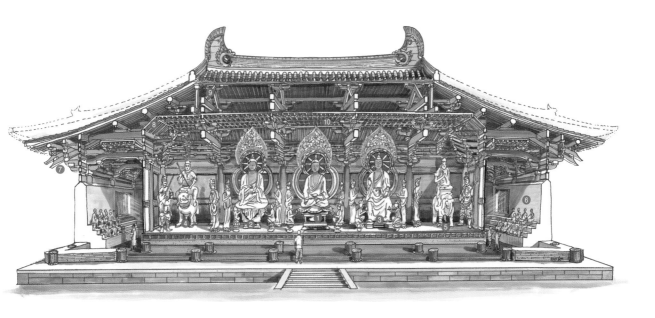

■ 佛光寺東大殿解構式剖面透視圖
本圖可見屋架與平闇高低分布之關係。

■ 佛光寺東大殿正面透視圖
中央五開間設板門，左右盡間闢直櫺窗，比例均衡，體現大氣之美。

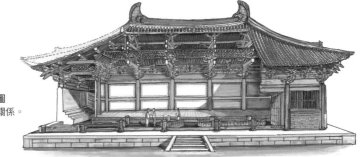

殿堂造與廳堂造

中國木構建築技術至唐宋時期發展到一個高峰，其技術之精湛堪稱世所罕見。宋李誡在《營造法式》中指出有「殿堂造」與「廳堂造」之構法，除了用料大小不同，空間高低深淺的塑造亦有所選擇。「殿堂造」的所有柱子大體等高，因此在闌額上分布斗栱鋪作，逐層加高，以承樑；它可以減低樑所受的彎矩，並可在成圈狀分布的鋪作上覆以天花板或藻井，室內較低。《營造法式》舉出多種類型的平面配置，供不同建築使用，例如所謂的「單槽」、「雙槽」、「分心斗底槽」與「金箱斗底槽」，就是仰望天花板時樑柱之分布形式，如五台山佛光寺東大殿即屬於「金箱斗底槽」形制的「殿堂造」。但像大同善化寺山門不作天花，所有斗栱似平浮在半空中，雖仍具有加強構架剛性之作用，就空間的完美度而言則略有不足。

相對的，「廳堂造」一般內柱高而外柱低，《營造法式》中有數種類型，都是樑一頭架在外柱斗栱上，另一頭插入較高的內柱腰身。廳堂式為廣大的南方民間所使用，略有穿斗式影響之痕跡。它常採「徹上明造」之作法，不作天花板，讓我們進入殿內上望，可一覽無遺地欣賞屋頂下所有樑柱，這確是「廳堂造」的空間特色，例如同樣位於大同的上華嚴寺大雄寶殿。

唐宋時期為數頗多的三開間寺廟，木構呈現簡潔有力的精神，例如山西南禪寺、延慶寺以及河南登封少林寺初祖庵，皆屬「廳堂造」。初祖庵為正方形小殿，為了佛台空間能更開闊，採移柱法，後內柱向後移。南禪寺內部無柱，而延慶寺利用抹角樑承屋頂重量。

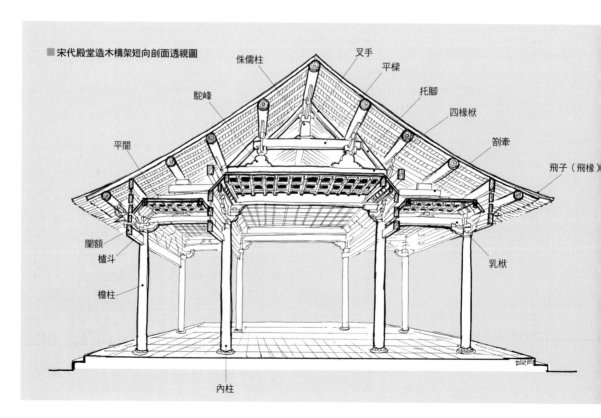

■宋代殿堂造木構架短向剖面透視圖

侏儒柱
叉手
平樑
駝峰
托腳
四椽栿
剳牽
平闇
飛子（飛椽）
闌額
櫨斗
乳栿
簷柱
內柱

脊樑支撐材的演變

　　脊樑下方的支撐材，在漫長的中國木結構建築發展過程中，有極大的轉變，南禪寺使用的「大叉手」是目前所見最早的實例。按現存建築及資料顯示，脊樑支撐材基本上經過以下三個演變歷程：

　　大叉手：兩側以斜柱固定，這是唐以前及唐代的木構作法，除佛光寺東大殿外，南禪寺大殿亦使用之，另外在具唐風的日本法隆寺迴廊亦可見到。

　　叉手與短柱並用：除了叉手，還以架於橫樑上的短柱抵住脊樑正下方，因柱身短小，故又稱侏儒柱、童柱、瓜柱或蜀柱，這種並用的作法出現於宋代以後，結構的穩固性更為增強，如獨樂寺觀音閣、晉祠聖母殿採用之。

　　垂直短柱：因叉手的支撐功能為短柱所取代，至明清時不再使用，亦使得斜向支撐材逐漸消失於中國傳統建築中。而短柱下端與樑搭接處，爾後出現腳背、駝峰或瓜筒等豐富的樣式，增添了裝飾功能。

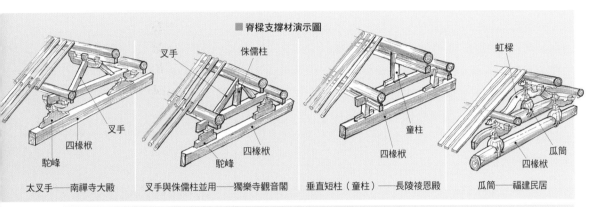

■ 脊樑支撐材演示圖

太叉手——南禪寺大殿

叉手與侏儒柱並用——獨樂寺觀音閣

垂直短柱（童柱）——長陵祾恩殿

瓜筒——福建民居

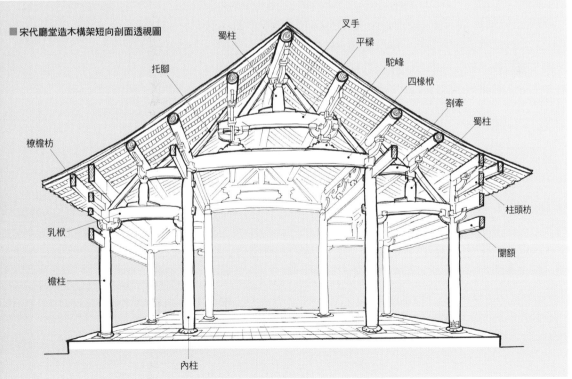

■ 宋代廳堂造木構架短向剖面透視圖

平遙 鎮國寺萬佛殿

上承唐代，下啟宋代的木構佛殿，禮佛空間雖簡約，但莊嚴氣氛十足。

　　山西平遙鎮國寺萬佛殿建於五代北漢天會七年（963），是中國現存唐代與宋代之間的木構殿宇，在技術史上具有承先啟後的角色，享有極高的學術價值。作為一座禪宗佛寺，它不求建築之龐大與華麗眩目，反而予人沉穩收斂之美。殿中的佛像也是原塑，藝術水平極高。

五代建築鳳毛麟趾

　　萬佛殿面寬三間，進深亦三間，平面呈正方形，正背面闢門窗，但左右面封以厚牆。所有柱子皆埋沒於厚牆內。因而我們跨進殿內，不見一根柱子，創造出簡潔單純的莊嚴空間。它的屋架採用類似宋《營造法式》所謂的「六架椽屋用二柱」廳堂造。這是一種用於較小建築的大木屋架，殿內無柱，也不用「乳栿」，但跨度長達十多公尺。

大小鋪作交替出現

　　屋架上可見到「叉手」及「托腳」等唐風構件，外檐斗栱用「七鋪作的雙杪雙下昂」，昂後尾被大栿壓住，取得力學上的平衡。除了柱頭斗栱外，補間也有一朵，但較小，從正面看，大小斗栱鋪作間隔交替出現，結構嚴謹，權衡美好。

以建築弘法

　　萬佛殿之得名，係殿內厚牆有彩繪劃分格子，繪出許多佛像。殿內佛台很低，上面供奉著十一尊彩塑佛像，居中為釋迦牟尼佛，左右分列阿難、迦葉二弟子、供養童子、脅侍菩薩與天王護法。法像圓潤，姿態生動，仍具唐風，色彩典雅，造型及尺度與五台山南禪寺相近，為中國最佳的塑像之例。釋迦佛的背光雖高大，但剛好容納在屋架之間，恰到好處。塑像的距離很近，神容倍覺親切，進入殿內禮佛的人無不為之動容。我們認為鎮國寺完成了以建築弘法，以空間說法淨化人間的境界。

鎮國寺為現存稀少的五代建築，為三開間方形殿之經典作品。本圖以單消點透視法表現大木結構斗栱分布與佛像布局之和諧比例所彰顯之莊嚴氣氛。

鎮國寺萬佛殿解構式剖視圖

❶ 釋迦牟尼佛結跏趺端坐中央，呈現平和慈祥神容，而背光如插屏，融於樑架之內，調和至極，入殿禮佛者可得到精神之解脫。

❷ 殿內壁畫萬佛像

❸ 廈兩頭構造是將山面移外，將重量騎在丁栿之上，可使殿內空間較寬大，而屋頂造型較宏偉。

❹ 博風板可遮擋雨水侵蝕樑木

❺ 橫跨前後的六椽栿，長達十公尺以上，不受柱子羈絆，令人進入殿內馬上感受其空間之雄偉與整體感。

❻ 挑簷枋為懸在屋簷外的桁木

❼ 簷下使用七鋪作，採雙杪雙下昂斗栱。

❽ 丁栿外端為斗栱，內端架在大樑之上。

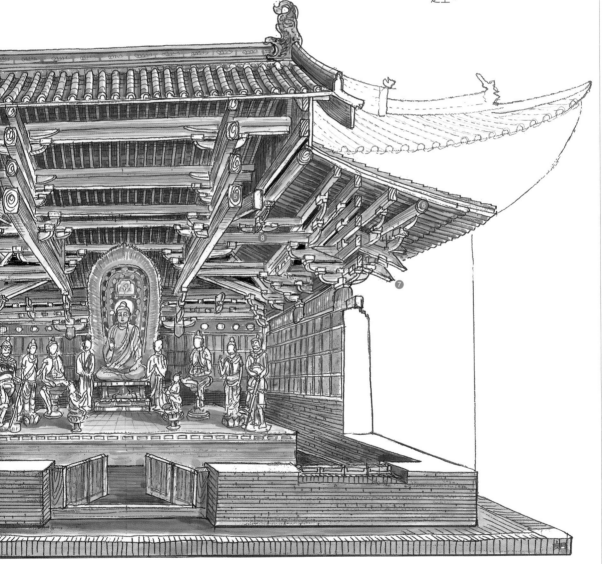

年代：五代北漢天會七年（963） | 地點：山西省晉中市平遙縣郝洞村 | 方位：坐北朝南

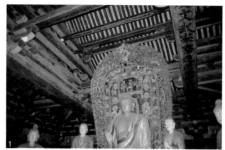

■鎮國寺殿內主尊佛塑
跏坐中央，巨大而華麗
的背光有如開屏，直立
於主尊之後與徹上明造
之屋架相容，為極和諧
之空間設計。

■鎮國寺採徹上明造，
可一窺樑架上的明栿、
角樑、丁栿與斗栱構造
細節。

延伸
實例

山西高平清夢觀三清殿

　　清夢觀始建於金代，元中統二年（1261）由道士姬志玄重建，為著名的
道觀。相傳廟名得自「人生一夢」，姬氏乃捨宅為道觀。建築坐北朝南，
現存山門、三官殿、閻王殿、三清殿、玉皇樓、鐘鼓樓及一些配殿等。

　　其中三清殿仍為元代建築，平面格局方正，木構嚴謹。面寬三間，進深
一間，用六椽，合於宋《營造法式》的「六架椽屋五椽栿對前劄牽，通
檐用三柱」。殿內「徹上明造」，近代在五椽栿下添加支柱鞏固。殿內左
右各有二支丁栿，支承歇山頂兩端的重量，力學系統明晰，空間釋放出結
構之美感。

**清夢觀三清殿
解構式剖視圖**

❶ 後世所加之柱

❷ 闌額

❸ 虹形丁栿內端架
　在五椽栿之上

❹ 五椽栿

❺ 華栱

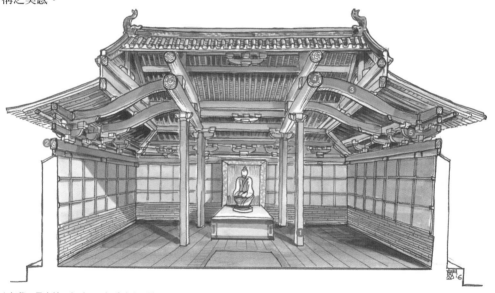

| 年代：元中統二年（1261）重建 | 地點：山西省高平市 | 方位：坐北朝南 |

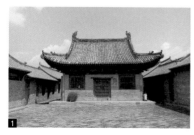

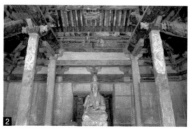

■清夢觀三清殿為正方形
三開間殿堂，歇山式屋頂
的輪廓與中國文字相同，
已成為中國建築的符號。

■高平市的清夢觀為一座
道觀。三清殿為露明造，
可以見到全部木構，原為
大跨度明栿，圖中可見後
代增加二柱強化。

山西晉城青蓮寺釋迦殿

青蓮寺始建於北齊，初名「硤石寺」。唐代在其北側上方興建上院，北宋太平興國三年（978）上院賜名「福岩禪院」，下院則稱為「古青蓮寺」。上下院皆依山勢而建，坐北朝南，背倚崇山峻嶺，龍盤虎踞，面臨優美的深谷，環境清幽，氣勢極宏偉。青蓮寺內有多座古建築，包括天王殿、藏經樓、釋迦殿、羅漢樓、地藏樓及禪房僧舍等，依地勢高低布局，空間層次分明。

釋迦殿建於北宋元祐四年（1089），平面近正方形，面寬三間，進深三間。這種方形三開間殿堂盛行於唐宋時期，外觀為歇山單簷，屋頂厚實古樸，斗栱雄奇碩大，柱頭用「單杪雙下昂」斗栱，不施補間鋪作。內柱與佛台的背牆結合，台上所供奉的釋迦坐像及文殊、普賢菩薩彩塑，皆為宋代的珍貴文物。

**青蓮寺釋迦殿
解構式剖視圖**

❶ 直櫺窗普見於唐宋時期建築

❷ 釋迦牟尼佛塑像

❸ 單杪雙下昂斗栱

❹ 丁栿外端壓住斗栱昂尾，取得力學平衡。

❺ 歇山式屋頂

❻ 脊槫為最高的大樑

❼ 上平槫為僅次於脊槫的樑木

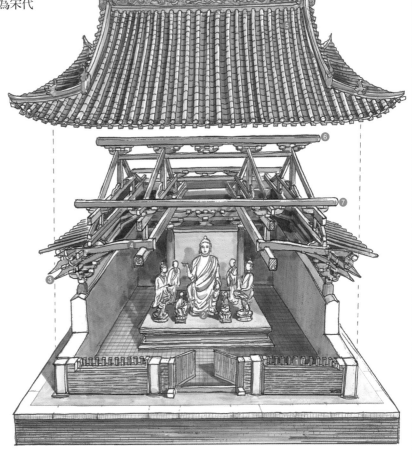

| 年代：北宋元祐四年（1089） | 地點：山西省晉城市 | 方位：坐北朝南 |

1 隱藏於晉城山谷內的宋代青蓮寺，採用三開間正方形殿及露明造，殿內木構清晰可見。

2 青蓮寺大殿內景，樑架疏密有致，表現構造美。

福州 華林寺大殿

現存長江以南最古老的木造佛殿，一脈相承唐代建築遺風。

有很長一段時期，長江以南被認為不可能存在宋代以前的木構殿堂，因為華南多雨潮濕，不利於木造建築之保存。然而1950年代，像奇蹟似地，經過專家調查研究，發現位於福建福州的華林寺大殿，是一座建於五代末宋初時期的古建築，其樑架斗栱反映了極古老的特徵，技巧高明，氣勢雄偉。如今，它被視為是長江以南最古老的木造殿堂，為中國建築史上極其珍貴之傑作。

用料碩大的南方官建大寺

華林寺位於福州城北越王山下，據史載初創於五代吳越國，時當北宋乾德二年（964），寺原名「越山吉祥禪院」（明代始改今名），當時寺內尚包括山門、法堂、迴廊及藏經閣等建築，屬於禪宗佛寺。中國禪宗佛教重悟法，輕形式，因而殿堂無須大，各殿之間以迴廊連接，塑造出虛實相生之院落，蘊含禪機。但由於華林寺只剩下大殿，其他配套的叢林之制皆已不存，我們無法體會禪寺空間之意境。且歷經嬗變至清代，大殿四周被添建一圈迴廊，形成歇山重簷頂，實際上只有內部的三開間單簷歇山頂才是五代原物。近年經過落架大修，並略向前遷移數十公尺，終於恢復其原貌。

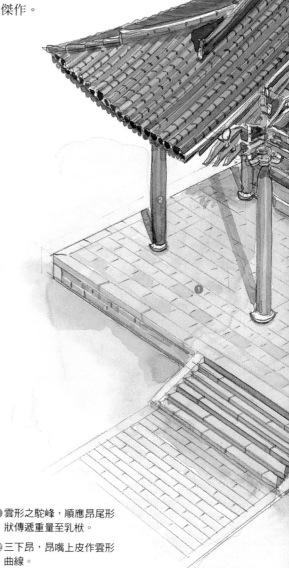

華林寺大殿解構式鳥瞰剖視圖

❶ 留設前廊，與日本奈良唐招提寺同樣作法。

❷ 梭柱，因外觀形如織布用的梭子而得名。

❸ 乳栿底題有重修落款。

❹ 只有前廊施用平棊天花板。

❺ 殿內為徹上明造，可以看到樑架所有構件。

❻ 彎曲形虹樑。

❼ 雲形馳峰上承中脊樑。

❽ 雲形馳峰與一斗三升。

❾ 歇山出際的屋架。

❿ 華林寺大殿所用昂材伸入殿內很深，為中國罕見之實例。

⓫ 雲形之馳峰，順應昂尾形狀傳遞重量至乳栿。

⓬ 三下昂，昂嘴上皮作雲形曲線。

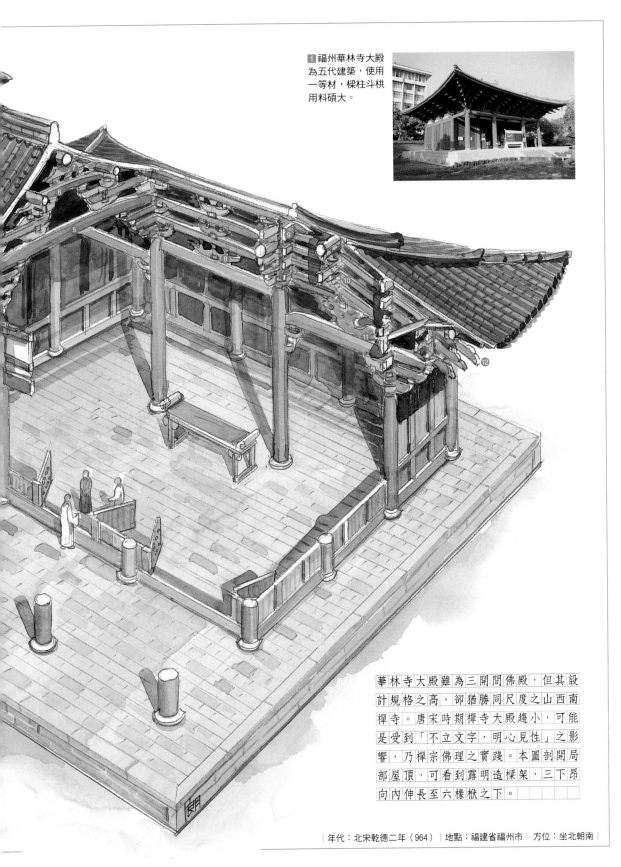

華林寺大殿雖為三開間佛殿，但其設
計規格之高，卻猶勝同尺度之山西南
禪寺。唐宋時期禪寺大殿趨小，可能
是受到「不立文字，明心見性」之影
響，乃禪宗佛理之實踐。本圖剖開局
部屋頂，可看到露明造樑架，三下昂
向內伸長至六椽栿之下。

| 年代：北宋乾德二年（964） | 地點：福建省福州市 | 方位：坐北朝南 |

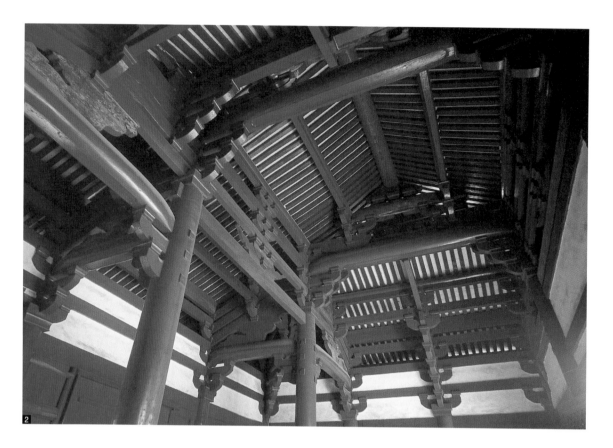

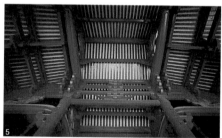

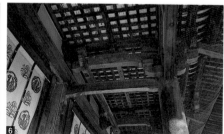

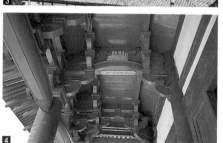

2 華林寺大殿採「徹上明造」，可見樑架各部構件。

3 從東南角所見華林寺大殿外觀，其餘殿堂皆已不存。

4 華林寺大殿前檐月樑下處有清道光年間重修之墨字題記。

5 華林寺大殿歇山頂左右出際另用獨立的一縫屋架，緊靠在明間屋架外側，圖中可見三個雲形駝峰。雲形構件置於屋架上，可能具有象徵天蓋之意義。

6 日本奈良唐招提寺之前廊平闇天花。與華林寺相同，它只有單面設廊。

　　大殿面寬三間，進深四間，平面近正方形。前面設廊，有如日本奈良唐招提寺。華林寺這座大殿用材粗壯，不僅巨大的木柱比山西五台山佛光寺還略勝一籌，所用斗栱之規格亦不下於佛光寺，初見時令我們極感驚訝！推測其因，可能此寺為當年福州城最主要之官建大寺，且福建一地素來即有豐富森林，可供應大料之故。

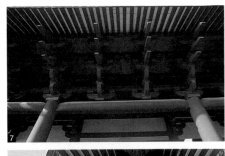

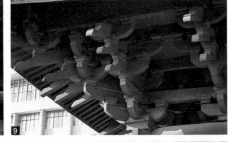

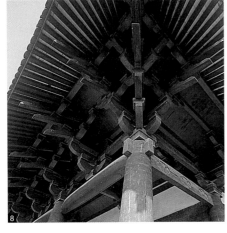

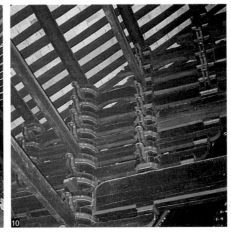

7 正面明間用二朵補間鋪作，圖中可見大斗直接置於闌額之上，不用普拍枋。

8 轉角鋪作在櫨斗上出三向華栱，隔跳偷心，出下三昂。

9 華林寺大殿之「雙杪三下昂」斗栱，圖中可見曲形「斗斂」及雲形昂嘴。

10 潮州開元寺的疊斗達十多層，用疊斗代替柱子，可免開裂之弊。

兼具力學與美感的廳堂造結構

華林寺大殿既是五代末宋初時期之建築，與宋《營造法式》比對，可稱為「八架椽屋前後乳栿對四椽栿用四柱」。殿身共用十八根巨柱，外柱低於內柱，內柱高達 7 公尺餘，柱頭櫨斗上使用「偷心斗栱」直承大樑，大樑即四椽栿，跨度達 7 公尺。除了前廊，殿內不作天花板，所有樑架斗栱皆一覽無遺，分析起來，應屬《營造法式》所謂之「廳堂造」。

大殿的結構技術南北作法兼容並蓄，深值細加欣賞，可供比較南北之差異與地域之特殊風格。首先，樑架不用叉手或托腳，完全以樑上疊斗再置樑枋相疊而成，此法普遍見於福建與廣東之古建築，潮州開元寺即有疊十多層斗之例。其次，它的「昂」很長，從檐口直伸入內柱，被壓在大樑之下，形成合理的力學平衡系統。另外，歇山頂的「廈兩頭」出際，形成獨立的一縫屋架，因此在殿內舉頭張望，可以看到次間的屋架依傍在明間棟架旁邊。歸結起來，華林寺大殿的屋架設計用材碩大，比例權衡精鍊，力學分配合理，結構極為堅固。它一脈相承唐宋建築，已超越了福建地域性的意義！

最後，就細部手法而言，所有的「斗」皆出現呈弧形曲線的「斗斂」，稱為「皿斗」，保存著發軔初期漢闕上所見的形式，日本中世時期奈良東大寺南大門受到閩、浙之影響，亦可見「皿斗」。另外，樑上使用的雲形駝峰，曲線流暢而富動態感，與日本法隆寺金堂的雲形栱（雲肘木）極相似，屋架構件呈雲形狀，有象天之隱喻，或可作為福建地域形式與日本古建築關係之註解。

斗栱是中國建築最奇妙的構造，它是一座木結構建築引人注目的部位，也是數千年建築發展史的關鍵，從梁思成以來，吸引許多中外學者耗費力氣來探究斗栱的奧祕。「斗栱」一言以蔽之就是將力學的樑柱化整為零，變化成數百個小構件，再將這些小構件運用榫卯的關係組合成一個大構件，於是產生許多節點，化解外力及傳遞重量。一座大的建築如五台山佛光寺東大殿或紫禁城太和殿，它的斗栱數量竟可達到數千個之多！

分解一組斗栱，實際上可看到「斗」、「栱」、「昂」及「枋」等至少四種分件，「斗」有大小之分，「栱」有長短之分，「昂」有真假之別，「枋」也有長短粗細之區隔。按其位置來看，「斗」有櫨斗、齊心斗、交互斗、散斗等。「栱」有華栱、瓜栱、令栱、廂栱及單杪、雙杪等。「昂」有上昂、下昂與真昂、假昂。「枋」有正心枋、羅漢枋、井口枋等。在藝術加工方面，有的斗仍有「皿斗」的線條，昂嘴可砍成「劈竹昂」、「琴面昂」。栱頭可以雕成螞蚱形，漢代的栱身常呈流暢的曲線，如今，在華南地區仍可見到龍、鳳、象等造型的栱身。遼金時期盛行斜栱，將斗栱進一步編織成交叉圖形，構成可提高剛性的三角形。

太原天龍山石窟可見到六朝時期的「一斗三升」，福州華林寺的五代時期斗栱，用一等材，至為碩大。大同善化寺可見到像花朵綻放的斜栱。應縣木塔運用五十多種斗栱，各就各位，美不勝收。浙閩一帶常用的插栱多為「偷心造」，曾在宋代東傳至日本，奈良東大寺南大門的插栱多達十餘層，層層出挑，至為壯觀，即是斗栱融合美學與力學之明證。

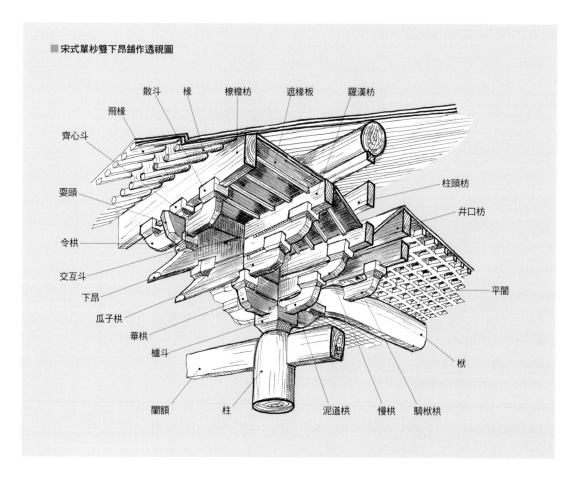

■宋式單杪雙下昂鋪作透視圖

散斗　椽　橑檐枋　遮椽板　羅漢枋

飛椽

齊心斗

柱頭枋

耍頭

井口枋

令栱

交互斗

平闇

下昂

瓜子栱

華栱

栿

櫨斗

闌額　柱　泥道栱　慢栱　騎栿栱

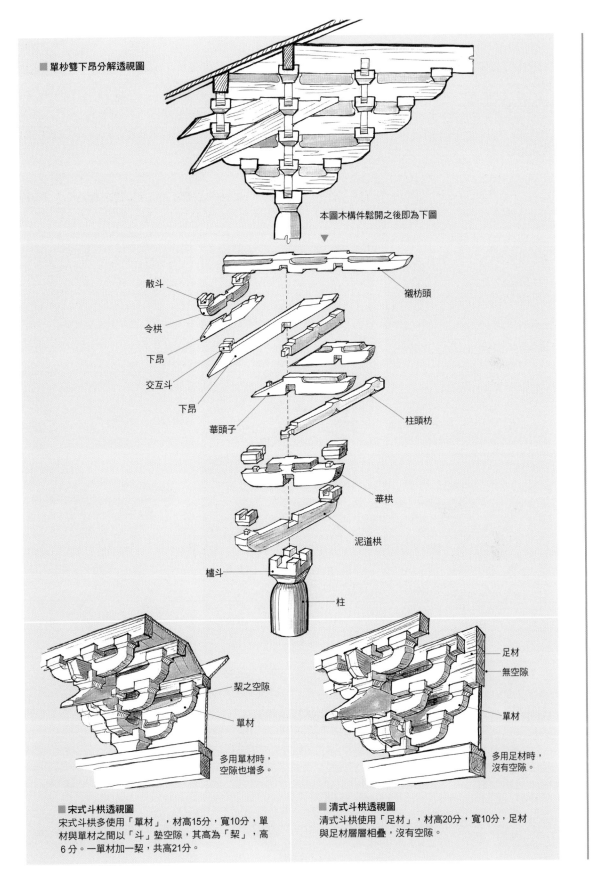

■ 單杪雙下昂分解透視圖

本圖木構件鬆開之後即為下圖

散斗

令栱

下昂

交互斗

下昂

華頭子

櫨斗

柱

襯枋頭

柱頭枋

華栱

泥道栱

■ 宋式斗栱透視圖
宋式斗栱多使用「單材」，材高15分，寬10分，單材與單材之間以「斗」墊空隙，其高為「栔」，高6分。一單材加一栔，共高21分。

栔之空隙

單材

多用單材時，空隙也增多。

■ 清式斗栱透視圖
清式斗栱使用「足材」，材高20分，寬10分，足材與足材層層相疊，沒有空隙。

足材

無空隙

單材

多用足材時，沒有空隙。

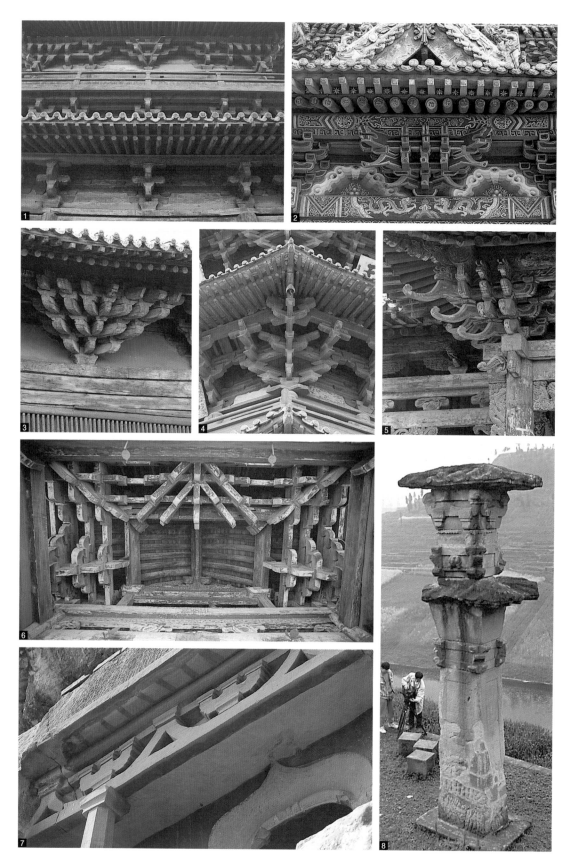

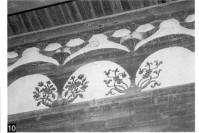

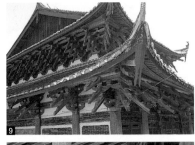

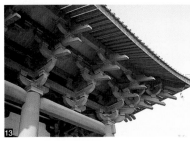

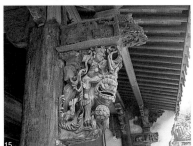

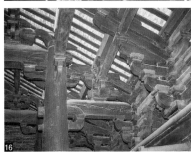

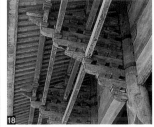

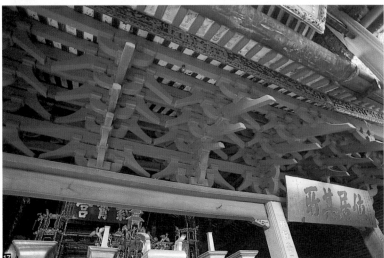

1 大同善化寺普賢閣上下樓層使用不同斗栱。

2 山西洪洞廣勝上寺飛虹塔入口之斜栱。

3 山西大同善化寺斜栱呈現遼代斗栱特色。

4 山西應縣木塔之斗栱，其尺寸以「材」、「栔」為計算單位。

5 山西平遙清虛觀之鳳頭昂。

6 清虛觀之斜栱，清代以「斗口」作為尺寸計算單位。

7 太原天龍山石窟之人字補間斗栱。

8 四川漢石闕之斗栱。

9 福建福安獅峰寺之昂被作成曲線，具有裝飾作用。

10 閩東民居常用之連栱具很高裝飾性。

11 福建民居常用之丁頭栱。

12 泉州開元寺大殿之飛天樂伎斗栱，有如丁頭栱承重。

13 福州華林寺使用一等材，採雙杪三下昂斗栱。

14 蘇州虎丘二山門斗栱，可見昂尾之平衡作用。

15 浙江東陽盧宅之撐栱，與漢陶樓異曲同工。

16 廣東肇慶梅庵之斗栱，可見昂尾即為真昂。

17 廣東佛山祖廟出雙向昂嘴，頗為罕見。

18 日本奈良東大寺南大門使用多層出挑的插栱。

19 日本兵庫縣淨土寺淨土堂之插栱，丁頭栱自柱身伸出。

薊縣 獨樂寺觀音閣

一座與所供奉的巨大觀音立像渾然結合為一體的空心木構樓閣

　　天津薊縣獨樂寺觀音閣是現存中國古建築中極為重要的傑作，它是為了容納一尊巨大觀音立像，而設計出的一座外觀比例極為秀麗的空筒式木結構樓閣。獨樂寺之創立據古文獻記載：「獨樂寺不知創自何代，至遼時重修，有翰林院學士承旨劉成碑。統和四年（986）孟夏立，其文略曰：故尚父秦王請談真大師入獨樂寺，修觀音閣。以統和二年冬十月再建上下兩級，東西五間，南北八架大閣一所。重塑十一面觀音菩薩像」。從中可知，觀音閣建於遼統和二年（984），其建築上承唐風，下啟宋制，兼有唐之雄奇與宋之秀麗。這座特殊的建築在1930年代同時吸引中、日兩國學者的注意並投入研究，當時觀音閣被認為是中國仍存在的最古老木構建築。

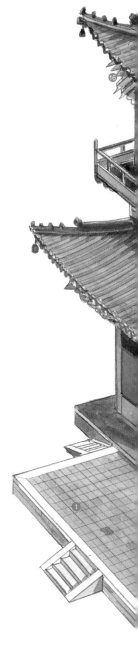

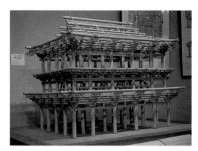

■1 觀音閣的結構模型，可見暗層斜撐樑結構。

獨樂寺觀音閣解構式剖視圖

❶ 月台可供舉行法會

❷ 下檐柱頭鋪作巨大，使用出四杪。

❸ 外柱

❹ 內柱

❺ 內、外兩圈柱列之間所形成的空間，宋《營造法式》稱為「外槽」。

❻ 由內柱列框成的空間，《營造法式》稱為「內槽」。

❼ 遼代所塑，高16公尺的巨大十一面觀音立於蓮花寶座之上。佛像大小與樓閣尺寸比例均衡，主客融為一體。

❽ 觀音兩側各佇立一脅侍菩薩

❾ 空筒下層為四角形井

❿ 暗層內以斜撐樑加強構架之剛性

⓫ 暗層外柱略向內移，形成「叉柱造」，增加造型之美。

⓬ 空筒中層為六角形井

⓭ 空筒頂部為八角狀藻井，以放射狀角樑「陽馬」構成。

⓮ 外槽頂部作小格子天花板，宋式用語稱「平闇」。

⓯ 懸挑而出的木構陽台，宋式用語稱「平坐」。

⓰ 上檐使用雙杪雙下昂斗栱，視覺雄渾有力。

⓱ 三角形叉手，可穩定屋架。

⓲ 樑上所立之短柱，宋式用語稱「侏儒柱」。

⓳ 大樑長度跨四段屋椽，因此稱「四椽栿」。

⓴ 小樑連繫內、外柱的柱頭鋪作，宋式用語稱「乳栿」。

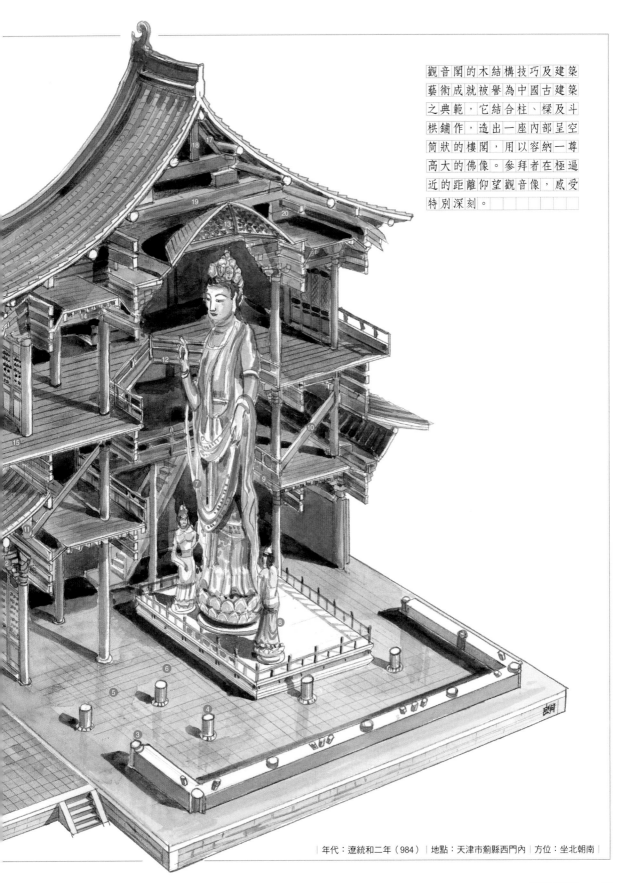

觀音閣的木結構技巧及建築藝術成就被譽為中國古建築之典範，它結合柱、樑及斗栱鋪作，造出一座內部呈空筒狀的樓閣，用以容納一尊高大的佛像。參拜者在極逼近的距離仰望觀音像，感受特別深刻。

| 年代：遼統和二年（984） | 地點：天津市薊縣西門內 | 方位：坐北朝南 |

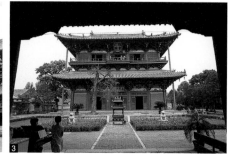

以樓閣為主體的寺院布局

遼皇室極力漢化，並尊崇佛教，支持許多佛寺之興修，如大同華嚴寺及應縣佛宮寺。遼之契丹人拜日，喜將寺廟朝東，但獨樂寺卻坐北朝南，位於薊縣縣城中央偏北處，靠近西門。原始布局及規模已無可考，現存建築僅有影壁、山門、觀音閣、韋陀亭及東、西配殿。另外東院（原為清帝謁陵行宮）、西院及後殿等多為清代建物。

觀音閣與前面的山門皆為遼代建築，兩者同位於中軸線上。觀音閣為獨樂寺之主殿，以閣為主殿的布局形式在現存中國古佛寺中較為罕見。進入山門，從明間兩柱之間望出內院，巨大的觀音閣恰好容在方框之內，這意味著山門與觀音閣在高低尺寸與距離上，存在著協調的關係。山門立於低矮石台座上，面寬三間，進深兩間，柱位分布簡潔。廡殿頂出簷深遠，坡度平緩。正脊兩端不用鴟尾，而是有鱗片的鰲魚，張開巨嘴吻脊，造型剛柔並濟，極為優美。

山門的木結構雖然只用十二柱，卻相當具有特色，它不設天花板，採「徹上明造」，屋架用對稱式，宋《營造法式》稱之為「四架椽屋，前後乳栿，用三柱」，意即有五根桁木，形成四段椽，前後共有三根柱子，只用小樑。此屋架因無天花板遮擋，可看盡所有大小構件，樑上使用「叉手」，穩定屋架。中樑之下還可見到「侏儒柱」，即童柱。中門左右樹立金剛力士像，面目猙獰而勇猛，頗有警世意味。

中日古建築研究的分水嶺

1930年代初，獨樂寺觀音閣的「發現」與研究經過，可說是中國古建築研究史上，中、日學者研究水準的分水嶺。在此之前，日本學者研究中國古建築的成果頗豐，1931年5月關野貞與竹島卓一兩位日本學者自稱因考察清東陵，路過薊縣時「發現」了觀音閣；但稍後梁思成先生以其獨到的見解加上詳細的現場測繪圖樣，撰寫出〈薊縣獨樂寺觀音閣山門考〉這篇方法嚴謹且立論精闢的報告，刊於1932年6月《中國營造學社彙刊》，一舉超越了日人的研究。這也是梁先生所寫的第一篇中國古建築論文，奠定了他在中國古建築研究開創者的地位。

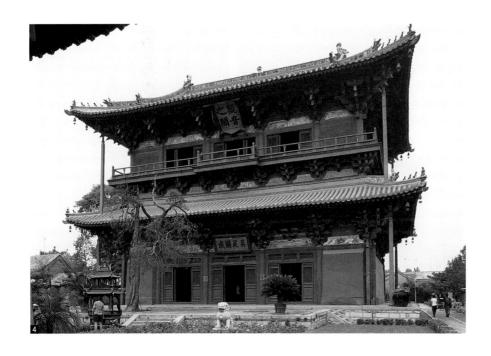

4 獨樂寺觀音閣造型兼有秀麗與雄偉之姿。

5 山門的屋頂為廡殿單簷,造型雄渾。

6 觀音閣的樓梯設置於西側,欄杆有曲尺形構造。

富於變化的樓閣空間尺度

觀音閣立於石造台基之上,前方凸出月台,方便舉行法會。閣面寬五開間,進深四間,從外觀之,二樓的歇山頂出簷極深遠。整座樓閣比例均衡,造型與敦煌壁畫中所繪之唐代樓閣形象十分相似。二樓四周懸挑木構陽台,稱為「平坐」,人們登閣時可走出平坐環繞一周,體會登樓眺遠之趣。觀音閣外觀兩樓,內部實為三層,從木梯登樓時,會經過中段的暗層。

遼代匠師運用高度智慧,造出一座空腹的樓閣,最主要的目的是要容納一座高16公尺的十一面泥塑施彩的觀音菩薩立像。當我們在門外時,無法想像樓閣內的菩薩世界,即使跨進大門,起初也只見到碩大的平台與蓮花座,再靠近一步,才可從空井仰望高大莊嚴的整尊塑像。隨著視線往上移動,佛像的腰部正對著暗層,但二樓格扇門窗的光線恰好投射在菩薩頭部,頭頂有十個小佛面的觀音像神貌清晰,浮現慈祥笑容,使人有沐浴在慈悲佛光下之感,成功營造出宗教的神祕氛圍。

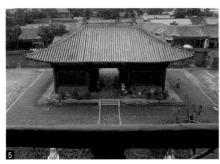

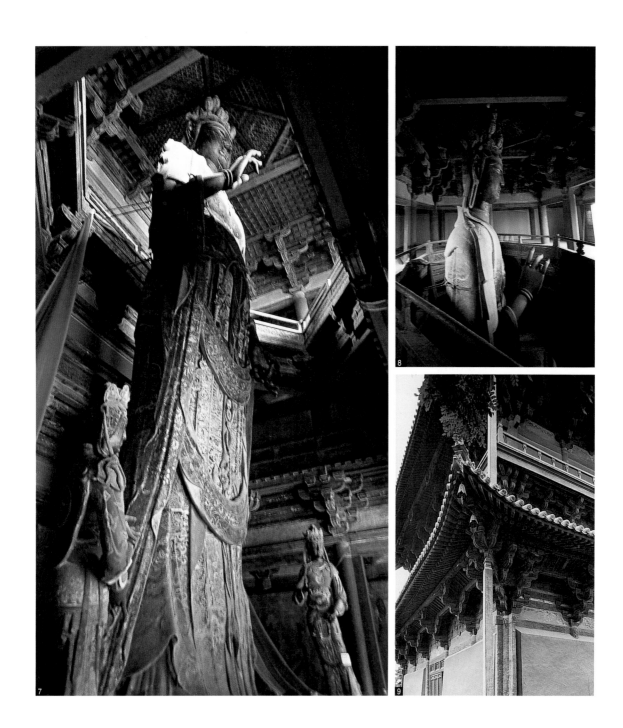

穩定均衡的樓閣結構

宋《營造法式》以「材」作為樑、柱、斗栱尺寸權衡的標準，「材」分為八等，最大的建築使用一等材，觀音閣使用三等材及四等材。

觀音閣的柱子分為內外二圈，大體等高，在柱頭「櫨斗」上置斗栱鋪作，再以乳栿連繫，形成緊密的結構體。暗層的外柱略向內移，出現了所謂「叉柱造」；上層與下層柱不對齊雖對力學傳遞有害，但能增加整體造型的美感。它

的結構基本上繼承唐代以來的「殿堂造」，將柱、樑枋、鋪作三者重複使用往上疊，並巧妙地在暗層的樑柱框內增加斜撐木，斜撐木可提高構架的剛性，使構架形成許多三角形框，以抵抗水平外力。另外，對於高樓可能產生的扭曲變形也作了應變，容納神像的空筒，下層為四角形，中層為六角形，到了頂部出現八角形藻井，各層形狀不同，亦強化了結構體之剛性。觀音閣的木結構技巧與中空的室內空間結合得順理成章，可謂神來之筆。

當我們登上頂層，沿六角形欄杆繞行，除可近身瞻仰神像外，抬頭也可清楚欣賞這座以「陽馬」曲木肋樑構成的藻井，其形如張開之大傘，八支傘骨自中心向外發散，「陽馬」之間再以小格子天花板覆蓋，有如織紋，亦如華蓋。這頂木條織成的華蓋，為了配合稍退後的神像，並未對準中樑，而向後微調一跳的距離。

各司其職、雄勁奇巧的碩大斗栱

斗栱的分布疏朗有序，共使用二十四種功能不同的斗栱，有內檐、外檐、轉角、補間等鋪作，斗栱用材碩大結實，約佔柱高之半，且呈「金箱斗底槽」形態分布，平均分配承重，各司所職。

以下層外檐斗栱為例，「當心間」（明間）與「次間」較寬，在兩柱之間加小的補間鋪作，但「梢間」因較窄則無。柱頭鋪作很巨大，使用出「四杪」（即出跳四次）的斗栱，且「隔跳偷心」（有橫栱謂之計心，無橫栱謂之偷心，每間隔一跳才出橫栱稱為隔跳偷心，可減低自重）。至於上檐，則使用「雙杪雙下昂」，亦施「隔跳偷心」。所謂「雙杪」即出二跳栱，「雙下昂」即出二次下昂，尖頭的下昂與屋瓦斜度平行，視覺上顯得雄勁有力。它的後尾被內部「草栿」壓住，形成平衡的槓桿，這些外觀令人覺得奇巧怪異的構件，事實上是中國匠師最偉大的發明！無怪乎歷經一千多年，木材雖有局部變形，但大體仍完整保存下來，可謂人類木造建築史上之奇蹟。

7 十一面觀音立像剛好樹立在閣中空筒之內。頂部陽馬結構藻井，以八支曲樑及平闇構成，有小華蓋。

8 從上層的六角形井看神像側面。

9 觀音閣的斗栱與宋《營造法式》最為接近，上檐用昂，下檐只有華栱，不出昂。角部小柱為後加。

10 觀音閣內頂部的斗栱運用複雜的榫卯，隔跳偷心以承平闇。

11 從暗層空井看底層佛台。

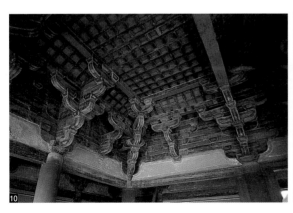

　　中國古代木結構與磚石混合，可以建造高層建築，秦漢時期未央宮、咸陽宮與阿房宮皆是樓閣，所謂「檐牙高啄，鉤心鬥角」。樓閣在宋畫中更是屢見不鮮，界畫中的仙山樓閣，屋頂形式多樣，且四周懸出平坐欄杆，使人可登高憑欄眺望，所謂「欲窮千里目，更上一層樓」，中國樓閣是最富詩意的建築。史載漢代上林苑中數十種不同的樓觀，供帝王欣賞珍禽異獸。歷史上的名樓常見於詩文中，如李白詩「手持綠玉杖，朝別黃鶴樓」、「故人西辭黃鶴樓，煙花三月下揚州」，杜甫詩「昔聞洞庭水，今上岳陽樓」，范仲淹之〈岳陽樓記〉：「登斯樓也，心曠神怡」。樓閣雖然令人嚮往，但其構造不易抗震或抗風，因此能完整保存下來者並不多。除了遼代獨樂寺觀音閣外，大同善化寺普賢閣、正定隆興寺慈氏閣及轉輪藏閣也屬傑作。閩西赤水有一座天后宮，它結合了土樓的技術建造出多重屋宇的閣樓，構造合理，且造型優美。日本於十四世紀戰國時期出現了防禦性的城堡，其主樓「天守閣」即是結合中國樓閣與西洋城堡的建築。

　　中國傳統樓閣，為了表現樓閣向上逐層縮小，各層立柱並不一定對齊，因此發展出「叉柱造」及「永定柱造」兩種系統。前者上下層柱子不對齊，以斗栱傳遞橫向力，實例以獨樂寺觀音閣與應縣木塔為代表。後者以正定隆興寺慈氏閣為代表，其二樓柱子直接落地，並附在一樓柱子之內側。

1 雲南麗江的樓閣，上層為四角攢尖，中層為四出廈。

2 福建赤水天后宮的樓閣，使用層層疊起之屋頂，上小下大，造型具音樂美感。

3 山西大同善化寺普賢閣用叉柱造。

4 湖北武當山的石造樓閣。

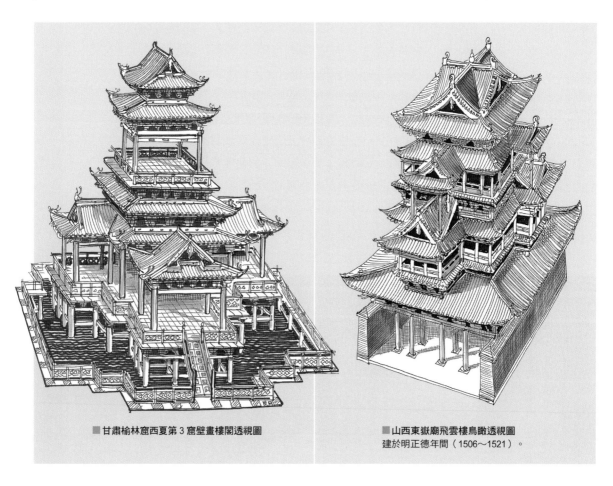

■甘肅榆林窟西夏第3窟壁畫樓閣透視圖

■山西東嶽廟飛雲樓鳥瞰透視圖
建於明正德年間（1506～1521）。

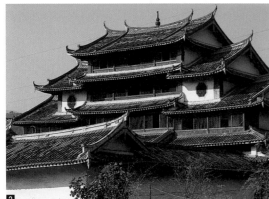

寧波 保國寺大殿

百丈清規境界的優雅佛殿，中國南方體現宋代《營造法式》的稀少作品。

　　長江以南現存最古老的中國傳統木構建築，除了五代宋初所建的福州華林寺大殿，另外尚有建於宋祥符六年（1013）的浙江寧波保國寺大殿，非常難得而珍貴，其構造且具有多方面特色，值得細加鑑賞。保國寺位於寧波西北靈山，山巒屏嶂，景色深幽。寺中殿宇順著山坡建造，入口為天王殿，中庭有水池，兩旁為鐘鼓樓，再上去即是大殿，大殿之後的高地建有法堂及藏經樓，屬於可以靜心的禪宗寺院之布局。

保國寺大殿的樑柱善用不對稱技巧，空間主從分明，佛台上方用露明造，禮佛者上方設置藻井。本圖以 1/2 縱剖透視圖表明各種斗栱之分布，各司所職，完善一個神聖空間。

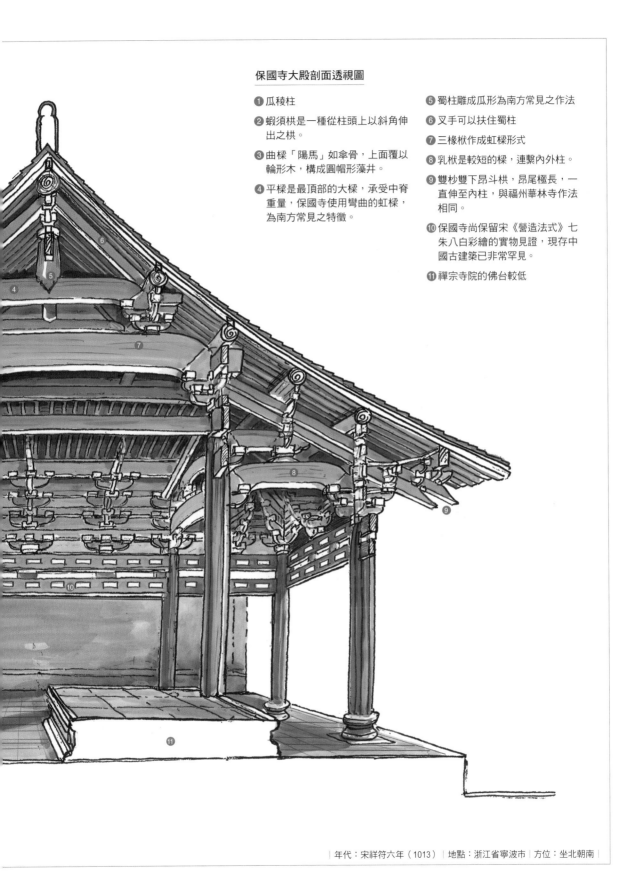

保國寺大殿剖面透視圖

① 瓜稜柱

② 蝦須栱是一種從柱頭上以斜角伸出之栱。

③ 曲椽「陽馬」如傘骨，上面覆以輪形木，構成圓帽形藻井。

④ 平樑是最頂部的大樑，承受中脊重量，保國寺使用彎曲的虹樑，為南方常見之特徵。

⑤ 蜀柱雕成瓜形為南方常見之作法

⑥ 叉手可以扶住蜀柱

⑦ 三椽栿作成虹樑形式

⑧ 乳栿是較短的樑，連繫內外柱。

⑨ 雙杪雙下昂斗栱，昂尾極長，一直伸至內柱，與福州華林寺作法相同。

⑩ 保國寺尚保留宋《營造法式》七朱八白彩繪的實物見證，現存中國古建築已非常罕見。

⑪ 禪宗寺院的佛台較低

| 年代：宋祥符六年（1013） | 地點：浙江省寧波市 | 方位：坐北朝南 |

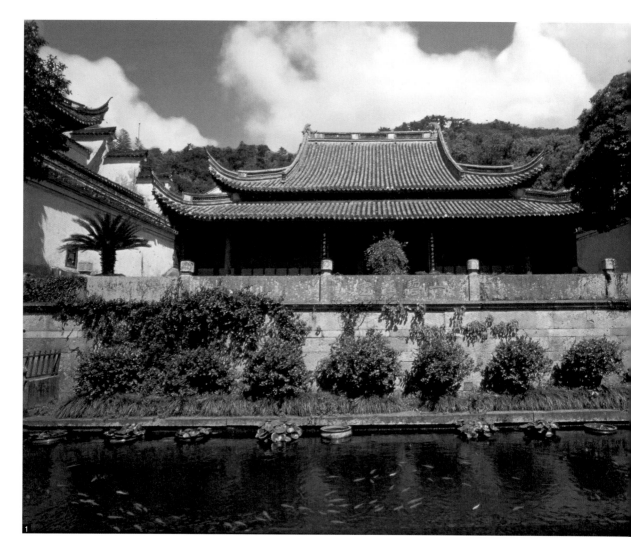

南方罕見的北宋木構

大殿本為三開間,但至清代擴建,前後左右增加檐柱,成為正面七開間,進深六間,我們要討論的只有內部三開間的宋代原物。平面近正方形,但深度略大於面寬,可以使禮佛空間較深遠一些。佛台設在中央四根主要柱子之下,但偏後一些。它的屋架採不對稱,即宋《營造法式》所指的「八架椽屋前三椽栿,中為三椽栿,后乳栿用二椽栿」,因此內柱不等高。

三座陽馬藻井

所以作不對稱的屋架,目的是讓出較深的禮佛空間,並且在上方設置華麗的藻井,襯托更為莊嚴的空間氣氛,可惜的是在佛座上已不見佛像。藻井有三座,「當心間」較大,左右間較小,皆從四角轉八角再轉為圓輪形,其構造顯現合理的大木結構,先以斗栱出跳,框成四角井,再架抹角栿成為八角井,再

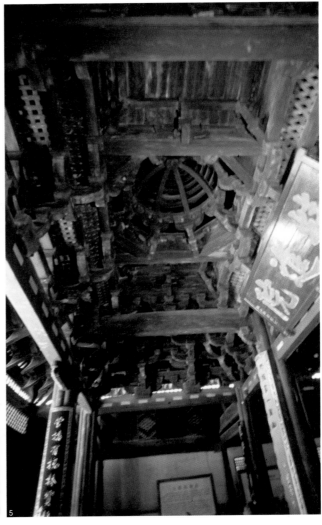

出二跳斗栱圍成圓形，以八支彎曲的「陽馬」肋樑集向頂心成為傘狀，是形象逼真的華蓋。

七朱八白之見證

至於簷下的斗栱，有「雙杪雙下昂」及轉角鋪作「雙杪三下昂」，昂尾很長，體現槓桿的力學原理，後尾很長的作法多見於南方的斗栱，同樣形式可見於福州華林寺大殿。它使用一種「瓜稜柱」，圓木柱表面如瓜稜，也有很多根木材拼合而成的瓜稜柱，使外觀顯出飽滿有力的趣味。內額枋上面的彩畫，仍可見朱色枋木留出八塊白色，為宋《營造法式》所載「七朱八白」的見證，這都是中國現存古建築較罕見的實例，富學術研究之價值。

最後，大殿內部左右斗栱略有差異，可能為所謂「劈作」使然，浙江一帶古建築普遍常見左右匠師分邊施工現象，有競技比賽之意味，而保國寺大殿在宋代即有左右差異作法，可能為現存最古老的「劈作」之例。

2 保國寺仍可見宋《營造法式》記載的「七朱八白」樑枋色彩。

3 保國寺的斗栱使用南方特色的長尾昂，建築之性格由它來表現。

4 明間的藻井以八根陽馬構成。

5 保國寺大殿內的華麗藻井，係從四角轉八角再轉為圓形，像輪輻的曲樑稱為陽馬。全用碩大木料構成，散發著雄渾之美。

正定 隆興寺摩尼殿

一座四面入口且凸出四座歇山頂的方形佛殿

　　河北正定隆興寺始建於隋開皇六年（586），原名為龍藏寺，唐代易名隆興寺。北宋開寶二年（969），宋太祖趙匡胤勒令重建大悲閣，並重鑄大悲菩薩金身，大悲閣於開寶八年（975）落成，此後逐漸形成南北向布局之整體建築群，歷代均深受皇室重視，賜金增修，規制完備，香火鼎盛。

　　以建築而論，隆興寺堪稱現存佛寺中，保有最多且最完整宋代建築的寺院。其中摩尼殿的平面布局奇特，在東、西、南、北面各凸出一個出入口，也就是宋《營造法式》中所謂的「抱廈」。屋頂山面向前，是唐代非常盛行的作法，界畫裡常見這樣的建築，可惜實例極少，反而於東瀛發揚光大，日本城堡中的天守閣，大多採用這種作法。其中央主體為重簷歇山屋頂，加上四邊凸出的歇山屋頂，當地百姓稱之為「五花大殿」，十分貼切。此外，寺中的轉輪藏閣是中國現存同型建築中最古老的一座，為配合轉輪藏設置，除了採用移柱法之外，還運用曲樑，整體結構渾然天成。

隆興寺摩尼殿解構式掀頂透視圖

❶ 月台

❷ 台基邊緣之條石，於宋《營造法式》稱為「壓闌石」。

❸ 四面皆設出入口，稱為四出。

❹ 內壁繪滿佛經故事的彩畫

❺ 殿內柱子的布局採「金箱斗底槽」式，即平面用兩圈柱框成內槽與外槽，內槽以牆區隔，形成封閉的空間。

❻ 佛台上供奉一佛二弟子二菩薩

❼ 扇面牆

❽ 山面向前作為入口，這種作法在唐宋時期較普遍，宋畫中可見，但後代逐漸少用。

❾ 懸山頂的桁木樑頭凸出於山牆面，宋代稱「出際」。

❿ 博風板

⓫ 懸魚

⓬ 四面皆出廈，又因附在主體之邊緣，故被稱為「抱廈」，因屋頂造型華麗，被俗稱為「五花大殿」。

⓭ 在斗栱上發現宋代題記，確定為宋代建築，並知道「都料」（建築師）姓名，為現存中國建築構件記錄設計者之最古之例。

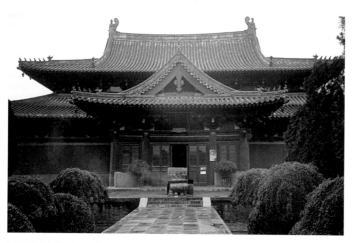

■1 隆興寺摩尼殿四面出「抱廈」，「出際」向前，為後代少用之例。

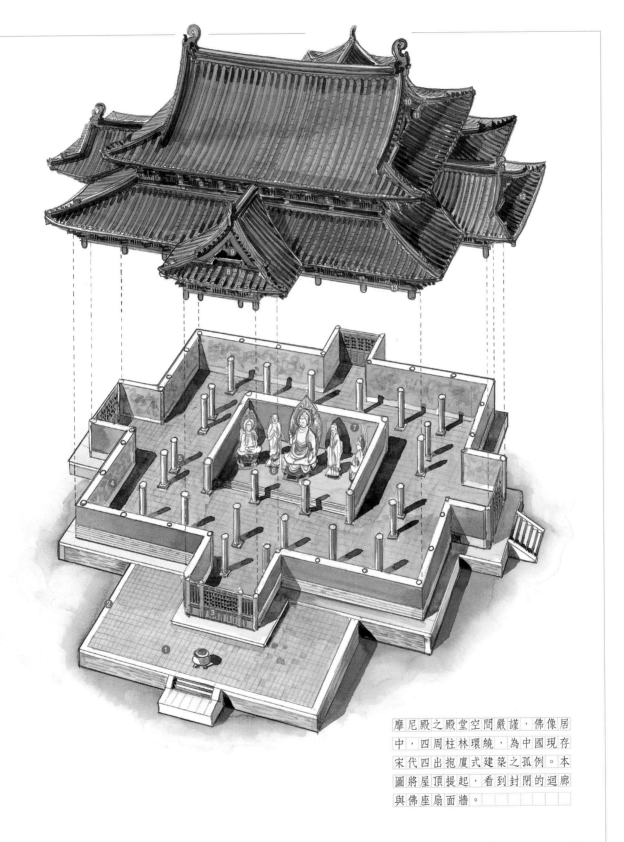

摩尼殿之殿堂空間嚴謹，佛像居
中，四周柱林環繞，為中國現存
宋代四出抱廈式建築之孤例。本
圖將屋頂提起，看到封閉的迴廊
與佛座扇面牆。

| 年代：北宋皇祐四年（1052） | 地點：河北省正定縣 | 方位：坐北朝南 |

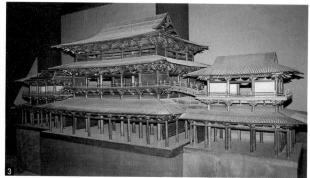

南北向縱深極長的寺院布局

　　隆興寺布局呈縱深展開，中軸配置南北長度將近500公尺，重重殿宇可分為前後兩段：從南開始為照壁、石拱橋、牌樓、山門及兩側的八字牆，接著是東鐘、西鼓樓，及只剩遺跡的大覺六師殿，再來就是東西配殿，以及寺內現存主要的佛殿建築——摩尼殿；後半段先看到戒壇，接著是兩座左右對稱的重要樓閣——慈氏閣及轉輪藏閣，再進去是皇帝所賜立的東、西碑亭，然後就來到全寺最巍峨高聳的建築——大悲閣，閣後還有彌勒殿等明清改建或由他處遷移至此的建築。中軸以西是清代所建的皇帝行宮，東畔為出家人的生活區，如方丈室、馬廄等。目前隆興寺中以摩尼殿、轉輪藏閣及慈氏閣等較為完整，雖屢有修建，但仍大致保有宋代初建時的形制。大悲閣為巨大的空筒式樓閣，閣中供奉宋代重鑄高20公尺的千手觀音菩薩銅像，可惜建築本身已非宋代原物。

造型獨一無二的摩尼殿

　　摩尼殿整體造型雄偉莊嚴，空間主次分明，富於變化，為宋代木構的瑰寶。屋頂坡度和緩，仍有唐風，但已較唐代陡峭。殿堂立於1.2公尺高的台座上，前帶月台，面寬七間，進深也是七間，平面近乎正方形，在東、西及北邊突出的抱廈均為單開間，只有南向的正面抱廈面寬三間，朱色外牆面皆封閉無窗，僅抱廈開門設窗，以及上下兩簷之間的直櫺窗可透氣採光。建築學家判斷為宋初的作品，但直到1978年落架大修時在木構上發現「真定府都料王」及「宋皇祐四年」等字跡題記，建造年代才獲得確認。

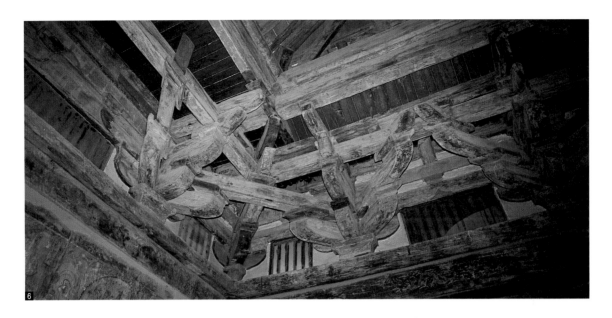

結構非常雄壯爽朗，採殿堂造，使用五等材，用料碩大。殿內柱列分成內外二圈，外柱生起及側腳明顯，柱頭闌額上有一根扁樑，稱為「普拍枋」，與闌額形成「T」字形的樑斷面。全殿內外上下共有斗栱百餘朵，上下外檐柱頭斗栱採用單杪單下昂，除南向抱廈外，每開間出補間鋪作一朵，且有斜栱，顯得特別顯眼。

精湛的雕塑與壯觀的彩畫

摩尼殿的內槽為佛台所在，佛台上主要供奉釋迦牟尼佛及弟子迦葉、阿難，兩側奉文殊、普賢菩薩，三邊均有牆圍繞，從正面進出才能直接看到佛台。內槽後壁有明代重塑觀音像，坐於群峰之中，四周祥雲環繞，觀音身稍前傾，足踏五彩蓮花，閒適自在，溫文優雅，人稱世界最美的觀音像，是古代匠師雕塑技藝的高超表現。四周白色內壁上的佛經彩繪，面積綿延達數百平方公尺，極為壯觀，進入大殿一可膜拜菩薩，二可瀏覽佛教故事，沿著內牆繞場一圈，就可把用色細膩、線條流暢的佛經故事盡收眼底，每走一段，還有個門透透氣，是個令人愉悅的識佛空間。

6 摩尼殿出廈內部之斜栱、枋木相連，形成整體性結構，此為高超之匠藝。

7 摩尼殿內可見斜「華栱」，用材碩大，反映「以材為祖」之精神。

8 摩尼殿背面入口。

9 摩尼殿後壁的觀音泥塑像。

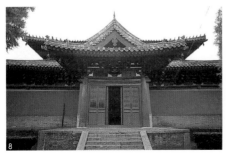

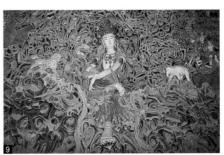

轉輪藏閣

　　位於大悲閣之前的轉輪藏閣，與慈氏閣左右相對。配合藏經轉輪的特殊構造，材料及結構技巧的運用渾然天成，可見匠師技藝純熟精湛。近乎正方形的雙層樓閣建築，面寬三間，進深三間，一樓正面前帶抱廈，室內空間因此較為舒展，入口有雨搭並設門窗，其餘牆面都封閉，而顯得十分別致。二樓作歇山頂，外設迴廊，可繞行一圈，其下方有平坐斗栱支撐。

　　地面層使用移柱法，將第二排柱子往左右移動，以容納可轉動的藏經櫥；可說是「屋中之屋」。二樓則柱位規整，供奉菩薩。

　　結構上除了移柱外，還採用一根自然生成的彎曲木樑，如同手臂一般，配合轉輪藏斜的屋頂，是有力學作用的大樑。二樓屋架上以大叉手及蜀柱支撐中脊，四椽上也用蜀柱及大斜柱來支撐。平坐採用「叉柱造」，即平坐柱立在下層柱頭櫨斗上，上層立柱又直接立在平坐柱頭大斗上，上下層柱身共分為三段。

　　閣內的轉輪藏，是中國現存同類型建物中，歷史最悠久的一座。所謂「轉輪藏」，指的是八角形的藏經櫥，造型宛如八角形的重簷亭子，中心以一根大木柱作為轉軸，下方立在地上凹槽中的鐵件托座上；上簷圓形，下簷八角屋頂，上下簷斗栱都是八鋪作雙抄三下昂，昂嘴、垂花吊筒、瓦作等細節皆為木料雕刻，一應俱全；經書置於櫥中，推斷早期可能也有佛像。

10 轉輪藏原來收藏的經書與塑像皆已不存，可直接看到內部構造。

11 一樓頂部用曲樑，以配合轉輪藏旋轉。

12 轉輪藏閣正面，上小下大，形式挺拔秀麗。

■ 四川平武報恩寺華嚴藏殿構式剖視圖
約建於明正統五年至十一年（1440～1446）間，殿內有一座明代轉輪藏。

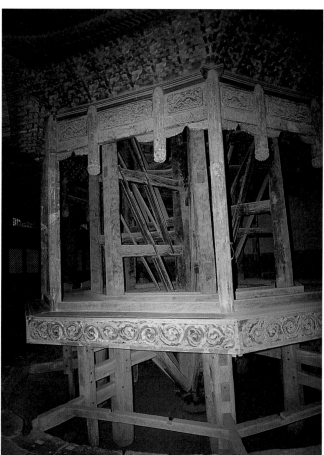

10

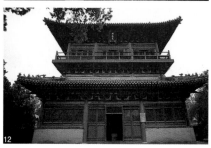

11

12

轉輪藏閣運用移柱與曲樑，將可
轉動的藏經轉輪容納於樓閣內，
是中國建築中相當巧妙的設計。
屋中有屋，有如母子同體。

隆興寺轉輪藏閣解構式剖視圖

❶ 一樓入口設雨搭

❷ 可以轉動的重簷八
角亭，無瓦只蓋木
板，藏經櫥象徵法
輪常轉。

❸ 藏經櫥收藏佛像與
佛經

❹ 生鐵鑄成的藏針

❺ 為容納藏經櫥、轉
輪，使用移柱法。

❻ 配合轉輪藏之空間
與上層重量，而使
用曲樑，分攤力學
作用。

❼ 二樓外設平坐迴廊

❽ 平坐斗栱

❾ 四椽栿是長度跨四
段屋椽的橫樑

❿ 大斜柱

⓫ 駝峰

⓬ 大叉手

⓭ 蜀柱

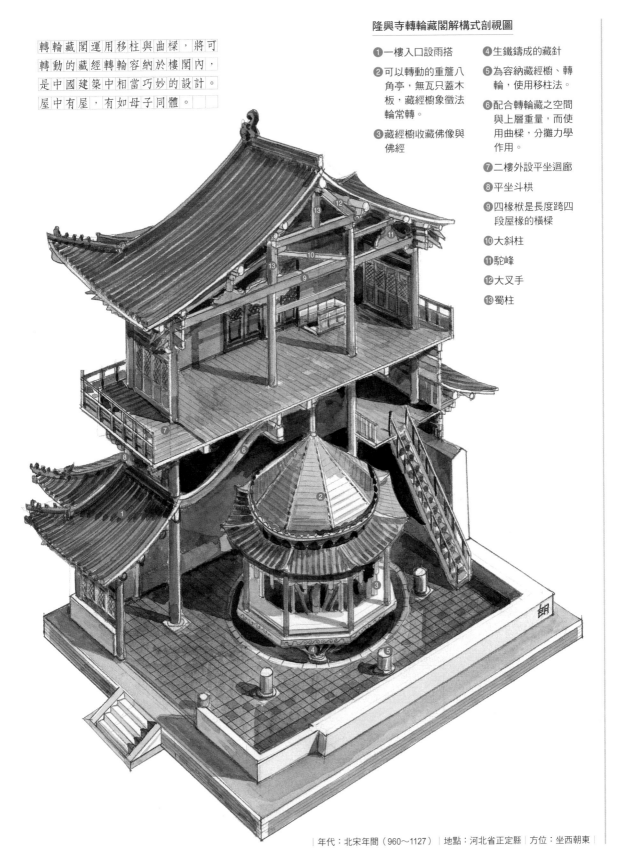

| 年代：北宋年間（960～1127） | 地點：河北省正定縣 | 方位：坐西朝東 |

屋頂

中國古建築用了許多樑柱及複雜的斗栱,目的就是要撐起一座大屋頂,屋頂是建築物的帽冠與頭部,北宋喻皓《木經》即視屋頂為中國建築三個主要段落之一。屋頂也是建築物主從尊卑角色之象徵,宮殿與寺廟常採用多脊、多簷與色彩華麗的屋頂,而廣大的庶民百姓則使用少脊、少簷且顏色樸素的屋頂。

從漢代出土的閣樓明器,可見當時民居的屋頂頗多變化,有廡殿頂(四阿頂)、歇山頂、懸山頂與硬山頂等。至唐宋以後,封建制度日趨嚴格,民間所用的屋頂樣式受到限制,華麗而複雜的屋頂也就漸漸式微。

至明清時期,屋頂的形式已發展成熟,常用者依等級可分為:五脊廡殿、九脊歇山、攢尖頂、懸山頂、硬山頂與捲棚頂。它們可以重疊成重簷,加上腰簷或披簷,也可以互相混合發展,成為十字脊及四出抱廈。紫禁城角樓的屋頂即是由數座歇山頂集結而成;另外,御花園裡可見上圓下方的亭子,象徵天圓地方。

屋頂除了形式與色彩之外,最困難的技術其實在於坡度調節,宋代稱「舉折」,清代稱「舉架」,「舉折」是以作圖法調整每一段坡度的折率,「舉架」則從下向上逐漸加大陡坡,最後造成屋坡上陡下緩,即《周禮·考工記》所謂「上尊而宇卑,吐水疾而霤遠」,唐宋時屋坡較緩,明清時較陡。

廡殿及歇山頂美在其屋脊,而懸山頂側面的博風板與懸魚、惹草成為裝飾焦點,硬山頂則表現其堅實的山牆,廣東及福建盛行弓形山牆,曲直線條並用,剛柔相濟。而長江流域最多馬頭牆,山牆如五嶽朝天,崗巒起伏,兼有防火、防風作用,恰如其分體現民間樸實堅強之生命力。

1 廣東肇慶龍母廟八角樓攢尖頂,八條垂脊置小龍。

2 長江三峽張飛廟的盔頂,鼓起的曲線有如將軍帽盔。

3 中國南方多用黑瓦,上海真如寺歇山頂屋坡較挺拔。

4 北京紫禁城御花園的天圓地方形式屋頂具有小宇宙之象徵。

5 紫禁城太和門的歇山頂可見三角山尖,上面飾以花草紋。

6 山西五台山龍泉寺十字脊歇山頂。

7 山西陽曲不二寺懸山頂,外觀典雅。

8 山西大同善化寺廡殿頂,體現北方渾厚雄健之性格。

9 福建泉州孔廟大成殿之廡殿頂不施推山法,這是南方少見的廡殿頂。

10 上海龍華寺的三重簷歇山頂,翼角起翹如草書線條。

11 雲南昆明圓通寺八角重簷攢尖殿立於水中,從任何角度都可看到三面。

12 陽曲不二寺懸山頂之巨大懸魚及五花山牆。

13 山西芮城永樂宮歇山頂,巨大的懸魚可擋風雨。

14 雲南麗江得月樓的三重簷頂,起翹大膽,有如大鵬張翅。

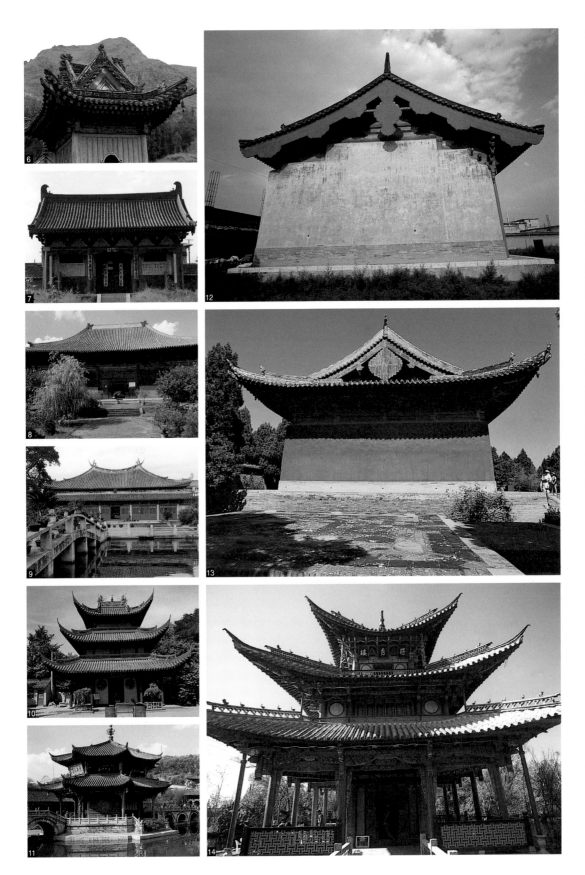

<big>大同</big> 善化寺山門

一座典型的「分心斗底槽」木構殿宇

　　善化寺坐落於山西大同城的南門附近，為一座保存遼代與金代古建築群的佛寺，格局宏偉。早在二十世紀初，即引起日本與中國的學者注意，梁思成也曾深入研究，分析其建築價值。據文獻載，它始建於唐代開元年間，後因毀於戰亂，至遼、金時期再度重修。現今所見的大雄寶殿為七開間，殿內有八角藻井，為遼代作品。而山門天王殿、三聖殿與普賢閣等三座殿堂則為金代作品。

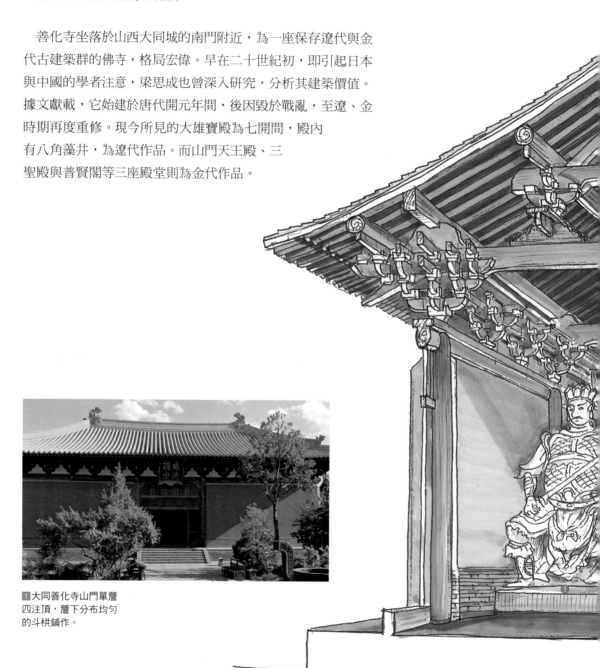

■大同善化寺山門單簷
四注頂，簷下分布均勻
的斗栱鋪作。

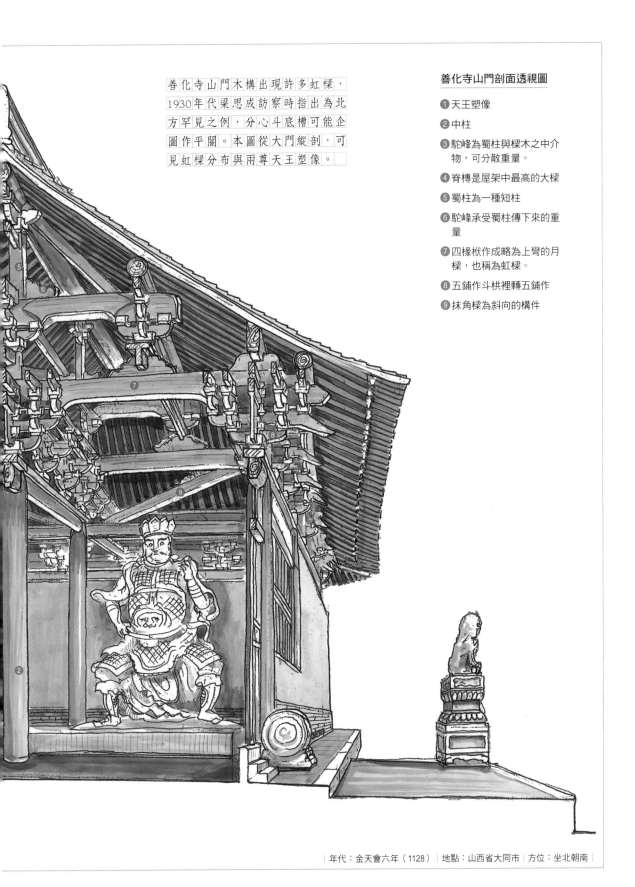

善化寺山門木構出現許多虹樑，1930年代梁思成訪察時指出為北方罕見之例，分心斗底槽可能企圖作平闇。本圖從大門縱剖，可見虹樑分布與兩尊天王塑像。

善化寺山門剖面透視圖

❶ 天王塑像

❷ 中柱

❸ 駝峰為蜀柱與樑木之中介物，可分散重量。

❹ 脊槫是屋架中最高的大樑

❺ 蜀柱為一種短柱

❻ 駝峰承受蜀柱傳下來的重量

❼ 四椽栿作成略為上彎的月樑，也稱為虹樑。

❽ 五鋪作斗栱裡轉五鋪作

❾ 抹角樑為斜向的構件

| 年代：金天會六年（1128） | 地點：山西省大同市 | 方位：坐北朝南 |

2 善化寺山門內部，可見分心斗底槽中柱上成列的斗栱。

3 善化寺山門內的巨大護法天王塑像為明代所塑。

4 善化寺山門使用分心柱，殿內一列中柱將殿身劃分四區，剛好容納四尊天王塑像。

據碑文記載，金代善化寺住持圓滿法師以15年的時間重建。

金代的山門殿

天王殿也是山門，金代天會六年（1128）所建，只見它的外觀皆為朱色厚牆，屋頂為單簷廡殿，形式渾厚古樸，只有明間闢門供出入，次間設直欞窗，簷下懸掛「威德護世」巨匾。山門面寬五間，進深二間，有四架椽的深度。殿內有一排內柱，它與前後外柱等高，剛好立在屋脊下方，稱為「分心柱」，符合宋《營造法式》大木作「四架椽屋前后乳栿用三柱」的制度。在殿內仰觀所有斗栱的分布，不但沿著四面牆排列，連中軸的分心柱上也布滿均勻的斗栱，這種設計可歸類於宋《營造法式》所謂的「分心斗底槽」，通常要裝置天花板（平棊或平闇），但善化寺山門卻作「露明造」。

「分心柱」將山門劃分為四個空間，恰可容納四天王塑像。這組巨大的彩塑天王像為明代所塑，包括持國天王、增長天王、廣目天王與多聞天王等手持各式鎮邪法器，氣勢極威嚴。

普施月樑構件

殿內不作天花，可清楚地看見所有構件，屬於「徹上明造」。中脊槫下有蜀柱及叉手，騎在兩根「箚牽」之上。其下置駝峰。「箚牽」、「襻間枋」與下方的「乳栿」皆削成略彎曲的「月樑」，這種虹形的「月樑」多見於長江以南地區，晉北卻屬罕見之例。我們也注意到斗栱用五鋪作，出現虛飾之「假昂」。除柱頭外，補間有二朵鋪作，簷下斗栱成群，且均勻排列。善化寺山門外觀展現北方的壯碩雄渾，但內部樑架卻顯出南方秀麗風格，在中國北方古建築中頗為罕見。

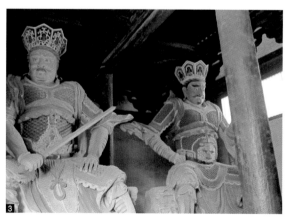

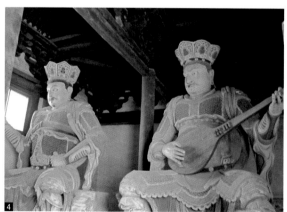

北京智化寺天王殿

　　智化寺位於北京東城區祿米倉胡同，為明代正統八年（1443）司禮監的太監王振所建，明英宗賜名「智化禪寺」。後來發生歷史上著名的土木堡之變，明英宗被俘，智化寺的香火仍沿續不斷，至清代一度衰微，經過修繕，中軸線仍保存山門、智化門（天王殿）、智化殿、萬佛閣、大悲堂、萬法堂等殿宇。合乎禪宗伽藍七堂之制。

■北京智化寺天王殿外觀，可見鐘形的歡門。

　　智化門即天王殿，原來正中供彌勒佛，背後立韋馱菩薩。而左右供四大天王塑像，可惜經近代戰亂皆無存。建築物面寬三間，進深二間，用六椽栿有分心柱的七架木構，將殿內空間，劃分為左右各二間，恰好容納四大天王塑像。

北京智化寺天王殿剖面透視圖

❶ 檻牆
❷ 清式稱金瓜柱
❸ 單步樑
❹ 雙步樑
❺ 七架樑
❻ 額枋

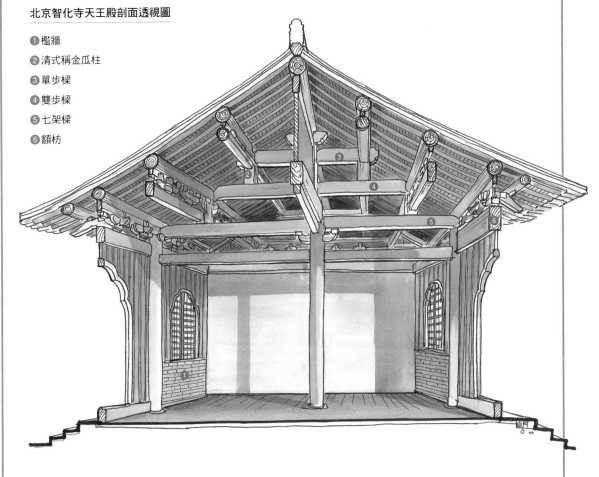

| 年代：明正統八年（1443） | 地點：北京市東城區 | 方位：坐北朝南 |

延慶寺大殿

五台山

善用抹角樑支撐屋頂，以斜栱強化構造，殿內無柱之精鍊建築。

　　山西五台山不僅是中國佛教史上的道場，同時也因保存了不同年代建造的古剎，而有「古建築寶庫」之稱，其中五台縣的延慶寺與知名的唐代建築南禪寺、佛光寺，還有廣濟寺、菩薩頂、尊勝寺等，都是中國古代不同時期木結構建築的代表作。

　　延慶寺與南禪寺，相距僅約6公里，兩者規模相去不遠，均屬守護地方的鄉村型佛寺，而非僧尼眾多的大叢林類型。延慶寺的實際創建年代不詳，但由其大殿建築形式判斷，應為金代原構。遼金時期，除統治者對佛教採取支持的態度，傾全國之力建造大型佛寺外，地方民間亦興建許多小佛寺。只是目前所見之延慶寺，僅大殿保留了金代建築的樣貌，左右配殿則是明清以後所建。至於金代的寺院是否如同唐代採用迴廊式，還是已經演變為合院式？今已無可考證。

1 延慶寺大殿正面，這是典型的三開間殿堂。

2 延慶寺大殿背面，牆體斜收至斗栱之下的闌額。

延慶寺大殿是正方形佛殿，面寬與進深皆得三間，它大膽地使用巨大樑木支撐屋頂，四邊均分布斜栱加強屋架的剛性，完成一座內部無柱的建築。

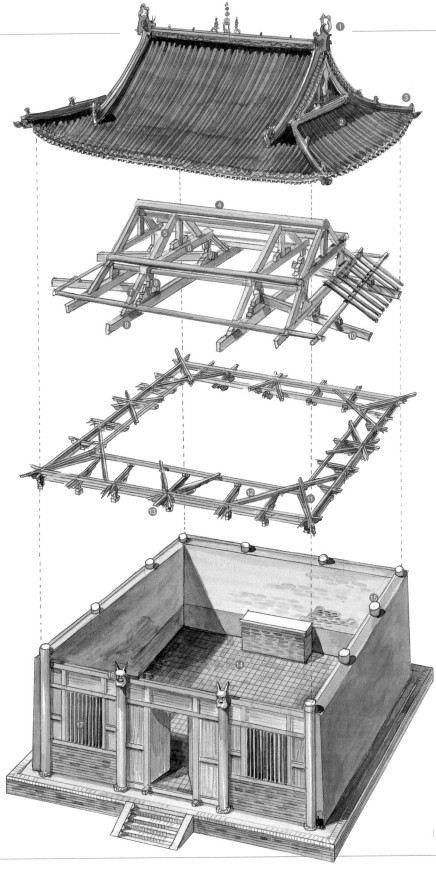

延慶寺大殿解構式掀頂剖視圖

❶ 主正脊兩側之大型龍吻，尾巴倒勾成圈。

❷ 單簷歇山屋頂，宋《營造法式》稱「廈兩頭」。

❸ 戧脊

❹ 中脊桁（宋式用語稱「中脊槫」）

❺ 叉手

❻ 二椽栿

❼ 托腳

❽ 駝峰

❾ 大樑（六椽栿）直接承受屋架所有重量，省卻四椽栿。

❿ 丁栿承接次間屋架

⓫ 角樑

⓬ 抹角樑（宋式用語稱「抹角栿」）支撐次間屋架

⓭ 明間補間鋪作出斜栱

⓮ 採用省樑減柱的技巧，使室內成為無柱空間。

⓯ 附壁柱

⓰ 明間簷柱櫨斗以獸頭裝飾

⓱ 繼承唐風的直櫺窗

| 年代：金代（1115～1234） |
| 地點：山西省五台縣陽白鄉善文村 |
| 方位：坐北朝南 |

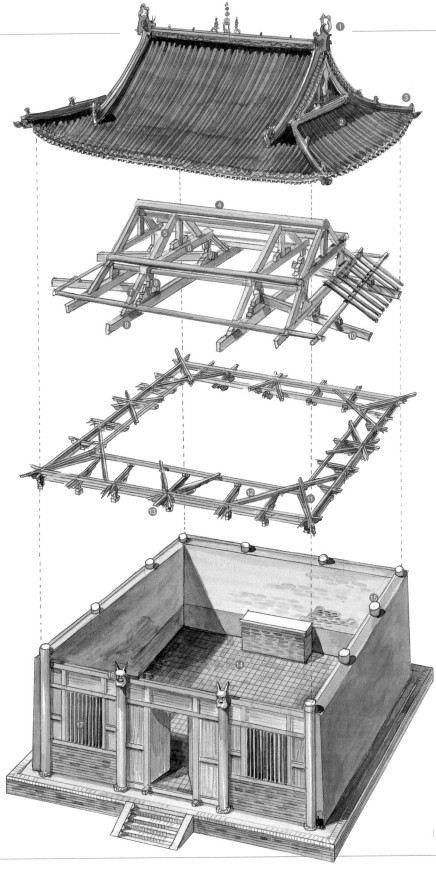

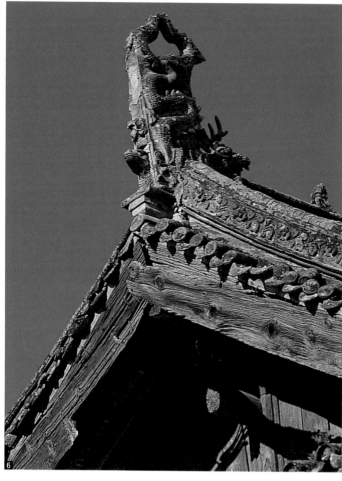

雄健渾厚的建築外觀

　　延慶寺大殿平面近正方形，面寬三間幾乎等寬，進深亦得三間。正面中間設門、左右闢直櫺窗，承繼唐風的特色，明間檐柱櫨斗以獸頭裝飾，較為罕見。為加強結構穩定性，左右及背後三面牆身厚實，且明顯向上斜收，柱頭自牆肩露出，上承樑枋及斗栱，展現出渾厚雄健之風采。

　　屋頂採單簷歇山式，宋《營造法式》稱「廈兩頭」，下段屋坡非常平緩為其特色。屋頂兩側山花「收山」的距離較長，剛好落在次間的當中，使得三角形的山花面積較大，正脊較短，這種作法可避免屋頂太過龐大。而正脊兩側的大形龍吻，尾巴倒勾成圈，非常少見，脊上還有獅、象、馱驢作裝飾。整體而言，屋頂形式具早期木構建築的特色，曲線非常優美。

奇巧有力的大木結構

　　採用「廳堂造」的延慶寺大殿，室內不施天花，屬「徹上明造」，所以樑架構件一覽無遺，初入殿內只見屋架繁複，但仔細觀之，其系統嚴謹、兼顧了結

7

構及美感，可謂木結構技術洗鍊之作。

前後共有七架桁，一般而言，以中脊桁為中心，左右隨屋坡降下的每增兩架桁間，以一根大樑承搭，故七架桁的屋架，應有三根由上至下逐一增長的水平樑，在宋《營造法式》中，長度為兩檔桁間距的稱「二椽栿」、四檔桁間距的稱「四椽栿」、六檔桁間距的稱「六椽栿」，其兩端各有以駝峰或侏儒柱，連接桁與椽栿並傳遞重量，但延慶寺省卻中間的四椽栿，於六椽栿上直接立有四個駝峰，如此使木屋架更為簡潔有力，為一種「省樑減柱」的作法。

另外比較特殊的是，殿內先以斗栱出挑承接繞一圈的樑枋，四根角柱架「抹角樑」以承接四十五度戧脊下方的角樑，其上再承次間屋架，明間屋架則因直接騎在前後柱子上，所以形成明、次間屋架長短不一的特殊作法，而次間以丁栿（即清代所稱之「順扒樑」）架於六椽栿與山牆之上，丁栿中點即為「收山」的位置。

與明清斗栱相較，延慶寺大殿斗栱力學分布十分均勻合理，裝飾意味較低，其作法是柱上置「普拍枋」，與樑形成「T」字形斷面，其上再起斗栱。除柱頭鋪作外，每間設補間鋪作一朵，明間則出斜栱，除增強水平剛性之外，亦達立面的裝飾效果；柱頭鋪作用單杪雙下昂，雕刻少呈現素雅之美。斗栱第一跳偷心，第二跳才出橫栱，昂的形式使用尖銳的劈竹昂，造型乾淨俐落，多少也反映其建築結構精鍊之精神。

7 殿內樑架為廳堂造，次間置丁栿承接出廈屋頂，圖中所見之柱是後代為補強所加。

泉州開元寺

中國南方仍保存東西雙塔之制的佛教叢林，全石構造之佛塔為福建之建築特色。

　　位於中國南方的泉州開元寺創建於唐代，建築呈現此地自魏晉南北朝以來與中原文化持續不斷交流之形貌，並保存具濃厚南方特色的穿斗式木結構，逐漸發展出閩南特殊的構造體系。

泉州開元寺屬於禪寺叢林之制，重視明心見性之頓悟，實踐清規，建築物力求樸素，格局接近七堂伽藍，最主要特色為大殿左右建雙塔，在北傳佛寺史上，雙塔制為一種過渡形態。開元寺雙塔原為木結構，至宋代易為石，本圖可見花崗石造雙塔東、西對峙，至為雄偉。

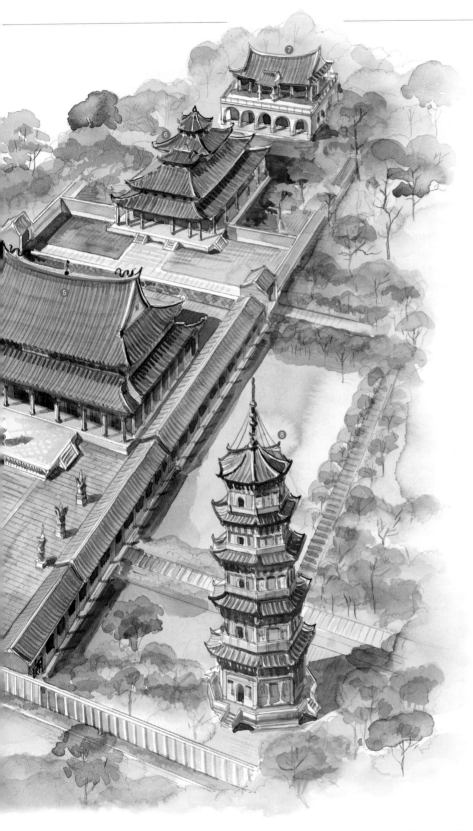

泉州開元寺全景鳥瞰透視圖

❶ 紫雲屏照壁

❷ 山門面寬五間，採單簷硬山頂，為明代構架。殿後附一歇山捲棚拜亭，為惠安大木名匠王維允於1960年所作。

❸ 五輪塔

❹ 阿育王塔

❺ 大雄寶殿在宋代面寬為七開間，但在明初洪武年間增加一圈，成為九開間，俗稱「百柱殿」。

❻ 甘露戒壇為石壇與木造亭之結合

❼ 藏經閣

❽ 東邊鎮國塔高為48公尺，是中國現存最高的樓閣式石塔。

❾ 西邊仁壽塔高約45公尺，略低於東塔。

| 年代：東西石塔建於南宋（1228～1250）；大殿重建於明代（1389） | 地點：福建省泉州市 | 方位：坐北朝南 |

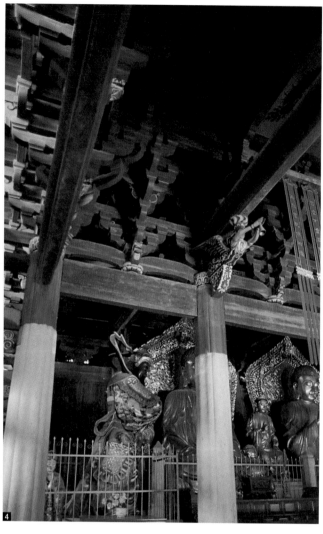

1 從西塔望東塔之泉州開元寺一景。

2 開元寺大殿原有副階周匝，但後來為擴大室內空間，將牆體外移。

3 大殿屋頂，注意下簷角脊出現擴大之證據。

4 大殿樑架斗栱多用計心造。

泉州在宋元時是世界貿易大港，且為海上絲綢之路的起點，一方面吸取南洋文化，另一方面則輸出漢文化到朝鮮、日本。外來文化的融合與應用，充分反映在建築上；因此在泉州開元寺既可看到影響到日本「大佛樣」、韓國「柱心

創寺傳說——桑蓮法界

開元寺創建於唐垂拱二年（686），寺址原為桑園，相傳地主黃守恭夢見和尚化緣，請他捐出袈裟大小之地，地主以為範圍不大答應下來，不料僧人將袈裟拋向天空，在日照之下形成很大的影子，地主心中不捨，於是要求桑樹要能開蓮花才願捐地建寺，誰知滿園桑樹竟開滿雪白的蓮花；大雄寶殿匾額「桑蓮法界」，即指此段建寺緣由。當時稱為蓮花寺，後曾改為興教寺、龍興寺等，到唐玄宗開元二十六年（738），為了歌頌開元盛世，賜名為「開元寺」。寺內還有一座檀樾祠，紀念黃姓家族捐地興建的事蹟。

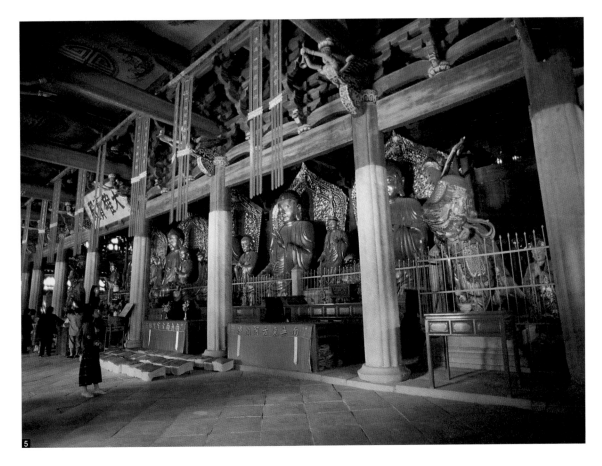

5

「包」的插栱作法，也可見部分柱子的石雕明顯受到印度藝術的影響。開元寺不但集閩南古建築藝術之大成，其豐富的面貌顯現了文化上施與受的複雜關係，也是海洋城市多元文化性格的鮮明寫照。

位於中軸兩側的東西雙塔高達40多公尺，為仿木構的五層樓閣式塔，乃中國現存最高大的宋代石塔，採用花崗石建造，雕飾精美，樑枋斗栱細節充分反映閩南建築特色，亦是研究宋代佛教藝術風格的寶庫，歷經多年的風雨試煉，仍無損其力學與美學的高超技藝，可謂中國石塔的代表作。

屋頂曲線和緩優美的祕訣

泉州開元寺各殿皆具有線條優美的屋頂外觀，不論正脊、垂脊、斜脊及檐口都呈現和緩之曲線，屋面也呈現三度曲面，此乃運用暗厝技巧之成果；一是正脊兩端以暗厝墊高，使得兩端向上起翹，二是屋簷翼角採用「風吹嘴」的作法，使得翼角有如柳葉形修長的曲線向上反轉，弧度明顯，屋頂顯得玲瓏秀麗而不笨重。風吹嘴具有穩定出簷的作用，為北方所未見，屬於閩南一帶的地方形式。

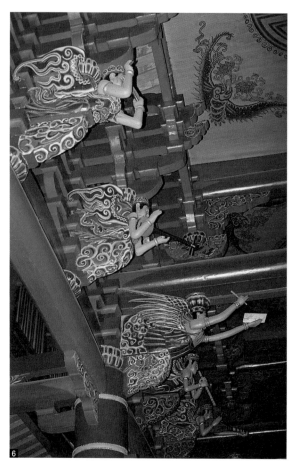

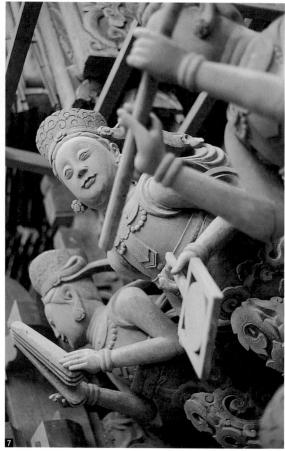

⑥飛天樂伎斗栱，個個
手持不同樂器，為中國
他處所罕見。
⑦1989年落架大修時取
下的飛天樂伎斗栱。
⑧具印度雕刻風格之石
柱，柱礎採用蓮花須彌
座。
⑨大殿石柱之雕刻出現
力士角力之圖形。
⑩大殿石柱具濃厚印度
風格之石雕人物。

中軸對稱、前帶雙塔之布局

　　屬禪宗臨濟宗一派的開元寺，被喻為佛寺叢林，範圍廣袤，為接近「伽藍七堂」之制的叢林，殿堂多而布局完整。禪宗佛寺重視明心見性之頓悟，要求實踐清規，所以叢林之制包括佛殿、法堂、禪堂、山門、廚庫、東司與僧寮等七堂。中軸最前方隔著泉州城內的東西大街，樹立「紫雲屏」照壁，與山門（即三門，今稱天王殿）對望。山門後帶拜亭，面對一個大院落，兩邊有歷代遺留的石經幢、五輪塔以及阿育王塔（也稱為寶篋印塔）等，盡頭大台基上即為大雄寶殿，兩側迴廊相接，延續唐代以來的佛寺傳統布局。明清時期的佛寺，通常不設廊道，而作配殿使用。大殿後方的甘露戒壇，建築形式特殊；其後為民初重建的藏經閣，收藏各種版本之大藏經及佛教珍寶。大殿前東西兩側各有石塔一座，年代最為古老，為宋朝所建；至於大雄寶殿，依建築風格與近年大整修所見到的字跡，確定為明代所修建。

　　佛教傳入中國，至隋唐時儒家與佛教相互影響，發展出具中國風格的禪宗，由於塔在禪宗建築中較不受重視，而逐漸偏離了中心線，因此出現了主殿前兩側配置雙塔的佛寺，且推測雙塔寺在古代應有塔院；所以雙塔寺在佛寺布局的

嬗變史上，有其階段性的意義。中國現存有東西雙塔的佛寺為數不多，泉州開元寺正是雙塔寺的傑作。

見證文化交流的百柱大殿

歇山重簷頂式的大雄寶殿為全寺的主體建築，始建於唐，歷經唐、宋、元、明四朝，屢毀屢建，格局逐漸擴大。大殿先是在宋代由五開間擴為七開間，進深五間；到了明初洪武二十二年（1389）重建時，又擴展為面寬九開間、進深七間的格局。值得注意的是，每次修建並未將原平面毀去，而是加以擴大，因此可看出擴建的痕跡，目前所見為明代重修後的格局構架。

大殿有兩項重要特徵，第一是殿前月台基座的雕飾充滿了印度風格，推測開元寺歷經多次重修，月台應是由他處移建於此；此外，前廊也有好幾根柱子取自印度教寺廟，可見佛教吸收融合的器量，也為泉州自古以來的文化交流留下見證。第二是殿內巨柱上罕見的飛天造型斗栱，近年大修時發現是具有結構作用的重要構件。飛天樂伎在梵文中稱為「迦陵頻迦」，即所謂妙音鳥；以妙音鳥來侍奉大佛，彷彿殿中隨時洋溢著莊嚴美妙的樂音。

大殿號稱「百柱殿」，殿中柱子密布，但為配合佛壇的設置及眾人的參拜，採用以樑換柱的作法，實得八十六根柱子，抬樑與穿斗結構的完美結合，極富地方特色，是一座富麗燦爛的殿堂。

仿木結構的宋代石造雙塔

雙塔原為木結構，曾因地震毀損後改為磚造，最後在南宋十三世紀初改為石造，現存石塔的建造年代較中軸線上的殿堂早。東方為「鎮國塔」，西邊為「仁壽塔」，兩塔並未完全對稱，東塔較高大，自古以來即以左為尊。雙塔平面為八角形，塔高五層，塔內中央立塔心柱，以石樑枋和外牆相繫，內部迴廊設置階梯，繞著塔心柱迴旋而上。為了結構穩定，每層開窗真假二式（假窗又謂「盲窗」），交替出現，塔身每層皆設平坐，可供繞行塔身與眺望。

塔身外牆轉角設圓柱，上置闌額，出雙杪柱頭鋪

11 鎮國塔匾額。

12 鎮國塔使用計心造斗
栱，每級外壁浮雕羅漢
像，神態自若。

13 石造鎮國塔屋簷下作
「隱出斗栱」，斗底可
見皿板線。

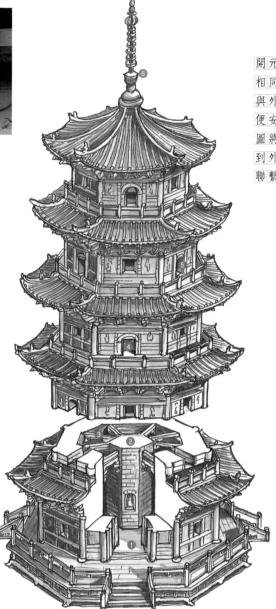

開元寺東西兩塔的石構造
相同，塔身中央為實心，
與外牆之間留設迴廊，以
便安置石梯螺旋而上。本
圖將第二層橫切，可以見
到外牆與核心之間以石樑
聯繫。

**泉州開元寺鎮國塔
解構式剖視圖**

❶ 入口

❷ 石砌的塔心與外壁之
間以石樑連繫

❸ 迴廊上有八根石樑

❹ 佛龕

❺ 石拱門

❻ 塔剎

作。鎮國塔雕鑿較精緻，除了轉角鋪作外，每面出二朵補間鋪作，斗下緣有皿板線（皿斗），栱身底面作蟬肚形，反映了南方建築特色。仁壽塔斗栱較為簡化，下面兩層出現二朵補間鋪作，上面三層每一面只有一朵補間鋪作。

雙塔整體造型端莊秀麗，具有木結構雕琢的趣味，也充分發揮石造寶塔的特色；每層八個面都雕滿了金剛力士與佛像，屬於「剔地起突」深浮雕，須彌座台基有精緻的佛教故事浮雕，還有櫃台腳及蓮花的裝飾，雄健威猛的金剛分置八個角落，鎮守於寶塔的底部。塔頂鐵製塔剎高聳，外環八條鐵鏈，遠觀極為壯麗。

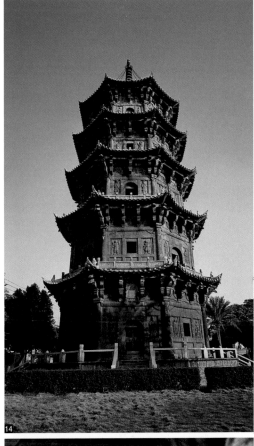

14 仁壽塔全景。

15 仁壽塔內部石栱為偷心造。

16 仁壽塔的內部置塔心柱，樓梯圍繞塔心柱。

17 仁壽塔以石造仿木轉角斗栱作出「雙杪單下昂」，昂嘴作雲形。

泉州開元寺甘露戒壇

　　中國佛寺之格局反映歷代宗派理論與佛法的詮釋，宋以後江南禪宗寺院興起，有所謂「五山十剎」，福建的福州西禪寺、湧泉寺、莆田廣化寺、廈門南普陀寺及泉州開元寺等皆屬之，禪宗「七堂之制」中並無戒壇在內，然而戒壇在唐代曾是重要的佛寺設施。唐代高僧道宣（596～668）的《關中創立戒壇圖經》裡有一幅律宗寺院圖，在佛殿左右可見「佛為比丘結戒之壇」與「佛為比丘尼結戒壇」，皆為三層露天高台之建築。

　　戒壇的用途主要是舉行佛教規儀，由德高望重的法師傳戒給徒弟，一般有菩薩戒、居士戒、沙彌戒及比丘戒等。善男信女要皈依佛門，應行受戒禮，包括禮佛、淨戒、開導、請經、懺悔等。如正式出家，則要剃度，換上袈裟，稱為「具足戒」，古代通常在戒壇隆重施行。

四出階石造戒壇

　　泉州開元寺在大雄寶殿之後有一座戒壇，傳說其址曾有一口甘露井，故又名「甘露戒壇」。據史載初建於北宋天禧三年（1019），至明朝洪武三十三年（1398）重建，清康熙五年（1666）重修，成為今貌。現存石壇可能仍為宋初原物。高約2公尺餘，呈正方型，四出五級石階。四出階的設計與近年出土的西安唐代法門寺鎏金銅塔相同。戒壇的高度要依「佛肘」尺寸設計，相傳一佛肘有3尺長。方台四隅置金剛力士或獅子塑像拱護。

　　甘露戒壇在石壇之上供奉一尊趺坐觀音像，佛像立在蓮花須彌座之上，上方設八角藻井，顯得崇高莊嚴。戒壇的屋頂為八角攢尖頂，裡外相呼應。為配合禮佛儀式，前加一座軒頂殿宇。並以廊道環繞，成為四重簷，遠看像是閣樓，近觀才發現實為一座戒壇。

甘露戒壇的建築為珍貴的孤例，八角形藻井籠罩於正方形戒壇上空，光線自斗栱空隙灑下，而天地之間以高聳蓮座供佛，如清水出芙蓉之形象，壇前附加禮佛軒亭。本圖以剖視圖展開，可一窺曼荼羅枋形四出石台壇城全貌。

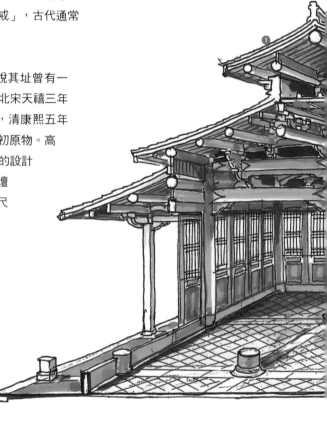

■唐代高僧道宣的《戒壇圖經》局部

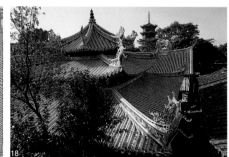

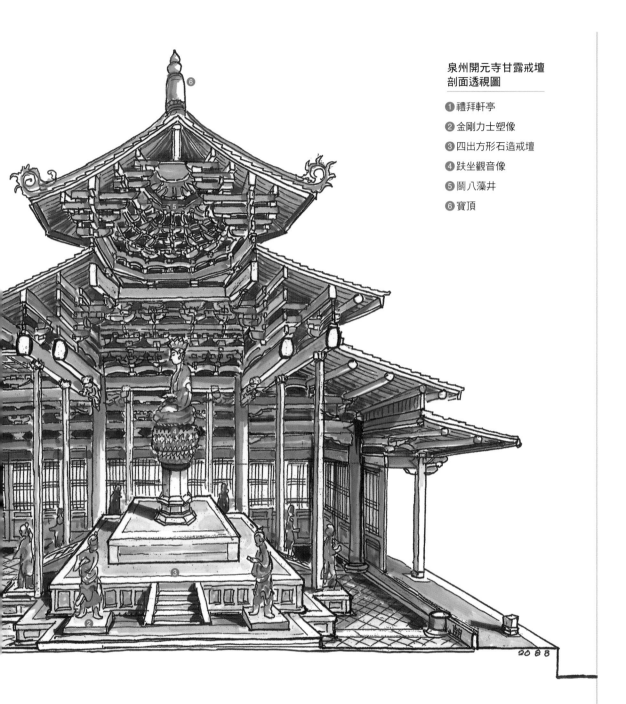

泉州開元寺甘露戒壇
剖面透視圖

1 禮拜軒亭
2 金剛力士塑像
3 四出方形石造戒壇
4 趺坐觀音像
5 鬭八藻井
6 寶頂

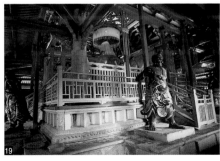

18 甘露戒壇屋頂，上層
八角形，中層及下層皆
為四角形。

19 甘露戒壇內部，可見
典型之「廳堂造」。

20 開元寺甘露戒壇內部
樑枋交錯，中央以明晰
的八角藻井籠罩全局。

福建福州長樂聖壽寶塔

　　長樂位於福州南方的海邊，自古以來即為港口，港內南山之巔在北宋政和七年（1117）所建的聖壽寶塔至今仍保存完整，它為福建石塔的瑰寶，同時也具有深長歷史意義，它是海上可見的標誌，明初鄭和出使南洋，其龐大的船隊幾度駐守長樂，補給糧草及等候季風出航，鄭和將它命名「太平港」。塔旁原有佛寺殿宇，但已不存。鄭和在明永樂十一年（1413）將它改名為「三峰塔」，前後七次下南洋，在佛寺內留下一方石碑「天妃靈應之記」，於1930年代出土，成為學術研究之重要見證。

　　聖壽寶塔為八角七級石塔，高近30公尺，塔身全為石構，以一百多層花崗石重疊而成。在塔心內留設曲尺形梯道，可供登塔，每層有平座，登塔可遠眺長樂港全景。塔身布滿佛本生故事，塔基雕出飛天樂伎，翩翩起舞，演奏樂器，姿態多樣。第一層的八角倚柱雕金剛力士，栩栩如生且莊嚴威武，倚柱成瓜稜形，出簷石斗栱雕出昂的形狀，而斗底有凸線，稱為「皿斗」，皆南方宋代古建築之特徵。在最頂層內部保存一根石樑，可能鑴刻落成銘記。至於塔身八面亦設佛龕，龕頂呈火焰形，有如背光，古代可能每層皆供佛像，見塔即見佛。

長樂聖壽寶塔昔為航海標誌，故體形瘦高挺拔，明初鄭和船隊曾駐紮於此。本圖從較高視點繪出，可見到七級浮圖造型之特徵。

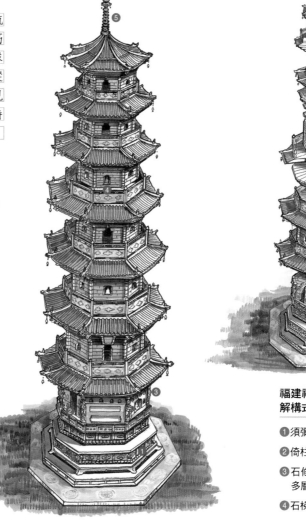

**福建福州長樂聖壽寶塔
鳥瞰透視圖**

❶須彌座塔基

❷入口

❸倚柱雕金剛力士

❹佛龕

❺塔剎

**福建福州長樂聖壽寶塔
解構式掀頂剖視圖**

❶須彌座

❷倚柱雕金剛力士

❸石條上下相疊一百
多層，成為塔身。

❹石梯設在塔心

江蘇寶華山隆昌寺戒壇

　　江南著名的禪寺江蘇句容寶華山隆昌寺，除了磚造無樑殿外，尚保存一座清康熙二年（1663）設置的戒壇。它的平面為正方形，二層高，每層階以漢白玉石雕成，台基須彌座布滿浮雕，四邊圍以雲紋石欄杆，造型簡潔而典雅。

■ 江蘇寶華山隆昌寺戒壇透視圖
正方形二層戒壇，四邊雲紋矮欄之石雕精美，正方形素色石台具有均衡與永恆的神聖性。可與開元寺甘露戒壇互相參照。

中國南方斗栱特色暨對日韓之影響

　　中國建築於漢、魏晉時期之斗身較大，斗欹的弧度呈彎狀，有斗底線或皿斗，即斗底有一小平盤；魏晉南北朝隨中原人士南移，使木結構技術南傳，當中原歷經唐宋元定型化作法時，南方仍保存這些較早期的作法。此外，南方擁有高明的樑柱穿斗技巧，異於北方的抬樑式，北方匠師南下後，與南方的主流作法結合，使得單向出栱的「偷心造」技巧大為流行，偷心造單向可出栱多達八、九層，猶如樹幹上長了很多層的樹枝，將屋頂及樑枋之重量逐漸收納集中傳遞到柱身。「偷心造」在宋《營造法式》中相對於「計心造」，又因其大部分直接自柱上出栱，相當於《營造法式》中所謂的「丁頭栱」，或稱之為「插栱」。泉州開元寺中不論雙塔或殿堂，這些南方斗栱特點皆隨處可見。

　　而流行於中國南方的建築潮流，在南宋時期亦經由以泉州為樞紐的海上交通，影響至日、韓；當時女真、契丹、蒙古等盤據北方，使原來朝鮮半島與中原漢文化的陸路接觸受阻，因而改由海路與長江以南的宋文化接觸。今之日本古建築學者便指出：日本建築發展史中有一段時期與宋代關係密切，建築結構以插栱式為主，鎌倉時期奈良東大寺南大門、京都萬福寺及兵庫縣淨土寺淨土堂可為代表。由於東大寺中有一座銅鑄的大佛，所以此種建築樣式被稱為「大佛樣」（舊稱天竺樣）；在韓國高麗朝時期同一建築樣式則稱為「柱心包」，如榮州浮石寺無量壽殿、祖師堂及德山修德寺大雄寶殿等，報恩郡的法住寺捌相殿亦採相同的建築樣式。

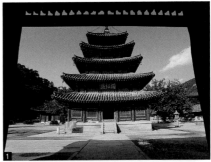

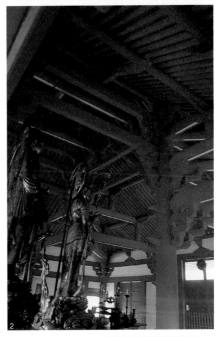

1 韓國東北報恩郡的法住寺「捌相殿」使用柱心包構造。

2 日本兵庫縣淨土寺淨土堂之插栱造，可見許多「丁頭栱」自柱身上伸出，有如枝幹。

柱礎

　　柱礎是柱子與台基之間的過渡物，早期稱為「柱礩」或「柱櫍」。中國木結構建築中，木柱一般不直接插入地下，而是立在柱礎上，藉之傳遞重量，並且柱礎也具有隔潮作用。宋《營造法式》謂柱礎之尺寸為柱徑之二倍，較普遍的施以覆盆或覆蓮裝飾。至明清時，宮殿的柱礎化繁為簡，多採用「古鏡」式，整塊石材雕成上圓下方的形狀。

　　中國各地氣候差異甚大，防潮需求也隨之不同，北方乾燥地區的柱礎較低矮，南方多雨潮濕，柱礎較高，且花樣較豐富。宋代石雕所用諸法都派上用場，深浮雕如「剔地起突」，淺雕如「壓地隱起花」或「減地平鈒」皆施用於柱礎上。採用蓮花圖案可能得自印度佛教的影響，「佛出生腳踩蓮花」此一典故，使得蓮花被賦予生命之象徵。山西交城天寧寺的柱礎雕出龍龜獸、贔屭，象徵其可負重。最細緻的柱礎應數廣東、福建兩地所見者，該區盛產堅硬的花崗石，易於精雕細琢。福建多雕瓜瓣形，圓鼓柱礎雕瓜稜形。廣東陳氏書院則雕細腰花籃，造型優雅。

1 閩西永定遺經樓瓜稜形柱礎，上為礩，下為礎。

2 廣東肇慶龍母廟柱礎為花籃形，造型精緻。

3 浙江泰順的獸爪形柱礩，下方為蓮花櫍石。

4 皖南西遞民居的瓜稜形柱礎。

5 山西交城天寧寺贔屭柱礎，取其負重象徵。

6 山西靜升王宅柱礎尚可見礩、櫍並存。

7 山西靜升王宅鼓形柱礎。

8 山西解州關帝的廟柱礎，雕獅虎裝飾。

9 山西襄汾丁村民居柱礎帶鼓形帽，可有效防潮。

10 山東曲阜孔廟覆蓮式柱礎。

五台山 顯通寺無樑殿

使用縱橫雙向半圓拱，創造外七而內三間的巨大無樑殿。

中國的燒磚技術在明代達到顛峰，產量大增，直接促進了磚造建築的發展。首先反映在明初重修萬里長城，長城有些地段作內外兩道或多重的設計；而各地府縣城牆亦獲改建，如明太祖時期的南京城聚寶門即以磚作拱券為特色，外觀善用半圓形拱券，內部則有許多俗稱藏兵洞的空間，用磚量驚人，在世界上屬於非常巨大的磚造工程。磚造之運用，除當時的防禦建築外，在民居方面，北方窯洞廣為流傳；在宗教建築方面，則有無樑殿的出現。

顯通寺無樑殿解構式剖視圖

❶ 屋簷出挑：檐口以磚仿造斗栱及垂花吊筒，使得屋簷下布滿細瑣的裝飾，但受到磚砌構造的限制，出簷不深，頗具含蓄、謙遜之美。

❷ 正面柱列與拱券：正面每開間之間以磚砌圓柱分隔，圓柱下採用高大的須彌座（台灣稱為「櫃台腳」）。每開間均設有拱券及匾額。此處體現了西洋建築同形式反覆出現的節奏美感。

❸ 外觀面寬七間，內部實為三間。

❹ 殿內挑高，頂部以磚疊澀砌成鬭八藻井。

❺ 暗藏的磚梯：殿內不見任何木造樓梯，因無樑殿建造時利用磚逐層砌築的特性，建到哪裡樓梯就留設到相對高度，完工後，即成為永久的樓梯。所以當年挑沙挑磚的工人，走的就是此座暗藏的磚梯，手法相當高明。

❻ 二樓設走馬廊，可環繞大殿一圈。

❼ 欄杆：其實是貼附於外牆上的裝飾物，人不能靠近，具有象徵性意義。

❽ 頂層邊間開一窗，作為採光之用。

❾ 頂層地坪：中央使用木造，正是主佛頭頂平綦天花的位置，為示崇敬，會在此處擺置裝飾物，避免俗人走動。

❿ 頂層磚拱：隔間磚牆闢三孔拱洞，兼具通風與減輕磚量的作用。內可作儲藏空間。

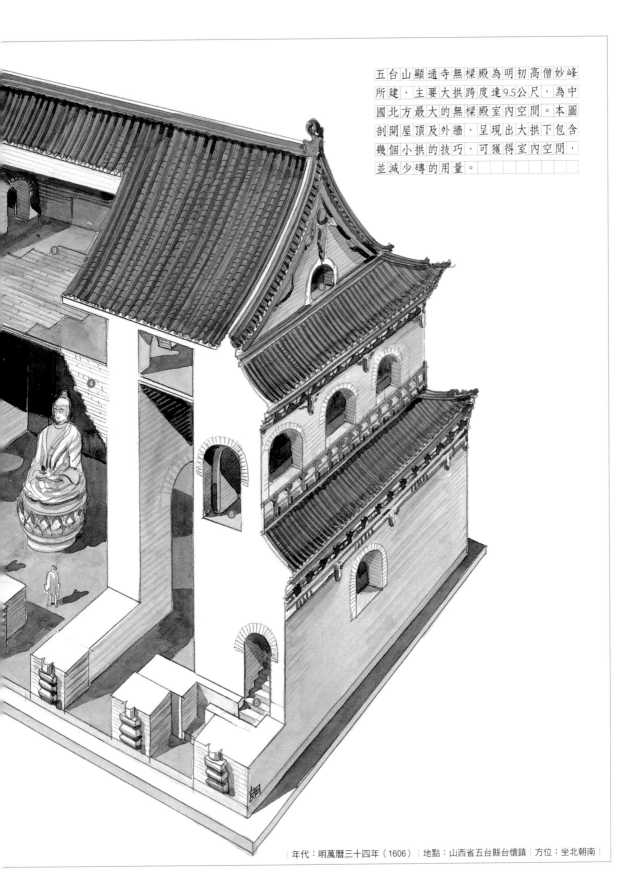

五台山顯通寺無樑殿為明初高僧妙峰所建，主要大拱跨度達9.5公尺，為中國北方最大的無樑殿室內空間。本圖剖開屋頂及外牆，呈現出大拱下包含幾個小拱的技巧，可獲得室內空間，並減少磚的用量。

｜年代：明萬曆三十四年（1606）｜地點：山西省五台縣台懷鎮｜方位：坐北朝南｜

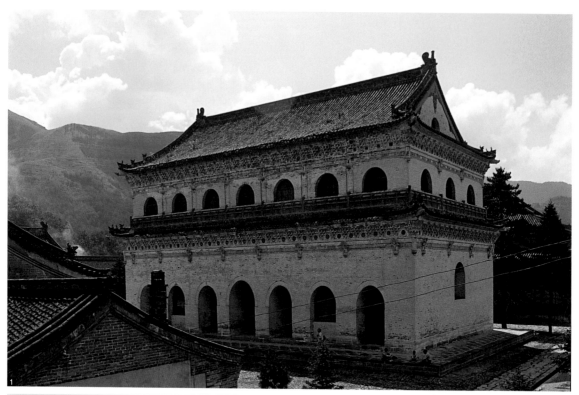

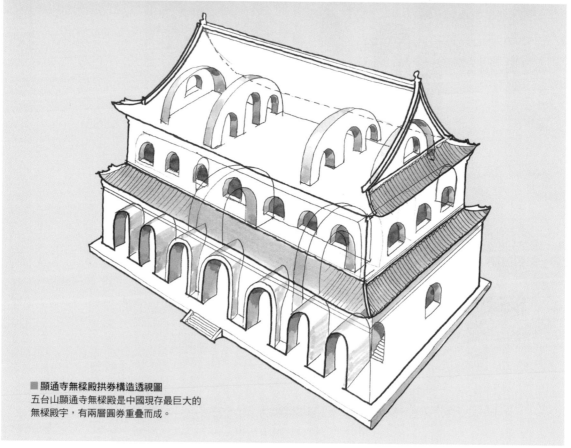

■顯通寺無樑殿拱券構造透視圖
五台山顯通寺無樑殿是中國現存最巨大的
無樑殿宇，有兩層圓券重疊而成。

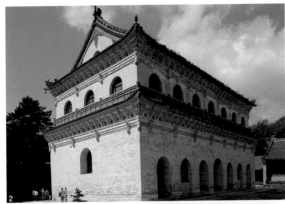

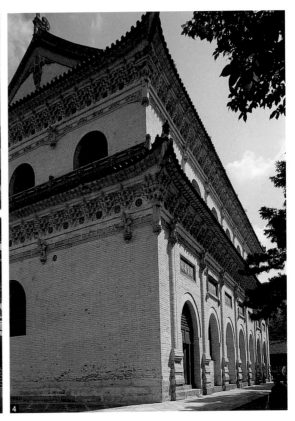

無樑殿，顧名思義即為沒有樑的殿堂，取其諧音有時又被書寫為「無量」殿，取佛法無量之含意。五台山顯通寺的無樑殿，是中國現存磚造無樑結構中規模較大、構造精緻、空間變化複雜者，它代表了明代中國磚造建築優異成就的里程碑。

空間起承轉合、素材多元對比

佛教文殊道場五台山的顯通寺初創於東漢，經過歷朝增改修建，至明太祖時重建賜額「大顯通寺」，取佛法大顯神通之意，後因佛寺規模宏大、僧侶人數眾多，於是分治為二寺，有白塔的部分稱為「塔院寺」，另一處則仍稱「顯通寺」。明萬曆年間，建造了主體建築無樑殿。

1 顯通寺無樑殿，量體龐大、氣勢雄偉，乃磚造拱券巨構。

2 無樑殿背面上下層皆開設拱門或拱窗。

3 無樑殿正面拱門與柱列，作法精緻而講究。

4 無樑殿側面近景，簷下可見模仿木結構之磚刻斗栱與垂花吊筒等細節。

5 顯通寺的銅殿精巧秀麗，從屋瓦到欄柱皆為銅鑄。

6 顯通寺小無樑殿。

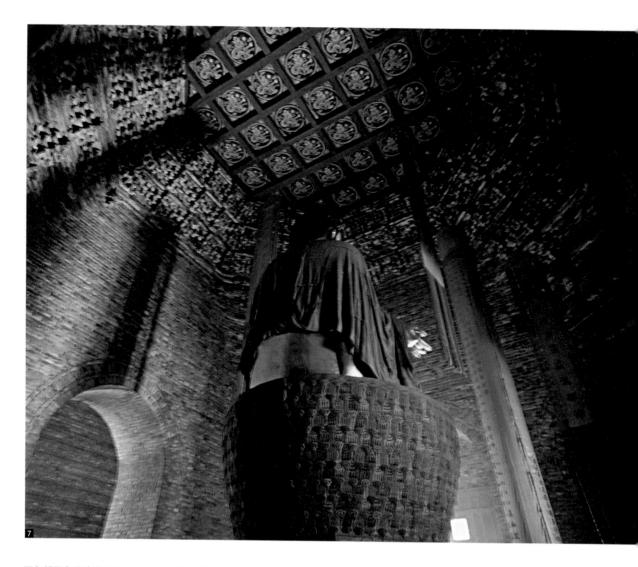

7

7 無樑殿內的磚砌八角
藻井與木造平棊。

8 無樑殿內供奉佛像,
藉拱窗適度引入光線。

9 無樑殿屋頂內拱券。

　　山腳下的一座歇山重簷十字脊山門,造型俊秀,原為大顯通寺的主門,分治後顯通寺左側邊另築一個山門,於是形成不在中軸線上開門的平面。山門內轉折可見水陸道場、碑亭、大文殊殿及大雄寶殿,然後才是量體巨大的磚構無樑殿,後半場的建築都為它所遮擋。繞過無樑殿將會發現依山而建的許多殿宇,沿著斜陡的石階蜿蜒而上,可見到一座精巧玲瓏的銅殿立於中央高台,其左右兩側則分立一座規模較小的無樑殿。整體而言,此寺布局運用了起承轉合的空間技巧。

　　顯通寺的銅殿又稱「萬佛殿」,此殿特出之處在於金屬工藝,由屋頂、瓦片、柱子到欄杆、格扇門皆為銅鑄,它是在銅皮外安上一層鎏金,誠屬尊貴的金工建築,其歇山重簷的屋頂上,裝飾著尾上頭下咬住屋脊的雙龍及走獸脊飾,格扇身、腰、裙板比例優美,浮雕精緻、曲線靈活,是一棟非常秀麗的建築。與無樑殿相較,一為龐然巨大的磚造物,一為精巧輕盈的金屬建築,兩者形成強烈對比。運用多種建材建造是顯通寺殿堂的另一特色。

無樑結構的經典之作

顯通寺的無樑殿共有三座，一大兩小，外觀皆採二樓式。其中大無樑殿上下皆為同方向的半圓券穹窿，但小無樑殿卻設計上下樓層不同方向的半圓券，如此結構可分散外推力，屬於高明的設計。

顯通寺無樑殿造型雄偉，構造精湛並具有複雜性，外觀比例穩重優美，為中國古代建築史上足以媲美歐洲磚造建築之作，建築以青磚砌造，但外觀塗上白灰，與塔院寺大白塔相呼應。大殿面寬七間，進深三間，上下層全部開設拱門窗，檐口及壁面上有磚刻的垂花吊筒、山尖有懸魚修飾。屋頂採兩層的單簷歇山頂，但內部實際有三層樓，第一層有側面採光窗，第二層為拱券迴廊，第三層為了減低三角形山牆磚的用量，掏空成為閣樓空間。

從平面分析，磚柱分內外二周，有如金箱斗底槽布局，殿內為了供奉高大佛像，挑高至二樓，到了頂部磚牆層層以疊澀法砌成藻井，藻井頂部再鋪以木造的平棊天花。二樓迴廊環繞四周，有許多拱窗發揮通氣採光之作用，一樓側廊則有暗廊與樓梯結合，可直上三樓。

木結構精神的發揮

與歐洲建築相較，中國磚結構技術最大的特色，在於用磚仿造木結構的細節，只要木結構可以達成的建築語彙，磚結構亦可以達成，如木構建築有藻井，磚構一樣可做藻井，顯通寺無樑殿用磚仿造木結構

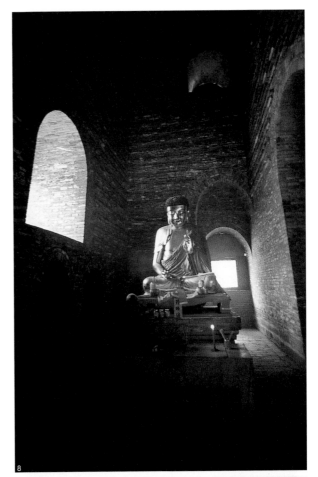

的八角藻井，磚逐層出挑從正方形轉成八角形，襯托出莊嚴華麗的佛殿空間。

木結構出檐下的層層斗栱，更是難不倒無樑殿，從雀替、垂花吊筒、上枋、下枋、螞蚱頭樑頭、栱眼壁、斗栱，到兩層飛椽，模仿木結構可謂維妙維肖。其中斗栱採用明清式均勻分布的鋪作，柱頭鋪作用斗特別放大，其餘的斗栱成列，兼有結構與裝飾之作用。

眾所周知，西洋建築擅用圓拱，而中國雖然早在秦漢時期的地下墓穴即使用磚拱構造，但卻是屬於陰宅，只要是建於地面上供人使用的建築，即較少用陰暗冷峻的磚石拱。

明代宋應星著《天工開物》對磚與石灰的製作記載甚詳，或可推證當時的工匠與材料同步進展，明代出現了較多「無樑殿」，主要得自技術的提昇力量。當券頂愈高，跨度愈大時，雖然建築量體雄偉，但用磚量反而減少。

無樑殿不但結構特殊，外牆的砌磚法亦有其獨到的功夫，利用磚的耐壓特性，層層「疊澀」出挑，模仿木造斗栱及飛椽，壁身浮現樑枋、立柱與須彌座，表裡皆磚，結構與裝飾融為一體，渾厚的造型工整有度，卻也散發著精雅的韻味。此外值得注意的是，中國無樑殿圓拱多作筒狀，較少出現清真寺常用的交叉穹窿頂。 中國現存的無樑殿仍有多座，有大有小，南京靈谷寺無樑殿建於明洪武年間，為現存最早之例，其他著名的尚有山西省五台山顯通寺和太原永祚寺、南京隆昌寺、蘇州開元寺的無樑殿，以及北京皇史宬等，大部分仍集中在盛產磚的地方，尤其以山西、陝西為多，因山西盛產煤礦，優良的煤可燒製出非常好的磚。無樑殿採用拱券結構，以減少磚的用量，同時掏空的拱洞亦可當儲藏室，外觀則模仿傳統木結構建築，此種建築的優點為堅固、具防火功能，且非常陰涼；但缺點也是因為求堅固而少開口，故非常幽暗，較潮濕。

南京靈谷寺無樑殿：建築宏大，寬度達53公尺餘，進深有37公尺餘，五開間之一層構造、歇山重簷頂，上層屋簷內縮，加大了下層出簷，外觀共闢五個拱洞。室內由中高旁低的三個拱券結構組成前廊、正堂及後室，前後較小的穹窿類似木結構的外槽，中央大穹窿跨度11公尺餘，高14公尺，等於內槽。

蘇州開元寺無樑殿：面寬七開間，中間五開間闢拱洞，左右梢間則為封閉式，兩層樓高度、歇山頂。旁有著名磚造建築十五層塔，可見磚砌建築之進步發達。

南京寶華山隆昌寺無樑殿：為三開間之二層構造、歇山頂，一樓立面拱洞中央為門，左右開窗，二樓則改採用方窗，頗具變化。室內龕位順著拱券留設，呈弧形狀。

1 南京靈谷寺無樑殿前後皆設拱廊，並闢五個券門。

2 南京寶華山隆昌寺無樑殿上下樓皆設一門二窗，屋簷下尚有磚造仿木之斗栱。

3 太原永祚寺無樑殿正立面，二樓量體內縮宛若城門樓。

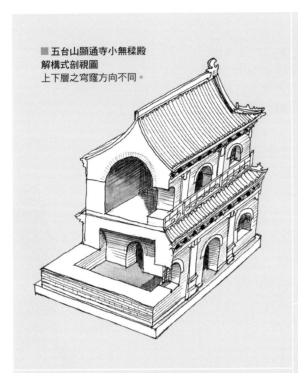

■ 五台山顯通寺小無樑殿
解構式剖視圖
上下層之穹窿方向不同。

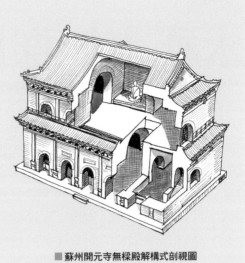

■ 蘇州開元寺無樑殿解構式剖視圖

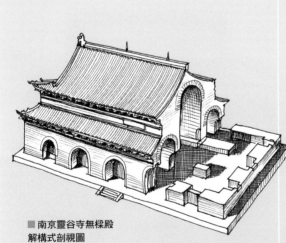

■ 南京靈谷寺無樑殿
解構式剖視圖

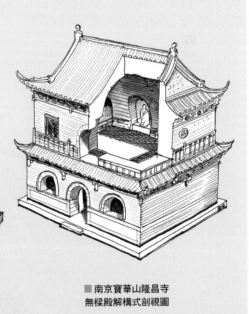

■ 南京寶華山隆昌寺
無樑殿解構式剖視圖

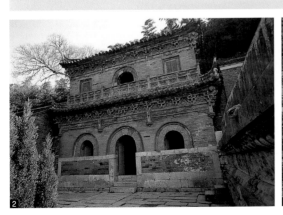

太原 永祚寺無樑殿

以磚構表現木構細部美感的無樑殿,並融入窯洞民居精神之建築。

　　中國現存的無樑殿建築中,由明代高僧妙峰法師所建者,除了著名的山西五台山顯通寺外,位於太原市郊的永祚寺亦是名作。尤其是其磚拱技巧與顯通寺不同,別具創意。永祚寺位於小丘之上,視野廣闊,可遙望太原市區。寺內主殿由妙峰法師在明萬曆二十五年(1597)以磚拱構造完成,殿內全為半圓拱籠罩,故稱為無樑殿。

　　永祚寺除了無樑殿外,其旁雙塔亦全以磚構成,建築技術高超,遠近馳名。主殿坐南朝北,左右為客堂與禪堂,前有山門,合圍成四合院。正殿為磚造兩層樓,它的背牆緊靠山壁。面寬為五開間,但二樓縮為三開間,外觀形成上小下大的形式。

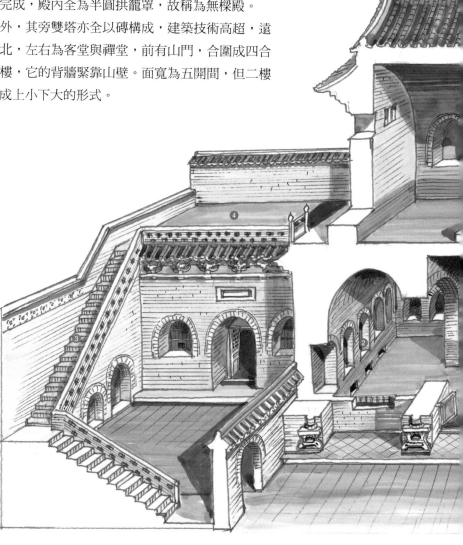

永祚寺無樑殿是明代佛殿對室內空間形態的探索，將大小不同的穹窿結合為一體。本圖用局部剖視法，令人進殿不見樑柱，只見半圓穹窿，但外觀仍為「上棟下宇」之造型。

永祚寺無樑殿解構式剖視圖

❶ 運用許多高低大小及方向不同的半圓拱交替出現，創造非傳統樑柱的形象，純淨的空間，體現超越世俗生滅或有無之境界，是明代妙峰法師對建築內部空間探索的成果。

❷ 厚牆內容納十多個小穹窿，可供奉菩薩塑像。

❸ 左右側院設磚階可上屋頂平台

❹ 屋頂平台

❺ 以磚層層往上疊砌，集於頂部，構成藻井，象徵天圓小宇宙。

❻ 歇山頂的菱形部分為不同顏色的屋瓦，稱為「剪邊」。

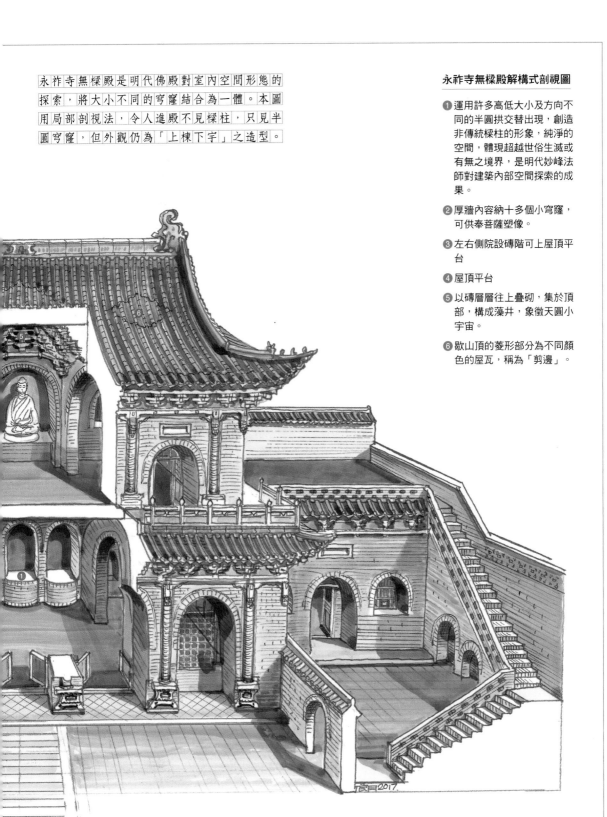

| 年代：明萬曆二十五年（1597）| 地點：山西省太原市 | 方位：坐南朝北 |

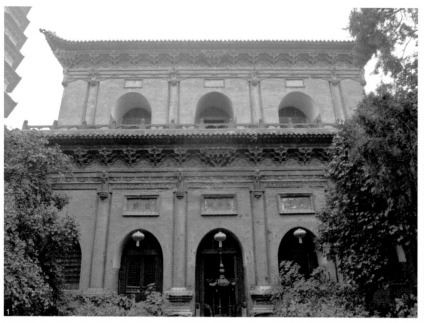

1 永祚寺無樑殿全為磚砌，內部及門窗均採半圓拱券，甚至樑枋、斗栱亦皆以磚構仿木構之形，當心間出現斜栱。

2 永祚寺的主殿緊靠山坡，正面為二層式，但背面嵌入山，實即窯洞之傳統作法。

3 永祚寺無樑殿旁的小院，為古時出家僧人生活的領域。

4 永祚寺無樑殿側面一景，可見古代住方丈的窯洞，作為出家人的住所，有牆與主殿分隔。

5 永祚寺無樑殿左右畔小院有磚梯可登屋頂平台，磚梯下空出二個小穹窿，作為儲物之用。

大小拱頂共同演出

　　無樑殿即是永祚寺的大雄寶殿，一樓中央佛台供奉釋迦牟尼佛及阿彌陀佛像，二樓則供觀音菩薩。在建築設計技術方面值得注意的是一樓與二樓分別使用方向不同的穹窿，此法可以強化構造。底層中央三開間為橫向大圓拱，左右邊間的穹窿反而朝前，內部形成「H」形的空間。在厚達 3 公尺的牆壁內留出十多個小穹窿，用以供佛像。

　　禮佛者如果要登二樓，那麼得回到殿外，從左右畔的院子中露天磚造階梯登樓，這裡也有無樑小殿，早期可能作為方丈室之用，融合了黃土高原常見的窯洞民居。二樓用一個圓筒形穹窿構造騎在底樓之上，其明間以磚疊澀出挑，圍成一座磚造鬪八藻井，益增莊嚴。

以磚仿木構

　　永祚寺無樑殿不但構造特殊，它的立面雖全為磚造，但很考究地將圓柱、額

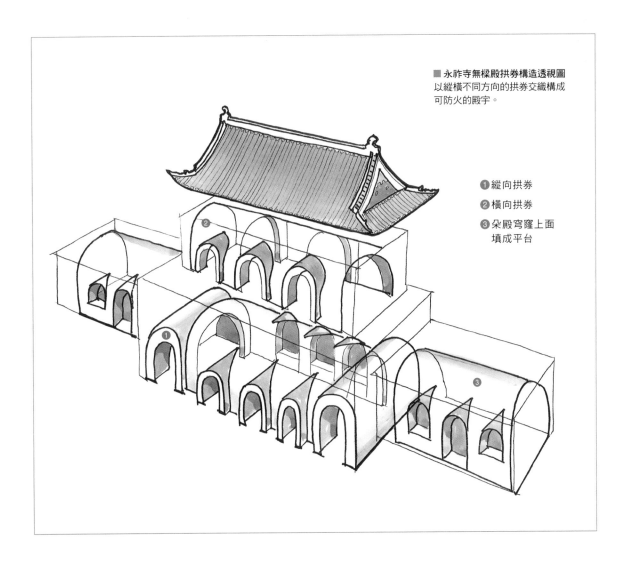

■ 永祚寺無樑殿拱券構造透視圖
以縱橫不同方向的拱券交織構成
可防火的殿宇。

❶ 縱向拱券

❷ 橫向拱券

❸ 朵殿穹窿上面
填成平台

枋及斗栱很逼真地表現出來。在陽光下，簷下成列的斗栱、垂花、額枋、圓柱
及柱腳須彌座等浮雕線條明晰，遠觀之真有如木構。

　　歸結起來，永祚寺大殿無樑殿使用十多個大小不同、方向不同的半圓拱，橫
券與縱券相交貫通，創造出主從有別高低有序的空間，並且縱橫交織，其構造
更加穩固。它的規模雖不大，但卻是無樑殿的傑作。

6 永祚寺無樑殿的鬪八
藻井全以磚構模仿木構
而成。

7 永祚寺主殿內部，可
見以不同方向組成大穹
窿與小拱門。

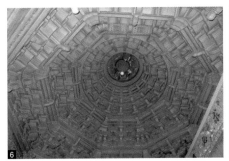

大同 華嚴寺薄伽教藏殿

殿堂內保存無柱飛橋天宮樓閣，是極為傳奇的藏經閣孤例。

　　山西大同市古稱平城，北魏帝都，帝王支持建造的寺廟較多，其中華嚴寺肇建於唐代，至遼代大修，遼清寧八年（1062）除供奉佛像外，還奉安諸帝的雕像，似有家廟之性質。寺為現存遼代巨刹，殿宇眾多，曾經分為上、下華嚴寺。上華嚴寺至今仍保存巨大的大雄寶殿，下華嚴寺在其東南邊，主殿為薄伽教藏殿，這是庋藏佛教經卷的殿堂，殿內仍保存壁藏設施，極為罕見。上、下華嚴寺今又合一。

佛教壁藏為僅存孤例

　　遼代契丹族有東向拜日之習俗，因此華嚴寺薄伽教藏殿坐西向東，當旭日東昇時，雄踞高台上的殿宇之朱色牆面被照射明亮而光彩，有佛光普照之氣勢。

薄伽教藏殿的建築將佛像居中，外圍繞以經藏，夾以迴廊，三者象徵佛法僧三寶，本圖將巨大屋頂抽高，令人窺其殿內神聖空間之全貌。

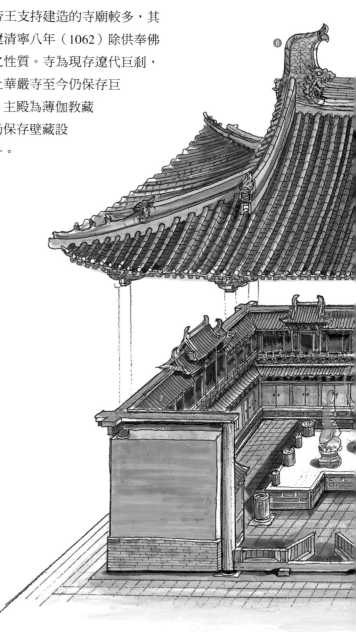

華嚴寺薄伽教藏殿解構式掀頂鳥瞰剖視圖

❶ 佛台　　　　❺ 虹形飛橋

❷ 迴廊圍繞佛台　❻ 天宮樓閣

❸ 藏經櫥　　　　❼ 壁藏

❹ 佛龕　　　　❽ 遼代鴟尾

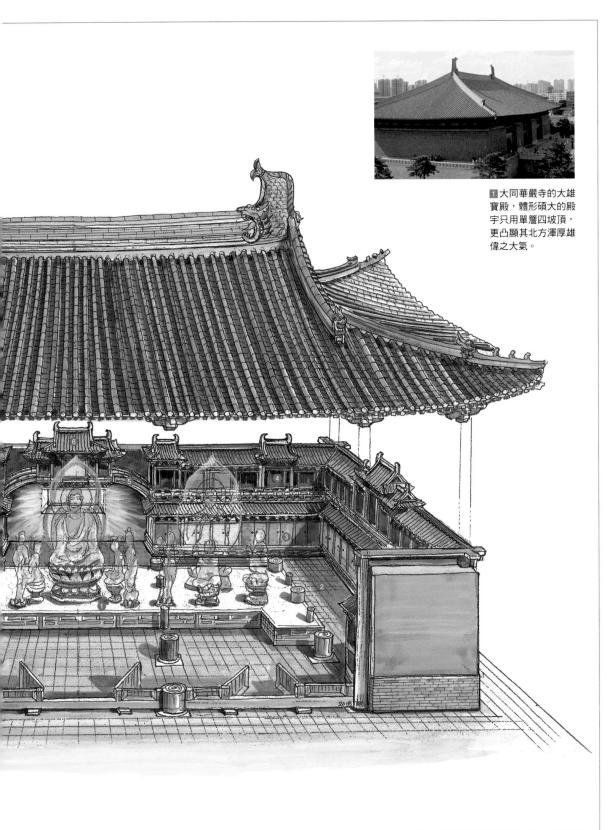

■ 大同華嚴寺的大雄寶殿，體形碩大的殿宇只用單簷四坡頂，更凸顯其北方渾厚雄偉之大氣。

| 年代：遼重熙七年（1038）重建 | 地點：山西省大同市平城區 | 方位：坐西向東 |

華嚴寺薄伽教藏殿剖面透視圖

❶ 過去佛：燃燈佛

❷ 現在佛：釋迦牟尼佛

❸ 未來佛：彌勒佛

❹ 可見飛橋

❺ 佛像的背光

❻ 共有38間經櫥

❼ 佛龕在二樓

❽ 藏經壁櫥環繞一圈

❾ 弓形的丁栿外端騎在斗栱鋪作之上

❿ 四椽栿露出，可自殿內看到。

⓫ 草栿為不作細部加工的大樑，位於平棊（天花板）之上。

⓬ 陽馬是角樑，用八枝弧行角樑作成罩形藻井，為薄伽教藏建築之特色。

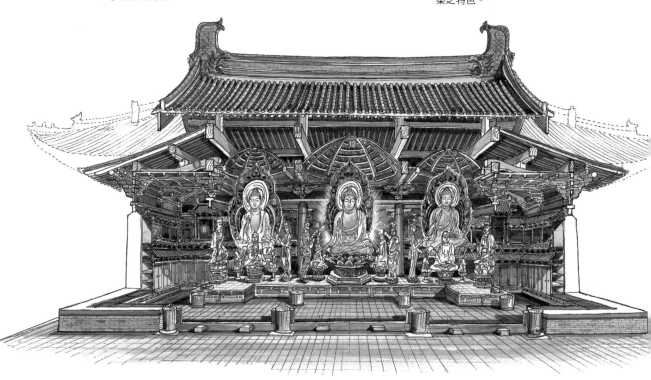

　　關於這座古建築的研究，可上溯至1902年，日本建築史學家伊東忠太曾至大同勘察，初步判定為金代建築，至1918年，另一位建築史家關野貞也考察，他判定薄伽教藏殿為遼代建築，且是當時中國所存最古的木造建築，後來1931年關野貞再度造訪，在樑底發現遼代重熙七年（1038）的墨跡，他特別注意到殿內牆壁的「經閣」，驚嘆其構造之精妙，認定殿內所供奉之佛像皆為遼代所塑，讚嘆為奇蹟。中國學者梁思成與林徽因在1933年調查大同古建築，以經緯儀測量古寺平面及高度，現今所見的最早精密圖樣即出自他們之手。梁思成的研究論文收在《大同古建築調查報告》中，比較斗栱與宋《營造法式》，猶存唐代遺風。寺史逐漸明朗。建殿之目的在於收藏佛經，經櫥之頂為微縮樓閣，象徵天宮，即《營造法式》所載之「天宮樓閣壁藏」，為海內孤品，並肯定大壇上的佛像群為中國最精美作品，形容外形秀麗，色澤柔美黯淡，未遭後世翻新之厄。

2 薄伽教藏殿為庋藏經書之建築，背牆只闢一個小窗引入光線，光線所照之處恰為天宮樓閣虹橋。

3 薄伽教藏殿面寬五開間，柱頭上有古制的普拍枋。

4 直書雙行的清代寺匾承繼唐代古風，「薄伽教藏」即佛教。

三十八間經櫥環繞佛像

薄伽教即是佛教，薄伽教藏殿由三面厚牆包圍，僅正面闢三間門扇。為了保護經書，昏暗的殿堂內，只有背牆闢一方窗，引入神奇的光，剛巧投射在佛像背後，禮佛的信眾可以瞻仰佛像背光的光芒，感受淨土極樂世界。壁櫥為長廊式，共凸出七座樓閣，在中央方窗上高懸一座天宮樓閣，架在虹形飛橋之上，樓閣及壁藏皆罩以屋頂，其中三座為重簷，四座為單簷，共有三十八間圍繞內牆。經櫥上層供佛龕，中為腰簷，下為經櫥即書架，外設門扇可關合。簷下及平坐使用十七種斗栱，皆為精緻的小木作，卻忠實反映了遼代建築之高超技術與建築美學。

三座華蓋式藻井

佛像上有三座藻井，中間的較大一些，採八角形，從檫枋架出八支陽馬與圓形肋條，有如傘骨。中央供奉現在佛釋迦牟尼佛，左邊供過去佛燃燈佛，右邊供未來佛彌勒佛，三尊被稱為三世佛，皆結跏趺坐，神容莊嚴，其中一尊合掌但露齒微笑的脅侍菩薩被認為是形神俱美之傑作。

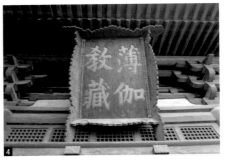

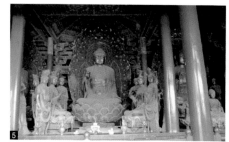

⑤薄伽教藏殿主尊釋迦
佛供奉在中間，上有藻
井，後有背光。

⑥佛台上的佛像為遼代
原塑，神容及姿態皆不
同。

總結起來，薄伽教藏殿的建築空間層次分明，中央供佛，四周配置壁櫥供佛與藏經，而禮佛者繞壇而行，恰被佛經所包圍，體現了「佛」、「法」、「僧」三寶的圓融合一境界。

山西晉城二仙廟帳龕

從出土的漢代陶樓可以看到樓閣上層有懸空廊道相連的例子，古籍上稱為「複道行空」，這些陶樓實為當時建築的縮影。在唐代敦煌壁畫中也常見佛殿建築之主殿兩側以彎曲的飛閣與其他建築相連。這種建築形式外觀具空靈感，但構造比較脆弱，實物留存至今者可見雍和宮萬福閣。另外，山西大同華嚴寺薄伽教藏殿內的壁藏，及山西晉城二仙廟亦保存精美的殿閣和天宮樓閣。

古代山西南部盛行二仙信仰崇拜，因而二仙廟較普遍。據傳說，貞仙與澤仙原為唐代的一對姊妹，她們的孝行感動天地，後來昇天為仙。民間咸信二仙有庇護百姓及出征將士之神力，深受晉南老百姓愛戴，後世普建二仙廟供奉。

位於晉城澤州金村鎮的小南村二仙廟創建於北宋紹聖三年（1096），現存建築可能為金代所修，殿內的天宮樓閣為工精藝巧的小木作。天宮樓閣是人們對天庭的想像，它在兩座闕式樓閣之間，以虹橋相連，橋上凸出華麗亭閣，激發人的想像，似乎意味著神仙可以在天宮之間穿梭往來。

二仙塑像端坐主龕，兩旁配樓內供奉女官陪侍。從二樓平坐橫空架設虹橋，上覆廊頂，最高處即為九脊小殿的天宮。斗栱細節極精美，補間出斜栱，呈現金代建築之特徵。

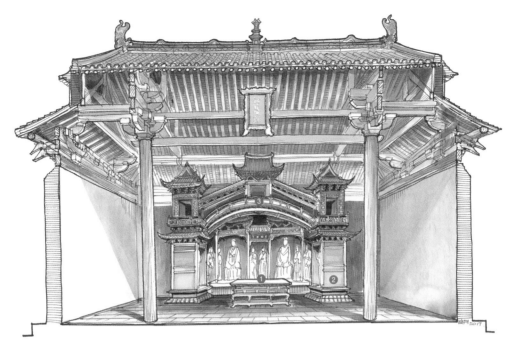

山西晉城二仙廟剖面透視圖

❶ 二仙神龕

❷ 配祀女官樓閣神龕

❸ 飛橋天宮

■ 山西晉城二仙廟帳龕天宮圜橋圖

❶ 晉城二仙廟內部的帳龕，在兩座配樓之間架以虹橋，橋上築天宮，斗栱全依比例縮製，非常精美。

❷ 虹橋最高處為天宮，簷下出斜栱，凸顯天宮至高無上之華麗。

❸ 天宮樓閣的構造係利用殿內左右的配樓為橋墩，所有重量落在配樓之上。

❹ 飛橋有二支弧形大樑為骨幹，樑架上又有網狀天花板裝飾。

❺ 晉城二仙廟所供奉的二位姊妹神像，旁為侍女。

朔州 崇福寺彌陀殿

構造大膽的金代佛殿，斜栱交替出現，並有傳奇故事的北魏曹天度石塔。

朔州位於山西黃土高原的西北部，古代為軍事重地，崇福寺初建於唐代，遼代重建，金代又擴大規模，現寺內殿宇眾多，包括山門、金剛殿、千佛樓、文殊堂、地藏堂、大雄殿及鐘鼓樓等，其中最後彌陀殿與觀音殿為金代原物。

相傳唐高宗時期，駐紮在晉北的大將軍尉遲敬德奉敕建造，可聯想到台灣廟宇的門神最常見的就是秦叔寶與尉遲敬德兩位唐初將軍的畫像。崇福寺建在朔州城內，坐北朝南，彌陀殿為寺中最巨大的建築，雄峙高台，正面盡七間之長，達四十多公尺，進深四間，採單簷歇山式屋頂，外觀極為渾厚雄偉。屋瓦近年大修後，鋪成菱形圖案，術語稱為「綠琉璃瓦剪邊」。

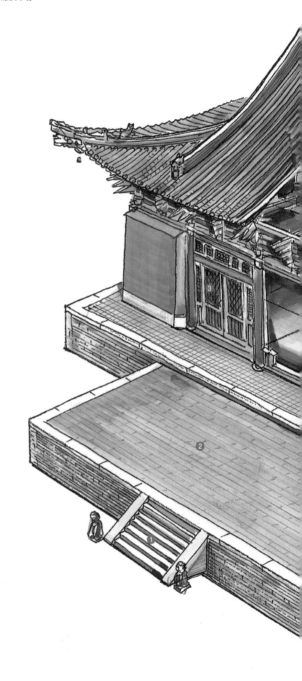

崇福寺彌陀殿解構式掀頂剖視圖

❶ 踏道

❷ 寬大的月台為舉行法會時所用

❸ 小木作格扇門

❹ 內柱數量比開間少

❺ 角樑

❻ 襻間用駝峰為少見例

❼ 以斜桿構成複樑為罕見例

❽ 托腳的作用與叉手一樣，具有隱密屋架的作用。

❾ 駝峰的形狀有如駱駝背

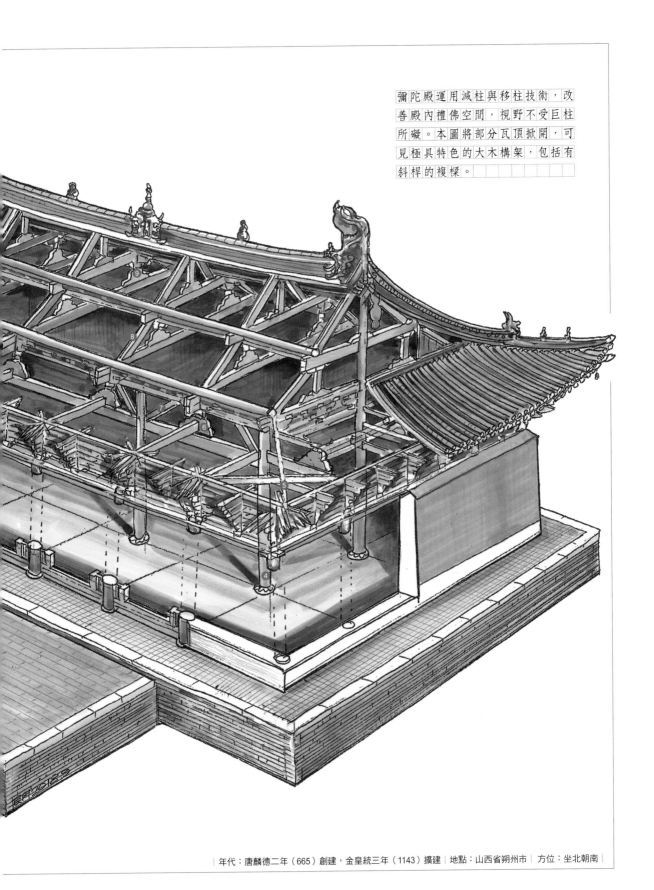

彌陀殿運用減柱與移柱技術，改善殿內禮佛空間，視野不受巨柱所礙。本圖將部分瓦頂掀開，可見極具特色的大木構架，包括有斜桿的複樑。

| 年代：唐麟德二年（665）創建，金皇統三年（1143）擴建 | 地點：山西省朔州市 | 方位：坐北朝南 |

小木作格扇花樣精美絕倫

　　站在殿前，正面中央五間裝置格扇門窗，花格子繁密，吸引人們目光。而左右邊間、側面及背面皆為厚牆，沉重穩定。背牆闢三門，可通後面的觀音殿。從正面步入彌陀殿內，可見中央供奉宏大的佛像坐在凹字形佛台之上，居中者為結跏趺坐的西方三聖，中為彌勒佛，左為觀音菩薩，右為大勢至菩薩，塑像皆配以華麗精雕背光襯托，而居於左右者為脅侍菩薩與金剛力士立身造像，亦皆金代原塑，具有極高的藝術價值。

崇福寺彌陀殿的大木樑架設計，釋放出來金代北方建築文化的豪邁、不受羈絆的精神，不但利用減柱移柱技術，也運用斜桿創造複樑，強化耐壓能力，建築自由性格鮮明。

崇福寺彌陀殿剖面透視圖

❶ 佛台

❷ 蓮花座上開

❸ 彌勒佛及塑像的背光

❹ 大勢至菩薩

❺ 脅侍菩薩

❻ 金剛力士

❼ 佛說法圖壁畫

❽ 金代建築常用斜栱交替出現

❾ 襻間出現斜桿成為複樑

❿ 背牆闢門可達後方的金代觀音殿

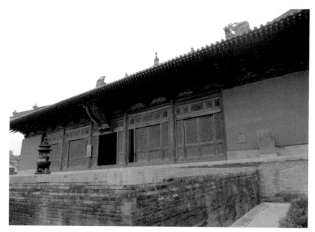

▇ 彌陀殿外觀，面寬七開間，中央五間闢格扇門，左右盡間填以厚牆。殿前月台既高且大，為雁北地區遼金佛殿之特色。

徹上露明廳堂造

　　彌陀殿不但佛像文物精美，建築亦精彩，真令人有目不暇給之感，正面可見到金代常用的斜栱，形如綻放花朵，用高級的「雙杪三下昂」八鋪作，柱頭出斜栱，但無補間鋪作。繞到背面看，只有鋪間才施斜栱，無可猜測金代匠師的設計原意，但交替變換能帶來產生同中有異的效果。進入殿內可以直視屋架所有構件，不設天花板，即宋《營造法式》所謂之「徹上露明」的「廳堂造」。佛台較寬，有如寬銀幕，故以「減移柱並用」之法改善視野。樑枋重疊多層，

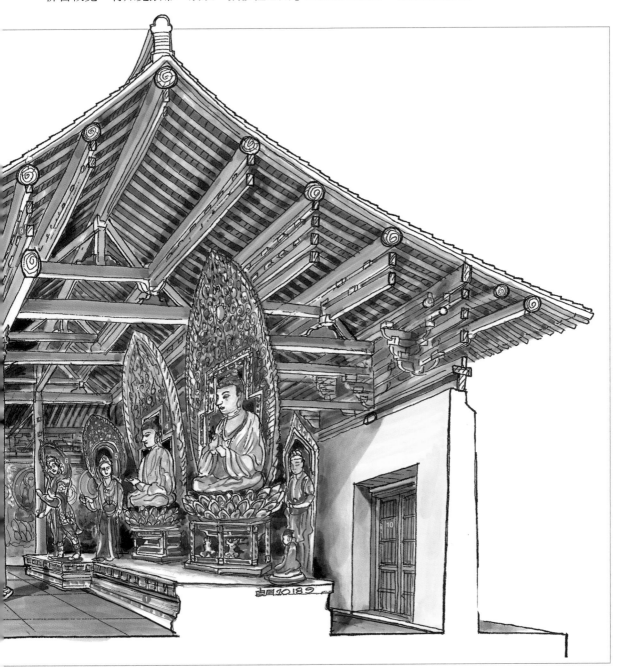

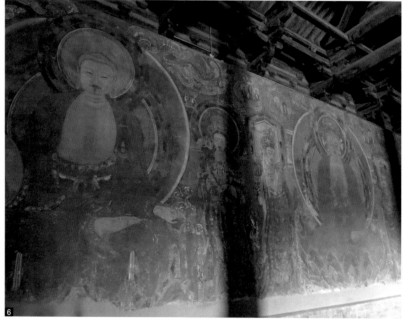

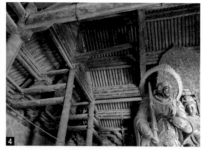

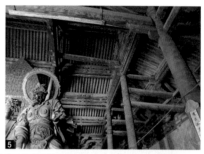

2 彌陀殿的格扇窗保存金代原物窗櫺，工法細緻，圖案多樣，為中國古建築極為珍貴的小木作。

3 彌陀殿格扇窗圖樣多達十五種，比宋《營造法式》的「四程四混」更複雜，應是「六程」或「八程」的設計。

4 彌陀殿內西邊的樑架結構同時運用「減柱」與「移柱」之法，殿內空間高敞。

5 彌陀殿內東邊的樑架結構配有屋坡，內柱高於外柱，屬廳堂造。

6 彌陀殿的內牆布滿珍貴壁畫，描繪結跏佛陀說法，設色以朱、綠、黃為主，尺寸高大，皆為金代作品，令人為之動容。

形成「複樑」上下樑間夾以斜撐木，從力學原理而言，可提高耐壓力，頗似西洋式的三角桁架。一座金代建築，同時具備許多獨創手法，體現八百多年前匠師技術水平，確是極珍貴的古建築。歸結起來，崇福寺以四大特點凍結了一座金代建築，讓人有如走進八百年前的時光隧道：

其一，採用大膽的「減柱」與「移柱」並施之屋架，使殿堂內獲得寬闊的視野。

其二，正面的格扇門窗全為金代原物，圖案花樣繁多，作工之精巧冠於元代之前古建築。

其三，屋脊的琉璃龍吻及額枋所懸寺匾皆為金代原物，極為珍貴。

其四，殿內佛像全為金代所塑，內壁也保有大面積的佛教弘法彩畫，美術價值極高。

曹天度塔故事感人

最後，我們必須提到的是一座珍貴的北魏曹天度石塔，它原來供置在殿內東南角落。這座石塔高約180多公分，比一般人略高，石塔之形制彰顯北魏時期

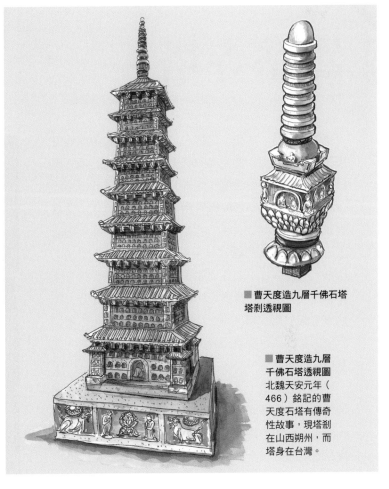

■ 曹天度造九層千佛石塔
塔剎透視圖

■ 曹天度造九層
千佛石塔透視圖
北魏天安元年（
466）銘記的曹
天度石塔有傳奇
性故事，現塔剎
在山西朔州，而
塔身在台灣。

印度佛塔開始轉化為中國方形閣樓式塔的特徵。底座正面浮雕禮拜者與蓮花形博山爐，塔共九層，每層雕出許多小佛像，據統計共達1365尊，故謂之「千佛塔」，塔剎造型獨特，在山花蕉葉「受花」之下浮雕「二佛並坐」，據研究有北魏馮太后與獻文帝共治之隱喻。它的底層四隅凸出三級方塔，連同主塔共有五塔，似有須彌山之象徵，二層以上塔身皆有「倚柱」，出簷皆用單向華栱，仍延續漢代陶樓之出簷結構精神。

五塔合體之傑作

曹天度石塔本為一種造像塔，被供奉在佛寺內。號稱古代最高的洛陽永寧寺九級浮圖，實際上就是一座放大八十倍的曹天度塔。其五塔合體的形式，與雲岡第六窟塔心柱相似。石塔底座銘文說明曹天度是當時朝廷小吏，為其亡父與家人祈福，乃傾全部家財請人雕刻這座石塔供佛。

這座可能為中國現存最古老石塔，在1939年日軍入侵晉北時，被盜運至日本東京帝室博物館，二戰後於1956年歸還給台灣，現收存於台北南海路之國立歷史博物館，但塔剎仍保留在山西朔州馬邑博物館內。

7 曹天度石塔為正方形
九級浮圖，古代這種造
像塔多係供奉在殿內，
其底層四隅也有三級方
塔，與中塔合為五塔，
這座造像塔現收藏在台
北的歷史博物館。

8 曹天度石塔四隅雕出
三級小塔，每級皆雕二
佛，此石塔被認為是中
國現存最古的造像塔。

嵩岳寺塔

嵩山

中國現存最古佛塔，十二角形密檐塔身與火焰門楣反映天竺風格。

　　嵩山自古有「中嶽」之稱，在中原諸峰之中以俊奇著稱，同時也是一個充滿神話與傳說的神聖之地，歷代建有佛寺及祭祀建築；如周公測景台、佛教禪宗的少林寺、元代忽必烈的觀星台等。南北朝時代，北魏宣武帝永平二年（509）在嵩山南麓的峻極峰下建造了一座規模宏大的離宮，至孝明帝正光元年（520）改稱「閑居寺」，並在北朝崇信佛教的皇室支持下大肆擴建，中國現存最古老的這座佛塔即建於此時；閑居寺至隋仁壽二年（602）改名為「嵩岳寺」，唐朝武則天和高宗遊覽嵩山時，亦曾將此處作為行宮，使其聲名益顯卓著。

　　根據文獻記載，北魏當時寺中曾有僧人七百多人、僧房多達一千多間，可謂盛極一時，不過現在所見之山門及各殿堂都是清代以後建造的，只有中軸線上的嵩岳寺塔歷經一千四百多年保留了下來，彌足珍貴。

印度風過渡至中國樓閣式塔的代表作

　　源自於印度的塔，原作為供奉佛舍利之建築，形如覆缽，中國早期出現的佛塔受到印度的影響，有許多相似之處。嵩山嵩岳寺塔的十二邊形密檐造型，遠望有如拉高的圓形覆缽，即反映出印度佛塔的原型，可說是最具印度風味的中國古佛塔。

　　至隋唐後，中國的佛塔出現非常大的轉變，放棄了多邊形近似圓形的斷面，多數作成方體的密檐式，外觀更趨近於中國的樓閣建築；就中國佛塔從覆缽到多邊形，再到方形的發展史而言，嵩山嵩岳寺塔具有承先啟後過渡性的地位。

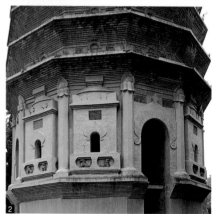

1 塔身上部為密檐式，共有十五層，每層浮塑盲窗，只有外形，不具備採光功能。

2 塔身底層轉角設柱，每面設壁龕，龕座隱出壼門及獅子。

3 台座為八角形，底層共闢四門，成十字形貫穿。

| 年代：北魏正光元年～四年（520～523） | 地點：河南省登封市嵩山南麓峻極峰下 | 方位：坐北朝南 |

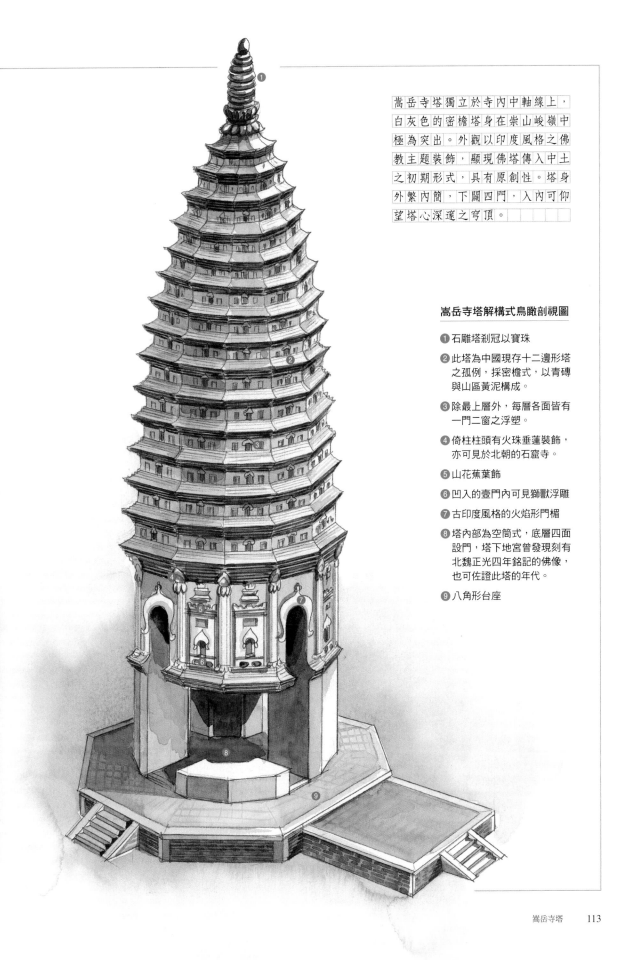

嵩岳寺塔獨立於寺內中軸線上，白灰色的密檐塔身在崇山峻嶺中極為突出。外觀以印度風格之佛教主題裝飾，顯現佛塔傳入中土之初期形式，具有原創性。塔身外繁內簡，下闢四門，入內可仰望塔心深遠之穹頂。

嵩岳寺塔解構式鳥瞰剖視圖

① 石雕塔剎冠以寶珠

② 此塔為中國現存十二邊形塔之孤例，採密檐式，以青磚與山區黃泥構成。

③ 除最上層外，每層各面皆有一門二窗之浮塑。

④ 倚柱柱頭有火珠垂蓮裝飾，亦可見於北朝的石窟寺。

⑤ 山花蕉葉飾

⑥ 凹入的壺門內可見獅獸浮雕

⑦ 古印度風格的火焰形門楣

⑧ 塔內部為空筒式，底層四面設門，塔下地宮曾發現刻有北魏正光四年銘記的佛像，也可佐證此塔的年代。

⑨ 八角形台座

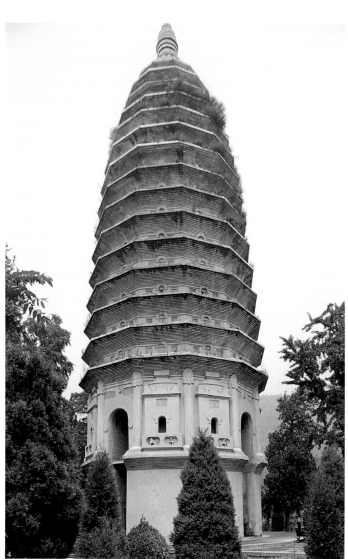

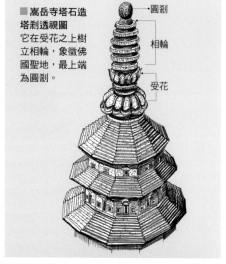

■ **嵩岳寺塔石造塔剎透視圖**
它在受花之上樹立相輪，象徵佛國聖地，最上端為圓剎。

圓剎
相輪
受花

外繁內簡、剛柔並濟的密簷磚塔

　　嵩岳寺塔以青磚與黃泥疊砌而成，塔基是簡單的八角形素面台座，塔身以疊澀砌法層層出挑屋簷，共有十五層密簷，外形輪廓呈向內收縮的優美拋物線，塔頂則是冠以寶珠的石雕塔剎。

　　塔身底層設東西南北向四個圓拱門，每一轉角凸出修長的倚柱，即轉角柱，柱身呈六角狀，柱頭飾以火珠垂蓮、柱礎為覆蓮式，造型極為少見。每一面都設佛龕，龕座浮塑壺門，內有小獅雕塑，稱為護法獅，姿態或立或蹲或臥，各有不同；龕內原置佛像，今已不存；龕頂有類似山花蕉葉的裝飾。其上還有一顆大斗承接第一層密簷，各層每面設一門兩窗，為了加強結構，有真窗與盲窗的不同作法。綜觀立面細部及圓拱開口上方的火焰形門楣，仍保留了幾許印度風格。

嵩岳寺塔高達37公尺，底層直徑10公尺餘，高度約是底部的三倍多，符合高度等於圓周的設計法則。塔底原設有地宮，近年曾出土一些寶物。進入塔內，登塔木樓梯已不存，塔屬空筒式構造，中間沒有塔心柱，壁體厚達 2 公尺多，為了結構的穩固，內層部空筒逐層縮小，至塔頂以穹窿作收。

延伸實物

安陽天寧寺文峰塔

河南安陽文峰塔建於五代後周廣順二年（952），為少見的上大下小異形佛塔，因此有「倒塔」之稱。原名「天寧寺塔」，在明清科舉之風盛行時額題「文峰聳秀」，使佛塔被冠予起文運的意義。

文峰塔平面為為八角形，塔高五層，磚石結構，塔基上設一圈蓮花座，蓮瓣極多且造型細緻；每重屋檐下磚砌斗栱組合各異，饒富變化。塔頂為一平台，中央置有瓶形的喇嘛塔剎。其塔身轉角可見雕刻繁複的蟠龍柱，八面牆壁上亦有許多佛教故事的磚雕，推測可能為年代較晚所作，但均為藝術水準極高的精緻磚雕。

1 河南安陽文峰塔底層之磚砌蓮花座，作工精細。

2 文峰塔上大下小之造型頗為罕見。

3 文峰塔外觀布滿了佛經故事之磚雕。

4 文峰塔磚雕龍柱，線條極為流暢。

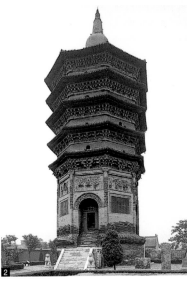

 中國佛塔的發展與形式

佛塔源自古印度，梵文為Stupa，漢末傳入中國，出現各種譯名，如窣堵坡、塔婆、浮屠或浮圖，最後多以「塔」稱之。佛塔原為供奉釋迦牟尼佛舍利之建築，外觀為低而寬的圓覆缽形，傳到中國後逐漸起了變化，不但在佛寺中的位置有異，連外觀造型亦為之改變。塔初期構造以實心或中央立一根巨大的塔心柱為主，在大同雲岡石窟即可見塔心柱。而唐以前佛寺格局的中心常是佛塔，如嵩岳寺塔位於寺之中軸線上，就屬於以佛塔為中心之例，西安大雁塔則是另一例。中國佛教在唐代分出各種宗派，如淨土宗、華嚴宗、天台宗、法相宗及律宗，此外，達摩法師始創的禪宗也廣受歡迎。律宗制定「戒壇圖經」，以佛殿取代了塔的位置，塔在禪宗建築中亦較不受重視，因此漸趨偏離了中心線或退居寺院後側。

按佛經《十二因緣經》的規定，佛塔分成許多等級，如來佛塔可建八級以上，菩薩可建七級，圓覺可建六級，羅漢可建五級，輪王只能建一級，但實際情況與此有不少出入。塔初入中土，平面多為四角形，嵩岳寺塔的十二角形為特例，但它似乎更接近印度原型。唐以後則盛行六角或八角形。

佛塔經歷兩千年在中國的發展與演變，從外觀及構造來分類，大體有樓閣式塔、密檐式塔、亭閣式塔（單層）、喇嘛塔、金剛寶座塔及過街塔等。塔的基礎一般都挖得很深，設地宮埋藏寶物。塔身布滿佛像或吉祥文物雕飾，塔頂則安置尖銳的塔剎，塔剎通天，這也是源自佛法的理論。塔剎雖不大，但自身仍分為頂、身、座三部分，剎頂通常置寶珠、水煙、仰月或寶蓋。剎身較長，呈節狀，稱為相輪或十三天，有時某些較巨大的剎身得以鐵「拉鏈」保持穩固。剎座具有壓重的功能，騎在攢尖屋頂之上，形如覆缽，通常飾以仰蓮或受花。

1 河南登封會善寺淨藏禪師塔為少見的唐代八角形磚塔，闌額上出現直斗，為研究唐代建築之重要文物。（村松伸攝）

2 洛陽白馬寺塔為密檐式。

3 河南少林寺墓塔大都為五級或七級，共二百多座，被稱為塔林。

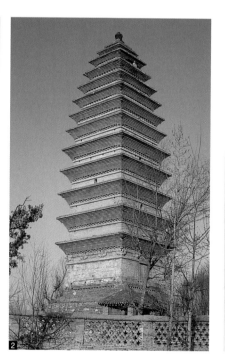

■陝西草堂寺姚秦三藏法師
鳩摩羅什舍利塔透視圖
為一種置於佛殿內之塔。

■北魏四方亭形佛塔透視圖
可見上覆攢尖頂。

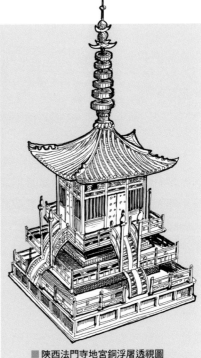

■陝西法門寺地宮銅浮屠透視圖
寶剎單簷銅塔乃唐法門寺塔地宮所
出土，可見四出拱形階梯。

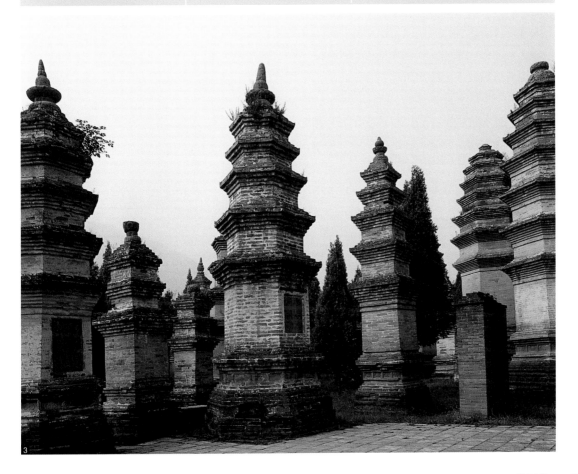

西安 慈恩寺大雁塔

唐代磚造方形樓閣式塔，仍保存早期木造佛塔之部分特徵。

　　大雁塔位於西安市南郊，是當地最明顯的地標，始建於唐代。唐高宗李治於太子時為感念母恩曾建造慈恩寺，寺中主要建築即大雁塔，初名經塔，係為收藏玄奘法師從天竺取回的梵文佛經，由法師親自設計，當時玄奘法師在寺中翻譯佛經。稍後武則天時期因原塔日漸傾頹而加以重修，據傳改建為十級的樓閣式磚塔；至明代只剩七級，萬曆三十二年（1604）重修時以青磚包住舊塔，未增加高度，卻擴大體積，終於使這座頂天立地的歷史名塔，成為上小下大、收分極為明顯的近四角錐狀造型，外觀不假雕琢，散發著巍峨渾厚且壯觀之氣勢，在中國諸多佛塔中，獨樹一幟。

由秀麗之姿轉為雄渾之作

　　大雁塔位在唐代長安城內晉昌坊的小丘上，它不在朱雀大街軸線上，而偏向東側，對準唐代宮殿大明宮，顯示其為皇家重視的佛塔。塔的平面採用唐代盛行的正方形，內部空筒，裝設木梯供人上下。外觀採樓閣式，由於明代加厚牆體，我們無法得知原來外觀之裝飾。若以現存唐代方形樓閣式塔如玄奘墓興教寺塔來作推測，當時大雁塔表面應有磚砌出簷疊澀及浮出壁面之闌額、斗栱與立柱，與今貌相去不遠，今昔最大的差異是塔體風格由秀麗嬗變為雄渾。

典型的錐狀方形樓閣式磚塔

　　塔身立在高大厚實的台座上，台上青磚墁地，寬敞有餘。塔身明顯分成七級，底層每邊長約25公尺餘，呈正方形，底層壁體厚達 9 公尺，重心極為穩固。塔的每層凸出疊澀式屋簷，磚縫內暗藏鐵條及木筋，提高拉力。上面則用反疊澀砌成曲面的屋頂，至塔頂則為四角攢尖頂，略如金字塔形，上方置巨大的塔剎，剎形有如葫蘆。全塔通高達60公尺，早年幾乎在西安市區任何角落，都可見到這座龐然矗立的佛塔。塔身以磚砌出闌

■ 玄奘法師像

■ 大雁塔南面入口拱門。

年代：唐永徽三年（652）創建，武則天長安年間（701～704）重修 ｜ 地點：陝西省西安市 ｜ 方位：坐北朝南

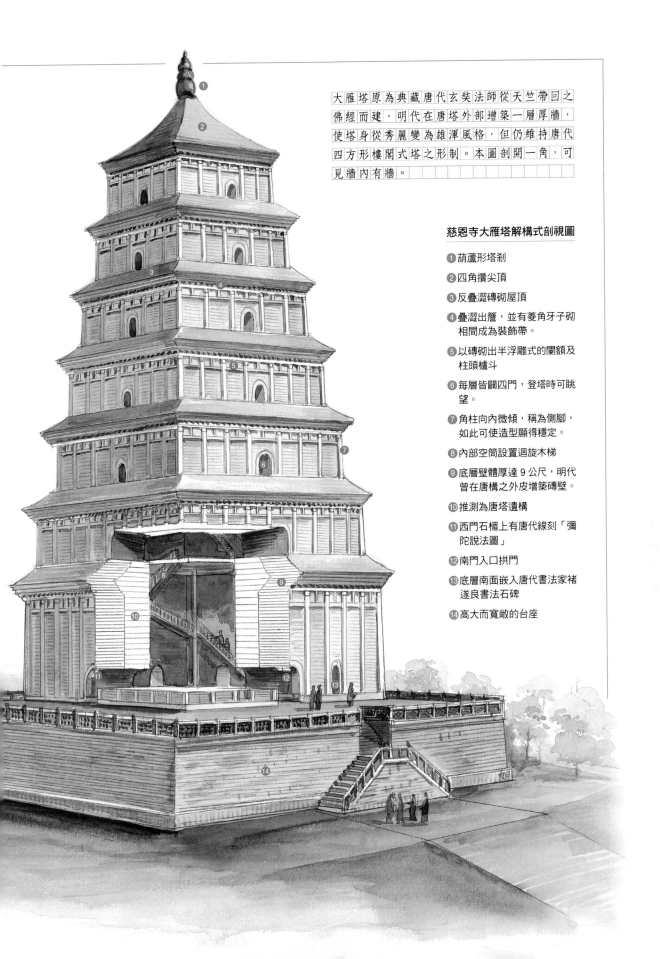

大雁塔原為典藏唐代玄奘法師從天竺帶回之佛經而建，明代在唐塔外部增築一層厚牆，使塔身從秀麗變為雄渾風格，但仍維持唐代四方形樓閣式塔之形制。本圖剖開一角，可見牆內有牆。

慈恩寺大雁塔解構式剖視圖

❶ 葫蘆形塔剎

❷ 四角攢尖頂

❸ 反疊澀磚砌屋頂

❹ 疊澀出簷，並有菱角牙子砌相間成為裝飾帶。

❺ 以磚砌出半浮雕式的闌額及柱頭櫨斗

❻ 每層皆闢四門，登塔時可眺望。

❼ 角柱向內微傾，稱為側腳，如此可使造型顯得穩定。

❽ 內部空筒設置迴旋木梯

❾ 底層壁體厚達 9 公尺，明代曾在唐構之外皮增築磚壁。

❿ 推測為唐塔遺構

⓫ 西門石楣上有唐代線刻「彌陀說法圖」

⓬ 南門入口拱門

⓭ 底層南面嵌入唐代書法家褚遂良書法石碑

⓮ 高大而寬敞的台座

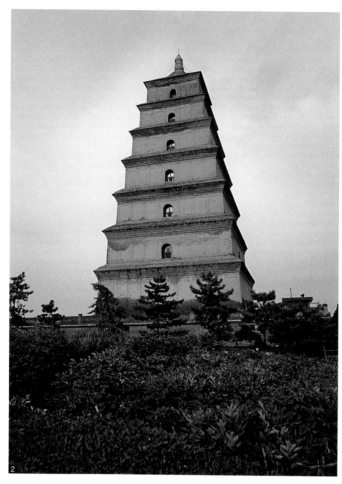

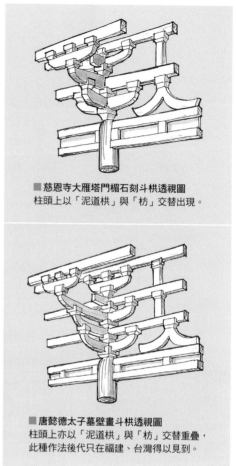

■慈恩寺大雁塔門楣石刻斗栱透視圖
柱頭上以「泥道栱」與「枋」交替出現。

■唐懿德太子墓壁畫斗栱透視圖
柱頭上亦以「泥道栱」與「枋」交替重疊，
此種作法後代只在福建、台灣得以見到。

2 形如四角錐體，高約
60公尺之西安大雁塔，
氣勢雄渾。

3 大雁塔造型向內收分
明顯，疊澀出簷較短，
施二層菱角牙子裝飾。

額及柱頭櫨斗，外觀在統一形式中又有變化，一、二級為九開間，三、四級縮為七開間，五、六、七級再縮為五開間，角柱皆施側腳，外壁略向內收分，每面皆闢半圓拱門，使厚實而封閉的空筒塔身得以透氣，人們盤旋登樓也可憑欄遠眺，昔日古長安城盡入眼底。

唐代線刻畫與書法的精品

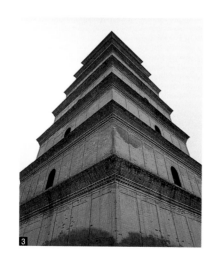

大雁塔底層闢的四座圓拱門內，仍可見到唐代方形門楣，其中西門楣上保存一幅極珍貴的線刻「彌陀說法圖」，清楚地描繪唐代廡殿建築的蓮花柱礎、斗栱、人字補間與屋頂鴟尾等細節，具有學術研究價值。

另外，「雁塔題名」也是歷代相傳的佳話，唐代進士及第者有登大雁塔題名之風俗，白居易即曾登塔題名；後代文士亦以登塔賦詩詠景為傳統。在塔身底層南面嵌有唐代書法家褚遂良的「大唐三藏聖教序」與「述三藏聖教序記」二方石碑，為中國書法史上的傑作。

西安薦福寺小雁塔

小雁塔位於西安南門外,在唐代是長安城內安仁坊薦福寺的佛塔,建於唐中宗景龍元年（707）,原為十五層,但明代遭震災,最上兩層因此震毀,現只剩十三層,高約43公尺餘。塔平面為正方形,立在磚砌高台之上。第一層塔身抽高,南北兩邊皆闢門。自第二層開始,塔身每層高度逐漸縮小,並且轉為密檐式,整體輪廓有如燭火,呈現弧線挺秀之美。它是唐代密檐塔之典型實例,與大雁塔外壁砌出浮雕式的立柱、闌額及斗栱等仿木結構的作法明顯不同。每層出檐下施以菱角牙子砌,陰影明顯。密檐之作法亦採疊澀法,至第六層時急促地收縮,引導人們視線一路向上停留於塔頂。

塔身內部為空筒式構造,空筒內架木梯,可見到青磚之間填以黃泥,底層入口門楣為青石,刻滿線條流暢優美的卷草花紋,反映唐代美術風格,小雁塔雖不若大雁塔高大宏偉,但其造型卻別具一番音律之美。在現存唐代密檐塔中,小雁塔造型臻於完美,標誌著唐代佛教藝術達到了一個高峰。

1 小雁塔為典型唐代密檐式方塔,底層抽高,上層逐漸縮小,具有音律之美。

2 小雁塔的背面不開拱洞,封閉的磚牆與疊澀出檐形成優雅俊秀之塔形。

3 唐代盛行的方塔也流傳到朝鮮,統一新羅時期慶州佛國寺的三級方形釋迦塔亦施疊澀,後方為著名的多寶塔。

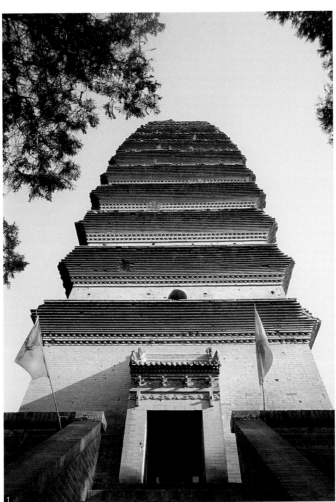

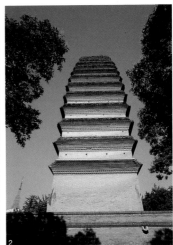

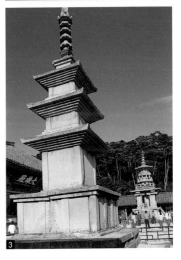

崇聖寺千尋塔

大理

四角形高十六級密檐式，塔內空筒構造，為中國西南罕見之唐代佛塔。

千尋塔位於雲南洱海畔，唐初洱海地區原分布六大部族，稱為「六詔」，後來在唐室推波助瀾下，由南詔兼併各部，於開元二十六年（738）建立南詔國。從建國的歷史背景來看，可知南詔與唐朝有很深的淵源，同時亦與西藏吐蕃及東南亞諸邦，保持著經濟及文化上的交流。在這樣的大環境中佛教傳入南詔國，因統治階層對佛教的推崇，各地佛寺如雨後春筍般興造起來，至後期全國已有大佛寺八百、小佛寺三千的驚人成果。南詔隨著唐末變亂而衰亡後，繼之而起的大理國更加崇信佛教，使雲南一帶寺、塔林立，素有「佛國」、「妙香古國」之美稱。

大理崇聖寺建於南詔國中期佛教最興盛之際，經宋代大理國的增建，寺前三塔成為大理的地標，遠在數里外即可見到它們聳立於點蒼山之下。清末戰亂不斷，使寺院毀損嚴重，1925年又逢大地震，所幸具象徵意義的三塔在歷經浩劫後依然留存下來（僅塔剎受損），其中又以最古老、具典型方形密檐唐塔特色的千尋塔藝術價值最高，最為世人所推崇。

前塔後寺的布局

崇聖寺創建於唐代中期，採中軸線配置寺、塔的格局，特別之處在於塔立於寺院之前，與早期佛教傳入中土時塔常位於寺院中心的配置不同。進入山門可見鐘樓與千尋塔相對，樓後則為雨珠觀音殿，這種布局乃於創建之時即已確立；經過歷代發展，千尋塔左右增建對稱的雙塔，形成三塔鼎立的「品」字形布局，非常壯觀，故崇聖寺又名三塔寺。

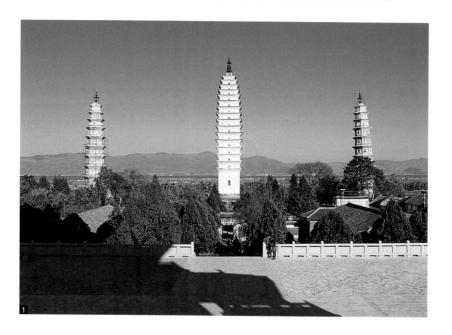

1 大理點蒼山崇聖寺三塔據傳為鎮水而建，平面為品字形布局，具頂天立地之氣勢。

2 千尋塔之密檐，線條簡練，繼承唐代中原佛塔之風格。

千尋塔高逾69公尺，外觀十六層簷，乃中國現存最高的唐塔。塔身從第九層開始逐漸縮小，使外觀出現優美的拋物線形。本圖剖開四分之一，可見到空筒構造。

崇聖寺千尋塔解構式鳥瞰剖視圖

1. 第十六層簷的上方以方形須彌座為基座，上立塔剎，這是一種由中心柱、仰蓮、相輪、傘蓋、寶瓶、寶珠等組成的「寶珠剎」。

2. 磚牆由四面向內收束，成為覆斗狀的藻井。

3. 千尋塔內部為空筒結構，裝置木樓梯，使人們可以迴旋登梯而上。

4. 各層採光窗子採逐層交錯，避免同一位置缺口太多，可增強構造。

5. 以磚密疊砌成的疊澀出簷，使塔身具音樂性的節奏感。而塔之四角屋簷微微上揚，簡練中又帶著幾分細膩。

6. 塔身第一級南、北、東三面各嵌有一大理石碑，但碑文斑駁不清。

7. 塔入口前之照壁據載為明代以後所建造，上題「永鎮三川」四字，反映風水思想。

8. 台基配合塔形而採用兩層寬大的方台，結構上使千尋塔更為穩固，也更增登塔時仰之彌高之感。

| 年代：唐敬宗寶曆元年（825）|
| 地點：雲南省大理市西北點蒼山下 | 方位：坐西朝東 |

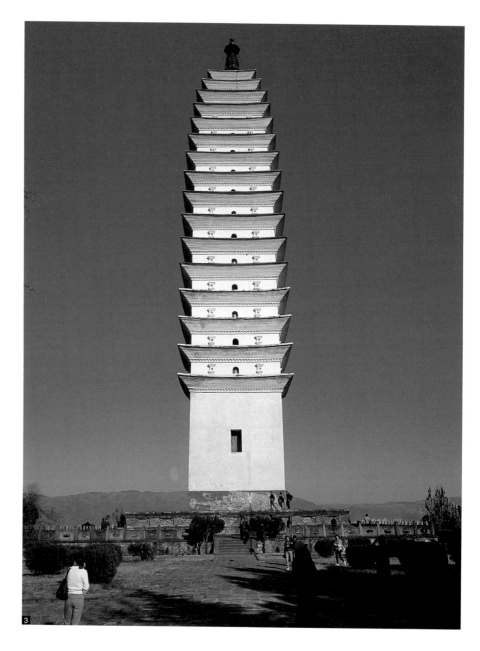

　　南北兩座小塔拱衛著最高的千尋塔，三塔入口面向彼此的中心點，小塔建於南宋時代，均為八角形之樓閣式的磚造十級佛塔，高度約有42公尺，八角皆出倚柱，塔之第四、六、八層立有平坐斗栱，其以磚仿木結構的作法，正是宋塔的特色。此二塔外觀雕刻有佛龕及蓮花，裝飾較為華麗，與千尋塔的古樸、簡潔風格迥異，反映出佛塔在唐代與宋代的兩種不同性格。

展現唐塔建築美學的千尋塔

　　千尋塔為崇聖寺三塔中的主塔，也是全寺的核心建築，與另外兩塔相較，其造型古拙而雄渾，有眾星拱辰之勢。「尋」為中國古代的長度單位，一說八尺

為一尋；名為「千尋」正比喻此塔高聳入雲。塔平面為四方形，磚造結構，外觀為密簷式，與西安小雁塔屬同一類型，共十六級，塔高達69公尺餘，與應縣木塔高度相近，是中國現存最高的唐塔；相當特殊的是，此塔一反佛塔喜用單數級的傳統，而採偶數。其外形輪廓兼具雄壯與秀麗，以優美自然的弧線向上收縮，有如倒插的筆鋒，通體白色，在洱海映照下與水中倒影相互呼應，成為頂天立地之軸，相傳其具有鎮水之象徵。

塔身第一級很高，與第二級以上的密簷作法，形成強烈的疏密對比，而其下段平直，中段微凸，頂部急速縮小，更增添整體外觀的戲劇張力。方形塔門置東、面向洱海，密簷處每層每面具左右兩個佛龕，中間開明窗或盲窗，且明窗與盲窗在隔層及左右面皆錯開設置；如此作法既可減輕因開口置於同一面而產生的構造脆弱問題，又顧及通風採光。此塔能夠在多地震的雲南屹立不搖，正是工匠智慧高超的見證，也顯現千尋塔不僅表達了美學成就，亦是一座就力學而論十分穩固的優異建築。

千尋塔內部為空心的磚砌空筒式結構，塔內架以井字形的木樓板與樓梯盤旋而上，最上方為一個磚券的仿藻井形態之穹窿頂，若於塔心室底部抬頭仰望，極為深邃且高不可測。密簷採用層層出挑的磚砌疊澀結構，其中一小段將磚斜置，稱為「菱角牙子」，這些細膩的變化使得塔身在陽光下產生明顯的陰影，呈現節奏之美。

4 北塔細部，每面凸出屋形佛龕，古時龕內供銅佛，角柱有節，造型玲瓏娟麗，與千尋塔之簡樸成明顯對比，相映成趣。

5 千尋塔兩側之南塔與北塔，形式較華麗，且均為八角樓閣式塔。圖為北塔外觀。

6 南塔外觀，為八角十級之磚造樓閣式塔。

應縣 佛宮寺釋迦塔

現存世界上最古老最高大的全木結構高層塔式建築

　　在周遭黃土坯頂的低矮建築簇擁中，山西應縣佛宮寺釋迦塔的身影更顯高聳而壯觀。佛宮寺位於西大街上，據現存元至正十三年（1353）的石刻土地碑記所載，金代時稱為寶宮禪寺，當時就擁有四十多頃範圍的土地，至明代改稱為佛宮寺。歷經物換星移，佛宮寺面積逐漸縮小，建物亦有所更迭，如今以一個清代四柱三間的木牌坊為始，穿越熱鬧的市街可見到近年重建的山門，過了山門，木塔巍峨聳立，展現在眼前。塔後原有九間寬的大殿於清同治年間毀壞，現存的大雄寶殿面寬七間，配殿寬三間，皆晚清重建。從木塔的位置及整體形式來看，佛宮寺仍保留了宋代之前以塔為中心的典型寺院布局。

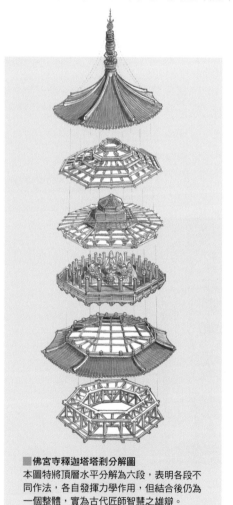

■佛宮寺釋迦塔塔剎分解圖
本圖特將頂層水平分解為六段，表明各段不同作法，各自發揮力學作用，但結合後仍為一個整體，實為古代匠師智慧之雄辯。

佛宮寺釋迦塔解構式剖視圖

❶ 塔剎：在攢尖頂的最高點，使用鐵件製成，以一基座與屋頂相連，其上由仰蓮、相輪、圓光、仰月、寶蓋、寶珠等組成，頂部以八根鐵鏈與屋簷角牢牢繫緊。

❷ 明層：由外觀所見之主要樓層，共有五層。

❸ 暗層：利用每層腰簷的高度安置暗層結構，因不外露，結構上不必在意美觀，而是大量利用中國木造傳統建築中少有的斜撐構件，來增加木塔的穩固，形成有如剛性箍環的效果。

❹ 平坐

❺ 底層台基：由下方奇特的亞字形上轉為八角形的雙層石砌台基。

❻ 第一層供奉高約10公尺的婆娑世界之主釋迦佛坐像

❼ 壁畫集中在第一層內槽

❽ 八角形陽馬藻井：目前一、五層保留了原有藻井，兩者都是以八根傘骨樑組成的傘蓋式，傘面繪以鮮麗彩繪，如連續的錦紋，精美華麗。

❾ 第二層供奉盧舍那佛（報身佛）及二菩薩二脅侍

❿ 第三層八角壇供奉東南西北四方佛，中央本應有大日如來盧舍那佛，但第二層已有一尊，故以虛位象徵。

⓫ 第四層供奉一佛（法身佛）二弟子與二菩薩

⓬ 第五層供奉大日如來盧舍那佛及環繞的八菩薩，形成密宗曼荼羅。（見左圖）

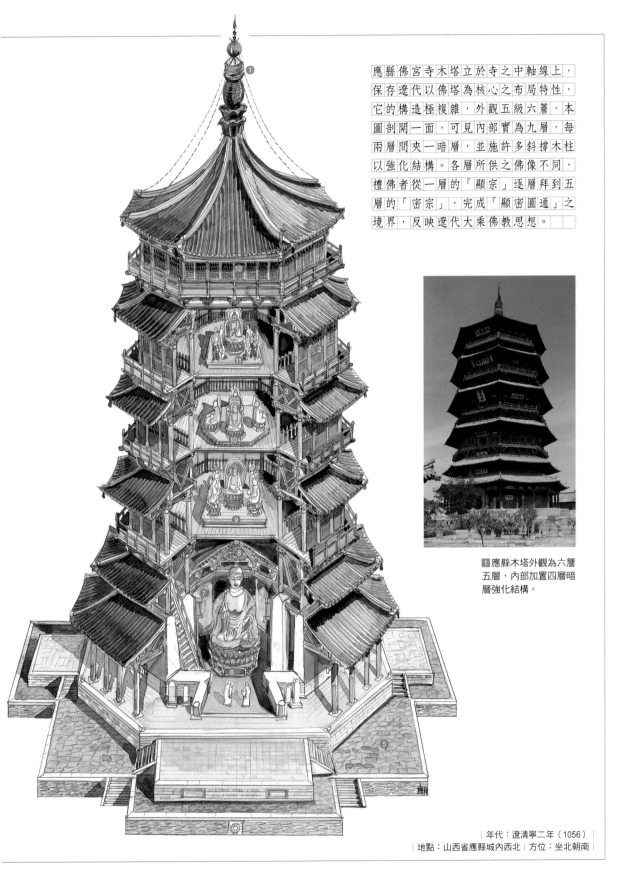

應縣佛宮寺木塔立於寺之中軸線上，保存遼代以佛塔為核心之布局特性，它的構造極複雜，外觀五級六簷，本圖剖開一面，可見內部實為九層，每兩層間夾一暗層，並施許多斜撐木柱以強化結構。各層所供之佛像不同，禮佛者從一層的「顯宗」逐層拜到五層的「密宗」，完成「顯密圓通」之境界，反映遼代大乘佛教思想。

1 應縣木塔外觀為六簷五層，內部加置四層暗層強化結構。

年代：遼清寧二年（1056）
地點：山西省應縣城內西北　方位：坐北朝南

2 木塔底層外廊。

3 木塔第三層天花板。

4 木塔內部可見暗層之斜撐樑。

5 人們經由設於外槽的樓梯上下。

世界木造高塔建築的代表

　　應縣佛宮寺釋迦塔又稱「應縣木塔」，採八角形平面，八角形在結構及光影變化上優於四角形塔，它坐落在奇特的亞字形轉八角形的雙層石砌台基上。樓高五層，塔身第一層因外附廊道配以重簷屋頂，其他各層為單簷，所以形成五層樓、六重簷的外觀。底層直徑寬30.27公尺，然後逐層略為收分，至頂層以攢尖頂及近10公尺高的塔剎終結，總高67.31公尺，整體比例壯碩雄偉，是世上現存最高之木塔。

　　底層平面分為三環，最外側是副階周匝，然後以雙層的八角形牆形成封閉的內、外槽空間，開南北二門，二樓以上亦分內外槽，內槽設壇台有八根柱，外槽可環繞朝拜的通道則有二十四根柱子，兩者之間通透，格扇窗門外以斗栱出挑平坐，可以憑欄遠眺。

　　為了增加結構的剛性，木塔最大的特色在於每兩層之間設計了一個具交叉桁

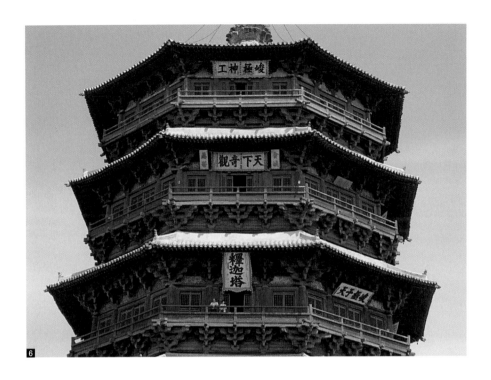

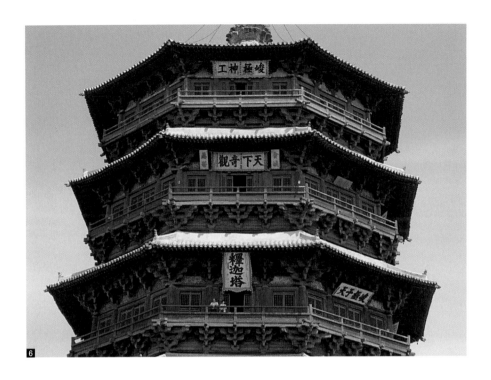

6

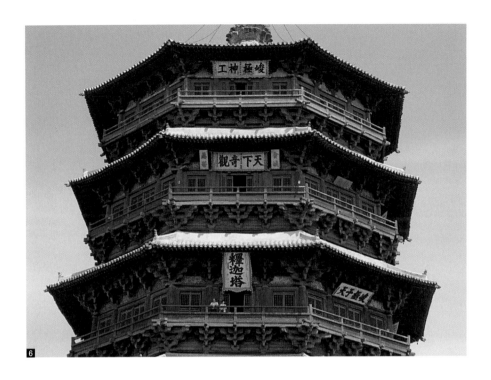

6 木塔一共使用五十多種不同功能的斗栱，並保有多方珍貴之歷代題匾。其中「峻極神工」為明永樂帝所題；「天下奇觀」為明正德皇帝所題。

7 木塔斗栱細部，形式多樣。

8 轉角鋪作出斜栱。

架的暗層，形成「明五暗四」的九層，它以內外雙圈柱樑的結構作法，並於樑柱之間施以斜撐，使高層木塔更為穩固。此外各層的斗栱，千奇百樣、好不熱鬧，據稱應縣木塔依不同樓層及部位，所安置的斗栱變化達五十四種之多，可謂遼代以前斗栱智慧的集大成。

豐富多樣的斗栱組合

　　木塔每層採用柱高相近的殿堂造，再以層層出挑的斗栱，將樑枋柱結合為一，內槽及平坐藉由斗栱承接樓板，所以斗栱停在同一高點，外槽則要調整出各層屋坡及面寬的變化，特別是檐口還要呈現結構之美，所以搭配「昂」形成更為豐富的斗栱組合。基本上每邊除了轉角鋪作，中間安置三朵斗栱，並按不同樓層不同位置之需要，設計形態各異、功能相同的斗栱組合。這些多重的斗栱在地震來襲時，可大量分散且消耗搖晃的外力，其絕佳的抗震性是木塔得以屹立近千年的重要因素。

7

8

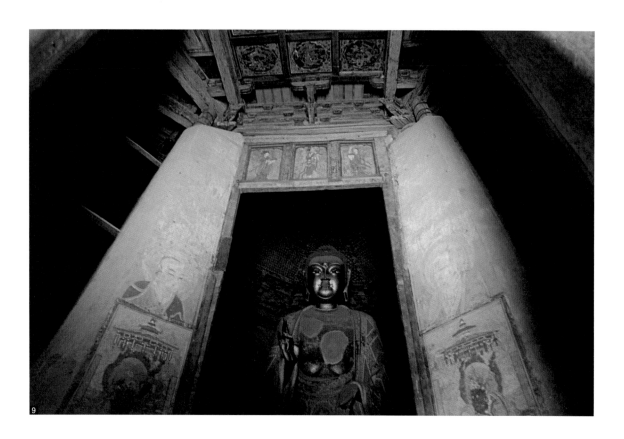

9

9底層內槽入口，可見
左右側壁及門上格板皆
有彩繪，其內供奉釋迦
佛。

10第三層之其中一尊四
方佛。

11第四層供奉之一佛二
弟子與二菩薩。

珍貴的佛像與文物

木塔每層的佛像配置各異，第一層為一尊高約10公尺的釋迦佛盤坐像，微光中及壓縮的空間更顯佛像的高大及威嚴，蓮花座下的力士塑像，一手叉腰、一手捧舉，顯得力大而輕鬆。第二層以上八面採光，方形壇上面南置一佛二菩薩盤坐、二脅侍站立；三層壇為八角形，依各方位置四方佛，彼此背對、面向四方；四層方形壇有釋迦佛、阿難迦葉二弟子、文殊普賢二菩薩；五層方形壇上有大日如來盧舍那佛，周圍環繞八大菩薩，呈現密宗「曼荼羅」形式。這些神佛都經過歷代修整。

壁畫集中在底層內槽，南北門的兩側繪有四大天王，姿勢微蹲形成寬厚的比例，衣帶飄起卻又柔化了威猛剛烈的形象，內槽門上格板有三位女供養人，均

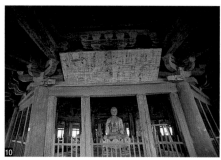

10

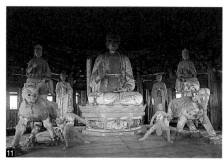

11

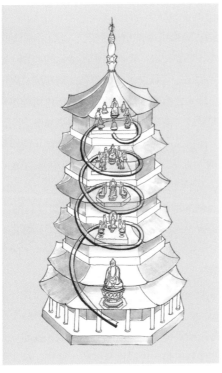

■ 佛宮寺釋迦塔順時鐘
登塔示意圖
各層佛像由下至上依次
為：釋迦佛，釋迦佛及
文殊、普賢二脅侍，東
西南北四方佛，釋迦佛
與文殊、普賢、阿難、
迦葉，一佛八菩薩曼荼
羅。

側身而立，衣帶飄逸、裝扮華麗，內牆則有六幅呈現不同手印的如來繪像。

此外，木塔上亦有不少珍貴題匾，其中南面第三層的額匾「釋迦塔」，字體
渾厚，兩邊的小字記錄了修建年代；懸掛於第四層的「天下奇觀」為明正德三
年（1508）武宗所題，第五層的「峻極神工」則為明永樂四年（1406）成祖所
題。塔內現存之明、清及民國的匾聯估計共有五十餘方。

中心塔式的布局

中國塔源自於印度。早期的塔受印度影響，內部供奉佛舍利，信眾亦會繞
塔環行以示崇敬。受到這些觀念的影響，目前所知中國早期幾個發展成熟的
大型寺院，如北魏洛陽永寧寺與嵩山嵩岳寺，都是採取中心立塔，殿閣環繞
圍成庭院的布局。

至唐代中心塔式的寺廟布局發展成熟，其中軸配置多為天王殿、彌勒殿、
塔、大雄寶殿、藏經閣或講經堂等，兩旁為鐘鼓樓、配殿及廊廡，西安慈恩
寺即為一例。之後隨著佛教思想的轉變，對具體神像的膜拜及義理宣講對信
眾愈形重要，於是以祀奉神佛的大殿和講經的法堂為主體建築的布局，日漸
盛行，佛塔則退居於寺院後側或偏離中軸。應縣佛宮寺可說是以塔為中心布
局的後期典型實例，此時的塔歷經長期的發展，與中國木構樓閣有了完美的
緊密結合，應縣木塔比起唐塔更加細膩優美，其壯麗造型吸引著眾人的注意
力！

樓閣式塔

應縣木塔屬於中國古塔類型中的樓閣式塔，這種形式佔的數量最多，它結合了印度石造佛塔與漢代樓閣而成，是佛教建築漢化的典型，反映了古代匠師高明的創造力。《洛陽伽藍記》所載之永寧寺塔為九層樓閣式塔，內部土台，外部架木，高達九十丈。由於木造樓閣式塔不能防火，所以保存不易；後代因而多改用磚石，但仍模仿樓閣形式。樓閣式塔後來成為中國佛塔之主流，無論使用的建材為何，每層皆設柱、樑枋、斗栱、門、窗及平坐欄杆，就單層看，仍然擁有傳統木構建築的一切特徵。通常塔內設樓梯，讓人可登塔遠眺，所以又發展出料敵塔、風水塔或文峰塔等不同功能。

福建地區的許多石塔，整座皆以石條砌成，不僅以石雕作出每層的樑枋、門窗，甚至連斗栱、昂嘴、栱木及筒瓦也全部仿雕得唯妙唯肖，令人嘆為觀止。例如泉州開元寺之東、西兩座石塔，其構造細節忠實反映了宋代福建木結構技術，具有很高的研究價值。

山西洪洞縣的廣勝上寺飛虹塔，在樓閣式塔中極為特殊，平面為八角形，高十三級，內部為磚構造，留設極窄小的階梯供人爬登。塔身急速收分，有點像錐形金字塔。它的外表飾以極為精美多彩之琉璃，佛像、羅漢、力士以及各種花鳥走獸的琉璃，姿態造型極為生動。每級皆有樑枋、斗栱、椽木、垂花及佛龕，為中國明代琉璃樓閣式佛塔之傑作。

1 山西廣勝上寺明代飛虹塔，塔身八面布滿琉璃裝飾，高47公尺餘。

2 飛虹塔細部可見斜栱及金剛力士裝飾。

3 飛虹塔屋簷角脊上的金剛力士琉璃。

4 杭州靈隱寺之北宋石塔，採用八角九簷之樓閣式，精密刻出斗栱、平坐及門釘。

5 上海龍華寺塔。

6 蘇州報恩寺塔。

7 蘇州虎丘塔原有平坐及出簷，但皆毀壞，塔身略斜，它共有七級，塔內供藏石函，收存北宋珍貴文物。

8 泉州崇福寺石塔，塔身可見古制直櫺窗。

9 福州湧泉寺陶塔。

10 福建石獅元代六勝塔為閩南石塔之傑作，簷下出計心造石栱。

11 太原永祚寺明代磚塔高54公尺餘，十三級，高聳入雲。

12 甘肅張掖之木塔，塔身已改為磚造，外廊仍為木構。

13 承德外八廟須彌福壽廟之八角琉璃塔為樓閣式塔。

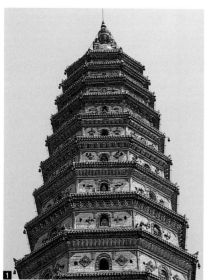

北京 妙應寺白塔

尼泊爾風格之佛塔初入中土之傑作

　　這座雄渾高聳的白色喇嘛塔，是崇信佛法的元世祖忽必烈定都於大都後，為了供奉迎來的釋迦佛舍利，特聘尼泊爾工藝匠師阿尼哥於遼塔舊跡上修建的，至元十六年（1279）落成後，才在巍峨白塔前建了一座規模宏大的寺院，稱「大聖壽萬安寺」，其發展過程係先有塔後有寺。據傳為彰顯元帝國的國威，此寺殿堂眾多且富麗堂皇，朝廷許多重大儀典在此舉行，惜元末遭雷擊焚毀，唯有白塔倖存，寺院從此荒廢近百年，於明代天順元年（1457）才得以重建，並改名「妙應寺」。

　　明代所建的妙應寺主要採漢式建築，其規模已不如元代，寺院至清朝康、乾時期再經修建，形成今貌。這座喇嘛古塔歷經歷史的巨大變遷，始終屹立不搖，成為元朝大都城建設的座標點，也對後世築造的喇嘛塔產生深遠的影響。

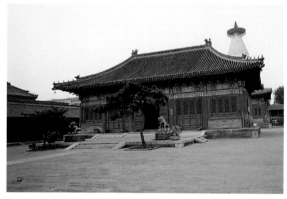

1 北京妙應寺白塔原為元代大聖壽萬安寺之主塔，現前方殿堂為明清時重建物。

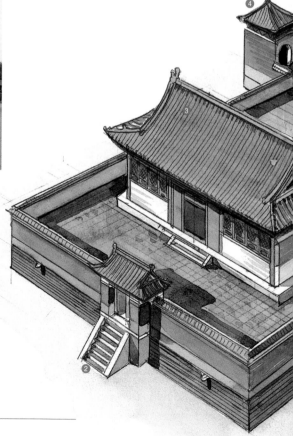

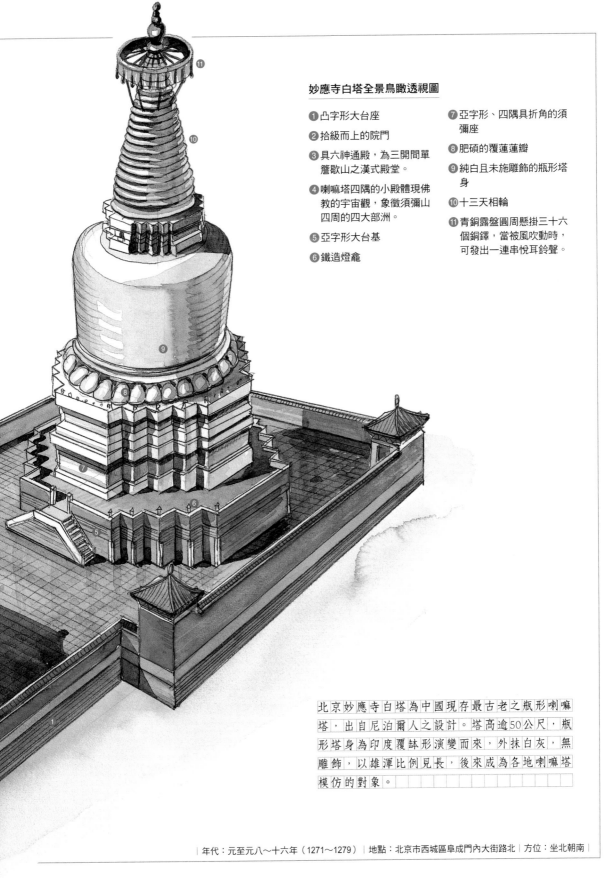

妙應寺白塔全景鳥瞰透視圖

1. 凸字形大台座
2. 拾級而上的院門
3. 具六神通殿，為三開間單簷歇山之漢式殿堂。
4. 喇嘛塔四隅的小殿體現佛教的宇宙觀，象徵須彌山四周的四大部洲。
5. 亞字形大台基
6. 鐵造燈龕
7. 亞字形、四隅具折角的須彌座
8. 肥碩的覆蓮蓮瓣
9. 純白且未施雕飾的瓶形塔身
10. 十三天相輪
11. 青銅露盤圓周懸掛三十六個銅鐸，當被風吹動時，可發出一連串悅耳鈴聲。

北京妙應寺白塔為中國現存最古老之瓶形喇嘛塔，出自尼泊爾人之設計。塔高逾50公尺，瓶形塔身為印度覆缽形演變而來，外抹白灰，無雕飾，以雄渾比例見長，後來成為各地喇嘛塔模仿的對象。

| 年代：元至元八～十六年（1271～1279） | 地點：北京市西城區阜成門內大街路北 | 方位：坐北朝南 |

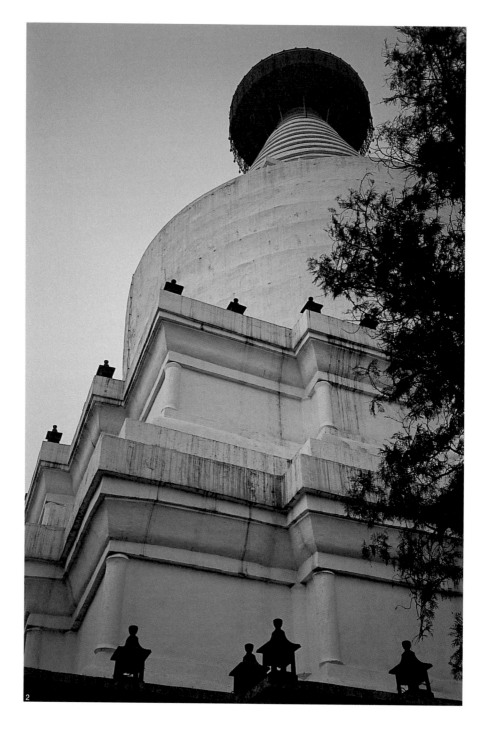

2 妙應寺白塔為中國現存最早的喇嘛塔，阿尼哥後來又到山西五台山建造喇嘛塔。

漢藏並列的前殿後塔布局

　　妙應寺於明代重建後，由南至北依次有山門、鐘鼓樓、天王殿、三世佛殿、七世佛殿和塔院等建築，大白塔位於最後的院落，形成「前殿後塔」的格局，反映了中原地區對殿宇中具體神像的奉祀，較抽象白塔的膜拜接受度來得高，此種格局北海白塔寺（見138頁）亦採用之。塔院四周圍以紅牆，形成獨立院

落，中間的具六神通殿與白塔同位於一個凸字形台座上，前方為三開間單簷歇山的漢式殿堂，後方則是高大的藏式佛塔，兩者風格迥異，比例懸殊，更凸顯塔身碩大雄偉之氣勢。

象徵曼荼羅宇宙觀的瓶形古塔

元以後出現的喇嘛塔屬藏傳佛教系統，與漢式樓閣式塔完全不同，為深深蘊含佛教形式意義之產物，源自印度的圓覆鉢形塔，供奉釋迦牟尼佛及得道高僧遺骨舍利。對信徒而言，是一個膜拜的對象，所以內部為實心構造，並不具登高望遠的功能。

喇嘛塔常見的形態與藏傳佛教的「曼荼羅」宇宙觀相結合，平面以具體的圓形或方形修行場域來呈現，妙應寺白塔為典型代表。其塔高50.9公尺，據說乃石心表磚構造，表面抹灰泥，在凸字形台座上，先立有亞字形台基，其上再立亦呈亞字形、四隅多折角的須彌座，上方並以碩大飽滿的蓮瓣承托通體白色的瓶形體塔身，此造型即由印度或尼泊爾地區的覆鉢形塔演變而來。頂部塔剎亦置小須彌座，然後有代表十三天的相輪、露盤（也稱寶蓋或傘蓋）及寶瓶。底層方台的四隅各建一座攢尖角殿，象徵佛教東、西、南、北四大部洲，整體設計與藏傳佛教基本理論作了完美結合。

3 明代於塔周圍添設一百零八座燈龕。

4 尼泊爾設計師阿尼哥像，他自薦入藏建黃金塔，再受元世祖之邀到北京建造白塔。

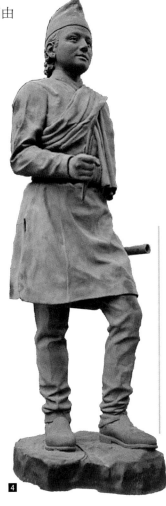

藏傳佛教藝術的發揚者──阿尼哥

阿尼哥（1244～約1306）為尼波羅（今尼泊爾）王族後裔，年少善塑，中統元年（1260），元世祖忽必烈欲建西藏黃金塔向尼波羅甄選工匠，時年十七歲的阿尼哥入藏，因才能出眾受到朝廷重用，此後他長期留在中國，協助許多重大工程的設計與營建，並擔任「諸色人匠總管府」總管，管理朝廷營造、雕塑、冶鑄及工藝製作等事宜，至元十五年（1278）授為大司徒，官至將作院使。阿尼哥集建築家與工藝美術家於一身，除了這座妙應寺白塔，五台山大白塔亦出自其手，對於藏傳佛教藝術在中國的發揚，有著不可磨滅的貢獻。

北京北海白塔

　　遠望北京北海公園瓊華島上優美隆起的天際線，就是當年燕京八景之一「瓊島春蔭」所指的北海白塔。塔創建於清初，乾隆七年（1742）再重修，改稱「永安寺」。

　　北海白塔係仿妙應寺白塔建造，但增添了些細緻的變化，塔高35.9公尺，由階梯狀的亞字形塔基、瓶形塔身及十三天相輪塔剎組成，塔肚中央設有凹陷的火焰形「眼光門」，內有「如意吉祥」的藏文圖案，其紅、藍、黃琉璃的色彩，在潔白塔身上更顯得明亮而豔麗。

　　整體配置亦採前殿後塔式，高大白塔前設有一座較低矮的「善因殿」，兩者皆立在方形大台座上。善因殿形式仿如城樓，屋頂為上圓下方，象徵天圓地方，並鋪以黃、綠二色琉璃，內部供奉多手銅佛，穹窿頂有曼荼羅彩繪藻井，外牆貼上藍、綠及黃色的琉璃磚，並嵌有小佛像數百尊，是一座色彩鮮豔而精緻的小型殿宇。

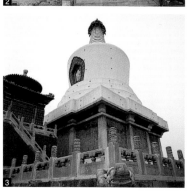

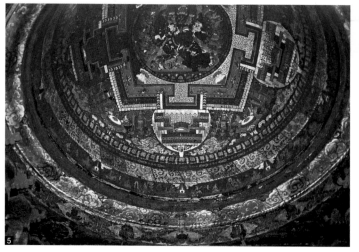

1 坐落於北京北海瓊華島上的白塔，凸出於山丘之上。

2 北海白塔前之殿宇「善因殿」，外牆嵌以佛像琉璃磚。

3 北海白塔外觀，高近36公尺，立在須彌座大台基之上。

4 善因殿的琉璃磚色彩鮮明，每一片磚上皆有佛像。

5 善因殿內之藻井繪出曼荼羅圖案，象徵極樂世界。

6 善因殿內所供奉的多手銅佛像為文殊菩薩「鎮海佛」。

北京西苑的北海瓊華島（也稱瓊島）為一座聳立於水中之山丘，清初順治年間在山頂建造白色的巨大喇嘛塔，其形式模仿妙應寺塔，但塔身正面有以藏文「吉祥如意」裝飾的眼光門，塔內藏有舍利，塔前另立上圓下方攢尖樓善因殿，內部供奉銅佛。

**北京北海白塔解構式
鳥瞰剖視圖**

❶ 幡杆

❷ 方形大台座

❸ 善因殿屋頂上圓下方，
具天圓地方之寓意。

❹ 善因殿內供奉多手銅佛

❺ 須彌座亞字形台基

❻ 塔身的直徑最大達14公
尺，主要為實心，但外
表仍置小孔以便透氣。

❼ 眼光門嵌藏文吉祥如意
圖案

❽ 十三天相輪

❾ 鎏金寶蓋分為天盤、地
盤兩層。

❿ 剎頂作仰月、寶珠與火
焰。

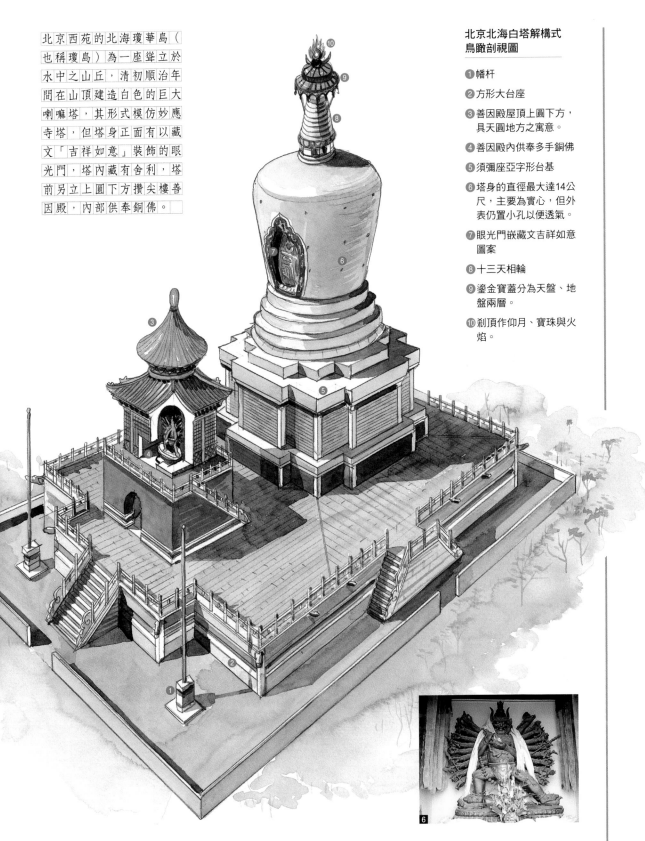

| 年代：清順治八年（1651） | 地點：北京市北海公園 | 方位：坐北朝南 |

塔院寺大白塔

內外甕城環護，衙門與文武廟並置，為明代萬里長城西端龍首堡壘。

　　五台山塔院寺之創建年代可遠溯至東漢時期，唐時名為「大華嚴寺」，據說當時寺院內有座「慈壽塔」，供藏釋迦牟尼佛的舍利；現今所存的藏式喇嘛白塔，始建於元大德五年（1301），文獻記載是由尼泊爾匠師阿尼哥所設計，由於形體高大且通體白色，俗稱「大白塔」。長久以來傳說著慈壽塔仍存於塔心之中，也因此奠定大白塔在佛教界重要而神聖之地位。

　　至明代，寺院規模益增宏大，明太祖朱元璋賜額稱為「大顯通寺」，大白塔原位於寺前塔院內，保留著早期佛塔居核心地位的特徵。但明永樂五年（1407）重修時分家而為兩座寺院，一邊仍稱「顯通寺」；另一邊以大白塔為中心的部分，則直接以塔命名，稱為「塔院寺」。至明萬曆年間，皇太后下令大肆重修此塔，即成今日所見之形式。此種帶著異國風貌的瓶形喇嘛塔在元、明兩代較為常見，特別是幅員廣闊的元帝國，與中亞、印度往來密切，

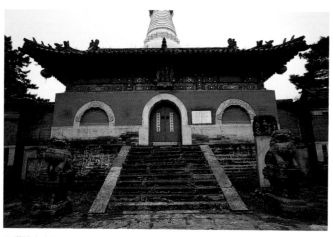

1 塔院寺山門設三個半圓拱門，其後方可見高聳的大白塔身影。

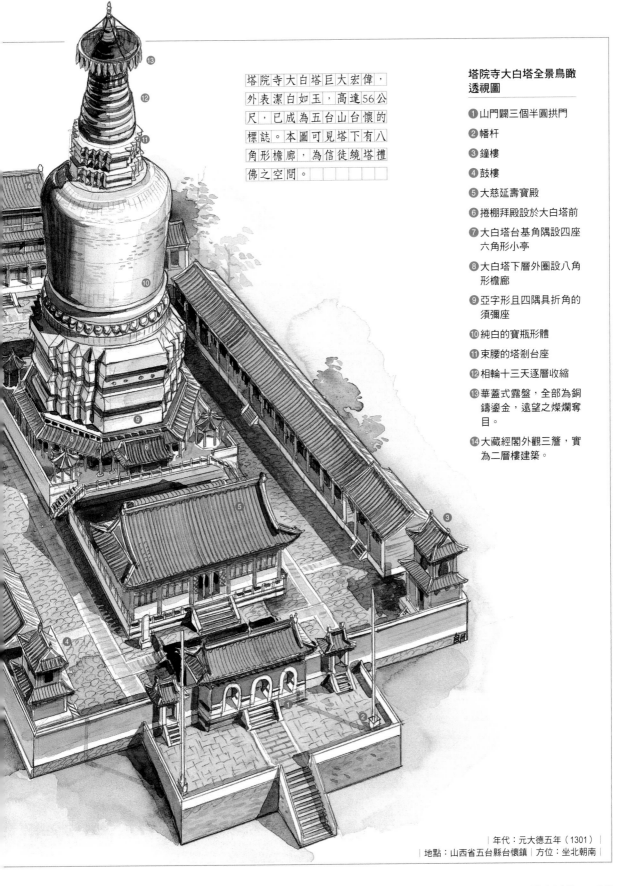

塔院寺大白塔巨大宏偉，外表潔白如玉，高達56公尺，已成為五台山台懷的標誌。本圖可見塔下有八角形檐廊，為信徒繞塔禮佛之空間。

塔院寺大白塔全景鳥瞰透視圖

❶ 山門闢三個半圓拱門

❷ 幡杆

❸ 鐘樓

❹ 鼓樓

❺ 大慈延壽寶殿

❻ 捲棚拜殿設於大白塔前

❼ 大白塔台基角隅設四座六角形小亭

❽ 大白塔下層外圈設八角形檐廊

❾ 亞字形且四隅具折角的須彌座

❿ 純白的寶瓶形體

⓫ 束腰的塔剎台座

⓬ 相輪十三天逐層收縮

⓭ 華蓋式露盤，全部為銅鑄鎏金，遠望之燦爛奪目。

⓮ 大藏經閣外觀三簷，實為二層樓建築。

| 年代：元大德五年（1301）|
| 地點：山西省五台縣台懷鎮 | 方位：坐北朝南 |

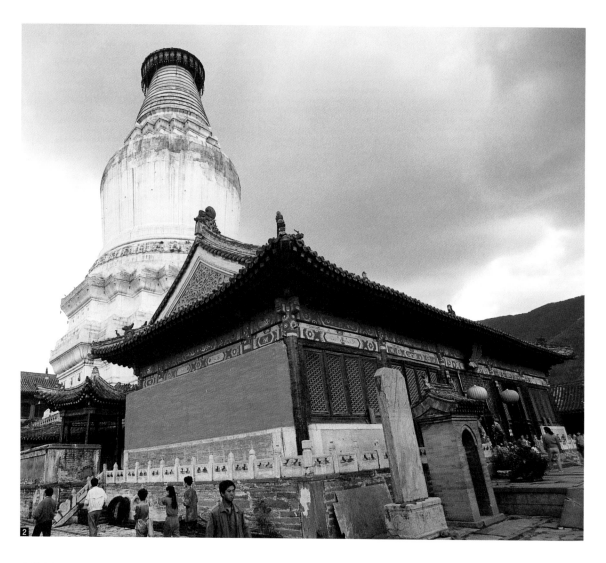

②塔院寺大白塔及大雄
寶殿一景。

影響所及，此種形式的塔也多出現在西藏、新疆、甘肅及山西等地，正是文化
交流的具體呈現。

　　塔院寺因位處五台山核心台懷鎮，加上大白塔氣勢磅礴、渾厚雄壯的造型，
使其在眾寺院中倍顯突出，已成為五台山佛教聖地的象徵。

以塔為主體的殿宇合院布局

　　塔院寺主要建築建於明初，其布局雖維持了魏晉南北朝盛行的「塔居中」的
概念，但採用的不是四周迴廊環繞的形式，而是宋以後常見的殿宇合院布局。
入口處設置寬大的階梯，登上石階到了山門，門前立幡杆，而白塔高聳的塔剎
已映入眼簾。過了山門但見鐘、鼓樓分別矗立在內院左右角落，正面是五間寬
的大雄寶殿，稱為「大慈延壽寶殿」。特別的是，配置上為了呼應大白塔的重
要地位，於塔前設捲棚拜殿，而不像一般寺院將拜殿置於大殿前。

　　大白塔位於大雄寶殿及大藏經閣之間，兩側以迴廊圍繞，形成一個格局完整

的方形院落，四周建築有如拱衛，凸顯了大白塔的宏偉。大藏經閣是全寺最後端的建築，寬五間高二層，左右設配殿，閣內設一座木製的六角形轉輪藏，底部裝有可以旋轉的轉盤，經架上供置佛經和佛像，當轉動它時，象徵著「法輪常轉」，猶如閱讀了一遍經書。

元明時期瓶形喇嘛塔的佳構

大白塔的設計者阿尼哥，以尼泊爾覆缽形塔為藍本，設計出這座優美壯觀的瓶形塔。大白塔屹立在正方形平台上，四個角隅各有一座六角形小亭，與巍峨塔身形成強烈對比；塔高有56公尺，內部是磚、石、土砌成的實心構造。塔可分為下、中、上三個段落，下層外圈設八角形簷廊，供參拜者循順時針方向繞塔而行，行崇拜之禮，下層內為塔殿，供奉釋迦牟尼佛與觀世音、地藏、文殊及普賢菩薩。往上轉成多重折角形的須彌座，即平面有如「亞」字形，且四隅各有五個折角；折角的作法具有從八角形向圓形過渡的作用，也使塔身在外觀上呈現更明顯的立體雕塑美感。

中段為純白潔淨且沒有任何裝飾的寶瓶形體，與上、下段截然不同，此為阿尼哥的喇嘛塔最明顯之特色。上段豎立一座巨大的塔剎，剎體本身又分為折角須彌座、象徵佛教十三天的相輪、鎏金的銅露盤及寶瓶、仰月等，與白色瓶形體形成對比色，這些特殊造型都蘊含著佛教義理。露盤周邊有一些垂飾，包括流蘇與風鐸，每當風兒徐徐吹來，鈴聲不斷，象徵「梵音遠播」，展現了佛理融入聲、光、味以淨化人心。

北京 碧雲寺金剛寶座塔

在三重台座上樹立八塔，融合喇嘛塔與密檐塔之造型，為清代金剛寶座塔的成熟之作。

　　北京西郊香山的碧雲寺，據文獻記載，創建於特別尊崇喇嘛教的元代，初名碧雲庵。明代宦官勢力高漲，由於武宗時的于經和熹宗時的魏忠賢兩位當權太監，先後相中此地為死後埋身之所，因而戮力經營，積極擴建，最後雖皆無法如願，卻因此奠定碧雲寺的宏偉規模。

　　清乾隆年間，碧雲寺受到皇室青睞，再次大肆整修，作為鞏固政權、籠絡西藏及蒙古王公貴族之用，此高明的懷柔手段，確實對清代版圖的擴大起了作用。寺中極其精美華麗的金剛寶座塔，即興建於此時。1925年孫中山先生逝世後，其靈柩亦曾暫置於寺內，後來更設衣冠塚於塔內供人憑弔！

以金剛寶座塔壓軸的寺院布局

　　碧雲寺依山勢而建，沿著蜿蜒山路可抵山門，中軸以天王殿與鐘鼓樓為始，地面漸次升高，布置了彌勒菩薩殿、能仁寂照大殿、八角碑亭、靜演三車殿及中山堂等建築，最後高潮為金剛寶座塔院，它的地勢最高，可俯視全寺，並可遠眺北京城。

以人工堆築高台，在高台上依序分置喇嘛塔、方台與密檐方塔，全用漢白玉石精雕而成，牆面布滿佛教弘法浮雕，並設石級可登台頂，塔形源自印度，但融入漢式建築特色。本圖剖視石階迂迴而上之構造。

碧雲寺金剛寶座塔解構式鳥瞰剖視圖

❶ 五座精美石雕金剛塔，底層為四柱三間，上層轉為密檐塔身，塔為十三簷。

❷ 一株兩百多年的古柏樹，暗喻釋迦牟尼佛在樹下悟道的故事。

❸ 方台上的小金剛寶座塔

❹ 石階梯蜿蜒而上，穿過台頂一座小的金剛寶座塔，有如「過街塔」。

❺ 方台中央有乾隆御書「現舍利光」匾

❻ 瓶形的喇嘛塔，塔身刻有四方佛。

❼ 孫中山先生衣冠塚碑位於寶座入口內

❽ 寶座入口為半圓拱券洞，內部左右設有石梯，可登上平台。

❾ 散水

❿ 寶座本身是一座巨大的須彌座，外表使用質優的漢白玉石浮雕許多佛像。

⓫ 石砌大台基

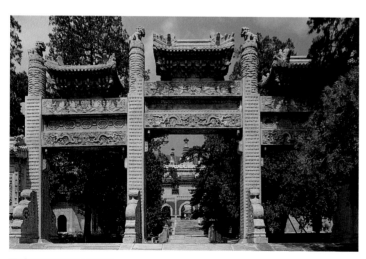

１透過兩道四柱三間的牌樓，可見位於碧雲寺最後院落的金剛寶座塔。

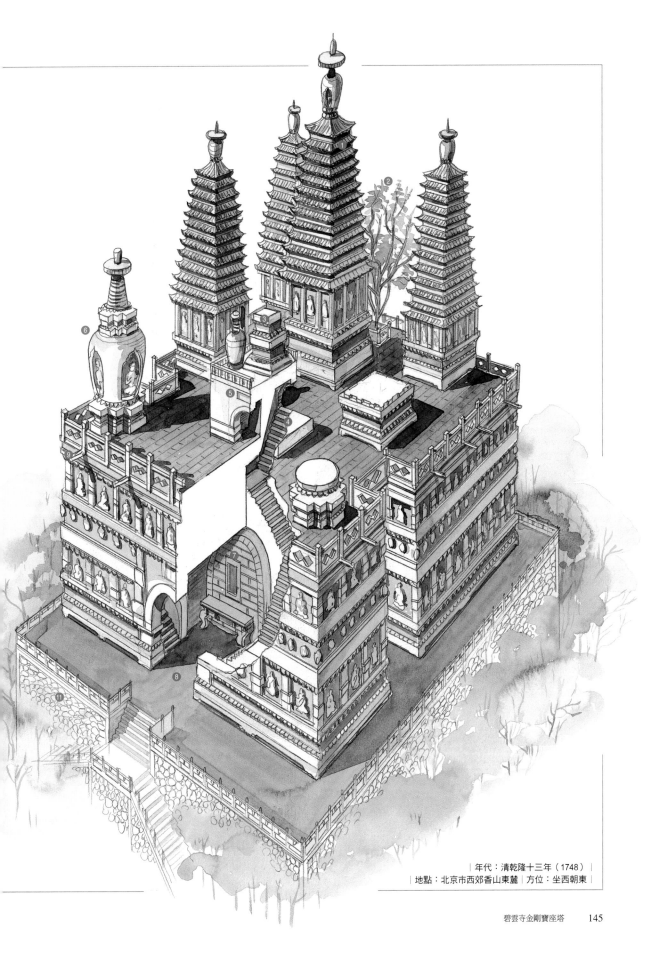

年代：清乾隆十三年（1748）
地點：北京市西郊香山東麓　方位：坐西朝東

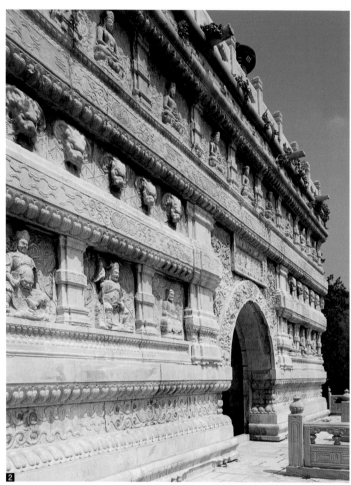

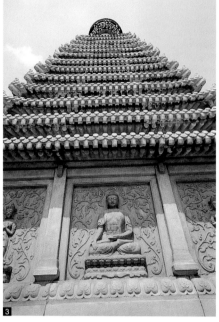

2 金剛寶座塔寶座石牆布滿佛像及獸頭浮雕，極為壯觀。

3 金剛寶座塔以石雕密簷，塔有十三簷，呈現音樂性的節奏之美。

4 金剛寶座塔的入口，內有石階可登上，正中嵌入「孫中山先生衣冠塚」石碑，孫中山先生逝世後曾停靈柩於此。

清代金剛寶座塔的布局，常與漢式殿堂前後並置，佛寺的前半段通常採用漢式殿宇，屬變體的金剛寶座塔則於後半場才現身，如此布局有引人入勝之作用，又能凸顯塔的尊貴地位。

碧雲寺中軸的兩側還有兩組殿宇。南為建於乾隆十三年（1748）的五百羅漢堂，是仿杭州西湖的淨慈寺羅漢堂而建，平面呈「田」字形，中間留設四個天井採光；北為水泉院，利用天然流泉結合亭橋山石、廣植松柏，古木參天，為北京夏日避暑勝地。

體現佛法道場的金剛寶座塔

金剛寶座塔位於碧雲寺最後的院落，塔前設兩道四柱三間的牌樓，第一座通體由漢白玉石雕刻而成，雕鑿極為細膩，其後左右並列八角碑亭，內分置乾隆時的金剛寶座塔滿蒙文及漢藏文碑。第二重牌坊造型高大而厚重，隱約引導金剛寶座塔出現，穿越坊門，只見巍峨佛塔聳立眼前。

整座塔高34公尺餘，主要分為台基、寶座及塔身。台基有兩層，第一層階梯採直上攀登，第二層先分兩側再合而直上到達寶座拱券前，進入寶座又分左右

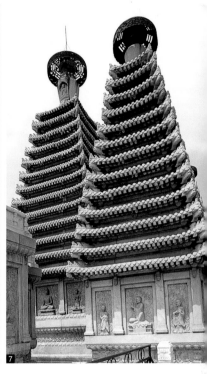

而上，通過幾十階就到寶座頂部，這種合而分、分而合的路徑，蘊含佛法無常境界。寶座旁的散水，可將雨水散向四方，亦有澤被大地之寓意。

寶座以上全為漢白玉石雕成，陽光照耀下，掩映在松柏蒼翠林蔭中的白塔明亮而純淨，益顯莊嚴。寶座本身為一巨大的須彌座，四面皆以佛教諸神浮雕為題，包括成列的菩薩、天王與龍首像等，其餘則刻滿西番蓮紋飾，被公認為乾隆時期最細膩的金剛寶座塔。它比一般佛陀伽耶塔更複雜，因為寶座分為前後兩段，前段面積較小，左右各置一喇嘛塔，中央設一個小方台，方台上再立五座小塔，為一座小型的金剛寶座塔，又一次展現五方佛的象徵；方台中央有乾隆御筆額題「現舍利光」匾。後段大寶座上，聳立五座十三層密檐方塔，其層層屋簷向上斜收，遠望有如錐體，塔後方中央栽植一株蒼勁古柏，歷經二百餘年，與塔結為一體。行走於布滿佛像浮雕的寶座上、環繞眾塔間，彷彿置身於佛法道場之中。

5 金剛寶座塔寶座全為漢白玉石，並雕上成列的佛像。

6 金剛寶座塔方台旁的喇嘛塔，瓶形塔身亦刻有浮雕佛像，塔剎具十三層相輪，立在蓮花須彌座之上。

7 金剛寶座塔最上面的台座上聳立五座密檐石塔，雕琢精美，莊嚴肅穆。

金剛寶座塔塔形的起源

在方形台座上樹立五小塔的形式，始見於隋代的石窟壁畫中，目前現存最早實例則為建於明代的北京大正覺寺金剛寶座塔。此形式源自於印度的「佛陀伽耶塔」，代表釋迦牟尼佛修成正果時的寶座道場，大塔居中，小塔分列四隅，象徵金剛界五方佛，中央為大日如來，其平面略如「曼荼羅」圖案的立體化，亦具佛教須彌山的寓意。

北京 天寧寺塔

頂天立地，造型雄渾中散發秀麗之韻味的密檐塔。

　　位於北京廣安門外的天寧寺塔是一座典型的遼代八角密檐塔，全為磚造，其造型細緻，比例優美。古時從西南方進北京城，遠在十幾公里外即可遙望它聳立在地平線上，是北京的重要地標之一。關於其始建年代，史籍多所推測，但很長一段時期卻撲朔迷離。1935年「中國營造學社」的林徽因與梁思成深入考證，證實天寧寺塔為遼代古塔，研究成果發表在《中國營造學社彙刊》第五卷第四期。

　　當1992年修葺時，在塔剎內發現一塊遼代天慶九年（1119）的石碑。原名天王寺塔，至明朝才改稱為天寧寺塔。相傳隋文帝曾建造許多供奉舍利之寶塔，天寧寺塔為其中之一。初為木塔，後毀於火，殿宇亦不存。至遼代再重建八角十三層的密檐塔。密檐塔層數多以七、九、十一或十三級較多。天寧寺塔為高等級的十三級。輪廓秀麗優美，林徽因讚譽為「隆重的權衡，淳和的色斑」。

天寧寺密檐塔立在中軸線核心，體現塔為中心的布局精神。本圖為視角較高的全景透視圖，可見每層屋簷很接近，以象徵手法設計出十三級高塔。

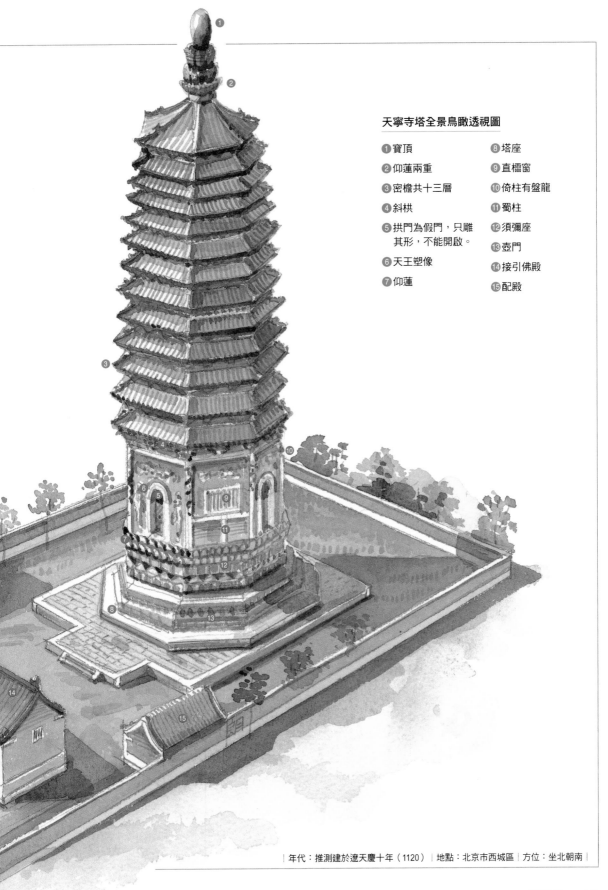

天寧寺塔全景鳥瞰透視圖

- ❶ 寶頂
- ❷ 仰蓮兩重
- ❸ 密檐共十三層
- ❹ 斜栱
- ❺ 拱門為假門，只雕其形，不能開啟。
- ❻ 天王塑像
- ❼ 仰蓮
- ❽ 塔座
- ❾ 直櫺窗
- ❿ 倚柱有盤龍
- ⓫ 蜀柱
- ⓬ 須彌座
- ⓭ 壺門
- ⓮ 接引佛殿
- ⓯ 配殿

| 年代：推測建於遼天慶十年（1120） | 地點：北京市西城區 | 方位：坐北朝南 |

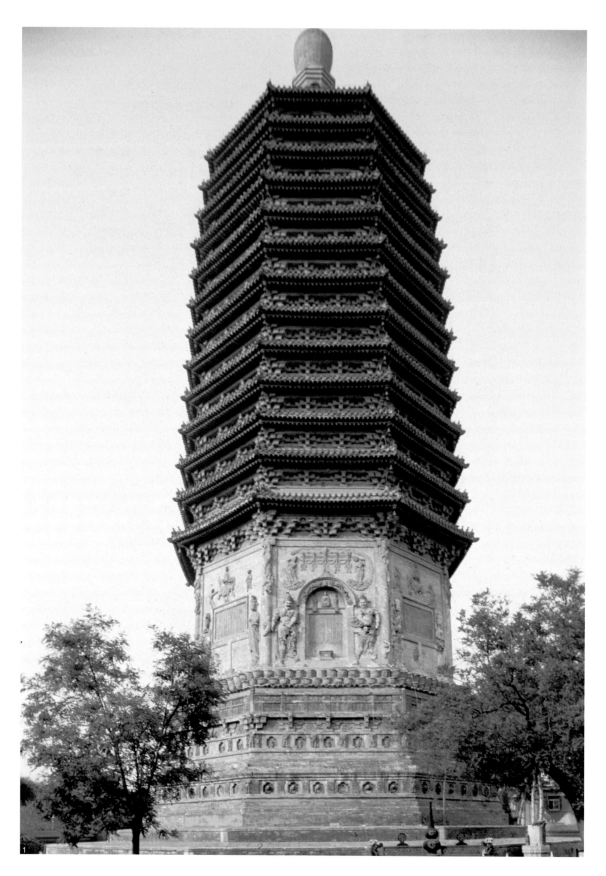

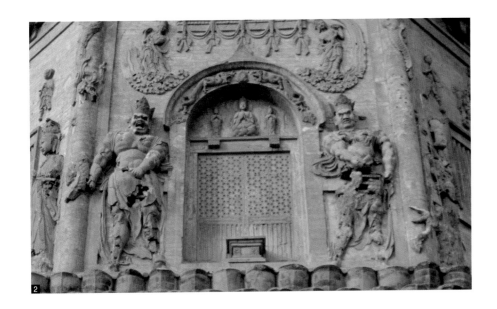

1 天寧寺塔為十三級密
檐塔，實心的磚構，各
層出簷皆出拱，塔身輪
廓以細微的尺寸向上逐
層收縮，以比例美好著
稱。

2 天寧寺塔底層坐落在
蓮瓣之上，主門兩旁浮
塑金剛護法，門楣及門
扇皆浮雕而成，塔座眾
多蓮瓣古時可燃燈。

3 天寧寺塔底層細部，
塔身轉角出倚柱，柱身
蟠龍，圖中之直欞窗只
具形式，實為盲窗。

典型的遼代密檐塔

天寧寺塔高57.8公尺，外觀氣勢雄渾中仍然帶一絲秀氣。塔基為八角形，但坐落在方形底座之上。塔下有兩座須彌座，下層的束腰有六個凹入的「壺門」，上層縮為五個，其上再以磚砌出三朵兩跳斗拱及鉤闌。闌上再疊三層仰蓮瓣，外觀如蓮花組成的托盤，整座塔就有如從一朵蓮瓣中綻放出來。

塔從蓮花開

據傳初建時這些蓮瓣由鐵鑄成，可以注油燃燈，逢節慶時，皇帝率領文武百官至天寧寺塔舉行燃燈供佛儀式，祈求風調雨順，國泰民安。

仔細欣賞塔身，第一層的四面設圓券門，另四面設直欞窗。窗楣上浮塑飛天樂伎，每窗有十五根欞木，而窗下立短柱，仍帶唐風。八個轉角浮塑蟠龍柱，頂住上面額枋。圓券門的左右也浮塑金剛力士及天王，護衛入口。由於塔身為實心，圓券門只具形式，無法開啟。

塔身從第二層開始，每層的直徑逐漸收縮，使輪廓線向內縮，造型挺拔。簷下以磚砌出斗拱，除角柱外，每面出補間鋪作二朵，出簷雖不深，卻因斗拱的交錯線條形成較明顯的陰影，強化了立體感。相傳古時在每層簷翼角下懸掛數百個銅鐸，隨風飄動，鈴聲不絕於耳，遠近皆可聞之，象徵梵音遠播，觸動人心。

渾源 圓覺寺塔

塔剎兼有風信設施的金代古佛塔

　　渾源在山西黃土高原的東北部，渾源市區內的圓覺寺相傳創建於唐代，但如今只保存一座金代的磚塔，塔建於金正隆三年（1158）。圓覺寺塔為「密檐式」塔，平面八角形，共九級，塔高約30多公尺，立在較高的台基之上，全塔均為橙黃色磚所砌，遠觀通體色澤溫潤，極具特色。

金代密檐塔

　　造型上雖屬於遼金時期的「密檐塔」，但它卻有些不同的設計。基座的須彌座表面雕出仰蓮與覆蓮，其上有一段束腰，每面分隔三小間，內納「壺門」。再上方則出排磚栱，以擴大基座面。

　　塔身共分為九層，其中第一層拉高，塔內有室，正面闢圓栱門可進入，其餘七面則雕出門扇及直櫺窗形象，俗稱為「盲窗」，即假窗子，轉角處凸出「倚柱」用以承托出簷的斗栱，斗栱亦全以磚砌成，除倚柱上外，補間亦置「鋪作」一朵。本塔與一般密檐塔最明顯不同是頂層也拉大，表面凸出十六個佛龕。頂層抽高，有點像「樓閣式」塔，似乎結合了密檐塔與樓閣塔的造型特色。

塔剎風信雞

　　另外，最值得注意的是其頂部塔剎為鐵製品，高約 3 公尺，上下分為三段，下段以「寶瓶」為基座，中段為「相輪」、「傘蓋」與「剎球」。最上端出現一隻「風信雞」，可以測度風向，似乎有氣象站的功能，這在現存中國古塔中極為少見。

　　塔身除第一層外，全為實心。第一層有門可令人進入塔室禮佛，內部穹窿藻井彩繪盛開的蓮花與曼荼羅八尊菩薩圖像，象徵以慈悲與智慧度化眾生，其色彩至今仍明豔飽和，至為難得。

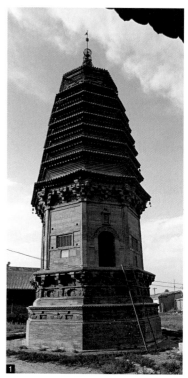

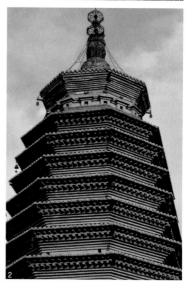

| 年代：金正隆三年（1158） | 地點：山西省大同市渾源縣 | 方位：坐北朝南 |

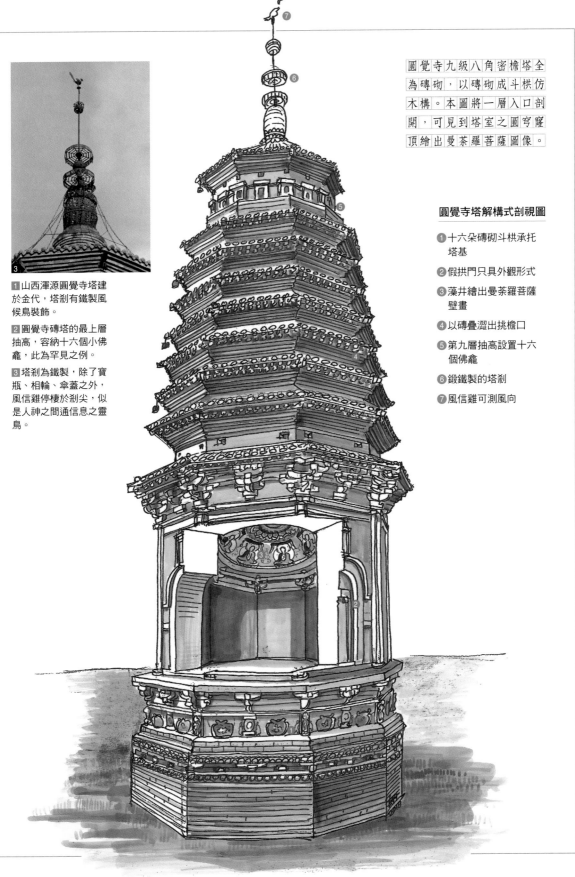

圓覺寺九級八角密檐塔全為磚砌，以磚砌成斗栱仿木構。本圖將一層入口剖開，可見到塔室之圓穹窿頂繪出曼荼羅菩薩圖像。

圓覺寺塔解構式剖視圖

❶ 十六朵磚砌斗栱承托塔基

❷ 假拱門只具外觀形式

❸ 藻井繪出曼荼羅菩薩壁畫

❹ 以磚疊澀出挑檐口

❺ 第九層抽高設置十六個佛龕

❻ 鍛鐵製的塔剎

❼ 風信雞可測風向

1 山西渾源圓覺寺塔建於金代，塔剎有鐵製風候鳥裝飾。

2 圓覺寺磚塔的最上層抽高，容納十六個小佛龕，此為罕見之例。

3 塔剎為鐵製，除了寶瓶、相輪、傘蓋之外，風信雞停棲於剎尖，似是人神之間通信息之靈鳥。

大同 雲岡石窟

石窟是一部形象化的佛經，在岩洞中模仿木構建築雕鑿前廊後室，雕塑菩薩造像，創造出人間佛境。

　　石窟源自於印度，是印度原型的佛教建築，剛開始自然反映較多的印度建築特徵，傳到中國後，受木造建築的影響，慢慢的融合轉化，逐漸形成內部印度式，但外觀起造樓閣的中國、西域與印度混合風格。佛教經西域傳入中土，沿著當時傳播的路徑，可看到很多石窟，如新疆的柏孜克里克石窟、龜茲石窟、河西走廊石窟等，而北京、浙江、四川等地也都有石窟。其中敦煌莫高窟、大同雲岡石窟、洛陽龍門石窟及天水麥積山石窟，號稱中國四大石窟；此外，如河北響堂山石窟，以及四川大足石窟的藝術成就也不遑多讓。石窟寺大多因為地處偏遠，不易到達而躲過歷代兵災人禍，尤其是建在懸崖峭壁上者，成為後世研究中國古代佛教史、建築史或是美術史、雕塑史的重要寶庫。

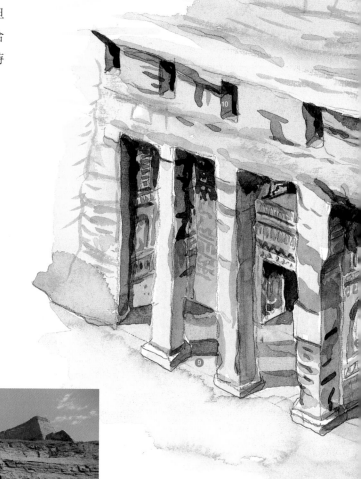

■ 雲岡石窟位於山西大同西北武州山，依山開鑿，共有五十多個大窟及無數小窟，大小造像達五萬多尊，為世界罕見之佛教遺跡。

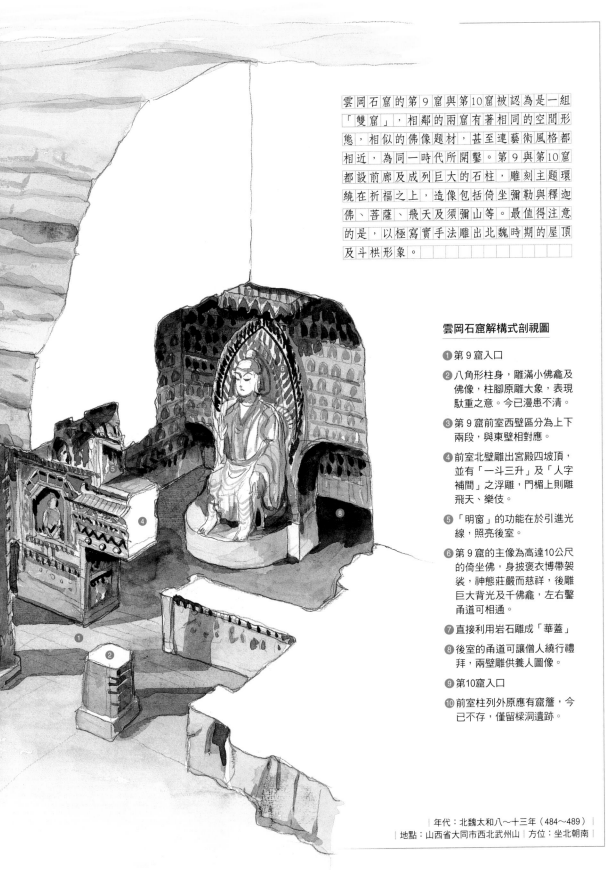

雲岡石窟的第9窟與第10窟被認為是一組「雙窟」，相鄰的兩窟有著相同的空間形態，相似的佛像題材，甚至連藝術風格都相近，為同一時代所開鑿。第9與第10窟都設前廊及成列巨大的石柱，雕刻主題環繞在祈福之上，造像包括倚坐彌勒與釋迦佛、菩薩、飛天及須彌山等。最值得注意的是，以極寫實手法雕出北魏時期的屋頂及斗栱形象。

雲岡石窟解構式剖視圖

❶ 第9窟入口

❷ 八角形柱身，雕滿小佛龕及佛像，柱腳原雕大象，表現駄重之意。今已漫患不清。

❸ 第9窟前室西壁區分為上下兩段，與東壁相對應。

❹ 前室北壁雕出宮殿四坡頂，並有「一斗三升」及「人字補間」之浮雕，門楣上則雕飛天、樂伎。

❺ 「明窗」的功能在於引進光線，照亮後室。

❻ 第9窟的主像為高達10公尺的倚坐佛，身披褒衣博帶袈裟，神態莊嚴而慈祥，後雕巨大背光及千佛龕，左右鑿甬道可相通。

❼ 直接利用岩石雕成「華蓋」

❽ 後室的甬道可讓僧人繞行禮拜，兩壁雕供養人圖像。

❾ 第10窟入口

❿ 前室柱列外原應有窟簷，今已不存，僅留樑洞遺跡。

| 年代：北魏太和八～十三年（484～489）
| 地點：山西省大同市西北武州山 | 方位：坐北朝南 |

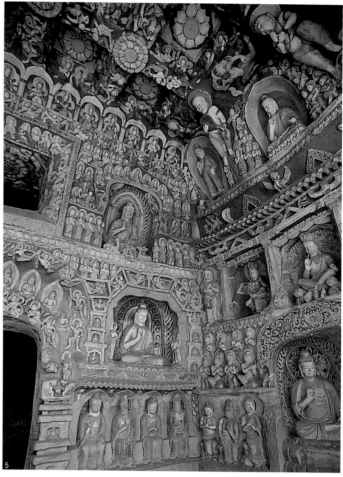

2 雲岡石窟第16窟內室北壁石雕主佛，這是開鑿年代最早的曇曜五窟之一。

3 雲岡石窟第20窟的露天大佛為三世佛，高達13公尺餘，面容莊嚴豐滿，肩膀較寬，氣魄雄渾，為雲岡石窟之代表作。

4 雲岡石窟第10窟之前室，中央入口上方出現模仿木結構之廡殿頂及一斗三升、人字補間斗栱，簷下雕滿飛天。

5 雲岡石窟第9窟，與第10窟合為雙窟，約成於北魏孝文帝時期。

　　大同古稱平城，公元五世紀時為北魏的都城，雲岡石窟的開鑿因有皇室全力經營，而達到一個高峰。此地砂岩質地堅硬，紋路平整，適合雕琢，因此雖已經歷一千五、六百年之久，造型輪廓仍舊犀利，無論金剛力士的勇猛，或者佛與菩薩慈悲蕭穆的神情依然保持良好，石雕精細且氣勢宏偉。石窟的建築如塔心柱、壁龕等雕刻，皆模仿木結構，從最高的鴟尾、瓦當、樑枋、人字補間、一斗三升斗栱，到門板、窗櫺、門簪等細節都表露無遺，是研究北魏建築形象的重要依據，第9與第10這組雙窟即清楚顯現了這樣的特色。

犍陀羅（Gandhara）

　　在阿富汗以南，印度西北，西藏以西，波斯（伊朗）以東，也就是印度到希臘之間的這一帶地區，古稱「犍陀羅」。此地的雕刻呈現受到希臘羅馬影響的古典藝術風格，佛像面容皆高鼻垂耳、細眉大眼，身軀則雄健高大、寬肩細腰，內著僧衣、外著半披肩袈裟。

反映北魏藝術風格的石刻寶庫

北魏太武帝滅佛，使佛門蒙難，文成帝恢復佛教信仰，用宗教安撫人心，大量開鑿石窟，建造佛像。自興安二年（453）左右始，前後近六十年的時間，在山西大同西北方武州山（一作「武周山」）的南向陡壁上，開鑿出東西長達1公里，工程浩大的武州山石窟群，也就是雲岡石窟。根據《魏書·釋老志》記載：「曇曜白帝，於京城西武周塞，鑿山石壁，開窟五所，鐫建佛像各一，高者七十尺，次六十尺。雕飾奇偉，冠於一世。」可知最初所開鑿的五座非常重要的石窟，是由曇曜和尚主持，因此通稱為「曇曜五窟」（16～20窟）。此時期以大佛為主，石窟平面呈橢圓形，印度風格濃厚，迥異於後來開鑿的洞窟。在曇曜五窟以後，到北魏太和十八年（494）孝文帝遷都洛陽以前完成的洞窟（主要為5～13窟），屬於中期，由於北魏孝文帝力行漢化，所以在佛像方面也受到中原造型的影響，穿著漢族寬軟的服飾，被稱為「褒衣博帶」。後期則是在孝文帝遷都後，由留守的官員僧俗所開鑿；儘管此後隋唐，甚至遼金宋元，仍續有開鑿，但規模與數量皆大不如前，因此雲岡石窟主要以北魏時期藝術著稱於世。

形式簡單、造像龐大的大佛窟

在雲岡石窟中，最早開鑿的曇曜五窟皆屬於以大佛為主的大像龕。石窟大小依佛像而定，佛像的後壁、側壁和頂部連成一體，形成背光，後面牆壁呈弧形，洞窟形式簡單大方，比較沒有建築形象的具體表現，通常也無前後室之分；造像主要以代表過去、現在和未來的三世佛為主，此期佛像還保有犍陀羅風格，具高肉髻、直鼻樑，大耳垂，寬肩細腰及薄衣貼身等特色。一般而言，大佛窟前面會附建高達數層樓的木結構殿堂加以保護；而且可能因為

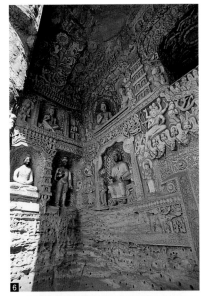

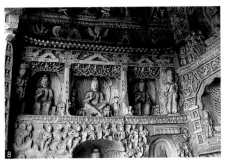
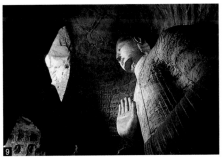

6 雲岡石窟第10窟前室西壁，石雕群佛構圖繁複而嚴密，十分精巧。

7 雲岡石窟佛龕，注意其平棊天花使用蓮瓣形式。

8 雲岡石窟第12窟前室西壁石雕屋形龕，雕飾富麗堂皇。

9 雲岡石窟大佛前設「明窗」引入光線。

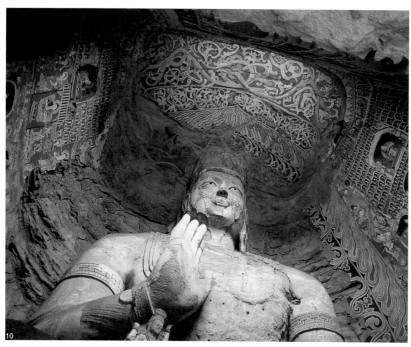

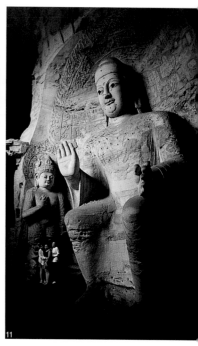

10 雲岡石窟第13窟主佛交腳彌勒上部之背光石雕，色彩仍極鮮明。

11 雲岡石窟第3窟之倚坐大佛及脅侍菩薩，依其造型特徵，可能成於初唐。

12 雲岡石窟第51窟為塔心柱式，中央為方形平面之樓閣式塔，柱頭置一斗三升，枋上置人字補間鋪作。

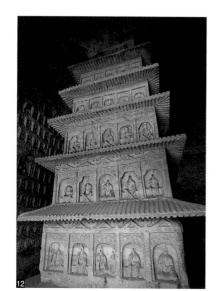

洞窟內太過幽暗，所以窟門上方開鑿明窗，將光線引進石窟中，佛像莊嚴的容顏得以呈現在禮拜者的眼前。

保留印度原型的塔心柱窟

塔心柱窟洞窟平面多為方形或長方形，中心設立方形塔柱，尚保留印度的原型；中主柱的功用一則是結構，另一方面是建造一個以塔為中心的空間布局，僧人在禮佛時環繞中心塔敬拜，所以塔柱四面通常也雕成佛龕。

反映木構建築形象的前後雙室型石窟

除了大佛窟、塔心柱窟這兩種形制外，雲岡石窟另還有單室、前後雙室，或宛如三合院的左右室等幾種類型；中期開鑿的第9窟與第10窟正屬於前後雙室的典型實例，1938年日本人曾在此進行挖掘，從出土物中證實，前室柱列外應建有窟簷，但今均已不存。此類型通常前室光線比較充足，壁面充滿佛龕或建築構件雕刻，後室配置主要以供奉一佛二菩薩、一佛四菩薩或一佛四弟子、二菩薩等為多；第9窟主祀釋迦佛，第10窟主祀彌勒佛。前後進之間的門洞上方，經常可見眾多飛天雲湧圍繞作為裝飾。後室窟頂多為平頂，宛若木構天花形式，細部處理有闌額、斗栱、瓦當及屋脊，反映出當時木構建築的形象。打格子的天花板，可見到蓮花、飛天、樂伎、菩薩和佛像等裝飾，琳瑯滿目，令人目不暇給。

天水麥積山石窟

中國四大石窟中最高古雄奇的就是麥積山石窟，位於甘肅天水市東南方，麥積山山形遠看像麥垛，因此而得名。石窟鑿於懸崖峭壁之上，層層相疊，據史料始鑿於西秦時期（385～420），全盛時期則約為十六國至隋代。古時出家人為了躲避亂世，選擇偏僻的山區苦修，以避免塵世的騷擾，因為人煙罕至，所以石窟塑像至今保存良好，仍可見原始的樣貌。石窟之間以險峻的木頭棧道相通，若行走其中向下張望，臨空高度令人生懼。

1 麥積山石窟之佛像，注意背部帳幔之彩畫。
2 麥積山石窟之佛像。
3 天水麥積山石窟，鬼斧神工地在崖壁上建築棧道連通各窟。

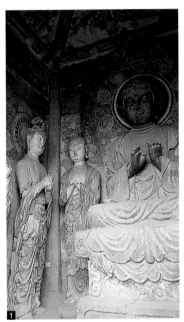

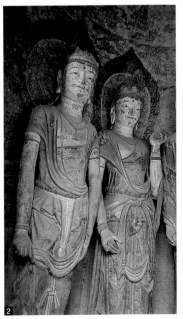

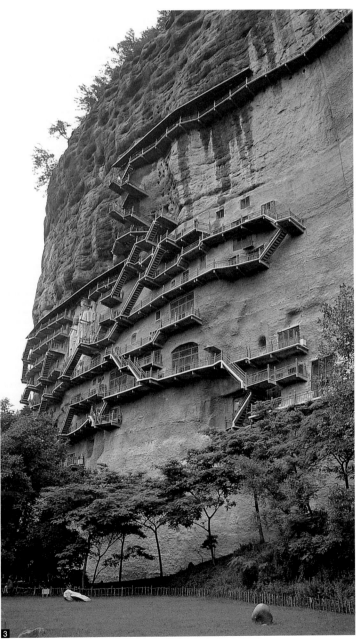

洛陽龍門石窟

　　被譽為中國四大石窟之一的洛陽龍門石窟，南北綿延長達1公里，洞窟約有兩千多個，大多在黃河支流伊河西岸。北魏遷都洛陽後（494～534），始有龍門石窟的雕鑿，因此龍門可說是雲岡的延續，經盛唐到宋代仍然持續不墜，其中以北魏及盛唐時期的石窟最為著名。不過由於洛陽交通方便，龍門石像被盜往外國變賣者為數最多。

　　龍門最大的一座石窟——奉先寺，以露天大佛著稱，據載武則天當皇后時，曾捐贈二萬貫脂粉錢贊助開鑿，為體弱的唐高宗祈福。石窟位於半山腰，主尊盧舍那佛，為光明普照之意，高97公尺，氣勢磅礴，但面容獨具女性的優雅美感，與眾多具陽剛之氣的石佛大不相同，所以有人以為這是根據武則天的面容體態所鑿塑，意味著佛像表現已經較為世俗化，與雲岡特徵有明顯差異。大佛兩側有弟子阿難、迦葉、脅侍菩薩和力士、天王的雕像，菩薩慈祥虔誠，天王、力士則勇健猙獰。宋代於窟前增建屋頂，但現已不存。

　　龍門石窟中以古陽洞及賓陽洞最負盛名，古陽洞是北魏孝文帝拓跋宏所發願開鑿（494），洞窟內除佛龕造像外，還有文字題記記載造像日期、緣由及造像者姓名，書法質樸古拙，是研究北魏碑刻書法的珍貴資料。書法史上著名的魏碑「龍門二十品」，大部分即出自此窟。

　　賓陽洞始鑿於西元500年，歷時二十四年才建成，窟中主佛釋迦牟尼及弟子、菩薩造像面容清瘦，衣紋細密規整，充分展現北魏造像「秀骨清像」的藝術特色。

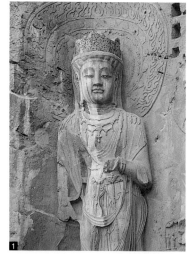

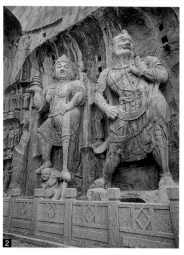

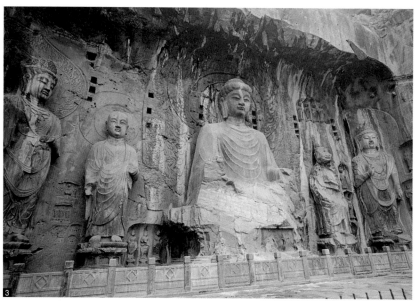

■1 洛陽龍門奉先寺的佛像，表現佛教所追求的「般若」智慧。

■2 龍門石窟奉先寺之普賢菩薩，神態慈祥。

■3 龍門石窟奉先寺之天王與金剛力士，筋肉畢現，神態勇猛。

河南鞏縣石窟

　　河南鞏縣石窟為北魏後期孝明帝熙平二年（517）所開鑿，位於洛水北岸，規模較小，現有北魏石窟五座，形制以塔心柱式為多，雕刻及建築形式風格與龍門石窟頗為類似，這是因為兩者開鑿時間相去不遠，且皆臨黃河的支流，藉古代航運之賜而風格相近。

　　其中第 1 窟具中心方柱，佛龕下雕有守護意味濃厚的翼獸，牆壁雕千佛，窟門左右之南壁還有三層六幅帝后禮佛的雕像，描述皇室成員浩浩蕩蕩潛心禮佛的場景，構圖緊湊，忠實反映當時崇佛的風氣，是現存最完整精美的禮佛圖之一。

1 河南鞏縣石窟佛像，古代匠師在石雕上表現出「定」與「慧」的境界，即佛的神態安定而不為外在環境所干擾。

2 鞏縣石窟創於北魏晚期，可見「秀骨清像」風格之佛像。

3 鞏縣石窟「帝后禮佛圖」表現北魏帝王及皇后列隊禮佛之儀仗，雕刻手法簡練嫻熟，保存極為完整。

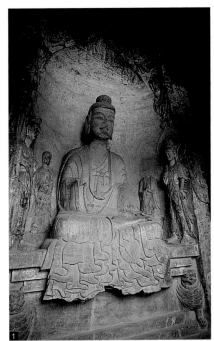

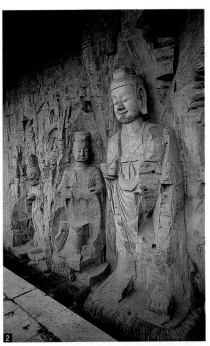

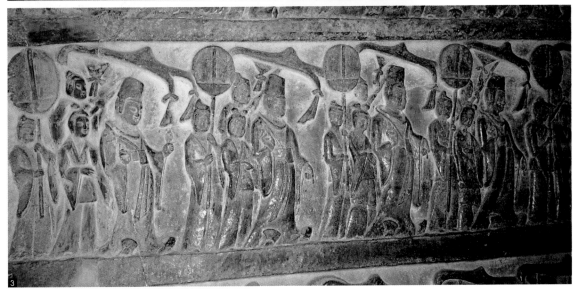

石窟

敦煌 莫高窟

世界佛教藝術寶藏，以虔誠與毅力開鑿石窟，化為多彩多姿的殿堂。

　　敦煌位於河西走廊西端，是絲綢之路上一段重要的關卡，為中原通往中亞及歐洲必經要津，也是中西文化交融之地。敦煌石窟為佛教傳入中國的歷史見證與文化寶藏，包括敦煌的莫高窟、西千佛洞與安西的榆林窟與東千佛洞等，其中莫高窟有七百多個洞窟，櫛次鱗比地分布在鳴沙山東麓的斷崖上。莫高窟的開鑿始於四世紀十六國時期，至隋唐時東西貿易大盛，交通更趨密切，從而促使石窟之建設達到高峰。莫高窟俗稱千佛洞，可見其規模之大，是中國現存石窟中洞窟數量最多，形制豐富，且開鑿歷史最為悠久者。

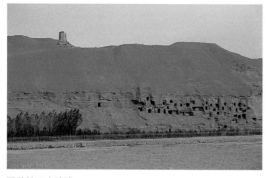

■敦煌石窟遠眺

莫高窟解構式剖視圖

❶ 在石窟之前建造多層漢式飛簷，具有保護洞窟免受風化與壯大觀瞻之作用，第96窟原為四層簷，歷經修繕，至1935年改建為九層簷，最上層為八角攢尖頂。

❷ 石壁上開二明窗，可引進適度光線，照亮石窟內部。

❸ 入口前廊帶軒頂

❹ 石窟入口，其地下經考古挖掘，發現不同年代之階梯。

❺ 倚坐彌勒佛

❻ 說法印

❼ 降魔印

❽ 頭光

❾ 肉髻

❿ 洞壁刻萬佛小型龕

⓫ 斜撐木

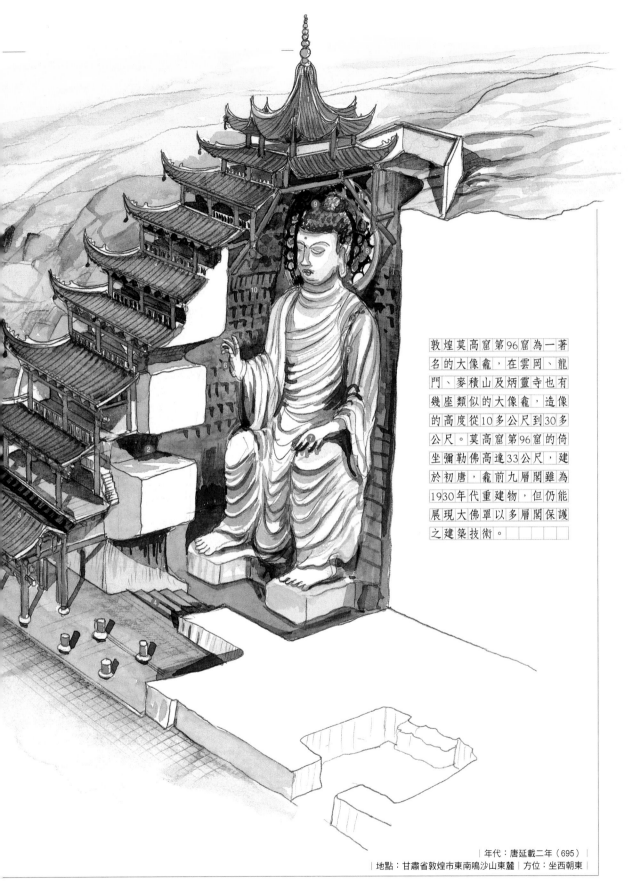

敦煌莫高窟第96窟為一著名的大像龕，在雲岡、龍門、麥積山及炳靈寺也有幾座類似的大像龕，造像的高度從10多公尺到30多公尺。莫高窟第96窟的倚坐彌勒佛高達33公尺，建於初唐，龕前九層閣雖為1930年代重建物，但仍能展現大佛罩以多層閣保護之建築技術。

| 年代：唐延載二年（695）|
| 地點：甘肅省敦煌市東南鳴沙山東麓 | 方位：坐西朝東 |

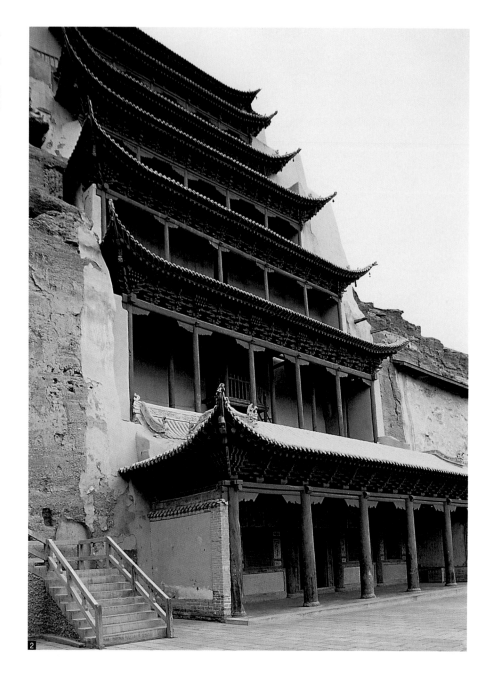

現今保存下來的莫高窟有許多不同形制的石窟，包括中心柱式、覆斗式、背屏式、帳形龕及大像龕等。石窟的形制與佛像的姿態及大小，兩者密切相關。其中，初唐開鑿的第96窟與盛唐的第130窟均屬於大像龕式，在洞內雕塑巨大的彌勒佛像。第96窟內的佛像高達33公尺，為敦煌最巨大的佛像。

飛簷樓閣中的石窟大佛

雕塑大佛像源自於印度與中亞，有的為露天大佛，但敦煌的大佛都在洞窟外建造樓閣保護。佛像大多為石骨泥塑，即先在岩壁雕鑿初胚（石胎），然後外

敷泥土，經修飾後再賦彩。為了容納大佛，洞窟的開鑿工程很壯觀；第96窟位於莫高窟的入口處，前方有寬廣的空地與牌樓，整體景觀是初臨莫高窟者很難忘懷的第一景。其藝術表現顯露初唐時期的特色，窟內大佛像為倚坐的彌勒佛，也稱為「善跏趺坐」。初建時原有四層窟簷保護洞口，歷代多次改修，曾被改為五層簷，至1935年最後一次改建時成為九層，正所謂「簷牙高啄」，錯落有致的起翹飛簷，為石窟增添了獨特的景致，如今已成為地標。

從空間構成來看，第96窟所開鑿的垂直洞窟有如井，底部為方形，至上部漸縮小，洞頂開通，再覆以一座八角形攢尖頂，木樑以斜撐木架在洞內側壁上。一層入口前帶軒頂，每層寬為五間，並設檐廊，其中石壁上開了兩個明窗，引入光線，和煦地照射在大佛身上。

描繪西方淨土的巨型佛教壁畫

莫高窟由於地質屬於礫石岩層，較為疏鬆，不適合雕刻，因此多施彩繪和泥塑；塑像以石骨泥塑為主，彩繪則以佛像、菩薩、說法圖、本生故事和經變圖為題材。所謂「經變圖」，是將佛經轉變為圖像，使一般人易於理解佛法，例如「淨土變」就是描述淨土經裡西方淨土的境界。隋唐以後，大型經變圖出現很多建築群組，場景豐富，有佛殿樓閣、亭台水榭等，中間以廊道相接；也有整組建築都建於水面上，彼此之間以橋樑相繫，具體而微地呈現建築豐富多變的面貌。佛居中說法，並搭配幡杆旌旗，樂聲舞伎，聽聞者翩然起舞，一片祥樂之境；

雖然描述的是西方淨土，但也是現實生活的忠實寫照，是後代研究隋唐時期服裝、建築、音樂、美術很重要的史料。

隱藏千年文化結晶的斗室

敦煌莫高窟第16窟屬於背屏式石窟，1900年道士王圓籙打掃時，發現門後不到幾平方公尺的小空間裡，卻存放數以萬計從南北朝到唐、宋的經典；可惜這隱藏了千年的文化結晶，因大部分遭西洋探險家騙取，而流散至世界各大博物館。

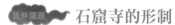
石窟寺的形制

　　石窟的形態反映了印度傳入中國的早期佛寺形式，同時也顯現其與中國木構傳統之融合過程。石窟的主要功能除了讓信徒禮佛之外，也常兼有居住與修行之用。從敦煌、雲岡、龍門與麥積山石窟實物來看，所供的佛像有單尊釋迦佛（包括苦修、禪定、說法、涅槃）、雙佛（釋迦佛與多寶佛）、三尊（西方三聖、三世佛或一佛二菩薩）、五尊（一佛二菩薩二弟子或五佛）等數種類型。

　　隨著佛像的多寡與尺度大小，從北朝開始出現了多種開鑿形式，北朝多用「中心柱式」，有的四面鑿龕，如敦煌莫高窟北周第428窟；或作上下多層塔狀，如敦煌莫高窟北魏第39窟，這也反映北朝佛寺建築以塔為中心的配置概念，亦稱「塔心柱式」。單室洞窟多呈正方形，採「覆斗式」作法，其頂部鑿成金字塔形，最上端切平雕出藻井，四面牆體有一面闢門，另三壁鑿出三龕供佛。有時左右牆壁鑿出精舍供僧人修行之用，如莫高窟西魏第285窟，稱為「毗訶羅禪窟式」。

　　另外，還有逐漸融合漢人傳統軒頂，將窟頂作成兩部分，前部為二坡式頂，後部為平頂帶格子狀天花。五代及宋代多用「背屏式」，佛像背後保留一片牆，牆後設通道，似乎仍保有塔心柱式繞佛之儀式。平面呈橫長形者如敦煌第158窟為涅槃窟，俗稱為臥佛，窟內有一大平台，釋迦牟尼佛側身橫躺其上，右手托腮，左手平貼著身軀。石窟的前室或外壁模仿木構屋簷或樑枋斗栱者，以天龍山第16窟與雲岡第9窟為典型實例，我們看到「一斗三升」及「人字補間」斗栱，為早期木構細節留下研究之證據。至於在石窟外建造真正的木構，則以莫高窟第96窟為代表，其外部建造了高達九層的樓閣，而龍門石窟奉先寺也仍可見到殘存的樑洞。

1 太原天龍山石窟毗訶羅禪窟，內部三面供一佛二菩薩。

2 甘肅永靖炳靈寺大佛屬大像龕。

3 大同雲岡石窟為採光而開鑿明窗。

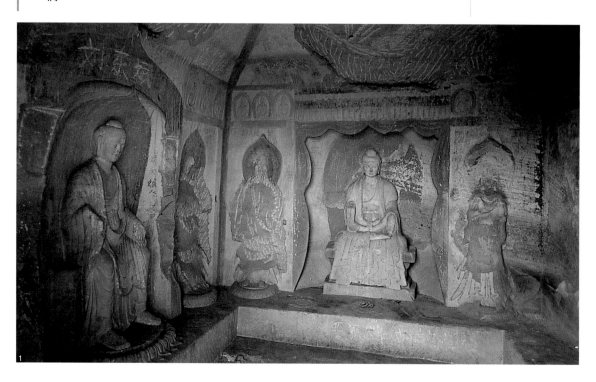

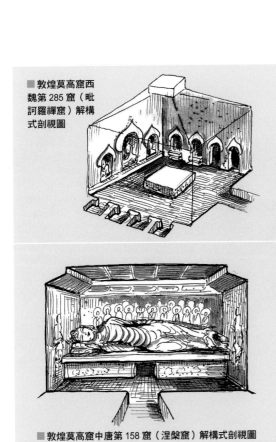

■敦煌莫高窟西魏第285窟（毗訶羅禪窟）解構式剖視圖

■敦煌莫高窟五代第98窟（覆斗及背屏式窟）解構式剖視圖

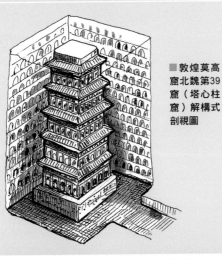

■敦煌莫高窟中唐第158窟（涅槃窟）解構式剖視圖

■敦煌莫高窟北周第428窟（前帶人字坡頂的中心柱式窟）解構式剖視圖

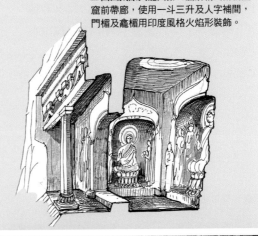

■敦煌莫高窟北魏第39窟（塔心柱窟）解構式剖視圖

■山西太原天龍山第16窟解構式剖視圖
窟前帶廊，使用一斗三升及人字補間，門楣及龕楣用印度風格火焰形裝飾。

莫高窟　167

青海 瞿曇寺

宣示皇權之漢式喇嘛寺,具有四座
喇嘛塔並置的罕見形式。

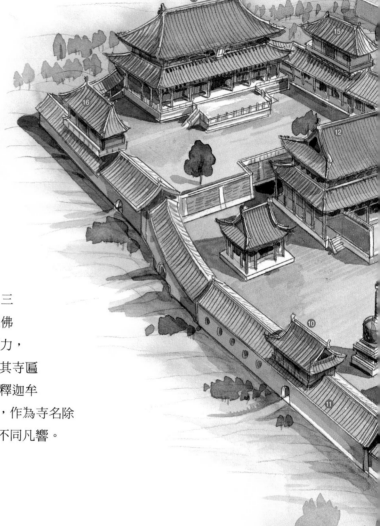

　　明初中原甫定,但邊疆
仍處於不穩定局面,為了
拉攏西北藏族民心,明太
祖朱元璋先於青海地區實
施政軍合一的衛所制度,洪
武二十六年(1393)又結合
宗教力量於樂都設置第一個僧
司衙門,稱為「西寧僧綱司」,
由聲望卓著且與明朝交好的藏
僧三剌為都綱。三剌也被尊稱為「三
羅喇嘛」,曾於樂都南山建造喇嘛佛
寺,明太祖看重他在藏族中的影響力,
不僅授予官位且奉作上師,親自賜其寺匾
曰「瞿曇寺」;「瞿曇」兩字取自釋迦牟
尼俗家族姓,亦為釋迦牟尼的代稱,作為寺名除
了意義深遠外,也表現出寺院地位不同凡響。

瞿曇寺全景鳥瞰透視圖

❶ 主山門前設八字牆

❷ 明洪熙年御碑亭

❸ 明宣德年御碑亭

❹ 金剛殿

❺ 四座喇嘛塔,使漢式的瞿曇寺融入藏式佛寺的色彩。

❻ 瞿曇寺殿前帶寬闊軒廊,為禮佛空間。

❼ 前配殿立於瞿曇寺殿左右兩側

❽ 三世佛殿

❾ 小鐘樓

❿ 小鼓樓

⓫ 護法殿

⓬ 寶光殿前設月台,左右分峙平行照牆。

⓭ 後配殿立於寶光殿左右兩側

⓮ 隆國殿之左右銜接斜廊式朵殿,作法罕見。

⓯ 大鐘樓

⓰ 大鼓樓

⓱ 七十八間迴廊內有佛本生故事彩畫

⓲ 三羅喇嘛活佛住宅

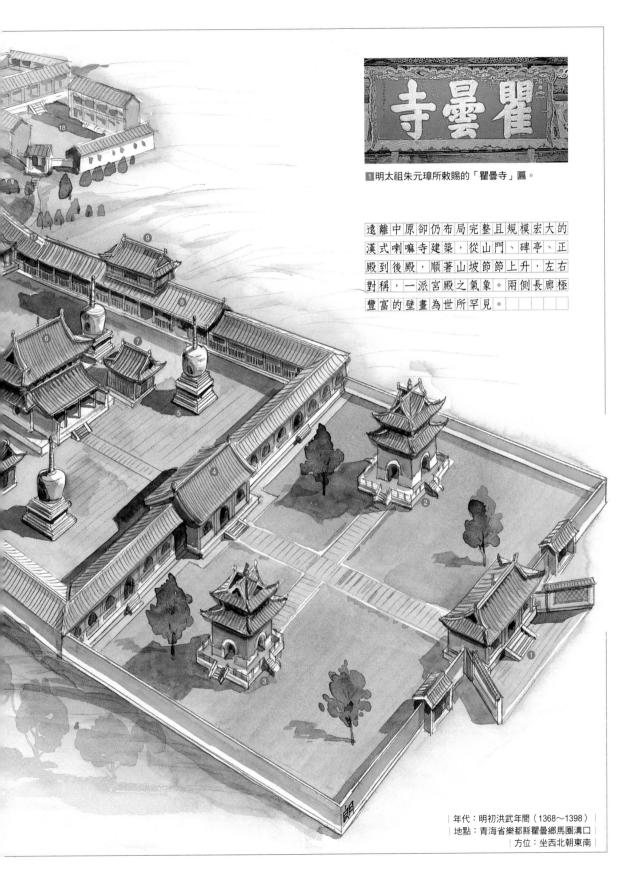

遠離中原卻仍布局完整且規模宏大的漢式喇嘛寺建築，從山門、碑亭、正殿到後殿，順著山坡節節上升，左右對稱，一派宮殿之氣象。兩側長廊極豐富的壁畫為世所罕見。

年代：明初洪武年間（1368～1398）
地點：青海省樂都縣瞿曇鄉馬圈溝口
方位：坐西北朝東南

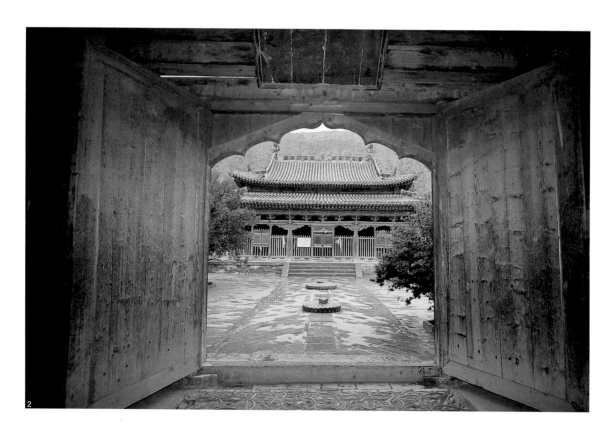

永樂年間明成祖又尊三剌之姪班丹藏布為大國師，並賜贈土地及修造殿宇，後再經仁宗（洪熙）、英宗（宣德）兩朝支持擴建，逐漸成為漢藏交界地區規模宏大、文物豐富的喇嘛教寺院。瞿曇寺在文化上展現漢藏佛教並存及交流的力量，是一座深具明代早期建築風格的古剎。

具備宮殿氣象的恢宏布局

瞿曇寺山水環境極為壯麗，背倚羅漢山，前臨因寺而名的瞿曇河，寺院依漢式中軸對稱的配置法，分別以前、中、後三個院落循序布置，先是如序曲般的山門及碑亭，再是全寺最緊湊的中院，這裡配置有金剛殿、瞿曇寺殿與寶光殿三座殿宇，建築尺度逐漸擴大，後院則為規模最宏偉的隆國殿，此殿兩耳設迴廊向前環抱至金剛殿，使中、後兩院形成嚴謹封閉的空間，兩院左右迴廊上各

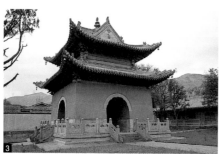

■ **瞿曇寺隆國殿外觀透視圖**
明代瞿曇寺隆國殿左右連接朵殿，斜廊式之朵殿盛行於唐代。

起一對鐘鼓樓，較為罕見。寺院東北側有一自成格局的院落，為住持喇嘛的宅第，將宗教朝拜區與僧人生活區明顯分開，更顯出當時朝廷對喇嘛的尊崇。

以八字牆歡門啟始的前院

瞿曇寺山門為三開間的歇山頂建築，前方精緻的磚雕八字牆向外張開，彷彿歡迎眾生到來。正背兩面的木作門窗形如鐘，佛教特稱為「歡門」及「歡窗」，穿越歡門即來到寬闊的前院。前院左右各立一座御碑亭，分別安置洪熙元年（1425）的御制瞿曇寺碑及宣德二年（1427）御制瞿曇寺後殿碑。碑亭建築牆身厚重，四向各開拱門，使用等級較高的十字脊重簷屋頂。

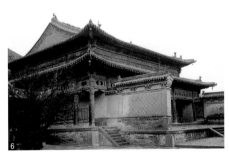

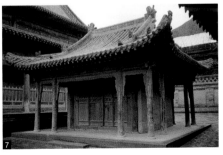

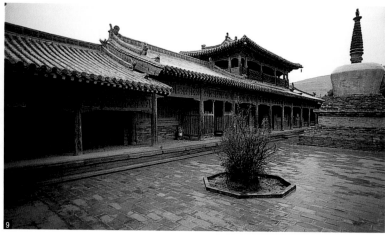

8 金剛殿內所懸的「獨尊」匾額。

9 迴廊有小鼓樓，右側可見其中一座喇嘛塔。

殿宇緊湊配置的中院

金剛殿即天王殿，是寺院主要大門，面寬三開間，內供四大金剛神像鎮守，進入內院前的歡門上，還懸有萬曆年間督理西寧屯兵解梁李本盛立的「獨尊」直額，蒼勁的字體氣勢磅礴，意指佛祖釋迦牟尼降生時，一手指天一手指地之唯我獨尊神態。

位於寺院中心位置的瞿曇寺殿，是全寺最古老的殿宇，創建於明洪武年間，入口高懸洪武二十六年朱元璋敕賜的「瞿曇寺」匾，清乾隆四十七年（1782）曾予修葺。建築格局方正、寬三間，採歇山重簷頂，前方屋頂向外拖曳、以厚牆承接，形成一個寬闊的軒廊，作為禮佛時的重要空間，壁堵布滿精緻的壁畫。從外觀看瞿曇寺殿為封閉的無柱廊式，具明代建築特色，但室內仍設環狀走廊，使用的是少見的暗廊作法。殿前左右有對向而立的兩座獨立小配殿，其建造時間可能不同，故呈現相異的建築風格。值得注意的是，瞿曇寺殿前後左右共置有四座金剛塔（喇嘛塔），象徵四大部洲護佑四方。而小鐘鼓樓騎坐於中院左右迴廊之上，歇山頂的樓閣建築直接凸出於屋頂。

寶光殿位於瞿曇寺殿之後，亦稱中殿，明永樂十六年（1418）建成。面寬五間，採歇山重簷頂，殿前設月台。較特殊之處是左右分峙兩道照牆，形成較為封閉但無軒頂的祭典空間，這兩面照牆呈平行狀，不同於山門外的八字牆。寶光殿內供奉三世佛，中央大理石蓮花瓣須彌佛座為永樂帝布施之物，造型渾厚，雕刻精緻。殿堂左右兩側亦配置獨立小配殿，彷彿拱衛著雄偉的寶光殿。

殿宇高大宏偉的後院

過了中院地勢突然拔高，宣德二年（1427）創建的隆國殿聳立於最後的高台上，是全寺最壯觀的殿宇，殿名得自祈祝國運昌隆，面寬七間，採宮殿常見的重簷廡殿頂，形制與北京紫禁城中的太和殿頗為相似，殿內供奉巨大的金剛鎏金銅佛。殿之左右銜接斜廊式朵殿，似爬山廊一般的迴廊猶如殿之雙肩，此種

10 迴廊從前殿延伸至隆
國殿，極為深遠。

11 迴廊呈爬山廊形式通
往隆國殿，簷下設障日
板。

作法後世少見。而在後院左右迴廊之上，可見廡殿頂的大鐘鼓樓。

環繞寺院的迴廊為瞿曇寺的一大特色，因擁有大量精緻的壁畫，所以又稱「壁畫廊」，簷柱之間設置遮陽用的「障日板」，使得建築顯得格外低矮厚重，但也發揮保護壁畫的作用。

現存面積最大的明代壁畫

瞿曇寺在建造之時，即騰出許多牆面留給畫師描繪佛教故事。這些壁畫總面積在400平方公尺以上，史料記載繪製年代涵蓋自明初至清代，是中國目前保存面積最大的明代壁畫。

沿著迴廊壁畫觀覽，可見到內容充滿佛本生從降生到涅槃的故事，其用筆設色鮮明、構圖縝密，氣勢磅礡，雖歷經五、六百年，至今保存完好。每一畫面都有佛經及詩詞落款，其最大的特色是人物眾多，背景亭台樓閣及山水環境描寫細膩，甚至連家具、兵器車輛、日常用品、各式器物都隨處可見，是研究中國壁畫美術史的重要題材，也是一探明代民間社會及僧侶生活的重要圖像紀錄。

13 迴廊壁畫用筆設色極為精細典雅。

14 迴廊壁畫因有障日板保護，顏色保存良好。

15 瞿曇寺殿壁畫面積很大，且保存完整。

16 瞿曇寺殿內牆壁畫之內容包括宗喀巴及漢式樓閣殿堂。

青海 塔爾寺密宗學院

漢藏融合為一體的黃教寺院

　　青海塔爾寺在藏傳佛教中聲譽卓著，乃因它是通曉顯密義理的格魯派創始人宗喀巴（1357～1419）之誕生地。藏傳佛教（俗稱喇嘛教）歷經唐、宋、元、明的發展，出現若干宗派，但以十五世紀初創立的格魯派最為興盛，此派頭戴黃色僧帽，故又稱「黃教」。格魯派發揚了藏傳佛教於十三世紀末出現的活佛轉世制度，創立達賴、班禪兩個影響力最大的活佛系統，並成為西藏政教合一的統治者。塔爾寺與拉薩的甘丹寺、哲蚌寺、色拉寺，日喀則的扎什倫布寺，以及甘肅夏河的拉卜楞寺，並稱格魯派知名的六大寺院。

■ 藏傳佛教格魯派
創始人宗喀巴像

塔爾寺建築群中的密宗學院始建於清初，供僧人在此修習佛法，並在春、夏、秋三季舉行盛大的法會。主殿建築採用藏式「都綱式」平面，經堂居中，用六十根巨柱，四周為佛堂、經書庫與庫房等。

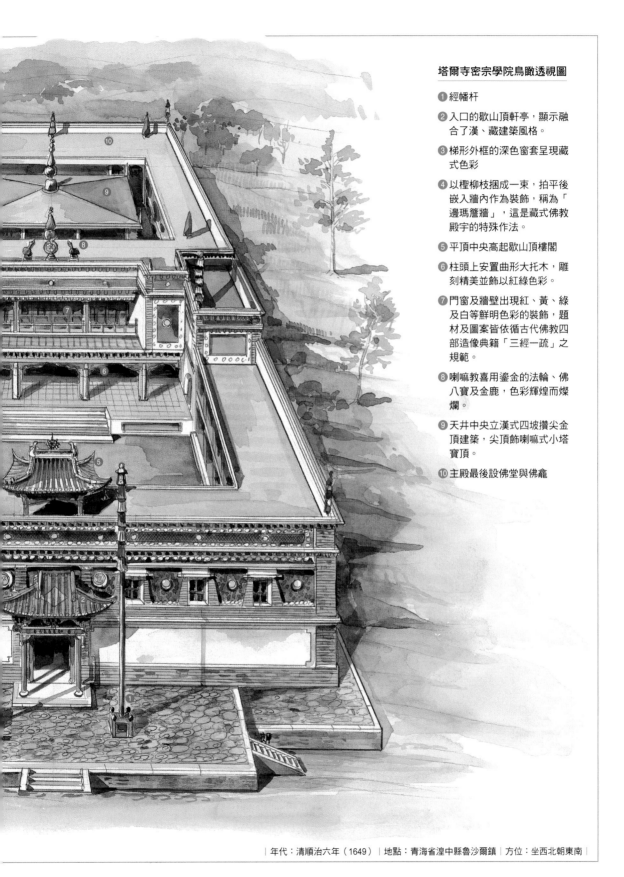

塔爾寺密宗學院鳥瞰透視圖

① 經幡杆

② 入口的歇山頂軒亭，顯示融合了漢、藏建築風格。

③ 梯形外框的深色窗套呈現藏式色彩

④ 以檉柳枝捆成一束，拍平後嵌入牆內作為裝飾，稱為「邊瑪簷牆」，這是藏式佛教殿宇的特殊作法。

⑤ 平頂中央高起歇山頂樓閣

⑥ 柱頭上安置曲形大托木，雕刻精美並飾以紅綠色彩。

⑦ 門窗及牆壁出現紅、黃、綠及白等鮮明色彩的裝飾，題材及圖案皆依循古代佛教四部造像典籍「三經一疏」之規範。

⑧ 喇嘛教喜用鎏金的法輪、佛八寶及金鹿，色彩輝煌而燦爛。

⑨ 天井中央立漢式四坡攢尖金頂建築，尖頂飾喇嘛式小塔寶頂。

⑩ 主殿最後設佛堂與佛龕

| 年代：清順治六年（1649） | 地點：青海省湟中縣魯沙爾鎮 | 方位：坐西北朝東南 |

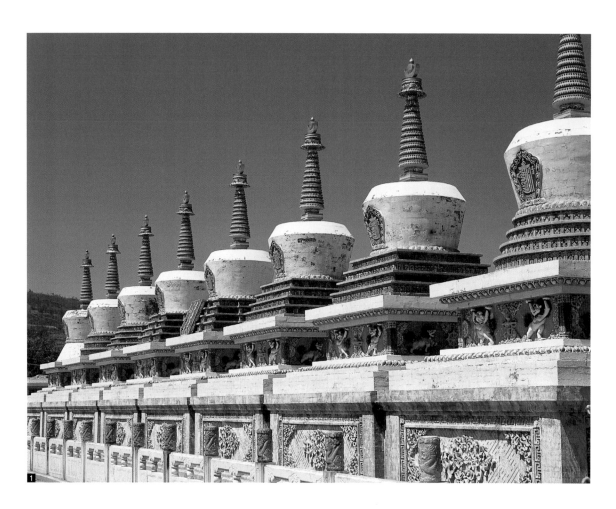

1 八大如來寶塔排列在寺前廣場上，包括聚蓮塔、菩提塔、多門塔、降魔塔、降凡塔、息諍塔、勝利塔與涅槃塔。

2 塔爾寺全景，眾多建築包括佛殿、講經堂、寶塔與僧房，依山勢布局，形成漢藏混合之建築群。

3 塔爾寺為格魯派（黃教）的聖地，多採漢藏混合風格建築。

塔爾寺之創建源於明洪武十二年（1379），宗喀巴母親在其誕生處所修建的一座蓮花塔，至嘉靖、萬曆年間，當地禪師增修禪房及殿宇，因塔而逐漸形成寺院群，故稱「塔爾寺」。對於格魯派信徒而言，其神聖地位有如麥加之於回教徒，明代為鞏固對邊疆的統治，欲聯絡西藏以抵抗北方的蒙古，因而刻意支持塔爾寺的擴建。其中萬曆十一年（1583）達賴喇嘛三世前來講經，對於寺院的擴張發揮了積極的作用。到了清代，更是高度利用宗教來籠絡其他少數民族，特於此處設置達賴及班禪的行宮。寺院經過明、清兩代及民初數百年來的擴建，形成現貌，奠定了它在漢藏交界地區的政教地位，而寺內四大學院完善

的教育制度，也為藏傳佛教界培養出無數優秀人才。

依勢而升、配置靈活的宏大寺院

　　塔爾寺由一群複雜的建築組成，其發展過程宛如一有機體，包含的類型有佛殿、講經堂、實塔、印經院、活佛宅第、眾喇嘛住宅以及倉庫等，據統計，房屋高達九千三百多間；它們分布在山區河谷地，依地形順勢而升布局，雖無嚴密的中軸對稱關係，但仍有主從之分，其錯落廣布、自由配置的情況，彷彿反映了佛教須彌山的飄渺世界。

　　寺院入口以成排的八大如來寶塔起始，西北邊分置有菩提塔及門洞塔，東南角又有一太平塔，形成一個以喇嘛塔為主題的入口區。接著向南進入類似合院的宅第區，包括達賴、班禪的行宮、諸活佛的府第及眾多喇嘛居住的僧舍；其次是寺院核心區，以宗喀巴紀念塔殿（又稱大金瓦殿）為中心，其鎏金的漢式歇山頂相當醒目，周圍有釋迦佛殿、彌勒佛殿、醫明學院、顯宗學院的大經堂、三世達賴喇嘛的靈塔殿、時輪（天文）

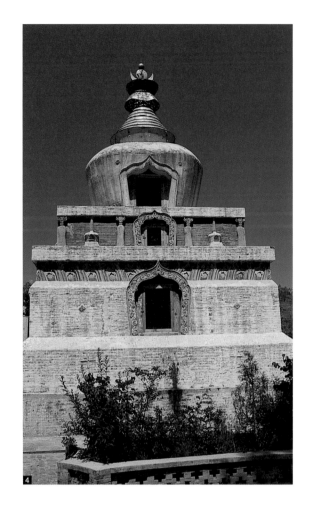

學院等，接著南側又間雜著活佛府第及僧舍，最後是密宗學院。藏傳佛教一般有顯、密二宗之分，「顯」指容易在外相傳的淺近義理，「密」則是視貼身弟子優秀資質而傳授的深奧法門，塔爾寺同時設顯宗學院與密宗學院，顯示格魯派兩者並重的教育精神。

融漢式元素於西藏碉房式建築的密宗學院

　　密宗學院創建於清順治六年（1649），是寺僧修學密宗教義的最高學府，亦

7 塔爾寺內典型的「邊
瑪簷牆」。
8 醫明學院入口前樹立
幡杆。
9 時輪學院之中庭。

為塔爾寺密宗道場，在春夏秋三季舉行「八真言門三大法會」。其地處山谷上游、地勢最高（海拔2,750公尺），相較於顯宗學院的大經堂，被稱為「小經堂」，兩者形式相似。建築平面呈長方形，左右對稱、格局方整，主入口立有漢式單簷歇山頂之軒亭，依附於大門牆上，前面樹立一對幡杆旗；第一進平屋頂中央高起一座單簷歇山頂的小樓閣。入內可見空間分為前後兩段：前段是一個方正的天井，三面都是平屋頂的廊道，空間開敞；後段則是一個封閉且柱列如林的主殿，面寬七開間，一、二樓均設前廊。進入殿內，前置放佛墊，提供僧眾唸經；中央供有高達 7 公尺的文殊菩薩塑像，直透二樓頂；最後設佛堂與佛龕，兩旁設經書庫及庫房等。為因應當地冬天的嚴寒氣候，加上喇嘛弘法規模盛大，因此需要有屋頂遮蔽的禮佛殿堂，當眾多喇嘛於高聳的柱間誦經，幽

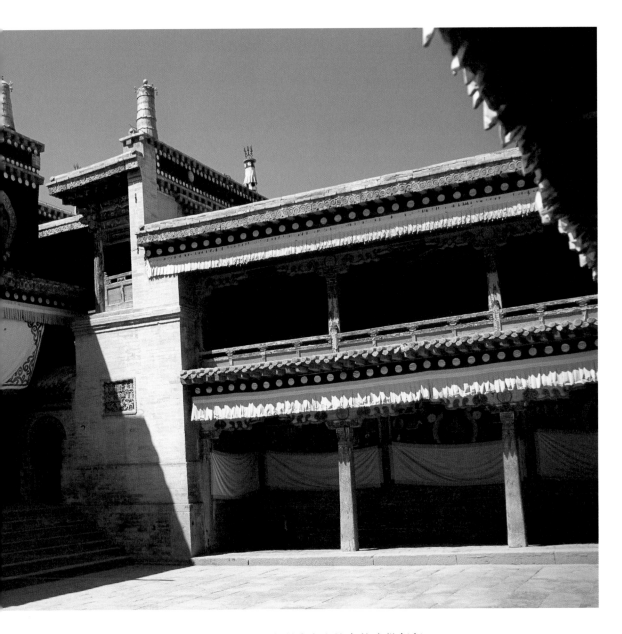

暗而神祕的殿內瀰漫著濃郁的酥油味，形成喇嘛寺中特有的宗教氣氛。

　　密宗學院建築採用具禦寒功能的西藏碉房式，外觀封閉具很厚的牆體，牆上開設梯形外框裝飾的藏式方窗，內部以木結構為主，因為雨水不多，屋頂結構採密肋木樑的平頂構造，使用樹枝、木片、石頭與夯土層層鋪築而成。最醒目者莫過於外牆上端的「邊瑪簷牆」，利用牛皮將檉柳枝（藏語稱邊瑪）捆成小束，嵌入矮牆，外表拍平刷塗棕色，一般僅限於藏式佛教建築使用，成為其外觀之特色。主殿平面如「回」字形，角落有樓梯上至二樓，中設天井，天井內立一座三開間的漢式四坡攢尖金頂建築，尖頂飾以喇嘛式小塔寶頂，充分展現漢藏混合的特殊風格。

藏式寺廟特色

除了西藏地區之外，隨著藏傳佛教格魯派（黃教）勢力之拓展，於青海、甘肅、內蒙、四川，甚至北京、承德等地均可見到帶有濃厚藏風的寺廟。藏式佛寺同時具備禮佛、教育及行政功能，因此塔爾寺格局包括佛殿、學院（藏語稱扎侖）、辯經場、喇嘛塔及活佛僧房等。拉薩的布達拉宮是格魯派重鎮，也是達賴喇嘛居住與行政之所。其建築主要以白宮與紅宮結合而成，遠觀時清楚可見頂部為紅牆，四周圍以較低的白牆建築。

無論是白宮或紅宮，外部為明顯斜收的厚牆，牆面有許多整齊的窗子，其中有些為裝飾性的假窗；內部則為木構造的殿堂。這種外石內木的混合構造，與藏族民居的碉房實為異曲同工。寺廟多依山而建，所以平面較自由，常採不對稱的配置，塔爾寺的布局即具有這樣的特色，而承德的普陀宗乘廟與須彌福壽廟亦為典型案例。

其次，佛殿常用所謂「都綱式」平面，以「回」字形平面為基礎，中央為主殿，四周圍繞二樓或三樓之迴廊。藏式建築引人入勝之處，不僅在於封閉式空間幽暗的神祕感，還有包裹織毯的木柱，常用合數柱為一柱的併合式，外表呈多角狀，頗像佛教之壇城圖形。柱頭有斗，斗上置巨大托木，古稱「枅」，分為上下兩層，上層形如弓，稱為「弓木」，下層形如元寶，稱「元寶木」，以支撐樓板密肋樑，用色豔麗。藏式建築匠師以手指、手掌、手肘之長度作為度量尺，頗符合「人體工學」。走道內牆布滿壁畫，內容包括佛經故事、歷史人物及民間傳說。而中央主殿的屋頂最高，常用鎏金頂，在陽光下更顯得金碧輝煌。

■1 青海循化文都寺殿內斗栱，柱頭斗上托木分上下兩層，具藏式寺廟建築木構特色。

■2 青海同仁年都乎寺殿內供奉之佛像。

■3 年都乎寺天花板及藻井彩繪，頂心繪唐卡，其餘繪佛像。

■4 年都乎寺樑架融合漢式建築特色，樑架斗栱皆飾以彩畫。

■5 年都乎寺構圖雄偉之壁畫。

■6 文都寺外觀，紅牆上緣飾以「邊瑪簷牆」，在藏式建築之上覆以漢式鎏金瓦頂。

■7 文都寺為漢藏混合式建築，正面層層凸出，與布達拉宮相似。

■8 青海互助佑寧寺之屋脊上置金鹿、寶瓶與法輪。

■9 佑寧寺殿內之巨大托木，色彩豔麗。

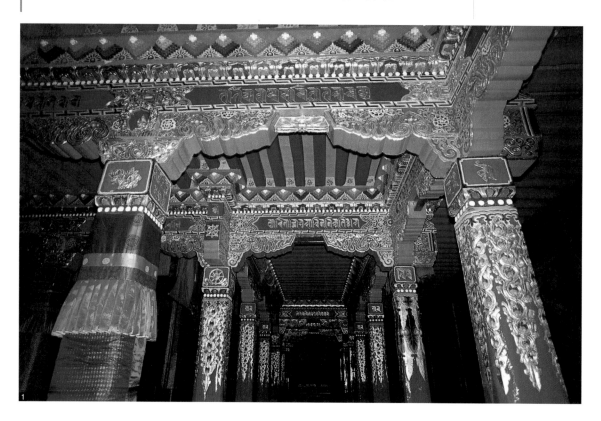

北京 雍和宮萬福閣

飛廊連接左右朵殿，延續唐宋天宮樓閣形制之清代佛閣。

　　雍和宮是北京知名的喇嘛寺院，原是清雍正皇帝即位前居住多年的貝勒府及親王府，也是乾隆帝的出生處，雍正登基後將此處改為帝王行宮，並更名為雍和宮。爾後乾隆九年（1744），再將此處改為西藏格魯派的藏傳佛教寺廟，來紀念篤信佛教的雍正，在清皇室的重視下，雍和宮逐漸成為全國喇嘛教活動的重心。

　　雍和宮的建築原創建於明代，為內務府太監的官房，至清康熙年間修建為宅第時，基本上仍是漢式傳統合院的格局，改為喇嘛寺後，為了宗教活動上的需要，增添藏傳佛教元素，成為漢藏混合式風格的建築。其平面規模龐大，並按照格魯派規制分為四大僧院，包括法相僧院、密宗僧院、時輪僧院及醫藥僧院等。而整體配置中的壓軸之作──萬福閣，其建築兩側延伸出懸空飛廊，宛如佛畫中天宮樓閣再現，乃現存古建築中罕見之例。

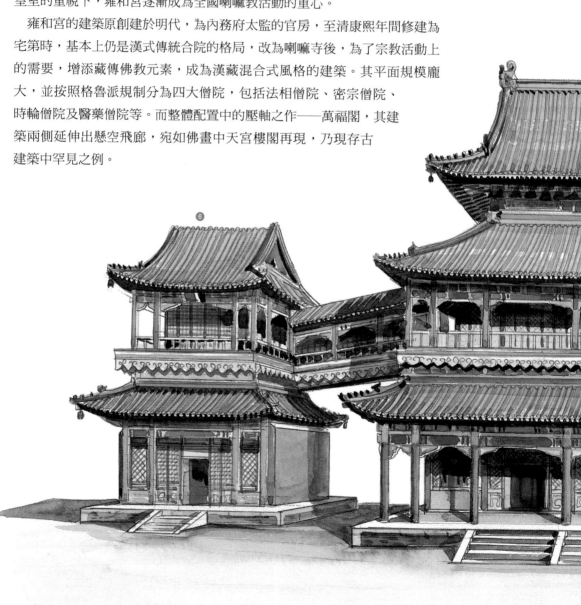

雍和宮係自王府改建而成，從其整體布局仍可窺見王府宮殿之舊制遺規，改變為漢式與喇嘛寺院之混合體。它的後殿萬福閣伸出飛廊，有如左右雙臂搭肩，這種建築多見於古畫，但實物傳世甚少。

雍和宮萬福閣外觀透視圖

❶ 萬福閣面寬七開間，樓高二層卻用三重簷，由下往上漸次縮小。

❷ 一、二樓皆設走馬廊，朱紅柱列疏密有致，搭配多彩的樑枋雀替、格扇菱花窗與黃澄澄的琉璃瓦頂，與紫禁城雄偉的宮殿建築不相上下。

❸ 一樓的簷下懸掛以滿、漢、蒙、藏四種文字書寫的「萬福閣」匾。

❹ 凌空飛廊位於萬福閣二樓兩翼，與左右較低之永康閣及延綏閣相連，面寬三間，呈向兩側傾斜之懸空狀，有如飛虹天橋。

❺ 永康閣位於萬福閣東側，面寬三開間，樓高二層且具二重簷、歇山頂，二樓外環迴廊；紅色的格扇及柱身，與藍色彩繪的橫樑枋形成強烈對比。

❻ 延綏閣位於萬福閣西側，形制大小與永康閣一般無異。閣內與永康閣皆設有一座描金彩繪的木作轉輪藏，各面供奉法相莊嚴的坐佛，禮佛時可以轉動之。

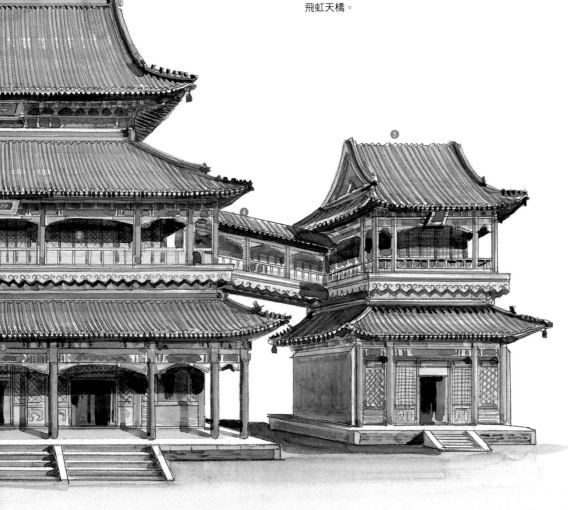

年代：清乾隆十五年（1750）｜ 地點：北京市東城區雍和宮大街 ｜ 方位：坐北朝南

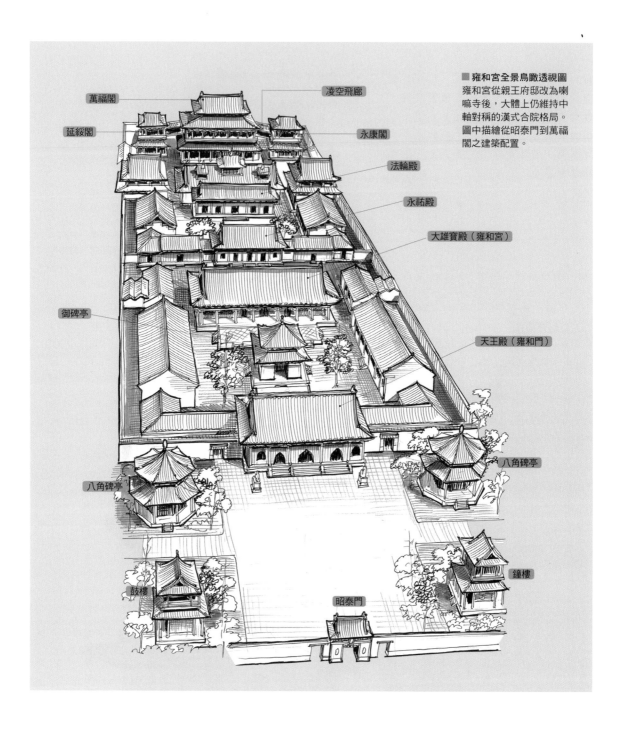

■ 雍和宮全景鳥瞰透視圖
雍和宮從親王府邸改為喇
嘛寺後，大體上仍維持中
軸對稱的漢式合院格局。
圖中描繪從昭泰門到萬福
閣之建築配置。

萬福閣

延綏閣

凌空飛廊

永康閣

法輪殿

永祐殿

大雄寶殿（雍和宮）

御碑亭

天王殿（雍和門）

八角碑亭

八角碑亭

鼓樓

昭泰門

鐘樓

雍正皇帝與佛教

　　雍正皇帝年少時受到康熙帝嚴格的教導，奠定了深厚的儒家教育基礎，並
廣閱典籍，兼備儒、道、釋學問，是一位博學而用功的帝王。即位前雍正就
與僧侶交往甚密，彼此講論佛學，他在佛理上下了不少功夫，致撰寫典籍卓
然成家。雍正皇帝尊崇藏傳佛教是清朝的國策之一，提倡禪宗和念佛，並自
號破塵居士，又稱圓明居士，表現在家修行之意。

從皇子府邸到喇嘛寺

清康熙三十三年（1694），將原明代太監官房撥予四皇子胤禛使用，改稱「禛貝勒府」，至康熙四十八年胤禛晉升為和碩雍親王後，再改稱「雍親王府」，這段期間，西側宅院與東附庭園的布局逐漸形成。至康熙六十一年（1722），康熙駕崩，胤禛繼承皇位為雍正皇帝，雖然遷出這座府邸，但雍正將之賜名為「雍和宮」，作為自己的行宮；除建設以莊嚴的主殿建築院落，並對富園林之勝的東書院進行大規模整修。據史料所載，東書院幽雅清靜，頗得

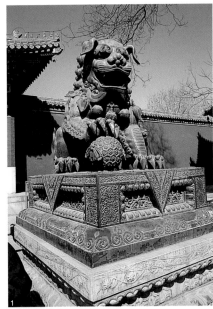

1 雍和宮於清乾隆年間雕造之青銅獅，腳踩繡球，立在包袱角之須彌座上，造型生動。

2 八角碑亭採重簷攢尖頂及八面設廊之形式。

3 御碑亭採用重簷攢尖頂，碑文漢、滿、藏、蒙文並列。

4 雍和宮牌樓採四柱三間七樓之制，共立有三座圍成前院。

5 雍和宮中路之天王殿「雍和門」使用歡門形式。

6 雍和宮大殿原為雍王
府宮殿，後改為密宗佛
殿，面寬七間，月台左
右立幡杆。

雍正所喜愛，是他即位前遍覽群籍及與親友賞花觀月之處，也是乾隆以後的皇帝前來禮佛的休息場所。可惜，這具亭、台、樓、閣、園林勝景及擁有大量珍寶古玩的東書院，在光緒二十六年（1900）八國聯軍佔領北京時遭焚毀。

雍正皇帝逝世後，乾隆將其父棺槨暫置於雍和宮，並將綠色殿宇屋頂改覆黃色琉璃瓦；乾隆九年（1744）起，雍和宮耗時六年正式改建為喇嘛廟，成為肩負與藏蒙地區維持友好關係的皇家第一寺院。雍和宮規模宏大，布局分為六大殿三大院，前面是擁有三座四柱三間大牌樓的牌樓院，穿越昭泰門只見左右分列鐘、鼓樓及東西兩座八角碑亭，接著是原為親王府門的雍和門，改為佛寺後成了天王殿，門內為宮內主要的建築物，依序是御碑亭、大雄寶殿（昔稱雍和宮）、曾為雍正寢宮的永祐殿，最後一組院落則為風格鮮明的法輪殿及高聳的萬福閣。

濃厚漢藏混合風的法輪殿

法輪殿是僧人進行佛事活動之所在，也是整座寺院中漢藏混合風格最濃厚的殿宇，它的屋頂凸出五座天窗，上置銅鎏金舍利寶塔，即小喇嘛塔，同時也使殿內產生光影變化，是藏傳佛寺模仿須彌山五峰並舉、曼荼羅變體的呈現。內部供奉釋迦牟尼與黃教大師宗喀巴的銅質鎏金像，還以金、銀、銅、鐵、錫等鑄造了一座五百羅漢山，上面布滿姿態各異的羅漢；壁上有巨大的佛本生故事主題壁畫，深具藏傳佛教藝術的價值。

象徵天宮樓閣的萬福閣

萬福閣為雍和宮最後一組院落的主體建築，於乾隆十五年（1750）竣工，高23公尺，內供奉有小佛像達萬尊之多，故名曰「萬福（佛）閣」，又因內部供奉一尊高18公尺、由一棵大白檀香樹所雕的彌勒大佛，亦稱「大佛樓」，白檀香樹乃西藏十一世達賴喇嘛自尼泊爾送來呈給乾隆之貢品。建築面寬七開間，為了容納大佛，殿內採豎井式的空間設計，周圍環繞多層迴廊及立柱，沿著樓梯而上，可於不同高度的迴廊看到佛像，這種近距離的瞻望，使得巨佛更顯雄偉。設計最特殊處是外觀兩側各有一道懸空走廊，分別與永康閣及延綏閣相連，這種三閣並列的建築形式常見於隋唐壁畫及壁龕中，彷彿佛界中的天宮樓閣，在敦煌的壁畫及宋《營造法式》中可以見到相同作法。萬福閣以多變的造型表現出漢藏混合喇嘛寺院的建築風格。

7 雍和宮後殿萬福閣，內部二層樓，外觀用三簷，出平坐。左右接出天橋與永康閣、延綏閣相通。

8 法輪殿的屋頂闢有凸出的天窗，上置鎏金喇嘛塔，融入藏式建築之特色，殿內供奉宗喀巴像。

9 萬福閣內供奉巨大彌勒佛像，四周環繞以迴廊。

北京 紫禁城雨花閣

屋頂與柱身布滿飛龍裝飾的漢藏文化混合式樓閣

　　紫禁城內於內西路的一座高聳秀麗，色彩輝煌奪目的雨花閣十分引人注意。清代皇室信奉喇嘛教，初期帝王崇佛尤盛，特別是乾隆皇帝篤信密宗格魯派黃教，他一生建造許多密宗寺廟，除了弘揚信仰之外，也含有政治意義，用來團結藏蒙的王公貴族。承德外八廟的普陀宗乘廟、須彌福壽廟、普樂寺及普寧寺等皆屬漢藏混合式的寺庵，特別是前兩者在中央的殿閣屋頂皆鋪以銅鎏金瓦，屋脊出現行龍裝飾，成為造型及色彩極為突出的建築！

　　雨花閣具備了上述的銅鎏金瓦及行龍騎脊的特色，在紫禁城諸多建築之中是獨一無二的！建於乾隆十四年（1749）前後，據說係模仿西藏札達「托林寺」之建築而建，托林寺已毀，無從比較兩者之異同。不過文獻所載，托林寺創建於十世紀末，平面遺跡呈現「桑耶寺」的特色，即中央高大，象徵世界中心「須彌山」，南北拱衛太陽殿與月亮殿，外圍高度漸降低，象徵四大部州及八小部州，此空間布局以承德普寧寺表現得最明顯。

紫禁城雨花閣解構式剖視圖

❶喇嘛塔式的寶頂
❷四角攢尖頂
❸銅製鎏金行龍騎在脊上，似是天龍八部護法之化身。
❹柱頭飛龍
❺四面走馬廊
❻仙樓
❼重簷圓形攢尖頂
❽立體曼荼羅壇城
❾金黃色剪邊琉璃瓦
❿捲棚頂

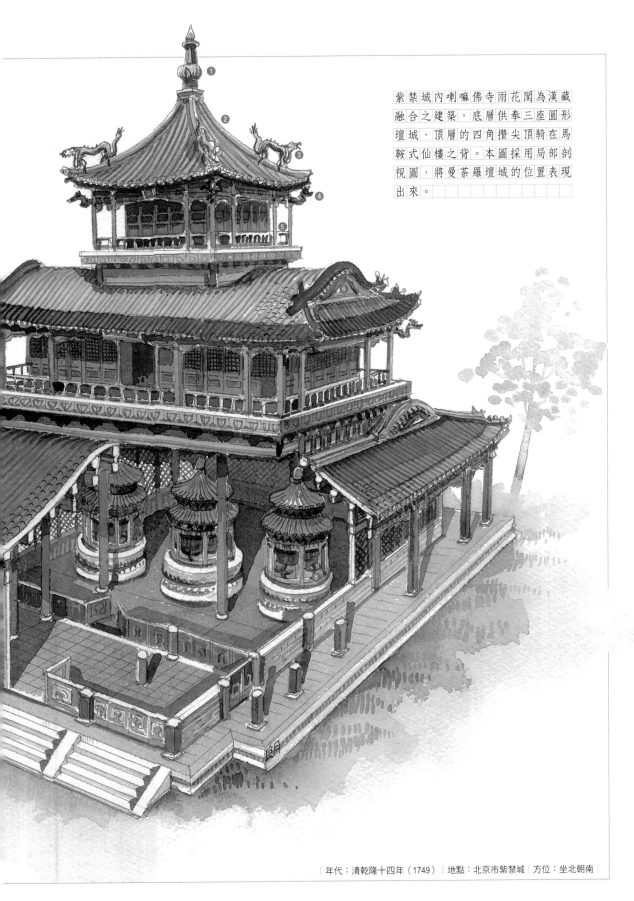

紫禁城內喇嘛佛寺雨花閣為漢藏融合之建築，底層供奉三座圓形壇城，頂層的四角攢尖頂騎在馬鞍式仙樓之背。本圖採用局部剖視圖，將曼荼羅壇城的位置表現出來。

｜年代：清乾隆十四年（1749）｜地點：北京市紫禁城｜方位：坐北朝南｜

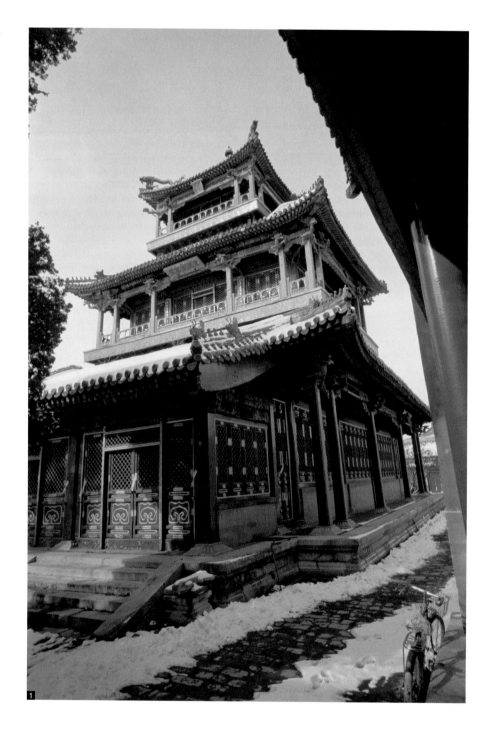

殿內幽暗散發神祕氣氛

雨花閣的平面近於正方形，柱位安排採九宮格，正面三開間，進深亦三間，四周圍以迴廊，前面的「抱廈」為後來增建，可增加祭祀法會的空間。每年特定的日子選派喇嘛在閣內誦經，舉行禮佛法會。這樣的平面工整而嚴密，殿內光線較暗，散發出神祕的氣氛。

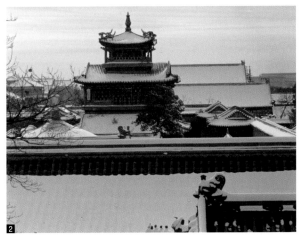
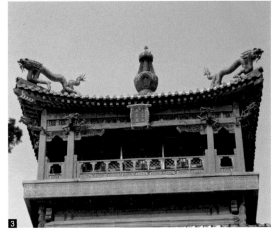

雨花閣最突出的特色是它的外觀，閣外觀三層，但內部實為四層，其中有暗層。第一層供奉三座圓形的壇城，壇城為立體式，以嵌絲琺瑯材質製造，色彩明亮，供在重簷圓形攢尖閣內，其下則為漢白玉石所雕的圓形須彌座。

供奉三座壇城

雨花閣內部所供的三座壇城，應該是喇嘛佛教的重要標誌，又稱為「曼荼羅」，原意為諸佛安住之淨土，象徵宇宙之真理，中心即為佛性，格魯派佛寺即可見到曼荼羅的圖形。一般多繪在天花板或牆面，若以立體造型表現是較高級的作法。承德外八廟的普樂寺內有一座，而雨花閣作為紫禁城內清帝的修行之所，出現三座立體的曼荼羅，以標準的「外圓內方」表現，屬於極為隆重之規格。

外漢式內藏式的樓閣

雖然雨花閣為漢藏混合式，但外觀主要仍為漢式，包括頂層的四角攢尖頂，三層的歇山頂以及一層的捲棚頂。這些屋頂仍根基於中原的漢式建築，推測這樣的設計才能與廣大的紫禁城諸殿堂相容。在同中求異，表現出喇嘛式建築的特質。最高的寶頂為一座喇嘛小塔，四條垂脊各有一隻銅製鎏金行龍裝飾。龍身成弓狀，昂首翹尾，四腳跨騎在脊側，造型與承德普陀宗乘廟之銅鎏金龍相同。上層與中層的金黃色琉璃瓦均作藍瓦剪邊，下層為綠瓦作黃剪邊，瓦當與滴水瓦皆為銅製鎏金，色彩更形絢麗奪目。

飛龍自柱頭奔出

另外，雨花閣外觀裝飾主要集中在檐柱飛龍雕刻，上層及中層的兩圈檐柱皆伸出張牙舞爪的飛龍，龍身彎曲扭轉，似乎象徵著掙脫出雨花閣的束縛，這些雕刻飛龍與屋脊上的銅鎏金龍上下呼應，數十隻龍齊向天空奔騰，似有昇華羽化成佛的象徵，這在中國其他建築是極為罕見的！

2 雪景中的雨花閣，為紫禁城內的天際線增添了變化，冬雪使金黃色屋頂披上薄紗。

3 雨花閣的頂層攢尖式屋頂寶頂用喇嘛塔，四角垂脊之上有龍奔向四方。

喇嘛寺

承德 普寧寺大乘閣

象徵佛教宇宙部洲的布局，須彌山大乘閣居中，供奉世界最高大的木雕佛像。

　　清朝皇帝在承德避暑山莊的周圍山谷中，建造了規模宏偉的喇嘛寺院群，一般稱為「外八廟」。這些寺廟的建築頗具特色，不採純粹的漢式或藏式，而是尋求一種以模仿蒙、藏等少數民族地區著名大寺廟並融入漢式而成的建築風格。外八廟反映著清代中國文化包容力的擴大與宗教藝術的綜合創造之建築成果。從康熙皇帝開始嘗試，至乾隆時期一方面吸取西藏與新疆寺院建築的特點，同時融入傳統漢式之作法而達到高峰。其中以建於乾隆二十年（1755）的普寧寺為典型代表，它的建築群盡收各族式樣，並且結合得非常和諧，有渾然天成之感。

普寧寺後段建築群乃師法西藏桑鳶寺所建，最高為大乘閣，象徵須彌山或吉祥山，四周分布著代表四大部洲與八小部洲的中小型建築，形成佛教的曼荼羅世界。是以漢、藏混合式建築表現密宗境界之創作。

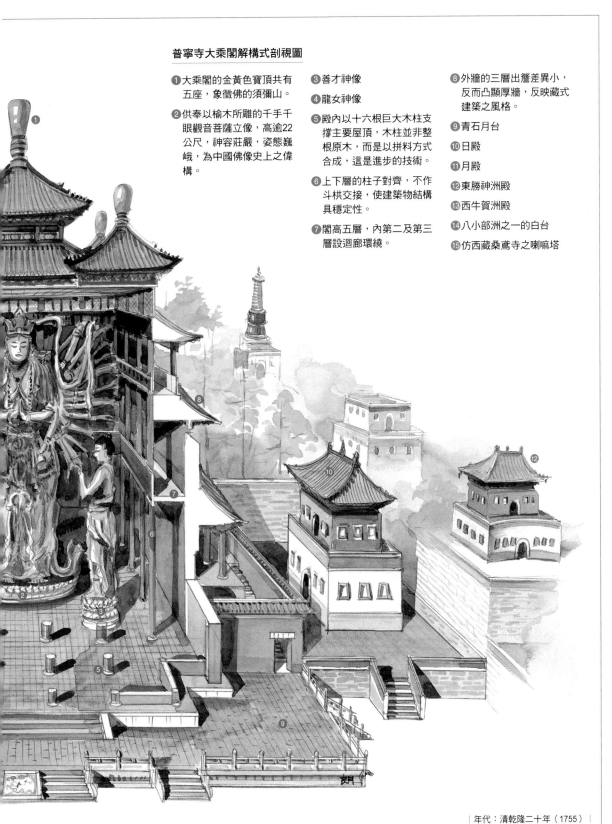

普寧寺大乘閣解構式剖視圖

❶ 大乘閣的金黃色寶頂共有五座，象徵佛的須彌山。

❷ 供奉以榆木所雕的千手千眼觀音菩薩立像，高逾22公尺，神容莊嚴，姿態巍峨，為中國佛像史上之偉構。

❸ 善才神像

❹ 龍女神像

❺ 殿內以十六根巨大木柱支撐主要屋頂，木柱並非整根原木，而是以拼料方式合成，這是進步的技術。

❻ 上下層的柱子對齊，不作斗栱交接，使建築物結構具穩定性。

❼ 閣高五層，內第二及第三層設迴廊環繞。

❽ 外牆的三層出簷差異小，反而凸顯厚牆，反映藏式建築之風格。

❾ 青石月台

❿ 日殿

⓫ 月殿

⓬ 東勝神洲殿

⓭ 西牛賀洲殿

⓮ 八小部洲之一的白台

⓯ 仿西藏桑鳶寺之喇嘛塔

年代：清乾隆二十年（1755）
地點：河北省承德市避暑山莊北側 ｜ 方位：坐北朝南

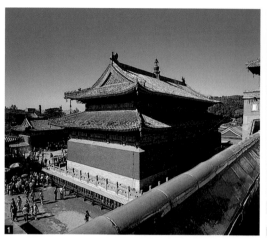

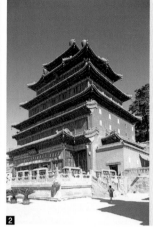

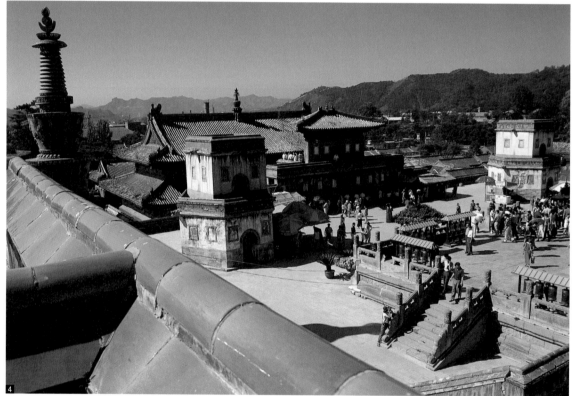

　　普寧寺是乾隆皇帝為了紀念平定準噶爾部的軍事勝利而建，御碑中謂「臣庶咸願安其居樂其業，永永普寧云爾」。寺坐北朝南，總體布局採中軸對稱，其中前段從山門至大雄寶殿採用漢式建築，而後段以大乘閣為中心的建築群，則採藏漢混合風格，據寺中碑文記載，此部分仿自西藏桑鳶寺的布局特徵，並巧妙運用地勢，將大乘閣坐落在山腰，不僅凸顯主體，也增加整體設計的趣味。

依喇嘛教教義設計之大乘閣建築群

　　西藏桑鳶寺亦稱三摩耶廟，始建於八世紀，至清初由達賴六世重建，普寧寺

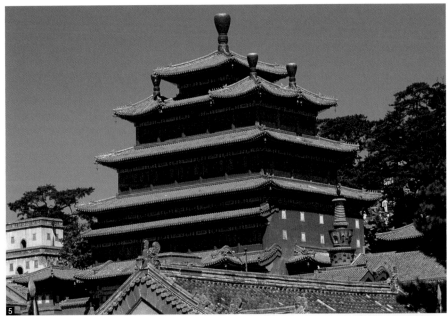

1 普寧寺大雄寶殿為歇山重簷頂，覆以黃綠二色琉璃瓦。

2 大乘閣近景，可見左右堅實的紅牆，牆上以盲窗裝飾，正面則為漢式琉璃瓦屋頂。

3 大乘閣東側之日殿。

4 自大乘閣東側回首可見遠方的大雄寶殿與南瞻部洲殿，中間是六角形的白台，圖右則為大乘閣月台。

5 大乘閣兼有藏式與漢式建築之特色，上面有五座攢尖頂。

6 象徵四大部洲之一的西牛賀洲殿位於大乘閣西側。

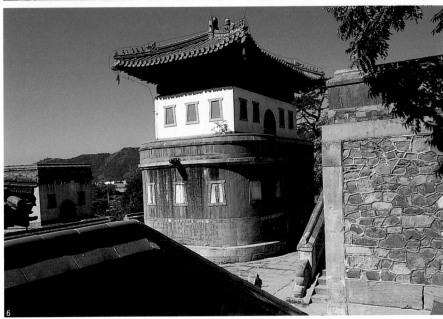

大乘閣建築群和它一樣是根據喇嘛教教義來構圖設計的，中央的大乘閣象徵須彌山，日殿、月殿分列兩側，寓意日月升降，四周分布著代表四大部洲與八小部洲等之小型建築物。四大部洲分置大乘閣之正東、正西、正南、正北處，其建築平面東勝神洲殿呈半月形，西牛賀洲殿平面呈圓形，南瞻部洲殿呈梯形，北俱盧洲殿平面為方形。八小部洲則以八座六角形及方形之白台建築為代表，穿插環繞於大乘閣周遭。此外，它於東北、西北、東南、西南四隅設置了紅、綠、黑、白四座喇嘛塔，每座喇嘛塔皆設基座、塔身及相輪，塔身尺寸相仿，但造型各異，並飾以法輪、寶杵、蓮花等佛教紋樣，顯得莊嚴瑰麗。這些環繞

7 大乘閣背面倚山，充
分因地制宜而建。
8 大乘閣內部供奉中國
最大的木雕佛像。

主閣之小型建築，均以盲窗厚牆的典型藏式建築作為其底座，上部搭配漢式曲線優美的屋頂，結合成為完美的漢藏混合風格建築。

位居中央核心的大乘閣，外觀正面為六重簷，高五層樓；背面倚山，只有四重簷。正面一樓及東西側皆設抱廈。側面山牆有梯形盲窗，視覺上有如高樓，係仿西藏碉樓作法。正面仿漢式常見的樓閣，簷下可見樑枋及成排的斗栱。屋頂採五座攢尖頂的組合，保有桑鳶寺的原型，居中央者最高大突出，四隅尖頂較小。

大乘閣高大雄偉的造型，予人以莊嚴神聖之感。閣面寬七間，進深六間，通高達37公尺餘。內部為置大佛而作空筒式，實為三層。殿內巨柱林立，直達四層天花板，二層及三層設廊，可自殿內角落木梯登上環繞。而和煦的光線自上層窗檻射入，照映在22公尺高的千手千眼觀音巨佛容顏上，不禁令人感受到佛自心中起的神聖溫暖氣氛。這尊榆木所雕的立佛法相莊嚴，體態雄偉，袈裟衣飾細節雕琢精美，實為中國佛像藝術之珍寶。

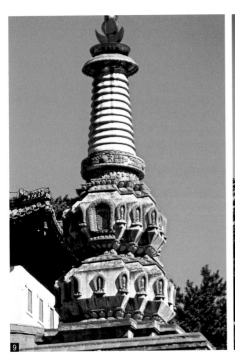

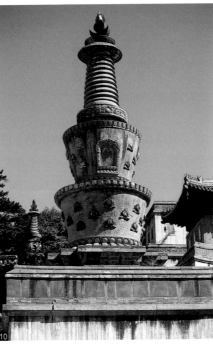

9 白色喇嘛塔位於西南角，與另外紅、綠及黑色喇嘛塔共同拱護大乘閣。

10 紅色喇嘛塔位於東北角，塔剎具有十三層相輪，象徵十三天。

■ 河北承德普寧寺全景鳥瞰透視圖
承德普寧寺全景透視圖，前面平地為漢式，山坡上建藏式佛殿，亦可稱「先顯後密」。

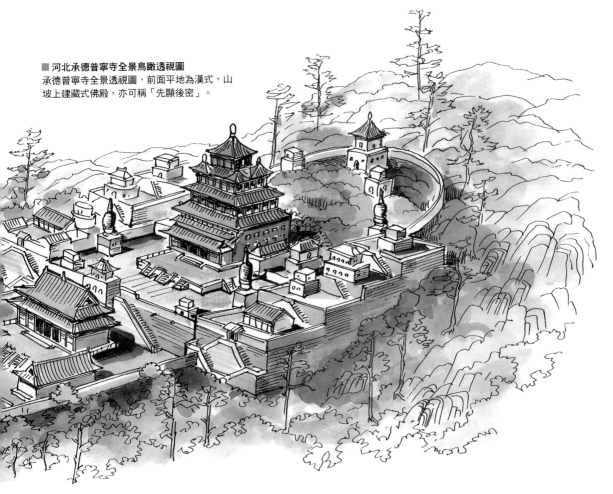

普陀宗乘廟

承德

外藏而內漢式，仿西藏布達拉宮之宏偉喇嘛佛寺。

　　清初，康熙皇帝為了維持滿洲人秋天狩獵的風俗，於北京通往內蒙古的要道上設立「木蘭圍場」，每年率眾北巡；此活動是八旗軍隊的操練演習，亦具有拉攏蒙古王公貴族、掌控邊疆的政治意涵。如此大規模的陣仗，促成圍場附近「熱河行宮」（後稱「避暑山莊」）的建造，當時康熙帝常有半年在此坐鎮，對於清初軍政的穩定，起了很大的作用，重要性不亞於北京紫禁城。

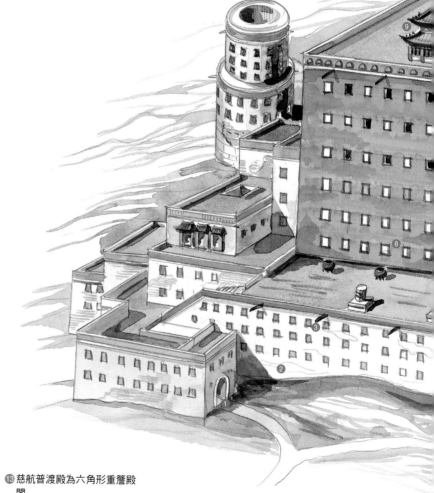

普陀宗乘廟解構式剖視圖

① 主入口

② 白台

③ 向外伸出約 1 公尺的銅製排水槽

④ 文殊聖境：為面寬五間進深三間之白台。

⑤ 蹬道：位於大紅台前的長階梯，呈左右折梯而上，下段以兩邊封閉的牆面包護，上段則為開放式，具有戲劇性的引導效果，一步步領人進入大紅台內。

⑥ 大紅台

⑦ 琉璃佛龕

⑧ 盲窗

⑨ 四角重簷攢尖頂的千佛閣

⑩ 回字形封閉式碉樓包圍核心殿堂，稱為「都綱殿樓式」的布局。

⑪ 圍繞守護「萬法歸一殿」的佛堂，供奉許多佛像。

⑫ 萬法歸一殿：為四角重簷攢尖頂，鋪鎏金魚鱗形銅瓦，金光閃爍，至為尊貴。

⑬ 慈航普渡殿為六角形重簷殿閣

⑭ 單簷歇山頂的洛迦勝境殿

⑮ 八角形重簷頂的權衡三界亭

⑯ 戲台

⑰ 圓台為上下兩層的圓形碉樓

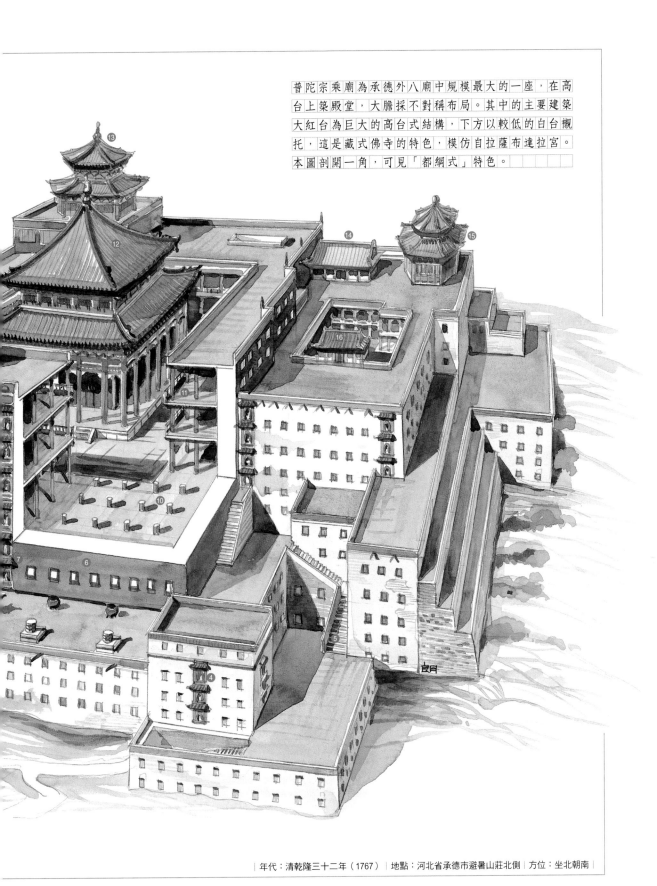

普陀宗乘廟為承德外八廟中規模最大的一座，在高
台上築殿堂，大膽採不對稱布局。其中的主要建築
大紅台為巨大的高台式結構，下方以較低的白台襯
托，這是藏式佛寺的特色，模仿自拉薩布達拉宮。
本圖剖開一角，可見「都綱式」特色。

| 年代：清乾隆三十二年（1767） | 地點：河北省承德市避暑山莊北側 | 方位：坐北朝南 |

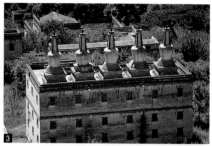

　　行宮城牆外圍,基於政治需要,歷經康、乾兩朝修建了龐大的喇嘛寺院群,清朝皇帝篤信佛教,希望皇家獲得庇佑,同時也藉此與信奉喇嘛教的藏、蒙民族聯盟,以維繫良好關係、鞏固中央政權。寺院群共有十二座,分屬朝廷直接派駐喇嘛及發放餉銀的其中八座寺廟管轄,因遠在京城之外,所以一般統稱「外八廟」;其中位於熱河行宮北側的普陀宗乘廟,建築規模最為宏偉,素有「小布達拉宮」之稱。

以布達拉宮為藍本所建的宏偉寺院

　　「普陀宗乘」是藏語布達拉的漢譯,乃觀音菩薩道場及佛教聖地之意,乾隆年間的「普陀宗乘之廟」碑文中亦記其建「仿西藏非仿南海也」,其建築雖不免受到漢文化的影響,但仍與拉薩布達拉宮一樣,具有很濃的藏味。當時是為了慶祝乾隆六十壽辰和皇太后八十壽辰而建,並作為接待西藏或蒙古喇嘛、王公之所。

　　整體布局從山腳下的解脫門,即山門為起始,為漢式單簷廡殿頂的城門樓形式,然後是重簷歇山的巨大碑亭,內有滿、漢、蒙、藏四種文字鐫刻的重要石碑;再進去有五塔門,在藏式白台上立五塔,人們必須穿越下面三洞門而過,故稱過街塔,是喇嘛教禮佛拜塔儀式的具體呈現。接著穿過漢式的四柱三間七樓式琉璃大牌坊後,左右出現高度各異的小型白台式建物二十餘座,沿著山坡盤旋而上,此處的作法不同於一般漢式的對稱布局,而是因襲著西藏布達拉宮的技巧,順應山勢自然分置,高低錯落,守護著背後的主體建築——大紅台。

外實內虛、漢藏交融的大紅台

　　立在大型白台之上的大紅台,位於山巔最高處,俯視普陀宗乘寺院全區並面

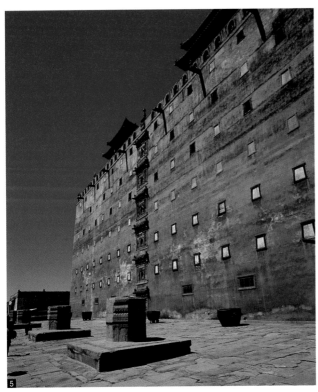

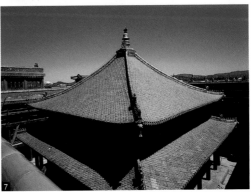

向避暑山莊。遠遠觀之，其上露出一個金光熠熠的攢尖屋頂，頗為神祕。整體
而言，它採外實內虛的構造：外部看來有如雄偉密實的碉堡建築，為求穩固，
外壁略呈梯形狀；但進入內部卻令人感到意外，呈中空狀的台內，沿四壁環設
三層樓高的樓閣，拱衛著佇立其中的萬法歸一殿，完全看不到厚重石材，而是
以木結構成列樑柱塗上朱漆，不論是金頂殿宇還是樓閣，舉凡柱子、屋樑、樓
板、樓梯都是木料，裡外的結構材料予人截然不同的感覺。台上另分散配置不

■ 西藏拉薩布達拉宮鳥
瞰透視圖
十七世紀時由五世達賴
喇嘛重建，位於拉薩紅
山之上，設「之」字形
蹬道，主體包括白宮與
紅宮，前者作為行政之
所，後者為歷代達賴喇
嘛靈塔，反映政教相結
合。建物因地制宜，高
低錯落組合許多藏式殿
宇，屋頂上樹立漢式鎏
金頂，是世界上海拔最
高的宮堡。

8 萬法歸一殿內景，殿堂高敞，中央有鎏金藻井，匾額為乾隆帝親筆所書。

9 大紅台西側的圓形碉樓，具有守衛之象徵意義。

承德外八廟

外八廟分別隔著武烈河及獅子溝兩河，與避暑山莊形成若即若離的環伺關係，守衛護佑著皇家，寺院群由北至南順時而立的有：位於獅子溝北側的羅漢堂、廣安寺、殊像寺、普陀宗乘廟、須彌福壽廟、普寧寺、普佑寺、廣緣寺等，以及武烈河東側的安遠廟、普樂寺、溥善寺、溥仁寺等。除了早期興建的溥仁、溥善兩寺是與行宮主要建築一樣，建於河岸平坦地勢上，採坐北朝南設置，其他寺院均運用河谷階地的向陽坡，背山面水朝向避暑山莊。

外八廟以康熙年間，蒙古王公為慶賀康熙六十大壽所捐建的溥仁寺為始，至乾隆七十壽辰為迎接西藏班禪喇嘛所建的須彌福壽廟為終，前後歷經近七十年的時間，才完成群寺環繞避暑山莊的態勢。這些寺廟不論在形式、規制甚至廟名，都由皇帝決定，其濃厚的政治目的及崇高地位，非一般寺廟所能相比，尋常百姓亦不得任意參拜。

仿札什倫布寺的須彌福壽廟

建於乾隆四十五年（1780）的須彌福壽廟，是外八廟中最晚興建的一座寺院，位於普陀宗乘廟東側，面積雖較小，但布局亦見巧妙，堪為藏傳佛寺的代表之一。須彌福壽廟為仿西藏黃教六大寺之一的札什倫布寺而建，「須彌福壽」是藏語札什倫布的漢譯，表吉祥之地多福多壽的意思。其布局的最大特色，是主體建築的大紅台並未如普陀宗乘廟的因勢利導隨山自由布局，而是居於全寺正中位置，所以通過山門、碑亭、琉璃牌坊之後，直接逼入眼簾的就是巨大的紅台。大紅台之後是呈口字形平面的金賀堂及萬法宗源殿，最後在陡起的山巔樹起八角形的七層黃綠琉璃寶塔，為全寺劃下完美句點。

大紅台內的妙高莊嚴殿樓高三層，重簷攢尖金頂整個浮於台面，上簷每脊各置仰望及俯視之金色雙龍，龍身藉四爪有力地攀附於屋脊，撐起彎曲有勁的身軀，造型勇猛為他處罕見，也更凸顯了大紅台的華麗莊嚴氣勢。殿宇為正方形平面，寬七開間，室內格局如回字形，中央一至三樓挑高成空筒狀，三層各置佛尊，周圍為迴廊，外觀封閉，內庭開敞，其對比頗具戲劇效果。

1 安遠廟普渡殿為外觀三簷，內部實為四樓之巨大建築，它融合了漢式與維吾爾族建築之風格。

2 從普陀宗乘廟的大紅台遠望，可見須彌福壽廟及避暑山莊景致。

3 須彌福壽廟亦採藏式都綱格局，四面廊屋環繞中央核心殿堂。它曾為班禪六世居住與講經之所。

4 普樂寺其中一座琉璃喇嘛塔，十三天塔剎上又有琉璃卷草裝飾。

5 普樂寺旭光閣內的立體曼荼羅與華麗藻井，這是仿布達拉宮時輪殿內供奉之「密集金剛」壇城。

同造型的漢式樓閣，有方形、六角、八角形，增加了天際線的變化。

　　大紅台外壁牆面開窗甚小，並設許多不具開口採光功能的盲窗，正面中央嵌飾以六層相疊的琉璃佛龕，以黃綠兩色為主，每一個皆有如獨立的小寺，屋脊正吻、屋頂、琉璃瓦、椽條、斗栱、樑枋、格扇、布幔一應俱全，坐佛居於寺內壇上，表現相當精細。

　　大紅台的內院，為典型的回字形「都綱式」布局（「都綱」即藏語所謂之大經堂）。核心殿宇萬法歸一殿面寬七間，受四周樓閣嚴密保護，高貴的重簷四角攢尖金頂，中間置塔剎，喇嘛教喜以鎏金銅瓦的屋頂表現其神聖性，益顯金碧輝煌之感；高敞的殿堂內可見四角轉八角之金色藻井，以及乾隆皇帝親筆所書的匾額。

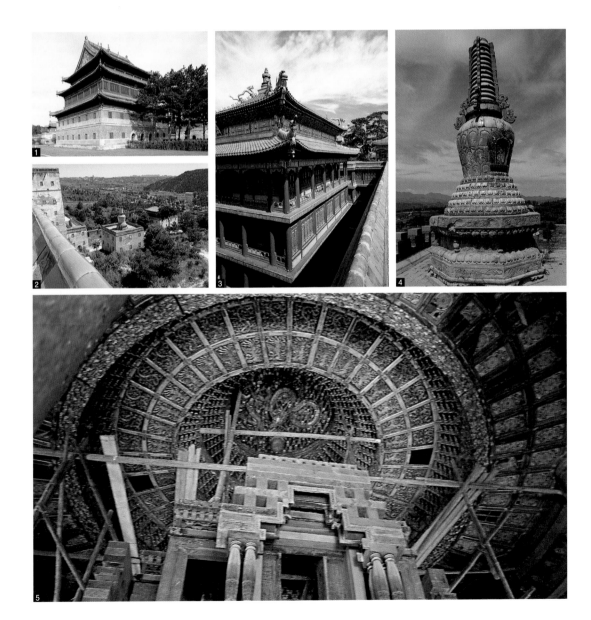

北京 北海小西天

方形佛殿樹立於水池島上，象徵南海普陀勝境。

　　八世紀初，古印度佛教僧人進入西藏傳播密法，融合當地信仰，形成了所謂「藏密」，也開始喇嘛教的流傳。後來隨著西藏與蒙古的交流，喇嘛教逐漸傳布到蒙古。蒙古人建立元朝，喇嘛教也受到皇室的尊崇，元世祖忽必烈及皇后甚至皈依了密宗薩迦派八思巴大師。明朝雖有好幾位皇帝特別崇信道教，但是喇嘛教並沒有因此而衰微，朝廷賜予許多藏傳佛教領袖「王」、「法王」等封號，除了宗教意義，亦賦予其行政權力。

北海小西天解構式剖視圖

① 主正門之前鑿半月池，並架拱橋。

② 角殿共有四座，守護四角隅，象徵四大部州。

③ 四柱三間琉璃牌樓

④ 石橋跨水而過

⑤ 池水環抱

⑥ 中國現存最大的方形攢尖頂殿堂，柱位布局工整，殿中築有怪石嶙峋假山一座，山頂置亭，供奉觀音菩薩。

⑦ 殿內金柱之間跨距達10公尺，為現存中國最大之實例，極為壯觀。

⑧ 鬭八藻井

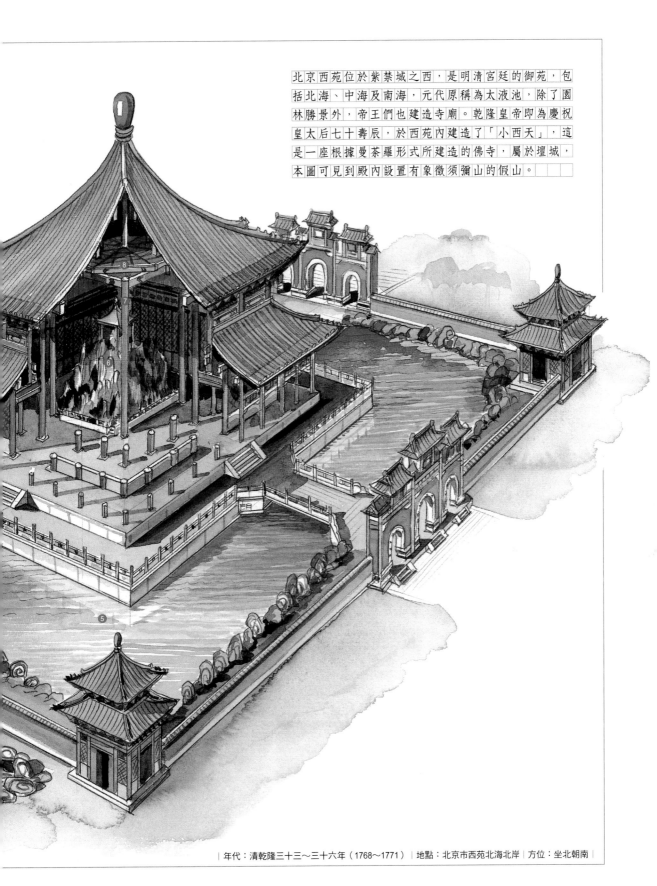

北京西苑位於紫禁城之西，是明清宮廷的御苑，包括北海、中海及南海，元代原稱為太液池，除了園林勝景外，帝王們也建造寺廟。乾隆皇帝即為慶祝皇太后七十壽辰，於西苑內建造了「小西天」，這是一座根據曼荼羅形式所建造的佛寺，屬於壇城，本圖可見到殿內設置有象徵須彌山的假山。

| 年代：清乾隆三十三～三十六年（1768～1771）| 地點：北京市西苑北海北岸 | 方位：坐北朝南 |

1 北海小西天主殿為中國最大的攢尖頂殿宇，正方形平面與四角隅亭閣構成強烈幾何形布局之喇嘛寺。

2 北海小西天主殿四面環水，面寬與進深皆為七間，外加迴廊一圈，建築造型簡潔大方。

3 小西天南向入口石拱橋及琉璃牌樓。

明清之際，蒙古信奉格魯派，在中國東北的滿族受其影響，亦崇奉喇嘛教，清朝入關以前，對喇嘛教的基本政策是優遇，意在懷柔漢族以外的邊疆民族。入關後，藉由冊封活佛及宗教領袖，從而確立清王朝的宗主權。建於清初，位於北京宮廷御苑的北海小西天，即是在這樣的時代背景下產生的獨特喇嘛寺建築。

立體化的極樂世界

清代北海北岸共有六組主要建築，由東向西包括靜心齋（今稱鏡清齋）、須

彌春、快雪堂（今稱澄觀堂）、闡福寺、萬佛樓與最西面的小西天。小西天建築於乾隆三十三至三十六年（1768～1771），是乾隆皇帝的母親孝聖皇太后七十大壽時，乾隆為其祝壽祈福所建。因大殿內有一座泥塑假山，象徵佛教極樂世界，故俗稱「小西天」。又因主祀觀音菩薩，所以又稱「觀音殿」。殿內曾經供奉玄奘三藏法師珍貴的靈骨舍利。

小西天空間布局嚴謹，以漢式建築為基礎，結合喇嘛佛教的曼荼羅，成為盛大的一座立體化的極樂世界。採中軸對稱布局，中央的觀音殿象徵須彌山，四面環水，四方各有一座小橋向外聯絡，並各自樹立一座四柱三間的琉璃牌樓，外周砌紅牆圍繞，以別內外。四隅各建造一座攢尖重簷角亭拱衛，則象徵佛教的四大部洲。南方正門牌樓造一半圓月牙池，上架白石拱橋聯通聖域之外。整體建築氣勢磅礴，雄偉壯觀。

現存最大單座方形平面木構建築

中央大殿為方形殿，建於白石台基之上，屋頂為四角重簷攢尖頂，上覆黃琉璃瓦綠剪邊，頂中間為鎏金寶頂。高度達26.8公尺，每邊邊長達35公尺，面寬及進深均為七間，加副階周匝成為九間，面積約為1,200平方公尺，為中國現

存最大的單座方形平面木結構建築。殿內共用五十二根巨柱,其中四點金柱跨度達10公尺,以巨大木料構造,上有八角穹窿式團龍藻井,內部採用大紅柱,與紅綠色藻井相映,神聖而莊嚴,具天蓋的象徵。殿內高懸乾隆御筆書「極樂世界」金匾。

大殿每邊開三門,共十二門,四面皆設格扇。殿中央設木製彩塑的須彌山,外加上大大小小五百多尊羅漢,觀音菩薩坐像屹立於山頂,乃模仿自南海普陀山勝境。在中國佛寺史上,可視為以建築形式表現極樂世界之空間情境的嚴謹作品。

4 小西天殿內結構,使用三圈柱網,呈正方形布局,光線自栱眼壁進入,塑造出寧靜莊嚴之殿堂氣氛。

5 小西天藻井以抹角楔框成八角形,再出井口天花,至中心處再轉為鬭八藻井,用色華麗奪目。

6 小西天殿內在藻井下方安置一座巨大假山,象徵九山八海中心的須彌山,山頂供奉觀音菩薩像,山中又供奉許多菩薩。

曼荼羅（Mandala）

曼荼羅,也譯作曼陀羅,意譯成壇城、壇場,為修行時防止魔入侵而劃出圓形或方形之場域。主要的功能是讓修行者起念佛、念法、念僧之心。依功能分成胎藏、金剛兩種曼荼羅。胎藏曼荼羅是屬「（成）佛（解脫）部」的功能,金剛曼荼羅則是屬於「（諸天）灌頂部」的功能。

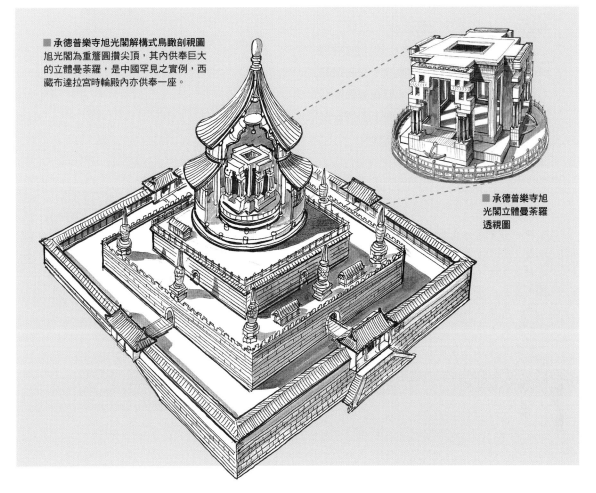

■ 承德普樂寺旭光閣解構式鳥瞰剖視圖
旭光閣為重簷圓攢尖頂,其內供奉巨大的立體曼荼羅,是中國罕見之實例,西藏布達拉宮時輪殿內亦供奉一座。

■ 承德普樂寺旭光閣立體曼荼羅透視圖

太原 晉祠聖母殿

中國現存副階周匝殿堂，並在殿前設水架橋之最古實例。

晉祠位於山西太原城西南方，是一座歷史悠久的祠廟，主祀周武王次子唐叔虞，又稱「唐叔虞祠」。後來，當中祭祀水神（叔虞之母邑姜）的聖母殿反而逐漸發展擴大，殿、堂、樓、閣、亭、台、橋、坊錯落配置，成為晉祠內最大的一組建築群。晉祠背倚懸甕山，園中水道縱橫，古木參天，頗得深邃幽靜之勝，正符合道教建築講求風水，以水聚氣的環境觀念。

晉祠聖母殿是現存北宋木構建築的代表作，它巧妙運用減柱手法，創造了高敞的前廊。木結構不但可見唐代雄奇的遺風，亦擁有細膩的斗栱技巧，雄大的「昂」在晉祠聖母殿上開始轉化，擺脫單純力學的角色，而兼具美學上的意義。此外，它也是宋《營造法式》中提及的「副階周匝」，目前所發現之最早實例；殿前還築有如大鵬展翅的魚沼飛樑，殿身橋影映於水中，設計獨特。殿內栩栩如生的侍女塑像群，則是中國雕塑史上的瑰寶。

晉祠有山泉園林圍繞，環境清幽，顯現道教廟觀所講求之神仙意境。聖母殿深藏不露，經過小橋、牌坊與獻殿之後，飛簷如鳳凰展翅的正殿終於映入眼前，殿前清池上雙橋相交為中國僅存之孤例。本圖剖開橋身，可見飛樑使用斗栱結構。

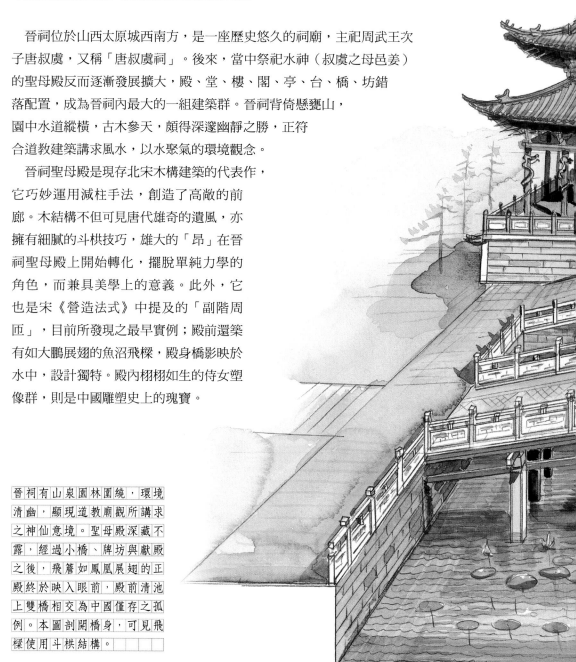

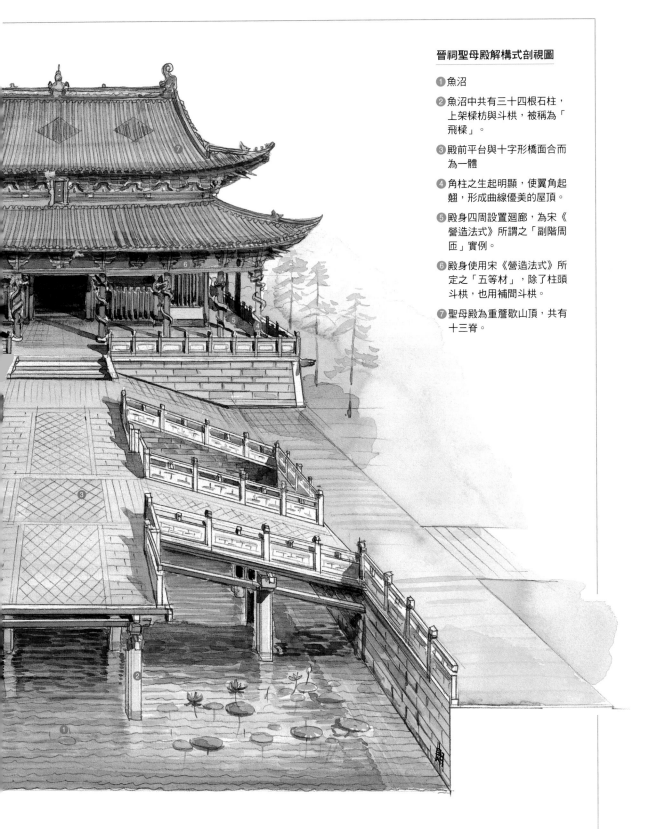

晉祠聖母殿解構式剖視圖

❶ 魚沼

❷ 魚沼中共有三十四根石柱，上架樑枋與斗栱，被稱為「飛樑」。

❸ 殿前平台與十字形橋面合而為一體

❹ 角柱之生起明顯，使翼角起翹，形成曲線優美的屋頂。

❺ 殿身四周設置迴廊，為宋《營造法式》所謂之「副階周匝」實例。

❻ 殿身使用宋《營造法式》所定之「五等材」，除了柱頭斗栱，也用補間斗栱。

❼ 聖母殿為重簷歇山頂，共有十三脊。

| 年代：北宋太平興國四年（979） | 地點：山西省太原市西南近郊 | 方位：坐西朝東 |

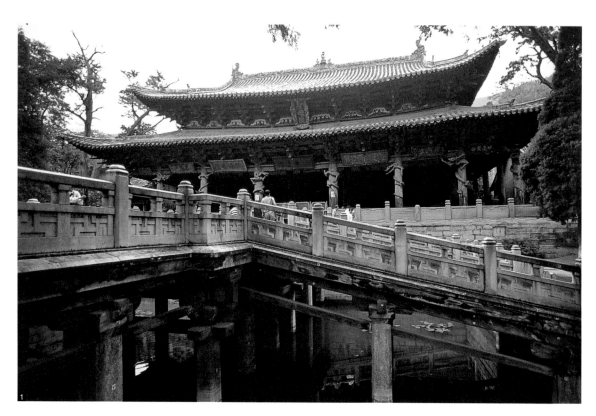

■1 聖母殿的面寬七間，
進深六間，是「副階周
匝」最早實例。

■2 金人台上置四尊鐵鑄
武士，以符合「金」、
「水」相生之說。

具園林之勝的晉祠布局

早在北魏年間，晉祠就已經是當地的風景名勝。到
了宋代，增建的聖母殿一躍而為晉祠規模最大的建築
物；經多次修葺和擴建，一組以聖母殿為核心的建築
群，包括水鏡台、會仙橋、金人台、對越坊、鐘鼓樓、
獻殿、魚沼飛樑及聖母殿，由東向西排列，成為晉祠的主
體。園中有水道智伯渠和善利、魚沼、難老三泉，周
柏、隋槐等參天古木，以及北側的唐叔虞祠、水母
樓、關帝廟、公輸子祠等，構成一座布局緊湊嚴密、
深具園林之勝的祠廟。

北宋木構建築代表作

聖母殿採重簷歇山頂，整體造型舒展而莊重，簷下斗栱碩大，屋簷翼
角飛揚，上下簷出簷適中，屋頂舉折平緩，曲線柔和流暢。相對的屋脊
顯得平直，兩側設大吻，正中立脊刹。山尖可以看到外露的屋架，並施
博風板。雖然位處中國北方，外觀卻優美輕巧，柱子生起與側腳明顯，
更使量體穩定，高聳莊嚴，帶有南方建築的神韻。

平面接近正方形，總面寬八柱七間，進深七柱六間，殿身寬五間深三

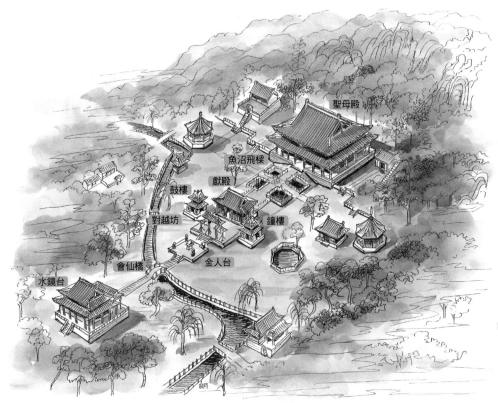

■ 山西太原晉祠全景鳥瞰透視圖
晉祠布局緊湊,深具園林之勝。

間,副階周匝,採用減柱法使得前廊特別寬敞,有兩間的深度,布局奇特,推測是古代祭典進行時需比較寬敞的空間所致。所謂「減柱」,是指應有柱子的地方不放柱子,是因應空間的特殊需求而產生的技術。聖母殿將前廊裡的柱省略,改用停在樑上不落到地上的蜀柱來支撐屋頂,因而騰出寬闊的前廊作為祭祀空間使用。由明亮的前廊進入較為幽暗的殿內空間,可使敬拜者心境轉化為沉靜內斂。

前檐柱上有蜿蜒盤旋的木雕螭龍,龍身細瘦,昂首張牙舞爪,正面龍頸盤成「之」字形,龍首向中上間或向內看,不一而足;中間兩龍身形較大,龍身皆分數段組合而成,盤繞固定在檐柱上。這些木雕龍柱乃是宋代遺物,也是中國現存實物中最早的龍柱。

■ 晉祠聖母殿蟠龍柱局部特寫圖

副階周匝

副的意思是「低附」,階是「台階」,「周匝」是繞四周一圈。宋《營造法式》稱獨立式大殿四周可以繞行一圈的迴廊為「副階周匝」,閩南則稱「四面走馬廊」。聖母殿是中國早期木結構建築採用這種作法的最早實例。

3 聖母殿副階周匝，可見明顯的「側腳」與「生起」。
4 晉祠牌樓「對越坊」樹立在獻殿之前。
5 聖母殿前廊使用減柱造，成為無柱空間。
6 木雕龍柱造型勇猛生動，為中國現存之最早實例。
7 聖母殿前廊的進深兩間，以大樑支撐上簷之重量。
8 殿內聖母塑像端坐於寶座上。（鄭碧英攝）

聖母殿的斗栱鋪作可以簡單的區分為「柱頭鋪作」、兩柱之間的「補間鋪作」以及「轉角鋪作」。兩柱之間用補間鋪作一朵，側面只在梢間加補間鋪作一朵，其餘側牆及後牆只用扶壁栱。下檐斗栱柱頭出雙下昂，轉角鋪作出三下昂，補間出單栱單下昂。「昂」這個結構材在聖母殿有著不同以往的面貌。下檐柱頭上伸出琴面形的昂嘴與地面平行，補間鋪作卻向下伸出斜置的劈竹昂；昂嘴上下參差不齊，卻形成一定的韻律。這些都表明中國建築在唐代結構發展已臻圓熟，到宋代以後開始駕馭結構而不為其所役。

另外，柱頭闌額上加普拍枋使得斷面呈「T」字形，抗壓應力大增，多見於唐末至宋以後的作法。殿內採用徹上明造，殿身前後共八椽，樑架採用二椽對六椽，前後共用三柱。副階周匝各二椽，因為前廊減柱，大樑延長，成為不對稱布局。各樑之間施駝峰、大斗以承托上一層屋樑，每椽之間有托腳，平樑上立蜀柱及叉手支撐脊槫。

宋代彩塑藝術的精品

聖母殿殿內中央偏後置神龕，龕內樹立屏風；聖母端坐一張鳳頭大椅之上，牆邊侍女、女官及宦官環繞，這些生動逼真的塑像是宋代彩塑藝術中的傑作。

聖母頭戴鳳冠，衣飾華麗，盤膝端坐，下襬順著椅墊垂落，衣褶線條處理自然細膩。左右有侍女及宦官六人服侍，其餘塑像分別沿著神龕兩邊、大殿側牆及後牆站立。大部分均為宋初原物，明清重新彩繪。侍女容顏形貌依據當時宮廷嬪妃婦女而塑，弱骨豐肌，穠纖合度，神態各異，是栩栩如生的人物寫照，反映宋代藝術崇尚寫實的特點，是研究宋代彩塑藝術的珍貴史料，也是了解當時宮闈生活和衣冠服飾的重要實例。服飾大都作圓形窄領上衣，纏繞披巾，裙繫於胸部以下，色澤鮮豔，皺褶流暢富變化。至於髮型則有雙螺髻，裹巾的包髻，或戴朱冠髻等。

而供奉聖母的神龕，置於一磚砌台座之上，台座正立面採黃綠色琉璃裝飾。神龕採宋代佛道帳式作法，面寬三間，兩側作格扇，並施兩層飛罩，龕頂設斗栱並微微斜出。

聖母座後立三摺屏風，彰顯其威嚴。座椅底部設須彌座，其束腰處立七根短柱，柱間設壺門，皆為唐宋構架之特徵；聖母座椅背面尚留存宋元祐二年（1087）之墨蹟題記，殊為難得。座椅搭腦與扶手飾以鳳首造型，與後方屏風頂部的鳳首相呼應，顯示其為成套特製的家具，對於中國古代家具史具重要研究價值。

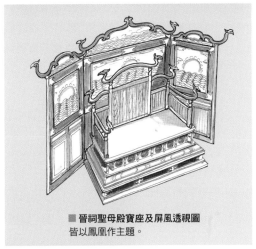

■ 晉祠聖母殿寶座及屏風透視圖皆以鳳凰作主題。

獻殿與魚沼飛樑

因聖母殿前並無月台，祭拜空間不足，所以增加獻殿一座，置放牲禮。獻殿為金代的建築，面寬三間，進深三間，單簷歇山頂，簷角起翹，造型簡潔。殿身無牆，只在檻牆上立欄杆以別內外，出入門扇也採直櫺，立於殿前就可以遠望聖母殿，視線非常通透。

斗栱作法簡潔，與聖母殿類似；正面每柱間用補間鋪作一朵，山面僅在正中施補間一朵。柱頭上的雙下昂，昂嘴平置，補間昂嘴向下，後尾向內挑起抵住上平樑，將山尖的重量傳遞出去，取得一個平衡點，是早期的溜金斗栱。柱頭闌額上施普拍枋，樑架採用簡單輕巧的四椽栿以及平樑，平樑上用大叉手及蜀柱。中脊上有「金大定八年」（1168）之題記。

魚沼飛樑位於聖母殿前，是通往聖母殿的主要通道。魚沼是晉水的源頭之一，因池中充滿游魚而得名。十字形的橋樑跨越水上，從四邊通達至中央方形平台，前後平緩，左右較陡，猶如大鵬展翅，而飛樑一詞引自西漢揚雄所作的〈甘泉賦〉：「歷倒景而絕飛樑兮」，合稱為「魚沼飛樑」，創建年代不可考，推測是和聖母殿同時的宋代橋樑。從水中立起三十四根石柱，水枯時可看到池底的覆皿式柱礎，柱子之間以樑枋連繫，櫨斗上有簡單的斗栱構造，承擔橋面，如同屋宇的作法。在中國山水畫中可見到位於水上的建築物，敦煌經變圖中亦可見之，但目前現存中國古建築中僅存這一例實物，故彌足珍貴。

殿前水池上的魚沼飛樑在1950年代由古建築專家劉敦楨負責大修，當時參照南京棲霞寺的五代塔之欄杆造型以及日本法隆寺，把磚砌欄杆換成石質欄杆。

⑨ 獻殿的木構作法頗具特色，面寬三間，進深亦三間，本圖可見到柱頭及補間皆用五鋪作，下昂的角度平緩，稱為平出昂。

⑩ 獻殿的匾額懸掛於殿內，圖中可見四椽栿伸入斗栱內，駝峰上承平樑及叉手。

⑪ 獻殿轉角斗栱後尾為偷心造，但第二跳有橫向雙頭尖的小栱以強化穩定。

⑫ 魚沼飛樑以石柱與樑枋支撐，皆宋代原物。

晉祠聖母殿、魚沼飛樑與獻殿解構式鳥瞰剖視圖

❶ 獻殿

❷ 魚沼飛樑

❸ 聖母殿前廊減柱使祭祀空間較為寬敞

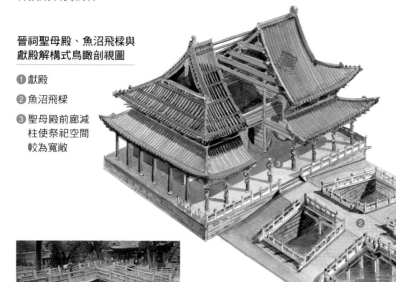

晉祠獻殿為金代建築，具有舉行祭典之功能，為求視野通透乃不用厚牆，四面圍以柵欄。本圖將屋頂提高，裸露木結構，可見角樑、蜀柱及叉手之關係。

晉祠獻殿解構式掀頂剖視圖

① 四面柵欄

② 普拍枋出頭

③ 假昂的後尾很短，為較早之例。

④ 角樑的後尾伸長

⑤ 襻間的作用係聯絡四個屋架為一個整體

⑥ 叉手

⑦ 蜀柱

⑧ 懸魚為博風板頂部垂下的裝飾

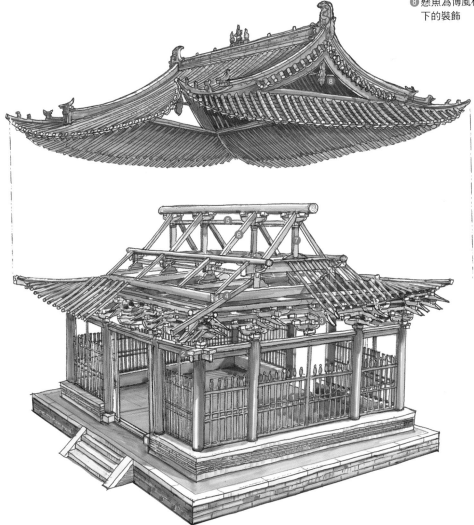

⑬ 獻殿即是一種享殿，為供奉祭品之所，站在殿內向外望，光線明亮，視野通透，本圖為自內向外望出一景。

⑭ 獻殿除柱子外，四面無牆，只以木柵分別內外，舉行祭典時可令視野無礙。

武當山

南岩宮

建於崇山峻嶺之巔，恍如現實世界中的天宮樓閣，
中國道觀建築之典型。

　　武當山，明永樂帝封為「大嶽太
和山」，位於湖北省北部，自古
是道教的洞天福地之一，傳說
是玄武得道飛升之處，元朝受
封為武當福地，明代則封為治
世玄嶽，比擬為治世仙山。

南岩宮全景鳥瞰透視圖

❶ 山門稱為小天門

❷ 贔屭御賜碑亭：兩座碑亭左
右呼應，但並不對稱。亭中
造型渾厚的贔屭背上馱著鐫
刻永樂皇帝聖旨的御碑。

❸ 崇福岩

❹ 焚帛爐：設於石質台座上，
祭祀時燒紙錢之處。

❺ 古神道

❻ 龍虎殿為前殿

❼ 大殿之前有一口井，稱為甘
露泉。

❽ 配殿

❾ 玄武殿即大殿

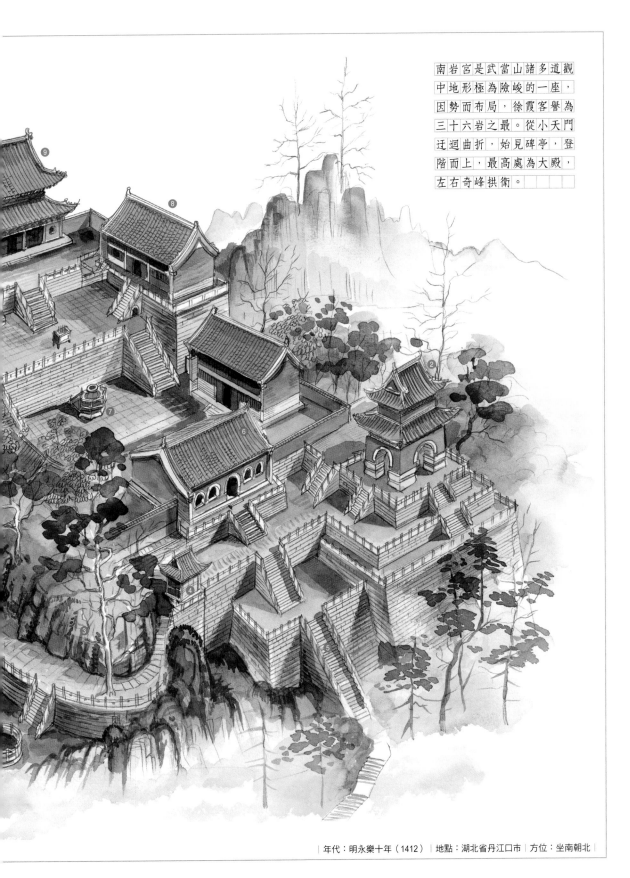

南岩宮是武當山諸多道觀中地形極為險峻的一座，因勢而布局，徐霞客譽為三十六岩之最。從小天門迂迴曲折，始見碑亭，登階而上，最高處為大殿，左右奇峰拱衛。

| 年代：明永樂十年（1412） | 地點：湖北省丹江口市 | 方位：坐南朝北 |

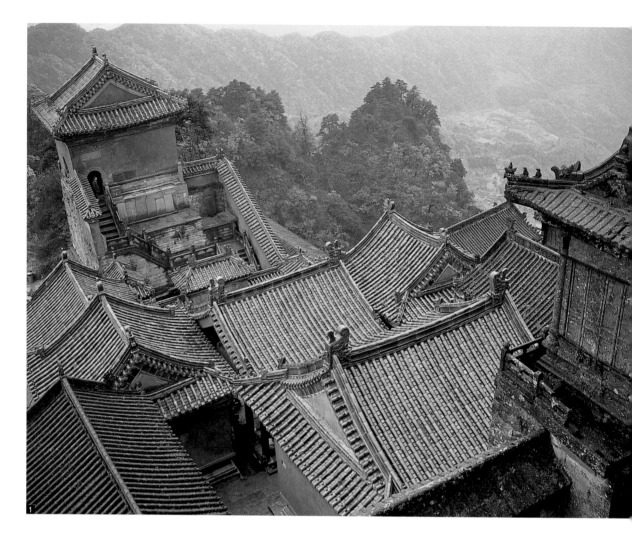

1 武當山紫禁城旁的太和宮，依山而建，以石牆圍成，並闢東西南北四門。本圖右即為南天門。

2 武當山金殿位於天柱峰之頂，殿身為銅鑄鎏金。

3 武當山南岩宮建於峻嶺之巔，相傳為仙人修煉之地。

其山勢崢嶸險峻、氣勢磅礡，共有七十二峰三十六岩；主峰天柱峰海拔高度1,612公尺，山峰鼎立，溪谷幽深，樹木繁茂，盛產藥材。

武當山道觀的興建始於唐貞觀年間（627～649），歷經宋、元，至明代達到顛峰。永樂帝因「靖難之役」出兵奪位時，得到真武庇佑，登基後大力提倡真武信仰，故以淨樂太子受點化、修煉、得道飛升、被冊封過程為主題，在武當山大興土木，利用山形和地勢巧妙興建了大批宮觀、庵堂，前後總共費時十三

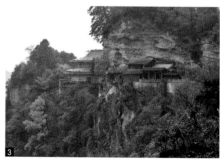

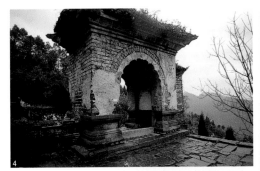

年，成就武當山建築群目前的基本布局。唐宋時期的發展以西神道為主，明代另闢東神道登山，東、西二神道在南岩宮附近會合，持續向上到達太和宮、紫禁城與金殿。金殿金光熠熠屹立於群峰之巔，據說殿內真武大帝的容貌便是仿永樂帝朱棣而塑成。

在這些錯落在峰巒、岩洞和幽谷的道觀建築群中，位於東、西二神道交會處附近的南岩宮，被明代地理學家徐霞客譽為「三十六岩之最」，可見其形勢險峻，景致奇絕，令人歎為觀止。

依山營建、布局巧妙

南岩宮，正如其名，建在武當山南方的懸崖峭壁上，近東、西神道交會處。據史載創建於唐，而唐、宋兩代皆有道士在此修煉，元代大肆興修宮觀，元武宗時賜額「天乙真慶萬壽宮」，元末毀於火，僅留存石殿；明永樂十年（1412）敕建，賜額「大聖南岩宮」，嘉靖三十一年（1552）又予擴建，清同治年間亦曾大修。民初大火，許多建築遭焚毀，目前僅存元代的石殿、明代的

4 南岩宮山門拱券。

5 御碑亭之鉤闌及抱鼓石。

6 御碑亭四出陛階。

7 御碑亭原有琉璃瓦屋頂，但已塌毀。

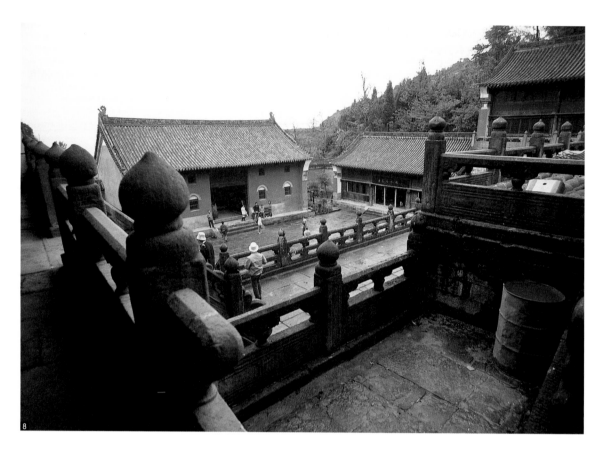

8

南天門、御碑亭、兩儀殿和配殿，近年陸續修繕復原中。

　　整體建築融入峭壁及岩洞天然地形之中，以因地制宜手法，利用山勢巧妙布局，渾然天成。行走其中猶如探險，每一轉折頗有「柳暗花明又一村」之妙。

迂迴的前導

　　雖然遠眺即可看到岩壁邊的南岩宮建築群，卻必須先在山中上下繞行，且因山勢阻隔，行進中看不到其他建物的蹤影。經石塔，過山門，首先出現一座永樂年間建、四方開券門的御碑亭；右側下方平台則有一提供道士煉丹、製藥的水池。繼續前行，再繞過一小坡，看到焚帛爐後才抵達前殿——龍虎殿，結束迂迴的繞行。殿前左側是另一座三層台的御碑亭，兩座御碑亭限於地形而未採

■8 南岩宮龍虎殿為中軸建築之入口。

■9 龍虎殿前有焚帛爐，外牆飾以琉璃磚。

■10 前臨深淵的龍頭香，朝向遠方天柱峰金殿，它考驗上香者的誠心與膽量。（鄭碧英攝）

9

10

對稱布設，正符合永樂皇帝所頒布「審度其地，按其廣狹，定其規制」聖旨之精神。

奇峰拱衛的主軸

在地形許可下，盡可能遵行左右對稱布設原則，由前到後分布於數座高低不同的平台上。拾級上龍虎殿，殿後又一方平台，左邊有樓閣配殿，平台當中有一六角形狀的甘露井；井口尚設石質鈎闌台座，較少見。樓梯分置於兩側，向上可達大殿（即玄武殿），殿內主祀玄天上帝。

下臨深淵的最後高潮

從大殿右後方轉至山背，沿懸崖峭壁前行，經過碑刻，拾級登上兩儀殿，殿外峭壁有一龍形石樑向外懸挑，龍首頂香爐，對準遠方的天柱峰金頂，下臨深淵，考驗信徒遙拜真武大帝的誠心，稱為「龍頭香」。穿越藏經樓後，可見元代所建之石殿──「天乙真慶宮」，採歇山頂，室內作抬樑式構造，其門柱、斗栱皆為石造仿木構建築。

武當山的御碑亭與焚帛爐

放置雕有聖旨石碑的亭子，稱為御碑亭，可見於武當山中明代皇室所建的道觀，南岩宮及紫霄宮（見下頁）即各有兩座。亭四面開券，重簷歇山琉璃瓦頂。亭中龜趺馱負御碑，龜座碑身碩大，碑身多刻有「御製大嶽太和山道宮之碑」的聖旨內容。相傳因武當山勢屬火，而龜為水神（真武）象徵，水火相濟，天下太和。龜又稱霸下或贔屭，屬龍生九子之一；霸下善負重，贔屭則好文。宋《營造法式》石作制度中有「贔屭鼇坐碑」，將碑分為碑首、碑身、鼇坐及土襯。

焚帛爐是祭祀時用來燒紙錢之處，祠廟及陵墓大都可見。爐腔鑲鑄鐵爐壁。武當山所見焚帛爐都設於石質台座上，四周圍以欄杆，爐基為琉璃須彌座，爐身用黃、綠琉璃組成，正面開爐口，仿木構的格扇、額枋、斗栱等，作工細緻，一應俱全。

11 紫霄宮御碑亭內之龜趺。
12 南岩宮之焚帛爐。

武當山紫霄宮

　　紫霄宮是武當山現存道觀中規模宏大，保存較完整的一組建築群，也坐落於東、西神道交會處附近。初創於北宋，元代曾重建，目前的規模是明永樂十一年（1413）所擴建。風水格局極佳，自古以來為武當山建醮、求雨等重要法會的道場。紫霄宮背倚坐山展旗峰，面朝案山賜劍台，遠對朝山諸峰，左右又有青龍山、白虎山圍護，不僅四面岡巒環繞，宮前還有抱水「玉帶河」蜿蜒流過，為一處渾然天成、形勢幽深的聚氣之所，完全具備風水寶地的基本要件，自古即有「紫霄福地」之稱。

山勢陡峭、層次分明

　　依照道教風水理論布置的紫霄宮，巧妙運用了特殊地貌來開展建築，在橫向寬敞但縱向陡峭的地形上，殿宇遵循中軸對稱的原則，隨山勢築台而建，層層上升，從最低的玉帶河、金水橋到最後的父母殿月台，高低落差近40公尺，可說為「審度其地，相其廣狹，定其規制」作了最佳詮釋。自龍虎殿進入，經左右御碑亭，登上十方堂，到供奉真武大帝的紫霄殿，再至兩層樓閣的父母殿，形成一組主從層次分明的巍峨殿宇，極具皇家道場的威嚴氣派。

宮觀堂皇、法會重地

　　龍虎殿面寬三間，兩側有琉璃裝飾的八字牆，紅牆綠瓦，外觀沉穩厚實。正面兩側無窗，使得殿內光線幽暗，中間供奉披甲執鞭的王靈官，是道教的護法神，靈官殿即相當於佛寺的天王殿；兩側為青龍、白虎塑像，皆高大威武，栩栩如生，令人望之儼然。十方堂據說為遊方道人掛單之處；堂中供奉真武神像，兩側供奉呂洞賓和張三丰像。堂前左右亦出八字牆。

　　重簷歇山、面寬五間的紫霄殿，壯觀地屹立於高台上，為紫霄宮的主殿。大殿前的壇台早期供道士舉行法會科儀，如同孔廟的丹墀台一般。殿內供奉明代泥塑彩繪真武大帝像。大殿後方有一方形水池，上面有玄武，也就是龜蛇石雕，泉水湧出，終年不涸，稱為「天乙真慶泉」。父母殿是清代重建的二層三簷木造樓閣，造型別致，以供奉真武大帝的父母為主。高台腹地狹窄，其後即為展旗峰。

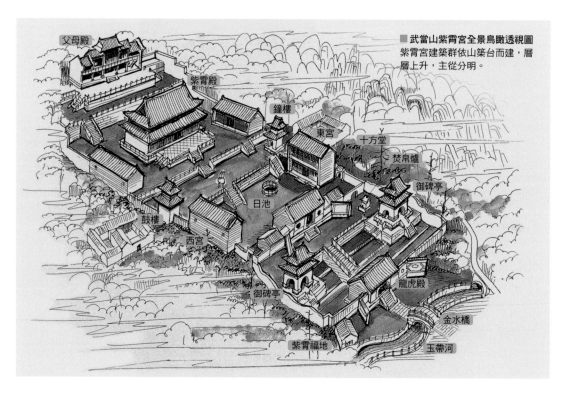

■武當山紫霄宮全景鳥瞰透視圖
紫霄宮建築群依山築台而建，層層上升，主從分明。

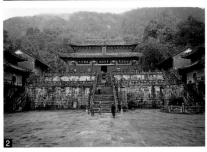

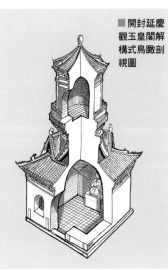

開封延慶觀玉皇閣

　　延慶觀位於開封城西南，為明初所建之道觀，當時規模宏大，其中一座造型特殊的樓觀「玉皇閣」，結構頗為堅固，數百年來雖屢遭黃河氾濫之災，但仍完整地保存下來，這主要歸功於其磚砌穹窿構造。道觀喜築在山林，得其靈氣。若建在城市，則以高闕樓台取勝，玉皇閣樓高三層，底層平面為正方形，二、三層則轉為八角形。其屋頂變化多，造型奇特，頂層為八角攢尖，但下層圍繞以八座山牆，分向八方，似暗喻道教喜用的八卦；各層皆鋪以琉璃瓦，色彩奪目。玉皇閣外觀三層，並有平坐，但內部實為二層，皆採磚砌穹窿頂構造，可說是一座無樑樓閣。

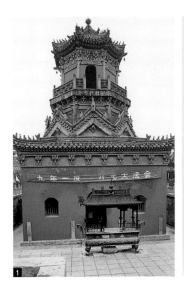

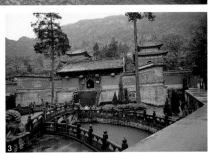

■ 開封延慶觀玉皇閣解構式鳥瞰剖視圖

山西 解州關帝廟

在關羽的故里所建的中國最宏偉的關帝廟，布局深遠，有氣蓋山河之勢。其中之樓閣，尤值一觀。

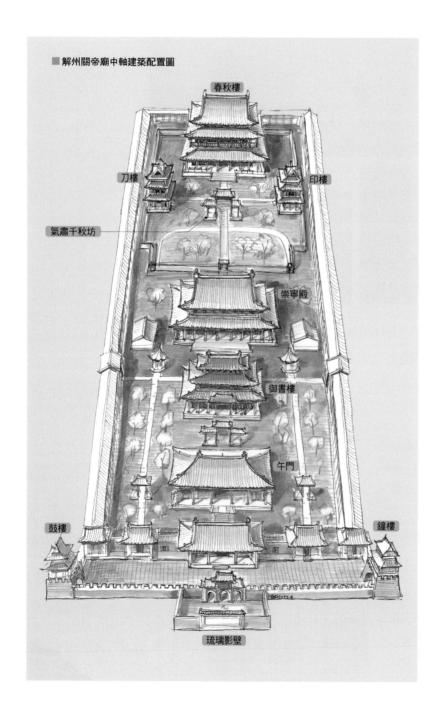

■ 解州關帝廟中軸建築配置圖

春秋樓

刀樓　印樓

氣肅千秋坊

崇寧殿

御書樓

午門

鼓樓　鐘樓

廟

琉璃影壁

解州關帝廟的刀樓外觀為三層簷，但內部實為二層樓，樓板以八角井貫通上下，並且引入天光，照亮所供奉的關刀，寓意天長地久。本圖特意掀高屋頂，解開厚牆，可窺探簷牙高啄構造之奧祕。

解州關帝廟刀樓解構式掀頂剖視圖

❶ 龕內供置關刀

❷ 二樓鏤出八角井，並圍以鉤闌。

❸ 以抹角樑層層上疊，形成藻井。

❹ 每邊兩朵補間鋪作

❺ 山花內留出空隙可引入光線

❻ 屋頂採四向歇山式，並形成十字脊，造型華麗。

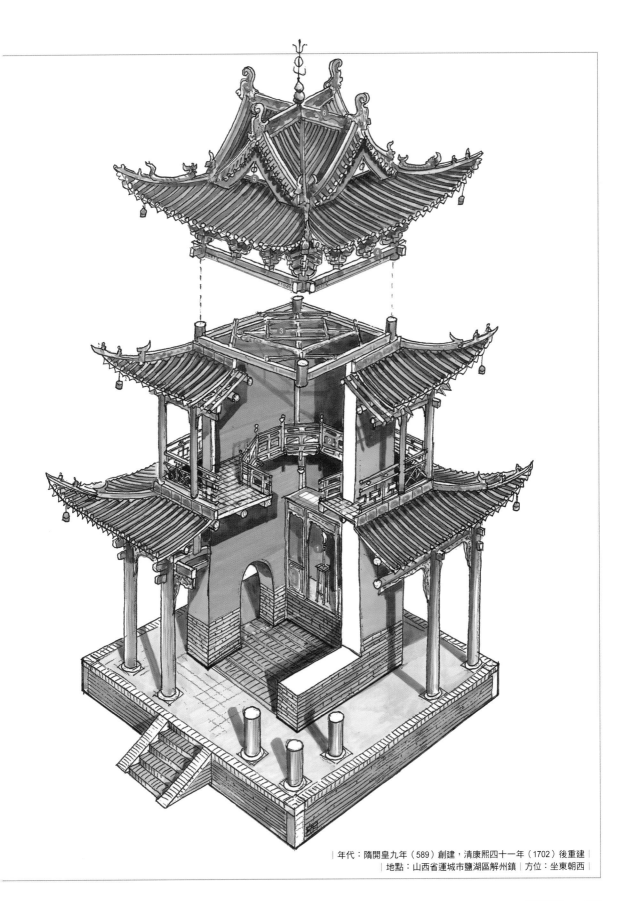

| 年代：隋開皇九年（589）創建，清康熙四十一年（1702）後重建 |
| 地點：山西省運城市鹽湖區解州鎮 | 方位：坐東朝西 |

1 御書樓正面，匾額懸掛二樓簷下，底層凸出牌樓作為入口，簷下密布如意斗栱。

2 御書樓在關帝廟中軸線上，外觀為三重簷，前面凸出牌樓。

3 御書樓入口額枋的補間鋪作出現交叉式的斜栱，具有裝飾作用。

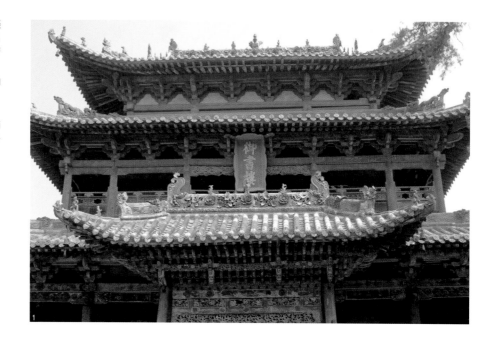

　　解州關帝廟是中國最大的關帝廟，解州為三國名將關羽故里，因為他的忠義誠信無畏精神，後世封他為武聖或關聖帝君，佛教及道教皆尊祂為神，對中國人的精神文化有著深遠影響，各地普遍興建關帝廟。山西解州的關帝廟初創於隋代，宋代祥符年間大事擴建。明代關羽被加封為帝，民間尊稱為「協天上帝」，乃又擴大規模，逐漸完成今日所見的規模，現存廟中主要殿宇多為明清重修之建築。關帝廟坐北朝南，共有三路建築群，前後園林圍繞，縱深長達七百多公尺，中軸的廟宇主體亦長達五百多公尺，有氣蓋山河之勢，極為壯觀！

　　廟前有結義園，後亦有園林及山丘，形勢雄偉。殿宇之分布呈現「前朝後寢」格局，四周圍以高牆，前半部為午門、石坊、御書樓及崇寧殿，後半部為刀樓、印樓與春秋樓，其中崇寧殿與春秋樓兩座最為巨大，在春秋樓之前，左為「印樓」，右為「刀樓」。

御書樓外觀三重簷，內部為二層樓，樓板闢八角井，使上下聲氣相通，樓前用奇數桁木牌樓，背面用偶數桁木抱廈，正背陰陽有別。

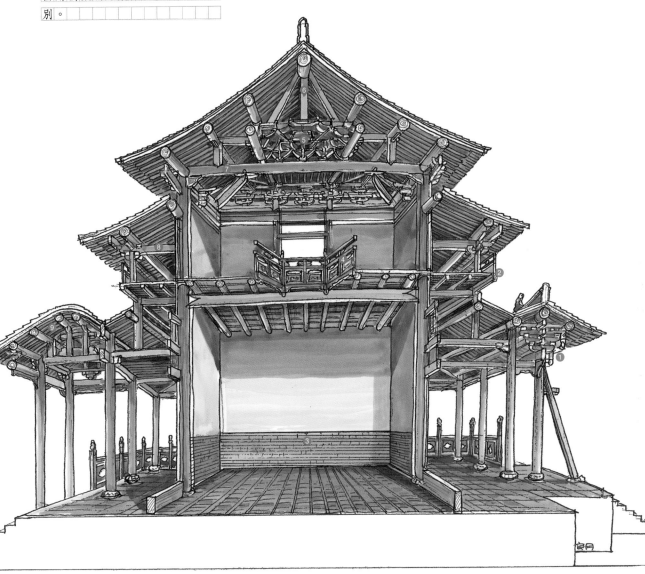

解州關帝廟御書樓剖面透視圖

1 正面牌樓入口　　　4 八角鉤闌　　　7 七架樑
2 平坐　　　　　　　5 藻井　　　　　8 清式稱為挑尖樑
3 原供置皇帝御書的空間　6 脊瓜柱　　　9 背面捲棚抱廈

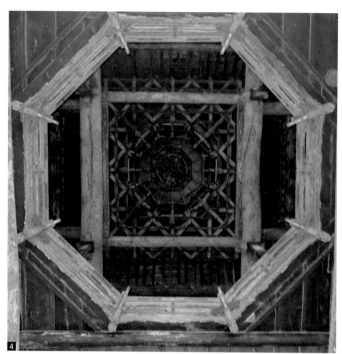

樓閣供奉御書

御書樓因清康熙皇帝賜御書「義炳乾坤」而得名，民間又稱為「八卦樓」，象徵關羽有八個方向之神威。御書樓曾遭祝融之災，乾隆及道光年間又重修。它的平面為正方形，樓內有兩層，但外觀用三重簷。屋頂為歇山式，有趣的是在厚牆四周不但設迴廊，象徵八方，正面凸出牌樓，背後也凸出捲棚抱廈亭，形制特殊。御書樓的象徵意義較濃厚，樓內不設房間，進入後透過二樓空井，可令人直望屋頂的八角藻井。在春秋樓之前，左右聳立兩座三重簷樓閣拱衛，即印樓與刀樓，其構造合理，空間巧妙，值得細加欣賞。

樓閣供奉關刀

據羅貫中小說《三國演義》記載，關羽擅用大刀，過五關斬六將。因此他所用的「青龍偃月刀」在人們心目中不單代表關羽形象，也象徵忠義精神，為後世所敬畏，刀樓內供奉後世複製的關刀。刀樓平面呈正方形，每邊三間，四面厚牆。外觀雖為三重簷，內部實為二層樓。入口不設門扇，通風無礙。樓閣內部為空筒式，上下連為一氣，似表現天外有天之意境。屋頂採十字脊，四向皆出廈，簷下斗栱成列，除四隅外，每邊還有補間鋪作二朵，內部則以「抹角樑」層層上疊成為藻井。二樓空出八角井令視線穿透，光線可自藻井空隙灑下來。

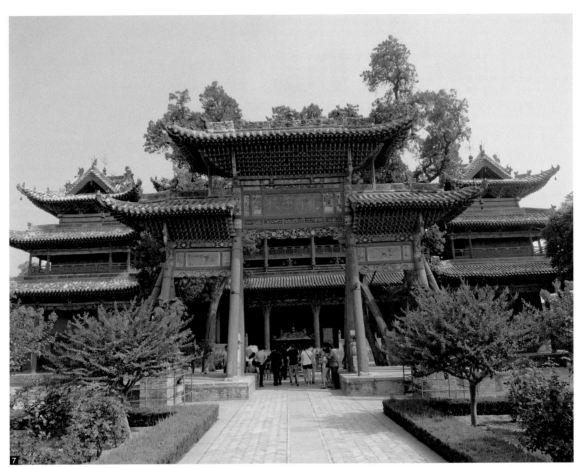

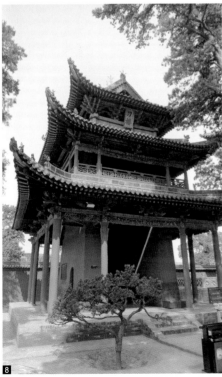

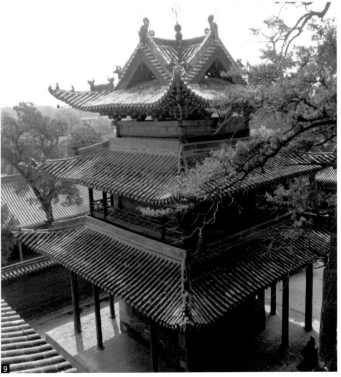

阿帕克和加瑪札

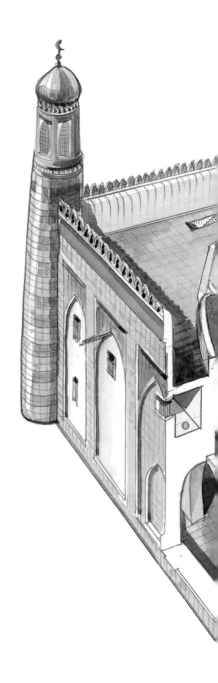

喀什

新疆最宏偉的瑪札，正方體當中凸出跨度極大的圓形拱頂。

　　中國的伊斯蘭教建築主要包括清真寺及瑪札，前者以進行宗教儀式的禮拜堂為中心，後者則是教中重要人物的家族墓地。位於新疆的阿帕克和加瑪札堪稱新疆地區規模最大、建築群相當完整的伊斯蘭教聖墓，以巍峨的圓頂墓祠為中心，周邊配置禮拜寺、教經堂、阿訇（波斯語的音譯，指為伊斯蘭教民講經授義，主持清真寺宗教活動之人）住宅、浴室、食堂等建築，另還有水池、庭園和戶外廣闊的墓群，在一片黃土地上宛如清幽的綠洲。它是由喀什地區伊斯蘭教的白山派首領阿帕克和加的家族所建造，除了阿帕克和加，他的父親瑪木特玉素甫及其宗族都葬於此，歷年來訛傳著清朝乾隆皇帝的寵妃香妃亦葬於此，故又以「香妃墓」聞名。但據史實考證，這種說法並不正確，香妃實葬於清東陵，不過此傳說卻讓這座聖墓增添了不少浪漫色彩。

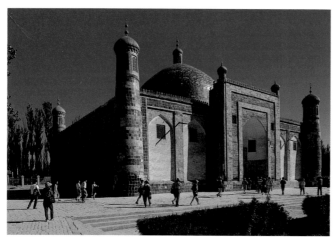

1 皖阿帕克和加墓祠外牆貼以許多磁磚，中央為大圓頂，四隅為喚拜塔。

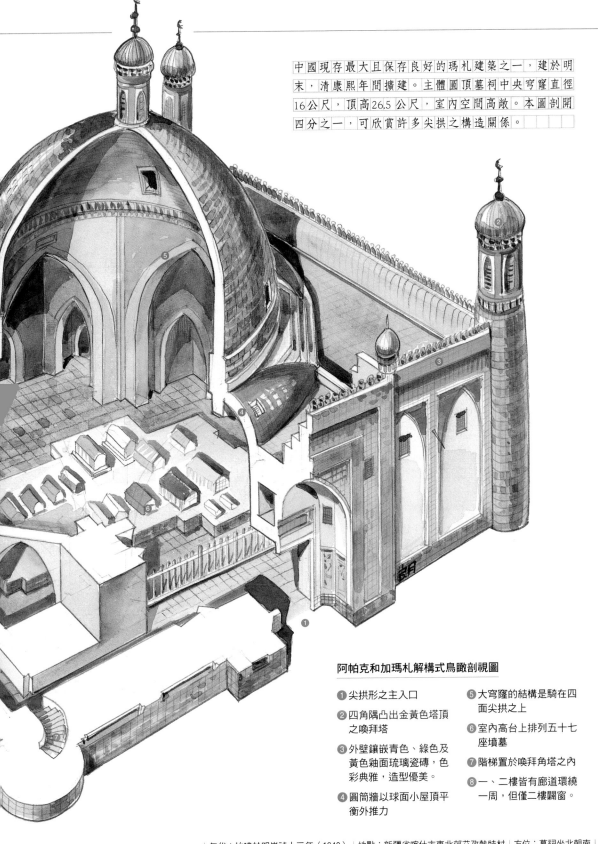

中國現存最大且保存良好的瑪札建築之一，建於明末，清康熙年間擴建。主體圓頂墓祠中央穹窿直徑16公尺，頂高26.5公尺，室內空間高敞。本圖剖開四分之一，可欣賞許多尖拱之構造關係。

阿帕克和加瑪札解構式鳥瞰剖視圖

❶ 尖拱形之主入口

❷ 四角隅凸出金黃色塔頂之喚拜塔

❸ 外壁鑲嵌青色、綠色及黃色釉面琉璃瓷磚，色彩典雅，造型優美。

❹ 圓筒牆以球面小屋頂平衡外推力

❺ 大穹窿的結構是騎在四面尖拱之上

❻ 室內高台上排列五十七座墳墓

❼ 階梯置於喚拜角塔之內

❽ 一、二樓皆有廊道環繞一周，但僅二樓闢窗。

| 年代：始建於明崇禎十三年（1640） | 地點：新疆省喀什市東北郊艾孜熱特村 | 方位：墓祠坐北朝南 |

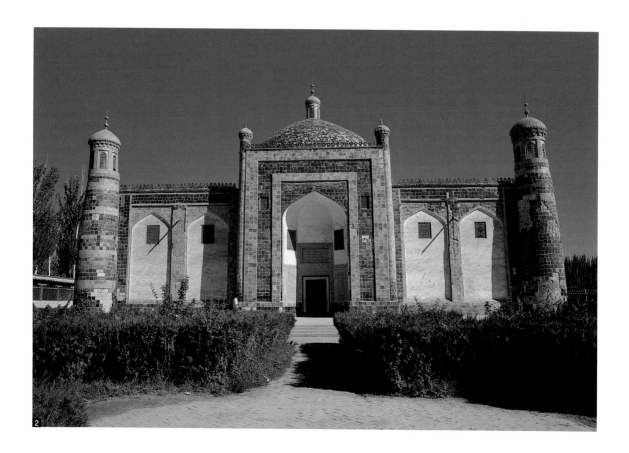

2

2 阿帕克和加瑪札始建
於1640年，是現存新疆
最大的瑪札。本圖為墓
祠正面。

3 墓祠之主入口門額及
左右牆面之彩色石膏花
飾。

4 阿帕克和加大禮拜寺
運用了平頂及拱頂兩種
構造。

5 大禮拜寺天花板以密
肋樑構成，中央形成藻
井，幾何形構圖與邊框
彩畫極為精美。

6 綠頂禮拜寺之柱頭及
樑枋皆以木雕裝飾，並
施以彩繪。

7 綠頂禮拜寺裝飾柱充
滿許多伊斯蘭教常用花
草及幾何圖樣，柱裙施
雕，而柱頭以木雕尖拱
層層擴大而成，支撐樑
木。

以墓祠為中心的自由布局

阿帕克和加瑪札的範圍極大，陵墓正面朝南，表面貼附琉璃磚，兩側瘦高的喚拜塔護衛著中央尖拱形入口，外觀顯得高聳氣派，進入其內，圓頂墓祠映入眼簾，它是整個墓區內的中心建築，規模宏偉傲視著廣闊的墓群。

墓祠的西側為禮拜寺區，配置有四座大小不一的禮拜寺，作為穆斯林聚集禮拜的場所，其中綠頂禮拜寺與墓祠同時建造，因其被覆綠色琉璃瓦圓形拱頂而得名。大禮拜寺面寬十七間，中央為開敞式木造長型殿堂，兩端及後殿則為磚拱結構，兩者結合為一，極為穩固。另外兩座禮拜寺與教經堂連接一起，稱為

何謂「和加」、「瑪札」與「拱北」？

「和加」與「瑪札」或譯為「霍加」與「麻札」，都是阿拉伯文的音譯，和加是聖人，瑪札是聖墓之意。瑪札為伊斯蘭教特有的一種陵墓建築群，早在元朝即見諸記載，在新疆地區數量龐大。海上絲路方面，福建泉州也有瑪札，凡此建築均為對傳播伊斯蘭教有貢獻的人物或是當地有權勢的望族之尊重。瑪札多為具圓頂的建築，圓頂被稱為「拱北」，所以有時拱北也專指瑪札。

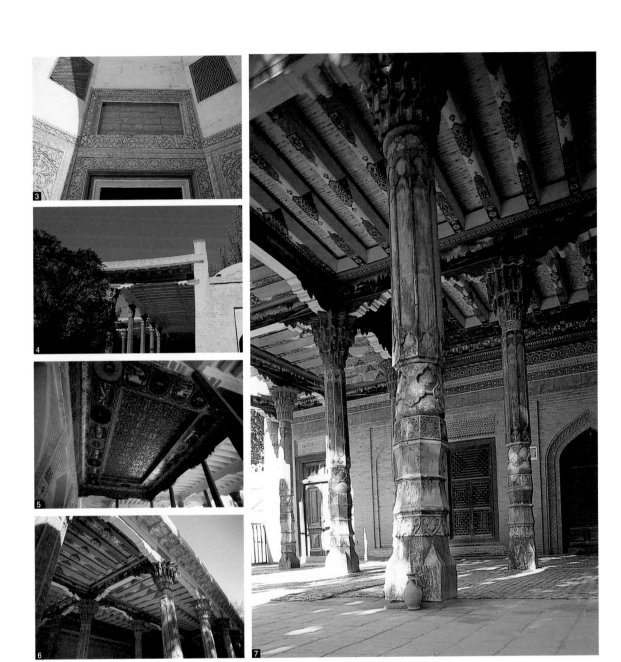

高低禮拜堂，低禮拜堂亦採用與墓祠相同構造。這些禮拜寺有一共同特色，即因應新疆地區氣候，都分設內外殿，外殿開敞通風為夏天使用，內殿封閉溫暖則供冬天禮拜。

　　除了大小禮拜寺、教經堂外，南側還有食堂、水房、水池與獨立設置的阿訇住宅，這些建築與墓祠並無特定及明顯的軸線關係，整體而言，阿帕克和加瑪札是一種以墓祠為中心、自由配置的聖墓建築群。

伊斯蘭教陵墓建築的典型

　　又被稱為大瑪札的墓祠是一棟醒目的正方形圓頂建築，乃阿帕克和加家族的

8 凸於出角隅的喚拜塔呈圓筒狀。

9 喚拜塔外貼彩瓷，有青花、翡翠綠及黃色，色調高雅，頂層設置高窗。

10 墓祠內部平台上放置聖墓。

11 墓祠的大穹窿架在四座尖拱之上，闢小窗引進光線。

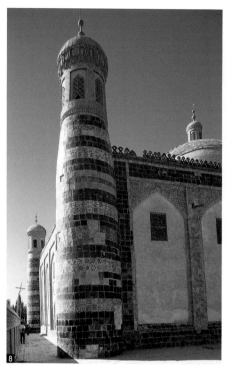

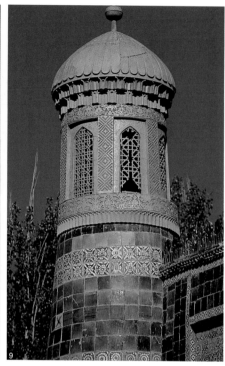

墓室，家族以外的人則葬於戶外的墳地。建築平面寬七開間，進深五間，其主體構造是在四個弧形尖拱之上，架起中央一個頂高有26.5公尺、直徑有16公尺的穹窿頂；從屋頂來看，中間立一座主要的半圓球體，四面各起一個球面小屋頂。四隅則樹立高聳的喚拜塔。

墓祠的牆體非常厚，共築兩道牆，兩道牆間藏有可繞建築物一圈的廊道。二樓走廊設窗，一樓則無，形成上明下暗的特色。角隅喚拜塔設置迴旋梯，可登上屋頂。主入口朝南，上面有巨大的尖拱，室內也有大小不等的許多尖拱，從力學上而言，尖拱比圓拱更不易開裂。為了強化結構，拱下方還架水平鋼樑。建築內部中央設置大平台，平台上依序安放數十座墓棺，所有墓棺亦呈長形尖拱體，表面披著色彩鮮麗的布巾，這是伊斯蘭教特有的墓葬形式。

建築外觀遵循伊斯蘭建築不用動物或偶像圖像之禁忌，多採用植物紋樣、幾何圖案及阿拉伯文古蘭經，包括入口左右牆上、室內穹窿頂環形裝飾帶及窗欞

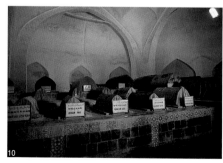

12

花。大圓頂及壁面多鑲嵌大小不一的琉璃磚，主要釉色有綠、藍、紫、黃及褐色等，主入口門框還可見到一些細緻的馬賽克與石膏花，這種技巧乃繼承中亞古代建築磁磚藝術的悠久傳統。

⓬墓祠由數個尖拱構成圓頂。

建築形式探源

　　阿帕克和加瑪札吸收了中亞乃至印度與土耳其這一帶的建築形式，可由以下兩方面來了解其源起。

　　穹窿頂的構造：今天在新疆維吾爾族的重要城市喀什，還有一百多座清真寺，大部分都取法中亞或阿拉伯式具有圓頂的構造。這種建築形式的來源，大約由十六世紀土耳其伊斯坦堡的幾座清真寺可以看出端倪，以著名的藍色清真寺及聖索非亞大教堂為例，構造與阿帕克和加瑪札一樣以四座尖拱為支柱，中央再架一個半圓球體組成，這種構造普遍出現於中亞到土耳其一帶的伊斯蘭建築。

　　四隅的喚拜塔：在正方形的四個角，凸出四座喚拜塔，造型跟它比較接近的，是印度Sikandra的Akbar墓。

穹窿（Dome）

中國伊斯蘭教的禮拜堂依各地風土條件而有很大差異，新疆地區的建築較接近中亞，而甘肅、陝西、四川、北京一帶則常與漢式融合；泉州因航海之便，伊斯蘭教是經由海上絲路輾轉傳入，其建於宋代的清淨寺完全採阿拉伯式樣。不過，無論何種建築式樣，其大殿龕必背向麥加（西方），才符合教義。而為了覆蓋較大面積的室內空間，伊斯蘭教建築如果採用漢式，常用所謂「勾連搭」，即三座或五座歇山頂前後相連；如果採用中亞的形式，穹窿頂就成為最具特色的構造。

西洋建築的穹窿頂始於紀元前的羅馬，著名的萬神殿跨度直徑達40多公尺，拱頂離地面也有40公尺，被認為是人類建築史上的偉大之作。後來再經拜占庭及文藝復興建築之發展，穹窿構造之技術水準達到一個高峰。義大利佛羅倫斯大教堂及羅馬聖彼得教堂的大圓頂，皆屬建築史上的里程碑。廣泛採行的穹窿構造是：在正方形牆體轉角處先砌出尖拱，使轉為正八角形，再由券腳層層內收，逐漸變成圓筒形，圓筒牆體可開採光小窗，引進光線，最後在圓筒牆之上築出圓頂或弧形尖頂，有如一頂帽子。

喀什阿帕克和加瑪札的圓頂，則是先在正方形平面四邊起尖拱，再起圓筒牆，牆上闢小窗，最上再起直徑達16公尺的大穹窿頂；這是新疆最常見的圓頂結構模式。另外，也曾出現一種較簡單的構造，如阿帕克和加瑪札的教經堂，它的圓頂騎在正方形的厚牆之上，厚牆本身平衡了拱頂的外推力；相同的作法亦可見於泉州清淨寺入口的石造穹窿。

1 新疆喀什玉素甫瑪札使用成列的圓頂。

2 喀什玉素甫瑪札室內一景，光線透過拱窗的美麗花格投射至墓台青瓷上。

3 土耳其伊斯坦堡清真寺穹窿，圖中可見許多窗子及燭光。

4 福建泉州清淨寺入口石造穹窿架在方形厚牆之上。

庫車加滿清真寺禮拜殿，圓頂立在八角筒狀體之上。

蘇公塔禮拜寺，圓頂立在八角平面之上。

阿帕克和加瑪札，圓頂立在四角平面之上

2

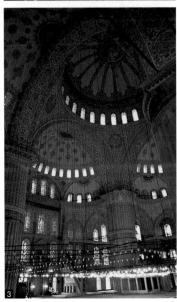

3

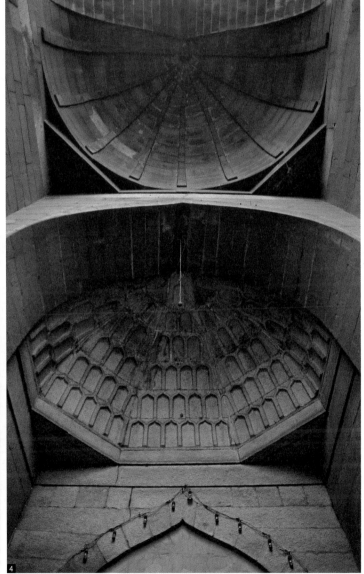

4

庫車加滿清真寺

　　庫車加滿清真寺又稱「庫車大寺」，位於庫車舊城區的高台上，成為全城最明顯的地標。規模僅次於喀什的艾提尕爾清真寺，為新疆第二大清真寺。初建於明代，清代續有修建，1931年遭到祝融之災，之後由當地有名望的阿訇募集資金重建完成，即為今日所見的規模，外觀氣派宏偉。主要建築包括禮拜殿、喚拜塔、學經房、宗教法庭、辦公室與瑪札墓園。

　　其入口與喚拜塔高達7公尺，合為一座高聳入雲的建築，平面為正方形，以黃色土磚砌成，至上部逐漸轉為八角形，再轉為造型極優美的半圓形穹窿頂，直徑達7公尺，圓周環列通氣窗；厚牆內闢二座旋梯可登塔，較特別的是，屋頂只有三個角隅凸出設喚拜塔，喚拜塔也稱為宣禮樓。大門則為新疆地區典型的阿拉伯式尖拱，逐層向內凹入，體現崇高的氣氛。

　　禮拜殿設在西邊，坐西向東，平面近正方形，三面磚牆，一面開口，西牆則分設內殿並供聖龕，背朝麥加方向。其正面寬九開間，進深十二間，面闊41公尺餘，進深達50公尺，室內空間高敞寬廣，共有八十八根木柱支撐屋頂。屋頂中央三開間平頂升高，四周設高窗，即是所謂維吾爾族建築的阿以旺式高窗，兼具通風與採光之利。柱身皆為維吾爾常用的八角形，下段雕以柱裙裝飾，但木欄及門窗卻採漢式格扇作法，橫樑木雕則帶著藏式大雀替之趣味。這座清真寺巧妙地結合維吾爾族、漢式與藏式之建築特色，設計技巧極為成熟。

1 新疆庫車加滿清真寺入口門樓之穹窿直徑達7公尺，周圍闢小窗引進頂光。

2 庫車加滿清真寺之內院及廊道。

3 庫車加滿清真寺禮拜殿使用漢式木柵與鏤空花窗，呈現細緻瑰麗的一面。

4 庫車加滿清真寺之喚拜塔與入口合為一體。

5 新疆最大清真寺——艾提尕爾大寺入口大門為巨大之尖拱，牆面則飾以十五個假窗。

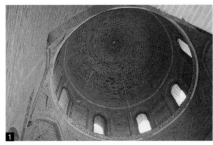

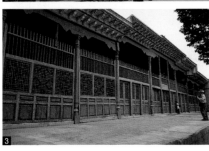

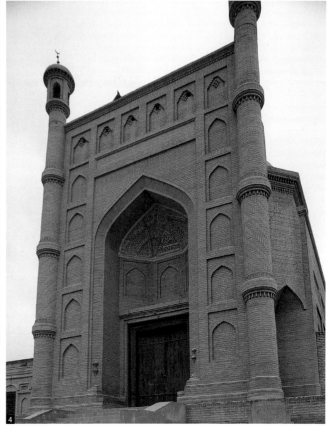

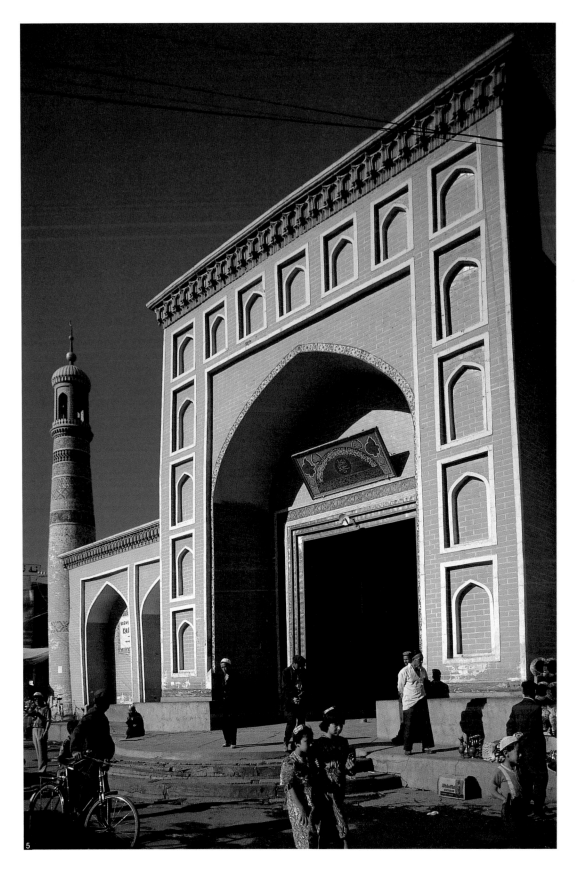

吐魯番 蘇公塔禮拜寺

極富南疆地方特色的大型清真寺，具中國伊斯蘭建築中造型特殊且最高的喚拜塔。

在吐魯番東郊的大戈壁黃土地上，約44公尺高的蘇公塔顯得相當醒目，儼然是吐魯番地區的地標。這裡在十五至十六世紀時，曾經是吐魯番王國的政治中心「安樂城」所在。「蘇公」指的是出資七千兩建塔的吐魯番郡王蘇賚滿，他建造此塔的主要目的有二：一是為了紀念已逝去的父親額敏和卓，因此又稱「額敏塔」，依當地風俗如此能夠讓其父升上天堂；另一目的是為了彰顯清廷對其家族的恩澤，藉此表示其效忠朝廷之意。蘇公塔除了是吐魯番郡王的象徵，亦是中國境內最高的伊斯蘭教喚拜塔，其渾厚的造型也屬孤例。

蘇公塔禮拜寺解構式鳥瞰剖視圖

❶ 高44公尺的蘇公塔實為一座喚拜塔，外壁綺麗，以磚砌成錦紋、菱形及纓絡式各種圖案，磚工精細。為伊斯蘭教阿訇登高召喚附近居民每日做禮拜之所。

❷ 禮拜寺入口大門呈四平八穩的立方體狀，牆高三層，立面分隔成格狀，除頂層設尖拱窗供人登高望遠，其他尖拱則是具裝飾意味的盲拱。

❸ 門廳、後窯殿及兩側小室安置了大大小小眾多圓頂，其中最大的是門廳圓頂，直徑達5.7公尺，側邊闢開口以採光。

❹ 中央禮拜殿採用平頂，屬木柱密肋式的結構。

❺ 後窯殿為禮拜殿最後側縮小為單間的部分，通常在西牆正中有阿訇領拜的窯龕，俗稱「窯窩」，這裡以圓頂凸顯其重要性。

❻ 禮拜殿兩側隔成多間小室，作為佈道小室或住宿之用，每個單元又分為前後兩室。

蘇公塔禮拜寺為一座採用土坯與黃磚所建的清真寺。屋頂布滿數十座圓頂，而在角落的喚拜塔展現優美的砌磚圖案，其圓錐體造型為中國罕見之例。

｜年代：清乾隆四十三年（1778）｜
｜地點：新疆省吐魯番市東南郊葡萄鄉木納格村｜
｜方位：坐西朝東｜

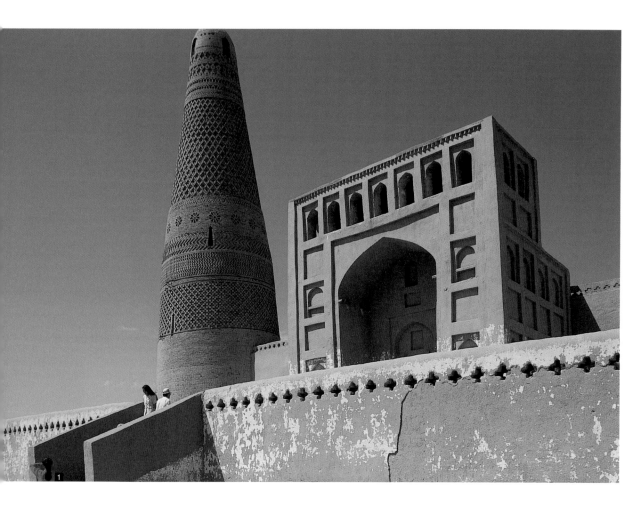

1 蘇公塔禮拜寺以土坯磚砌構築，外觀呈現質樸的土黃色調，可見精細的拼磚圖案。

2 蘇公塔高44公尺，底部直徑達14公尺，塔身呈圓錐形，自下向上收分。內部設旋梯可登。

3 蘇公塔的頂部為圓頂式，表面以磚砌出多種幾何圖案，富音樂之節奏美，令人百看不厭。

4 入口側面以黃磚砌出十個巨大尖拱窗，其中只有二個為真窗，其餘皆為裝飾性的盲窗。

　　塔旁的禮拜寺建造年代較晚，但據說是出自清代著名的維吾爾建築工匠伊布拉之手，建築採用當地生土砌黃磚，呈現質樸的色調，與阿帕克和加瑪札鮮豔的琉璃磚外觀，呈現各異其趣的風貌。

展現精細磚工的巍峨喚拜塔

　　喚拜塔也稱宣禮塔、宣教樓、喚醒樓或邦克樓，穆斯林（即伊斯蘭教信徒）每日於特定時間要做五功，因此由阿訇上塔呼喚附近居民朝麥加做禮拜。蘇公

額敏和卓與蘇公塔

　　額敏和（1694～1777）為吐魯番的大阿訇之子，當時的吐魯番屬準噶爾蒙古的統治區，康熙年間清廷派兵征討時，額敏和卓趁勢歸附清朝，此後歷經康、雍、乾三朝均效忠於清廷，與清兵並肩抗敵。因英勇善戰，額敏和卓對於清初新疆地區各部落的平定功勳卓越，獲多次晉封，並於乾隆年間受封為第一代的吐魯番郡王，獲賜王位世襲相傳的權利，病故後，因長子早逝，由次子蘇賁滿承襲王爵，並於隔年為父親起造了這座紀念塔。

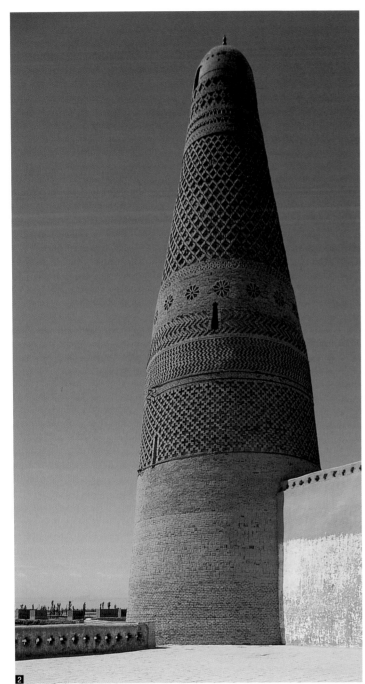

塔矗立在平地之上，渾圓的外觀與中原所見重檐樓閣式或球頂圓筒式伊斯蘭教喚拜塔有所不同，底部直徑約14公尺，頂端直徑約2.8公尺，形成自下而上急速收縮的圓錐體，頂端以穹窿造型收頭。蘇公塔在結構上的表現相當特出，由於當地缺少木材，因此主要以土坯磚砌構築，且為了達到穩固性，採塔心柱式的構造，即塔內用磚砌築粗大的中心柱，藉以鞏固高聳的塔身，而登塔的樓梯則環繞柱子盤旋而上，內壁僅在不同高度闢出少數狹長的開口，塔內呈現幽暗

5 禮拜寺入口使用尖拱
穹窿，外牆亦以許多尖
拱裝飾，黃土坯外表再
粉刷白灰。

6 院內圍出寧靜的小天
地，有階踏可登屋頂。

7 穹窿頂以磚砌成，基
座為方形，至上部轉為
八角形及圓頂，光線可
自留設之小窗引入。

8 內部空間使用連續之
尖拱。

的神祕氣氛，直到登上頂端的穹窿小屋，牆上較大的尖拱窗才讓視線豁然開朗
起來，從這裡環觀遠眺，周圍景致盡收眼底。

　　細觀蘇公塔灰黃色的外表，並非一成不變，自塔身三分之一以上起，利用精
細的磚工表現出伊斯蘭建築獨有的裝飾風味，圖案以菱形組合而成的幾何式為
主，呈現陰刻或陽刻的紋理，不同高度有不同紋樣，腰部有團花點綴，整座塔
身宛如由一圈織物所包覆。

南疆維吾爾族清真寺的代表作

　　蘇公塔禮拜寺主要包括蘇公塔及禮拜寺兩部分，二者的起造時間雖有先後，
但渾然一體，形成一座完整的維吾爾族清真寺。平面配置有兩大特色，首先只
有一座喚拜塔，設於禮拜寺右側，這與常見於一般伊斯蘭寺院的左右對稱雙喚

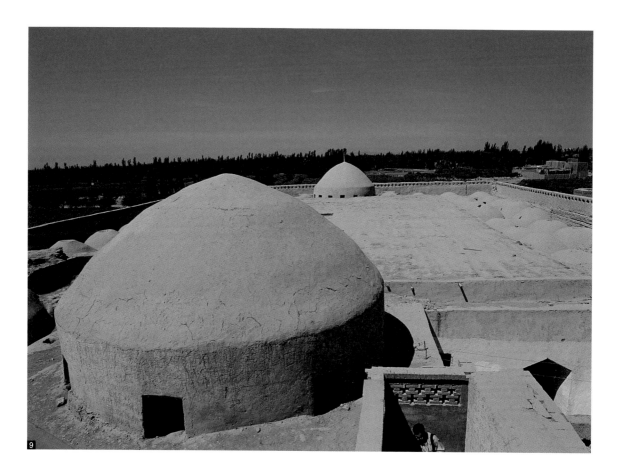

拜塔不同，此種作法亦可見於早期興建的廣州懷聖寺與泉州清淨寺。另一特色是將禮拜殿、後窯殿、喚拜塔、講堂、甚至住宅等等，全部合為一座建築，內部機能雖多，外觀卻較統一。

可容納千人同時做禮拜的禮拜寺，前為具10公尺高的穹窿頂入口門廳，後為後窯殿，兩側分成格狀小間，可供三、四十位禮拜者住宿。禮拜寺的外圈建築為磚拱構造，但中間的廣大空間則是利用木柱支撐，並以密肋樑交織成平屋頂構架，上面再以木皮編成網狀結構，然後於屋頂覆土；這種生土結構自古即盛行於乾燥少雨的吐魯番地區，是一種歷史悠久的施工法。禮拜殿四壁以雙層尖拱式壁龕裝飾，中央留有採光天窗，幽暗的殿中因而得以透進幾許天光。

9 屋頂凸出四十多座土坯建成之圓頂，覆蓋四周小室。

10 禮拜殿以木柱支撐屋頂，天窗引入光線，內部可容千人禮拜。

11 階梯拾級可達屋頂，扶手作十字鏤空磚砌。

華覺巷清真寺

西安

漢式建築清真寺的經典傑作，院落深遠且空間層次分明。

在中國，清真寺的建築形式受到地域及族群的影響，形成兩種風格：一較接近中亞傳統建築，以新疆維吾爾族的清真寺為代表，如吐魯番蘇公塔禮拜寺、喀什阿帕克和加瑪札；一是包括河西走廊、西安、北京，甚至西南的廣西、四川等地，出現許多漢化的清真寺。所謂「漢化」，是指其採用了漢族建築的

華覺巷清真寺為明初洪武年間敕建，它是漢式殿堂式的伊斯蘭教建築，包括照壁、牌樓、喚拜省心樓及大殿皆採漢式。圖中「一真亭」採六角形亭附左右三柱小亭，建築形式特殊，為中國之孤例，亦被稱為鳳凰亭。

大殿
碑亭
客房
碑亭
省心樓
講堂
二門
碑亭
石牌坊

後段
一真亭
浴室
石坊門
中段
大門
前段
四柱三間木牌樓
照壁

■ 華覺巷清真寺全景鳥瞰透視圖
華覺巷清真寺縱深極長，建築大致採中軸對稱布局。

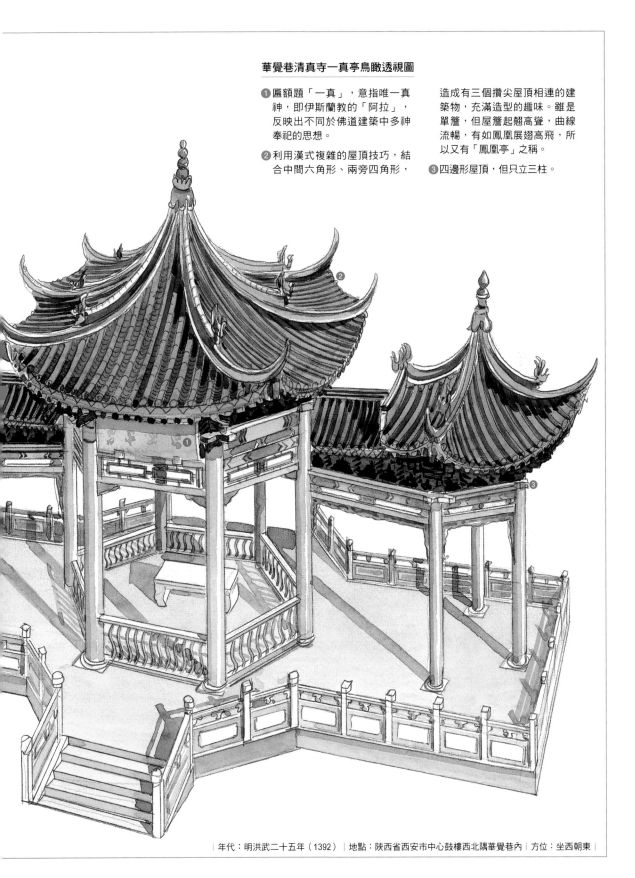

華覺巷清真寺一真亭鳥瞰透視圖

❶ 匾額題「一真」，意指唯一真神，即伊斯蘭教的「阿拉」，反映出不同於佛道建築中多神奉祀的思想。

❷ 利用漢式複雜的屋頂技巧，結合中間六角形、兩旁四角形，造成有三個攢尖屋頂相連的建築物，充滿造型的趣味。雖是單簷，但屋簷起翹高聳，曲線流暢，有如鳳凰展翅高飛，所以又有「鳳凰亭」之稱。

❸ 四邊形屋頂，但只立三柱。

| 年代：明洪武二十五年（1392） | 地點：陝西省西安市中心鼓樓西北隅華覺巷內 | 方位：坐西朝東 |

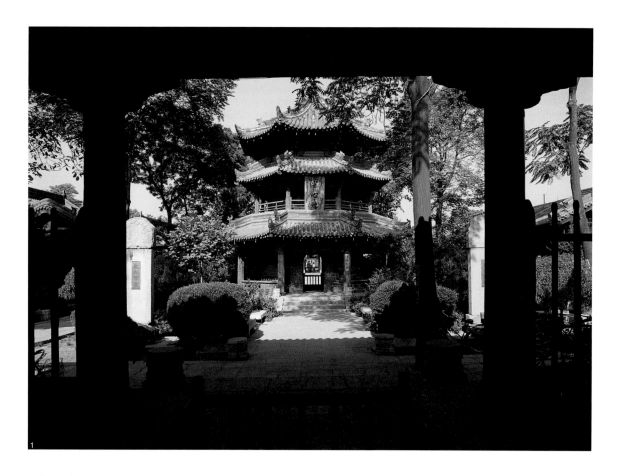

■華覺巷清真寺為漢式
建築，中央的省心樓作
樓閣式，具有喚拜塔的
功能。

院落式平面配置，並充分運用木斗栱結構、飛簷起翹的琉璃瓦頂等漢族傳統建築元素。這種結合了中國傳統建築特徵與伊斯蘭教義的清真寺，以明初洪武年間建造的西安華覺巷清真寺最具代表性。

西安是出入河西走廊的主要門戶，因此信奉伊斯蘭教的回民較多，早在唐天寶元年（742）即於華覺巷創建神聖莊嚴的清真寺；之後歷經宋、元等朝的修建，如今所見大多為明代建物。據說明成祖永樂年間（1410年代），三保太監鄭和在一次下西洋的出使任務準備工作中，為尋得精通阿拉伯語的部屬，曾至西安招考賢才，地點就選在華覺巷清真寺的大殿。

對稱式布局與園林的氣氛

華覺巷清真寺被認為是中國縱深最長的清真寺，面寬50餘公尺，進深約250公尺，布局上大致分為前、中、後三段五個院落，前段兩個院落如引人入勝的前奏，有照壁、木牌樓、大門、石牌坊、碑亭、二門等；其中額題「敕賜禮拜寺」的巨大木牌樓，採四柱三間，簷下用如意斗栱，並有斜撐柱撐起巨大的琉璃瓦頂。左右殿面積雖不大，但採用一種多重的組合屋頂，入口處凸出類似藻井的特別屋架，形成優美而豐富的天際線，大門兩旁有八字牆，這也是漢式傳統的作法。

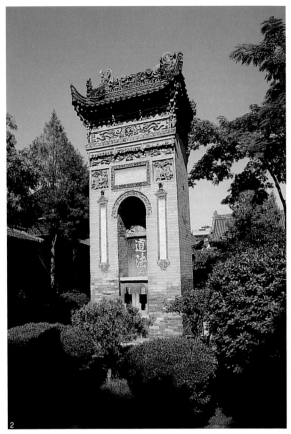

中段以八角形省心樓為中心，左右設講堂、教長室及會客室，後設兩座碑亭。後段穿越石坊門之後，呈現眼前的為一真亭及大殿，左右則有客房及浴室、碑亭等。大殿空間廣大，殿前還有寬闊的月台，可容納數百人同時膜拜及做五功。

寺院中的建築物大體上採對稱布局，但用牆、門樓、亭、牌坊來界定前後左右的空間，這些穿插其間的小品建築及扶疏的樹木，營造出類似傳統園林的氣氛。

伊斯蘭教特性的呈現

綜觀華覺巷清真寺，雖是漢化的傳統建築，但仍保有清真寺的宗教精神，例如：建築物的朝向，因為伊斯蘭教禮拜時必面向西方麥加聖地，所以採坐西向東的方位。

就裝飾特色來說，伊斯蘭教禁止偶像崇拜，建築中一般都是以植物紋樣裝飾，此建築雖受漢化影響而出現少數龍、獅子等動物圖案，但大部分仍以花草圖案為主。如入口的大照壁，飾以植物紋案的磚雕；碑亭內巨大的皇帝敕令碑，並未按傳統設計騎在大贔屭上，而是與精緻的磚刻屋頂結合在一起；禮拜大殿內的雕刻紋飾則主要取材自蔓草花紋及阿拉伯文。

2 西安華覺巷清真寺內之碑亭造型修長，磚雕精緻。

3 華覺巷清真寺禮拜堂後殿廊道全為漢式格扇裝修。

4 「一真亭」係結合牌樓與亭閣之建築。

以建築類型而論，雖採用傳統漢式的建築，但為了符合清真寺的需要，創造出特殊的建築。例如「省心樓」為一座三層簷兩層樓的漢式八角形樓閣，其意義相當於喚拜塔，不過中亞式清真寺的喚拜塔位於寺院邊，較能發揮實質功能，這座樓閣名為「省心」，又位於寺院中央，則有喚醒人心的勸世意味。「一真亭」本是一個前後空間過渡的亭台，未見於中亞式清真寺，但是位於大殿之前，額題「一真」代表真主阿拉，正是點出伊斯蘭教義真髓的關鍵性建築。

大殿即清真寺中最重要的禮拜殿，配置在最西端的高台上，前設寬廣月台。建築面寬七間，屋頂為單簷歇山式，與中亞式配置相同，以前廊、主殿及後殿三個部分組成，殿內空間廣大，僅左後側有供阿訇講述教義的宣諭台及羅列的柱子，此一開闊幽暗的空間足以容納眾多穆斯林一齊朝西跪拜。

西安大學習巷清真寺省心閣

陝西回民較多，清真寺也較普遍，西安市區內的化覺巷與大學習巷有明代建造的清真寺兩座，規模皆極壯觀。依規制清真寺內都建高聳的喚拜塔樓，作為號召穆斯林每日定時作五功之用。大學習巷清真寺初建於明洪武十七年（1384），建築布局中軸對稱，坐西朝東。寺中心有一座省心閣，即喚拜塔，其結構精巧，外型優美，我們以剖視圖來欣賞其構造。

省心閣平面為正方形，閣身單開間，四周圍以簷廊。雖只有兩層樓，但作三層簷，歇山式十字脊屋頂。屋頂為正方形，所以順理成章可以安置一座八角形藻井。省心閣在南側走廊設置木梯可登上二樓，但因為樓板中央空出八角井，在底層抬頭可以看到屋頂下的藻井，中空藻井的設計與山西解州關帝廟刀樓（見229頁）如出一轍，可視為中國古代小型樓閣設計的典型模式。

■ 大學習巷清真寺的省心閣外觀，外三層，內為二層，是中國古代樓閣常用的設計。

■ 仰望省心閣內部，透過八角井可見到頂層的藻井，傳達天地相通之境界。

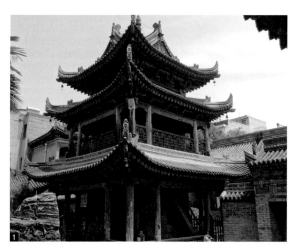

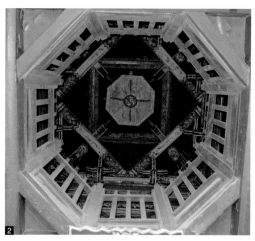

漢化建築的清真寺用十字脊頂，四面皆見歇山，益增秀麗之形象。前門直通後門，謂之穿心樓。本圖以較複雜的剖視圖將各層屋頂、藻井、八角井、迴廊、樓梯及抱鼓石表現出來。

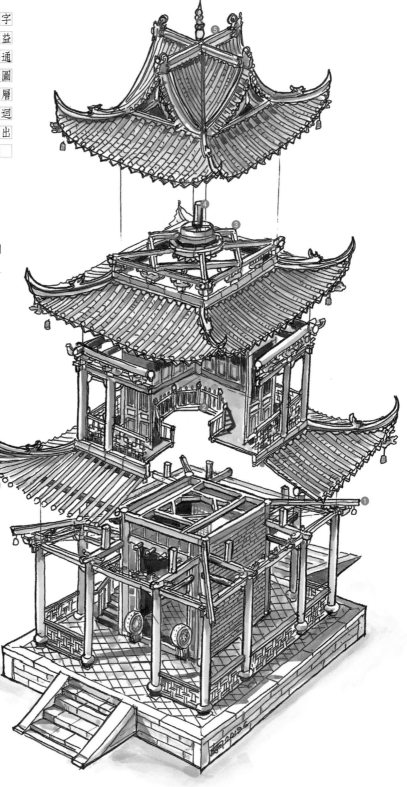

西安大學習巷清真寺省心閣解構式掀頂剖視圖

❶角樑

❷八角鉤闌

❸抹角樑

❹雷公柱立在中心

❺十字脊頂

| 年代：明洪武十七年（1384）| 地點：陝西省西安市西大街大學習巷 | 方位：坐西朝東 |

中國建築術語詞解

【一劃】

一斗三升：在大斗上架橫栱，栱上置三個小斗，小斗稱為「升」，漢代陶樓已出現，是斗栱的最基本形式，多用於補間，漢闕及六朝石窟可見實例。

一明二暗：在三開間建築中，中間裝落地格扇門窗，光線充足，左右間只闢小窗，光線較暗。廣大地區的民居皆採這種形態，中為廳，左右為臥房。

一整二破：清式旋子彩畫常用的圖案，從正面看到一個完整的花與二個半月形花。如果從下面看，其實半月形花的另一半轉到底邊。

【二劃】

丁栿：宋式用語，「栿」指樑，凡是一端搭在柱上，另一端架在橫樑之上，形成丁字形，可謂之丁栿。《清式營造則例》稱為「順扒樑」，「扒」亦有搭上去之意。

九脊頂：即歇山頂，包括正脊、四條垂脊與四條戧脊（斜向）共九條脊，為僅次於五脊廡殿頂之高級屋頂，多用於宮殿與寺廟。

八字牆：設置在門樓外，左右斜出的裝飾牆，平面呈八字形，牆面可用磚刻或琉璃美化，多用於宮殿、富貴人家宅第或寺廟之前。

十字脊：兩條屋脊在同一高度呈十字相交，交點可置寶頂，多出現在角樓或鐘鼓樓，由兩座歇山頂相交而成，北京紫禁城角樓為典型例。

【三劃】

叉柱造：宋式用語，也稱為「插柱造」，在樓閣結構技術上，上、下檐柱不對齊，為了使造型內縮，將上層檐柱偏內，落在斗栱上，再由斗栱橫向傳遞重量至下層柱頭。薊縣獨樂寺觀音閣即為一例。

大叉手：宋式用語，置於中脊樑下之斜木，用來支撐重量，中脊下用二根，形成三角形。其他樑下則只用一根，可加強屋架的穩固。

大佛樣：日本在中世時期（約宋元時）由浙、閩一帶引入中國南方插栱式建築技術，在柱上直接伸出多層丁頭栱，以奈良東大寺南大門為典型例，由於東大寺供奉一尊巨大銅佛，故稱為「大佛樣」，也稱為「天竺樣」。

大紅台：藏式建築喜築高台，在外壁塗刷紅色或白色，稱為大紅台或白台，拉薩布達拉宮即為典型例，承德普陀宗乘廟亦可見之。

山花：指歇山頂左右可見到的三角形牆，通常有懸魚或吊墜裝飾，當歇山的收山較慢時，山花面積隨之縮小。

山門：寺廟的前門，可開一門或三門，佛寺之山門又可解釋為「三解脫門」，因此也稱為「三門」。

【四劃】

中心塔柱窟：也稱為「支提窟」，中國早期石窟寺仿印度作法，在石窟內中央留設巨大的石柱，上面雕成塔狀及佛龕，供參拜者進行繞塔儀式。大同雲岡第51窟為典型例，洞中有一座五級方塔，每面皆雕佛像。

丹墀：「丹」指建築物之前院中心地帶，如人之丹田。「墀」為殿前之月台，可供祭典活動之用，孔廟大成殿前即設有丹墀，供作佾舞演出之所。

井口天花：將天花板以木條縱橫交織，分隔成許多小方格，形如井，上面再覆薄木板，稱為井口天花。

五花山牆：通常見於懸山式屋頂的山牆，仍保留階梯狀，與樑架內外呼應。階梯形牆上端作成斜肩，以利排水，外觀如五嶽，故稱為五花山牆。

五踩斗栱：清式用語，「踩」是出跳之意，也寫成「跴」。出跳五次栱謂之五踩斗栱。向外出稱為「外拽」，如內外對稱出跳，則成倒「品」字形。

內槽：宋式用語，建築物柱位排列為內外兩周，則內圈稱為內槽，外圈稱為外槽。

分心槽：宋式用語，指建築物樑柱及斗栱之分布，在中脊之下前後對稱，稱分心槽，一般多為門殿採用之大木格式。

分水尖：橋墩面對上游的部位作成三角形，略如船首，可以分開激流，減低水的衝擊力，北京盧溝橋的分水尖尚嵌入鐵條，用以破冰。

太師椅：一種有靠背及扶手的椅子，多置於廳堂，作為正式場合之用，古時尊貴者正襟危坐或禪師打坐常用，故被稱為太師椅。

斗口：清式用語，斗上的凹槽寬度稱為「斗口」，它等於枋及栱的寬度，成為一座建築中最基本的公分母尺寸，其他構件之長度以斗口為模數單位來計算，可得到系統化之優點，例如柱高定為六十斗口，柱徑定為六斗口。

斗栱：「斗」是方塊形木，上有槽可容納枋木。栱是曲形橫木，形如手肘。中國古建築利用斗與栱的多重組合，並加入昂、枋構件，可將屋頂或樑枋重量層層往下傳遞到柱上，並使出簷深遠，強化抗震，亦具有裝飾作用，斗栱可構成華麗的藻井即為一例。

方城明樓：明代才出現的帝陵建築，位於寶城之前，有如城門樓，方城即方形高台，上設雉堞，台上建碑樓，多採歇山重簷頂，稱為明樓，裡面樹立巨大贔屭石碑。

月牙城：明清帝陵在方城明樓與寶城之間留設半月形小院，稱為月牙城，俗稱為「啞巴院」。它的背後高牆即是地宮入口，據說古時接近竣工時命令啞巴工匠施工，以便守密而得名。

火焰門楣：火焰形狀的門楣，形如印度建築常用之尖拱，具有濃厚之佛教藝術特色，可見於天龍山、雲岡石窟及嵩山嵩岳寺塔。

【五劃】

令栱：宋式用語，清式稱為「廂栱」，指一朵鋪作當中，位居最外且最高的橫栱，上承橑檐枋。

出際：宋式用語，歇山頂之左右廈兩頭，即兩端皆作懸山，稱為出際。

台基：建築物之下方基座，古時稱為「堂」，通常為土、石或磚砌之台，依建築大小而定其高度。佛教進入中原後，須彌座出現，作成上為仰蓮，下為覆蓮，中為束腰之裝飾圖案，轉角處常有竹節或力士浮雕裝飾。

四椽栿：宋式用語，指屋架上長度達到四段椽子的大栿。

平坐：宋式用語，也稱為「飛陛」或「閣道」，出現在建築物之台基或樓閣上，使用重栱計心造較多，實際上即是出挑的陽台。樓閣或塔上的平坐要有欄杆保護，實例如獨樂寺觀音閣。

平棊：宋式小木作用語，即天花板，作成有如棋盤格子，四周以平棊枋框成。

平闇：宋式用語，一種以細木條縱橫交織而成的天花板，其格子比平棊小，可見於五台山佛光寺東大殿。

正心桁：清式用語，指位於額枋正上方之桁條，架在挑尖樑之上。

永定柱造：樓閣結構技術之一，上層的柱子直通地面，而與下層柱子並列，形成雙柱並聯，此法與叉柱造不同，實例如正定隆興寺慈氏閣。

瓜栱：清式用語，宋代稱「瓜子栱」，其形向上彎曲，略如瓜。置於坐斗之上，與額枋平行，稱為「正心瓜栱」。若置於出跳之翹頭上，稱「外拽瓜栱」。

瓜稜柱：一種併合料之柱子，木柱直徑不足時，在外圈包以數根圓弧形柱，外觀有如瓜瓣。

生起：宋式用語，建築物兩端的柱子略高於當心間，以利於形成翹起之屋簷。通常三開間屋生起二寸，五開間屋生起四寸。

皿板：指斗底凸出皿形線條，這種斗也稱為「皿斗」，漢代陶樓器物及六朝石窟仍可見之，是一種極古老的作法，唐宋時已少見。但南方閩、粵建築仍保留此特徵，在斗下緣凸出一圈線條。

【六劃】

交互斗：宋式用語，清式則稱為「十八斗」，置於計心造之華栱前端，用來放橫向的瓜栱。交互斗上開十字槽，以承雙向構件。

吊腳樓：中國南方多山地區常用之民居形式，多採穿斗式屋架，柱子長短不一，可立在崎嶇不平之基地上，二樓樑枋懸挑出去以承上方簷柱，使柱子不落地，如此可使二樓面積擴大，便於利用。

地宮：指佛塔地基下所留設小室或陵墓寶頂下方之磚石造空間，佛塔下的地宮埋藏舍利或珍貴之石函器物，用來鎮塔。陵墓之地宮則供置帝王之棺槨及陪葬品。

如意斗栱：一種裝飾意味濃厚的複雜斗栱，多出現在門樓或牌樓。主要以較小尺寸的斗栱層層出挑疊成，並常用斜栱或昂，構成華麗至極的造型。

宇牆：城牆或皇陵寶城上之矮牆，亦即女兒牆。

尖拱：由兩個弧線所構成的拱，比半圓拱更堅固，伊斯蘭教建築常用，新疆清真寺可見之。華北黃土高原窯洞民居亦常採尖拱。

托腳：宋式用語，屋架上置於樑上之斜桿，有如叉手的一半，它具有穩定屋架之作用。唐五台山佛光寺東大殿與遼獨樂寺觀音閣可見之，但明清時期只有晉陝民居尚保留托腳。

灰批：廣東建築術語，指以灰泥塑出各種人物花鳥裝飾，在灰底之上再塗彩色，多裝置於屋脊及山牆或簷下，常與石灣陶藝並用。

【七劃】

坐斗：宋式稱為「櫨斗」，指置於柱頭上的大斗，也可置於額枋上。其上作十字開口，留四耳，伸出橫向泥道栱及縱向華栱，為一攢斗栱最下方的基座，承受每攢斗栱總重量，尺寸也最大。

抄手遊廊：「抄手」指伸出於正屋左右的迴廊，其形有如人之雙手，北京四合院在垂花門、正房與左右廂房之間多作抄手遊廊，迴廊常呈九十度轉彎，互相連接。

束腰：須彌座中段較細的部位，它有如腰帶，將台基束緊，上下形成仰蓮與覆蓮。

沖天牌樓：立柱高於屋頂的牌樓，孔廟的欞星門常用之。

走馬樓：中國南方合院民居之二樓作成相通之迴廊，沿著天井可繞一圈，特稱為走馬樓。

邦克樓：伊斯蘭教建築中之高塔，一般內部設梯，可登高呼叫信徒做五功，也稱為「喚拜塔」。

【八劃】

乳栿：宋式用語，乳栿指較小之意，小樑謂之乳栿。

享殿：帝王陵墓主體地上建築，內供奉牌位，為舉行祭典之主要殿堂。

侏儒柱：宋式用語，也稱為童柱或蜀柱，清式稱為瓜柱，指樑上之矮柱，有時可與叉手或托腳並用。福建及台灣謂之瓜筒。

卷殺：「殺」為以斧、鉋加工之意，將木材加工成為弧線謂之卷殺。

和璽彩畫：清宮殿式彩畫種類之一，屬最高級，樑枋分段，運用瀝粉貼金繪出龍鳳題材，底色多用青、綠及朱色來襯托主題。

抱廈：「廈」指的是高聳亭軒，凡主體建築之前附建軒亭，即稱為抱廈。

炕床：中國北方寒冷地帶之宅第臥室床鋪下設煙道，藉以取暖。

直櫺窗：唐宋時期盛行之窗子形式，在窗框內安裝櫛次鱗比的垂直木條，造型簡潔大方。

穹窿：其形如圓頂天蓋，多用於清真寺屋頂，以磚疊砌，逐層向內收，至頂部收到覆缽形。

金柱：原為「襟柱」，指建築物內最重要的支柱，清式所謂老簷柱也屬於金柱，天壇祈年殿內環柱即金柱，一般用料較粗大。

金剛牆：隱藏在建築物內部的磚石牆，例如帝王陵墓地宮前方之厚牆，用來阻擋出入口。

金箱斗底槽：宋式用語，指柱網及樑枋上斗栱鋪作之分布形式，殿身的內槽三面被如斗形的外槽包圍時，稱為金箱斗底槽，現存最早之實例為五台山佛光寺東大殿。

阿以旺：新疆維吾爾建築的一種屋頂作法，將中庭蓋平頂，並且高出四周屋頂，使能通風採光，謂之阿以旺。

阿育王塔：源自印度的一種佛塔，也稱為「寶篋印塔」，底座為須彌座，塔身為方形，頂部四隅凸出花葉，中央立相輪塔剎。

【九劃】

垂花門：門樓屋簷下置吊柱，並雕成蓮花形，特稱之為垂花門，較考究的門樓多採垂花門。

拱北：圓頂之意，也指伊斯蘭教的墓祠建築，即「瑪札」。

拱券：券字本為契據，與卷字常混用，拱券與拱卷兩種寫法皆常見於書籍中，指半圓形拱構造。

挑尖樑：清式大木結構連接檐柱與金柱的小樑，即步口樑，前端作成尖形。

柱心包：朝鮮古建築用語，指在柱上直接伸出丁頭栱，即插栱式。

柱裙：清真寺所用之木柱，在下端常雕成一圈花紋，形如柱子穿裙。

柱礎：柱下之基盤，古時有礩、磶之寫法，可隔斷地下潮氣，北方所用較低，稱為「古鏡」，南方所用較高，形如鼓或花籃，宋式多雕蓮花、海石榴花、寶相花、牡丹花或雲紋。

相輪：塔剎上的十三天，多以奇數環狀物相疊而成。

計心造：宋式用語，鋪作出橫栱稱為計心造，如果只出單向的華栱，則稱偷心造。

重簷：將屋簷作成二重或三重，通常上簷小而下簷大，例如紫禁城太和殿為二重簷，天壇祈年殿為三重簷。

風吹嘴：一種福建泉州地區特有的飛簷作法，在屋頂翼角墊雙層桷木，形成暗厝，外側封簷板作成船首狀，如此可加強屋簷曲度，造型如鳥翼，泉州開元寺可見之。

飛椽：即飛簷之椽子，又稱飛子，安放在檐口椽條之上，使屋簷如展翼。

【十劃】

倒座：合院布局的建築，其第一進正面朝向中庭，從外面看到的是背面，即為倒座。北京四合院多採此法，並將大門設在東南角。

格扇：木作裝修中的門窗類型，通常從地面門檻直達門楣，有四扇或六扇作法，每扇又分頂板，格心，腰板及裙門，可以活動拆裝。

脊檁：「檁」即是桁條，中脊下的桁木謂之脊檁。

馬面：城牆每隔一段向外凸出一座像堡壘一樣的墩台，有利於三面禦敵。

馬道：登城牆的斜坡道，有時亦可指城牆上的平台。

馬頭牆：長江流域及華南較流行的一種硬山牆，高出屋面，並作成階梯形，有防風及防火作用。

栱眼壁：建築物外側各攢斗栱之間的空檔，通常以灰泥封閉，有時可施彩繪，謂之栱眼壁。

【十一劃】

側腳：將建築物四根角柱向內微傾斜百分之一，使外觀更穩定之法。

偷心造：宋式用語，指不出橫栱之鋪作，或直接自柱身出丁頭栱。亦可隔跳偷心，每隔一跳才出橫栱。

剪邊：明清時期在殿堂屋頂上鋪兩色以上琉璃瓦，將檐口故意鋪不同顏色瓦片，稱為剪邊。

副階周匝：宋式用語，指在主要屋身四周圍以迴廊，形成重簷。主體柱高而副階柱較低。太原晉祠聖母殿為現存副階周匝最古例。

曼荼羅：也寫成曼陀羅，是佛教壇城之音譯，修行時特定之場域，通常由方與圓組成平面，承德普樂寺旭光閣內有一座中國最巨大的立體曼荼羅。

密肋：平頂屋頂作法的一種，以木樑緊密排列，稱為密肋。

御路：宮殿或寺廟主殿台基正面作成斜坡，並雕以雲龍。古時專供帝王輦子出入，故稱為御路。後世多轉為裝飾，以巨石鋪成，雕以龍紋。

捲棚：也寫成「卷棚」，兩坡頂不作中脊，屋架多用偶數，瓦壟翻過屋頂。通常次要的房屋使用，如迴廊或軒亭，但北方民居卻普遍採用捲棚頂。

推山法：運用於廡殿的屋頂曲線修正技術，將正脊兩端略加長，使垂脊上端彎曲，側坡上端更為陡峭，造型更挺拔。

斜栱：在一朵鋪作中，出現四十五度的栱木，具有高度裝飾意義，但使用在轉角鋪作時也兼具結構作用。唐代較少見，盛行於遼、金時期，如大同善化寺。

移柱法：殿堂內為了空間寬敞之需要，將原本應對齊的柱子移動之設計，稱為移柱法。

都綱建築：為藏式佛寺大經堂之音譯，平面多呈回字形，殿內柱子林立，屋頂中央略升高以採光，四周幽暗，襯托出神祕的宗教氣氛。

雀替：也稱為「角替」，位於額枋與柱子交點，宋代稱為「綽幕」，具有加強樑柱剛性及裝飾作用。

【十二劃】

博風：也寫成「博縫」，懸山、硬山或歇山的三角形山花上端的人字形木板，封住桁頭有保護作用，通常加以裝飾，

露出釘帽。日本將捲棚式博風特稱之為唐博風。

單翹：清代作法稱華栱為翹，只出一華栱稱為單翹。

廂栱：同令栱。

散水螭首：台基上緣為便於排水，特別凸出螭龍，張口吐水，具有澤被之象徵意義。

普拍枋：宋式用語，在闌額之上所置橫木，與闌額構成「T」形斷面，清式稱為「平板枋」，多出現於宋、遼、金、元時期，明清時期尺寸變小。

減柱造：殿堂內為特殊功能需求，減少柱子而加粗樑枋用材，稱為減柱造。

琴面昂：宋式用語，昂頭削成弧面，有如琴面，故名。另有削成平尖形，稱為「劈竹昂」。

硬山：一種中國最普遍的屋頂，雙坡頂架在五邊形的山牆之上，桁木不伸出牆外，山牆略高於屋面，各地有各自的造型特色，閩、粵並賦予五行之特徵。

華栱：宋式用語，清式稱為翹，從櫨斗上出跳為第一跳華栱，依此重複，可有單跳及二跳、三跳或四跳華栱。

菱角牙子：砌磚壁時，將某一層砌成菱角，有如鋸齒，這是一種加重線條的裝飾，西安大雁塔與小雁塔皆可見之。

陽馬：宋式用語，也稱為「角樑」或「觚稜」，即弧型木條謂之陽馬，以放射狀陽馬構成藻井，實例可見於薊縣獨樂寺觀音閣及應縣木塔。

須彌座：佛教藝術漢末傳入中土後所出現的一種台座形式，用於佛座或建築台基，包括圭角、下枋、下梟、束腰、上梟與上枋等部分，簡單者由仰蓮、束腰與覆蓮組成。

【十三劃】

塔剎：原為梵文音譯，從「剎那」轉借而來，指塔頂之尖形裝飾物，細節分為剎座、相輪及水煙等。中國塔剎用石、銅或鐵製成，山西渾源圓覺寺塔剎作成風候鳥，較為罕見。

歇山：「歇」是休止之意，屋頂左右坡只作下半，上半段轉成三角形山花，此種屋頂可視為在懸山頂四周加披簷而成，漢陶樓及日本法隆寺玉蟲廚子出現過渡形，或可佐證。

殿堂造：建築物內外周柱子等高，在其上漸次疊以斗栱及樑架，謂之殿堂造，與廳堂造不同。

溜金斗栱：一種平身科斗栱，其栱與昂的後尾向上斜置，並延伸至上一架桁木下，有如秤桿，形成力學平衡之構造。

碑亭：為保護石碑不受風吹雨打日曬，在碑體上建方形高亭，多見於寺廟與陵墓。

經幢：佛教之小型塔，多為石造，外觀分成台座、塔身與剎頂三段，塔身雕刻經句，多立在寺院殿堂之前。

補間鋪作：宋式用語，置於兩柱之間樑上的斗栱，具填補空間之功能，當心間補較多鋪作，次間或稍間減少，使分布均勻。明清時因斗栱縮小，補間反而增多。

過街塔：喇嘛教常用的建築，在交通要津之處築塔，其台座下闢拱門供穿越，形同拜塔儀式，居庸關雲台即為實例。

隔跳偷心：宋式用語，指一朵鋪作從櫨斗向外出跳時，每隔一跳不出橫栱，如此使斗栱較疏朗有力，本身自重亦獲得減輕。

雉堞：即城牆上朝城外之矮牆，包括射口與窺孔。

【十四劃】

墊台：中國古代建築在殿堂廊下左右次間起高台，作為待客或教學之用，故稱為墊台。其遺制仍保存於廣東祠廟建築，如廣州陳氏書院。

徹上明造：室內不作天花板，可直接看到屋架全部構件之作法。通常樑或侏儒柱要加工或作精美的雕飾，以呈現結構美感。

窩鋪：在城牆上建造為士兵駐守之簡單房屋。

【十五劃】

影壁：也稱為照壁或照牆，多立在建築門殿之前，具有遮擋視線及反射光線之作用，較考究者常飾以雕刻或琉璃，九龍壁即是一種高級作法。

駝峰：置於樑脊之上的構件，承受上層樑之重量，形狀多樣，但大體上呈三角形，以均攤重量。

廡殿：又稱為「五脊四坡頂」，被尊為中國最高級形式的屋頂，且具有濃厚的民族特色，古時稱為「四阿頂」，早在殷商時代即出現，其外觀簡潔大氣，多為宮殿寺廟之主殿所用。明清時又以推山法修正其側坡曲線。

【十六劃】

螞蚱頭：清式斗栱最上層耍頭作成螞蚱形。

隨樑枋：在大樑之下緊貼著之枋材，有輔助之力學作用。

鴟尾：中國古建築屋脊之重要裝飾，漢代明器出現鳳鳥，至魏晉南北朝，雲岡石窟可見鴟尾，只有尾而不作身首。唐代發展成熟，並影響及日本。相傳造型得自南海魚虬，尾似鴟，激浪成雨，可壓祝融。明清時多用龍吻，但南方仍可見燕尾形脊飾。

【十七劃】

檐柱：建築物最外一排柱子，位於屋簷下方，帶廊的建築，第二排柱稱為老檐柱。

舉折：宋式用語，以作圖法定出屋頂坡度，屋架高度定為通進深的四分之一，再依次從上至下遞減高度，產生上陡下緩之曲線。

舉架：清式用語，從下至上逐漸增高瓜柱，使屋坡漸陡，例如從0.5倍步架增為0.65倍、0.75倍至0.9倍，至中脊時已近四十五度。

闌額：宋式用語，即清式之大額枋，係架於兩柱頭上的橫樑，通常上面緊貼普拍枋，兩者構成「T」形斷面。唐代的闌額在角柱不出頭，遼金時期出頭，至明清時期額枋亦習慣作出頭，且作曲線裝飾。

甕城：城門之外再築一道外郭城，形成雙重城門，有利於防禦，稱為甕城。外郭形制多為方形或半月形，且兩重門多不相對。長城嘉峪關的甕城門與主城門形成九十度。南京城聚寶門多達三重甕城，但皆在中軸線上。

【十八劃】

覆斗：將斗倒置之形狀，早期石窟寺之頂部常雕成覆斗形，例如敦煌莫高窟第61窟。

雙杪雙下昂：宋式用語，「杪」指伸出之華栱，「下昂」指伸出之昂嘴，其後尾延伸至建築內部，通常被樑壓住，以獲得平衡。鋪作使用出跳二次華栱與二次下昂，謂之雙杪雙下昂。依此，另亦有單杪單下昂之例。

額枋：清式用語，指外檐柱與外檐柱之間的橫樑，通常用上下二根，上為大額枋，下為小額枋。

【二十劃以上】

寶城：明清帝王陵墓在地宮之上方封土成圓丘，並圈以城牆，謂之寶城。

寶瓶：角科斗栱在四十五度由昂之上可立寶瓶形矮柱，以承老角樑之重量。

寶頂：攢尖頂或十字脊頂之最高處置以圓筒形瓦件，稱為寶頂，它剛好壓在雷公柱之上。

懸山：兩坡式屋頂，桁頭伸出山牆之外，使屋簷遮蓋山牆。

藻井：古時亦稱為天井、綺井、 四或八，敦煌石窟可見覆斗形，後世多作成上圓下方，頂心明鏡多繪雲龍，象徵天窗。洛陽龍門石窟有蓮花形之例，有些藻井如泉州開元寺甘露戒壇全係斗栱結構而成，但紫禁城太和殿藻井用料細，裝飾性明顯。

櫨斗：宋式用語，同坐斗。

露盤：喇嘛塔上塔剎上端的圓盤形裝飾，形如大傘張開，圓盤周圍懸吊銅鐸，隨風搖動可發出悅耳之鈴聲，象徵梵音遠播。

疊澀：以磚、石砌成外挑或內縮之階梯狀，作為牆體之裝飾，多見於密檐式佛塔。

攢尖：一種帶有尖頂的屋頂，它無正脊，卻可能有多條垂脊，尖頭多置寶頂，包括三角形、四角形、八角形及圓形。唐塔多用四角攢尖，宋塔多用八角，而北京天壇祈年殿用圓攢尖。

廳堂造：宋式用語，建築物屋架之外柱低，而內柱高，外槽橫樑直接插入內柱，此種木結構稱為廳堂造。

古建築索引

建築手繪圖圖名索引

主要參考書目

《營造法式》（宋）李誡，北京：中國書店，1989影印版。

《清式營造則例》，梁思成，北京：中國建築工業出版社，1981新一版。

《中國營造學社彙刊》，中國營造學社編，國際文化出版公司，1997。

《中國建築類型與結構》，劉致平，北京：建築工程出版社，1957。

《蘇州古典園林》，劉敦楨，北京：中國建築工業出版社，1979。

《承德古建築》，不著撰人，約1980年。

《營造法式大木作研究》，陳明達，北京：文物出版社，1981。

《中國伊斯蘭教建築》，劉致平，新疆：新疆人民出版社，1982。

《營造法式註解（卷上）》，梁思成，北京：中國建築工業出版社，1983。

《梁思成文集》，梁思成，北京：中國建築工業出版社，1984。

《A Pictorial History of Chinese Architecture》，梁思成，Wilma Fairbank主編，美國：MIT出版，1984。

《中國古代建築史》（二版），劉敦楨主編，建築科學研究院建築史編委會組織編寫，北京：中國建築工業出版社，1984。

《劉敦楨文集》，劉敦楨，北京：中國建築工業出版社，1984。

《中國古代建築技術史》，中國科學院自然科學史研究所編，北京：科學出版社，1985。

《理性與浪漫的交織》，中國建築美學論文集，王世仁，北京：中國建築工業出版社，1987。

《古建築勘查與探究》，張馭寰，南京：江蘇古籍出版社，1988。

《敦煌建築研究》，蕭默，北京：文物出版社，1989。

《廣東民居》，陸元鼎、魏彥鈞，北京：中國建築工業出版社，1990。

《陳氏書院》，廣東民間工藝館編，北京：文物出版社，1993。

《江南園林論》，楊鴻勛，台北：南天出版社，1994。

《中國古建築彩畫》，馬瑞田，北京：文物出版社，1996。

《中國營造學社史略——叩開魯班的大門》，林洙，台北：建築與文化出版社有限公司，1997。

《碧雲寺建築藝術》，郝慎鈞、孫雅樂，天津：天津科學技術出版社，1997。

《大理崇聖寺三塔》，姜懷英、邱宣充編著，北京：文物出版社，1998。

《傅熹年建築史論文集》，傅熹年，北京：文物出版社，1998。

《羅哲文古建築文集》，羅哲文，北京：文物出版社，1998。

《中國民族建築‧第一～五卷》，王紹周等編，南京：江蘇科學技術出版社，1998。

《中國古園林》，羅哲文，北京：中國建築工業出版社，1999。

《柴澤俊古建築文集》，柴澤俊，北京：文物出版社，1999。

《正定隆興寺》，張秀生、劉友恆、聶連順、樊子林編著，北京：文物出版社，2000。

《平遙古城與民居》，宋昆主編，天津：天津大學出版社，2000。

《應縣木塔》，陳明達，北京：文物出版社，2001。

《中國居住建築簡史》，劉致平，王其明、李乾朗增補，台北：藝術家出版社，2001。

《中國古代建築史》五卷集，第一卷劉敘杰主編，第二卷傅熹年主編，第三卷郭黛姮主編，第四卷潘谷西主編，第五卷孫大章主編，北京：中國建築工業出版社，2001～2003。

《中國古代建築》，喬匀、劉敘杰、傅熹年、郭黛姮、潘谷西、孫大章、夏南悉合著，北京：新世界出版社，美國：耶魯大學出版社，2002。

《福建土樓》，黃漢民，北京：三聯書店，2003。

《中國民居研究》，孫大章，北京：中國建築工業出版社，2004。

《北京四合院建築》，馬炳堅，天津：天津大學出版社，2004。

《中國建築史》，梁思成，天津：百花文藝出版社，2005。

《中國廊橋》，戴志堅，福州：福建人民出版社，2005。

《世界文化遺產——武當山古建築群》，湖北省建設廳編著，北京：中國建築工業出版社，2005。

《東西方的建築空間：傳統中國與中世紀西方建築的文化闡釋》，王貴祥，天津：百花文藝出版社，2006。

《廟宇》，鄉土瑰寶系列，陳志華撰文，李秋香主編，北京：三聯書店，2006。

新版後記

建築史的整理，是建築文化發展的首要工程，我寫此書是想將觀察中國古建築的方法，提供給喜愛建築又非建築專業的朋友。因為建築確是很難理解的一門學問，單看那一大串奇怪的術語，即足以讓人卻步。以剖視圖與鳥瞰圖來表現古建築是本書最主要的精神！關於走訪古建築的因緣際會以及透視圖如何繪製、書稿如何整編，值得向讀者報告背後的故事。

如何勘查一座古建築？

我常覺得古建築就好像是住在遠方的長輩，若想獲得第一手資料與現場親身的體驗，就非得下功夫專程登門拜訪不可。當我不遠千里前去拜會時，總是「相談」甚歡，那種靈犀相通之感，全然如同「與君一席話，勝讀十年書」所形容一般，真是人生一大樂事。

蘇州城盤門是我1988年初訪大陸所見，看到一座城門竟有兩個拱洞，分別供車馬與舟船出入，當時興奮的心情迄今難忘。

應縣木塔、顯通寺與晉祠聖母殿，是以1993年到山西所攝照片為藍本所繪，當時北京王世仁先生介紹成大生先生陪我們往訪，自木塔登上頂樓，經過暗層見到縱橫交叉的木樑，眼花撩亂，只能拍下一些照片，彩圖係依據陳明達《應縣木塔》專書測繪圖而畫成。顯通寺巨大的外觀與內部拱洞之結合，令我為之著迷，我在裡面爬至最高拱圈，踩著木板藻井平頂，佛像就在腳下，心裡頗覺歉疚，為了畫圖我冒犯了神明。

山西平遙市樓的木梯極窄，登樓經過暗層，只容一人通過，到達平坐時有柳

李乾朗2007年於陝西米脂速寫。（吳淑英攝）

暗花明之感。山西有些古寺仍保存原塑佛像，神態古樸，極具宗教感染力，但也有不少「神去樓空」，只剩建築軀殼。我們去看延慶寺時，屋頂長草，遠看如一戴笠老農，進入殿內，則空蕩無一物，恍若有隔世之感。

說到佛像，這是中國藝術史最重要的一部分，因佛像不僅是佛，同時也表現出時代的容顏，讓我們了解各朝代的審美觀。大同雲岡、天龍山、麥積山與龍門石窟的眾多佛像，令我為之動容。龍門奉先寺大佛，據載為武則天捐建，具女像之韻味。雲岡的雙窟，光線較充足，雕刻細節肉眼可見，且其外室雕出北魏時期木造建物之屋頂及斗栱形式，特別引起我的興趣，乃取樣畫剖視圖。

為了解應縣木塔各層菩薩之配置意涵，我特別向香港志蓮淨苑的宏勳法師請益，她竟親自來電半小時為我講解其中奧妙，令我感激之至！

南禪寺、佛光寺、祾恩殿、奎文閣與太和殿的室內光線幽暗，現場無法速寫，遂參考營造學社1930年代彙刊中的測繪圖畫成剖視圖。1980年我曾指導學生製作佛光寺木模型參加台北市立美術館的展覽，對其複雜的樑架作過研究，因此畫來得心應手。太和殿則是十多年前北京故宮的傅連興先生帶我們入內欣賞皇帝寶座，以我拍下數十張照片為基礎所繪成。

嘉峪關為2005年到甘肅時繪下草圖，我登上城牆馬道，並繞行一圈，體會這座沙漠中明代關隘的氣勢。2006年到河南，畫嵩山嵩岳寺塔的經驗令人難忘，時當正午，寺內無遊客，我在這座中國現存最古老的磚塔四周繞行，有如古時之繞塔儀式，單獨面對一座孤寂之塔畫圖，令人有寧靜致遠之感。

畫北京香山碧雲寺金剛寶座塔也得到同樣的感受，高台上共有八座高低不等石塔，人行空間所剩無幾，我為了畫鳥瞰剖視圖，穿梭於八塔之間，東張西望描繪，猶如求教於八佛之中。

1989年福州黃漢民先生陪我考察閩粵交界之土樓，初次見到巨大的圓樓，著實開了眼界。本書選用其中的經典之作二宜樓，記得當時路途遙遠，車行顛簸，好不容易才到達，樓內眾多居民熱烈相迎，並在樓中享用鄉土風味十足的午餐，菜飯香味至今難忘。而乍見安貞堡，震撼力頗大，是我所見過最複雜的福建民居，不但空間複雜，木結構亦然，一時之間竟無法看懂它。我前後去了兩次，每次皆畫構造素描。在空蕩的廳堂及護室徘徊，只聞自己的腳步聲，如同空谷回音，畢竟它沒有居民了。我想，民居如果仍在使用，益能彰顯其本質。2007年到陝北參訪米脂山溝內的窯洞民居姜氏莊園，它高明的設計令人著迷，我在山頭上畫速寫圖，發現居民人數幾稀矣，住宅缺乏人氣，意味著傳統文化之流失，頗值深思。

現場如何速寫？剖視彩圖如何繪製？

我的繪圖工法大致包括以下步驟：事先蒐集要考察的古建築基本資料；整座建物的外觀與內部仔細察看，並拍攝各角度幻燈片；內部構造常因光線不足難以細察，但仍要設法了解內部與外部之關係；內外觀察後再決定要從低或高的角度來表現，有時從高處表現宏觀氣勢，有時從低處表現高聳之感；速寫時一般都用二點消點透視法，如天壇，但也有用一點消點者，如晉祠聖母殿；畫剖面透視圖時，將面向縱切或橫切，或僅截取局部，使內部較複雜的構造一覽無遺。

基於中國建築木構施以彩繪的傳統，在線繪圖完成後我又加以上色，色彩濃淡則視建築類型稍有區別，少數幾張因歷史關聯性或比例對照之需，而加繪相關人物。彩圖除了依據現場的速寫之外，還需參考許多不同角度所攝的幻燈片考證相關細節。坊間的中國古建築書籍，或可尋得平面圖及立面圖供參，但剖面圖則較少見，特別是較複雜的內部樑架及斗栱分布。於此可見，古代匠師的確了不起，他們自有一套設計工法，足以造出技巧卓越的建築。

如何欣賞建築透視圖？

我學建築所受的是西洋建築思維的訓練，初步要畫平面圖、立面圖、剖面圖與三維的立體透視圖。回顧中國史籍，宋李誡《營造法式》的圖樣有平面，也有立面，更有立體圖，它們也有數學的控制，尺寸比例皆備，但對一般讀者而言，仍過於艱深。我想運用簡單易懂的二度圖樣，來表現三度的立體建築空間，引導現代人看懂中國古建築，建的「外」與「內」實為一體，也是「體」（形式）、「用」（機能）融為一體的創造。如何在一張圖上蘊存最多的資訊量？就是我在畫一張「穿牆透壁」建築透視圖的追求目標。

在增訂新版中，我嘗試再深化剖視圖的畫法，例如福建中埔寨，只將核心部分的屋頂抽高，同時可見全部房間之關係。山西高平二郎廟戲台為保持三面封閉之厚牆完整，只將屋頂前半段切出並提高。浙江泰順溪東橋從橋下仰望，可完整看到成列木樑如何穿插交織。北京潭柘寺的猗玕亭則將屋頂、樑架、立柱與地面剝離，讓人如身歷其境，感受在亭內可視及之物。上下層剝離式畫法也用在山西南禪寺、大同下華嚴寺薄伽教藏殿及應縣佛宮寺釋迦塔的圖。至於五台山佛光寺東大殿，這次我增加三張圖，皆是正面角度，但層層貼近，從門到佛台，再到成列佛像，使人如身臨現場一覽的視野。

畢竟靜止的圖面與動畫的效果不同，優異的建築，其形式與空間有如文學的

李乾朗2007年於陝西黃帝陵。（吳淑英攝）

詩，用字精要且有韻律互應，古建築的高低寬窄比例與空間的轉折收放，透過剖視圖來說明，我相信是很好的途徑，而欣賞優秀的建築，相信也能使人胸襟為之開朗。本書這些圖繪當然無法全然表達中國古建築原始創造者的思維，但應是古建築的現代詮釋。

書稿如何完成編輯製作？

2004年秋，我們組織一個團隊，定下出版計畫，由我透過幻燈片及大綱講授各座古建築，俞怡萍、蔡明芬等負責內容整理，並補充重要史料；鄭碧英負責修訂，她看圖敏銳，找出了一些矛盾之處，在編輯過程中修正。遠流出版公司的張詩薇負責文字潤校鉅細靡遺，不但有「問到底」的精神，並從首位讀者的角度提出許多建設性的意見。期間我又親自改寫或重新撰寫了數篇文稿，60餘張彩圖完成後，再細校文稿並增補插圖，第一批草編稿甚至隨我遠渡法國，在巴黎參加研討會及考察沿途改稿下完成一校。陳春惠負責美術編輯，由於圖片數量多、素材多樣，將文與圖互相呼應，美編的工作極為辛苦。內容架構之調整與進度總控制則由黃靜宜掌旗。最後由楊雅棠協助版型調整並作整體裝幀設計。多人分工，各司所職，歷經三年通力合作，進印刷廠之前，靜宜、詩薇、春惠及碧英甚至多日趕夜班，才終於大功告成。而自認是編輯一員的淑英，頻頻提出意見與不時修改文稿，力求完美，最終的成果要感謝她的支持與協助。

2022年初，我與遠流出版再次合作，進行本書的改版與增訂。本次增訂除了校正前次謬誤之處外，還納入我這十幾年來新撰寫的21篇文稿、64張各式圖繪，新增討論古建達36處。此外，由於手繪的剖面透視圖出版後特別受到廣大讀者們的青睞，我們特將每一張圖都單獨命名，以利於瀏覽辨識與查閱。

國家圖書館出版品預行編目資料

神靈的殿堂：李乾朗剖繪中國經典古建築. 2 = The temples of the
 gods : a cutaway look of classical Chinese architecture/李乾朗著.
 -- 初版. -- 臺北市：遠流出版事業股份有限公司, 2022.08
 272面；25.5×19公分. -- (觀察家博物誌；TW018)

 ISBN 978-957-32-9671-3(平裝)

 1.CST: 歷史性建築 2.CST: 建築藝術 3.CST: 中國

922 111010725

觀察家博物誌 TW018

神靈的殿堂 李乾朗剖繪中國經典古建築 2

The Temples of The Gods - A Cutaway Look of Classical Chinese Architecture II

作者／李乾朗

編輯製作／台灣館
總 編 輯／黃靜宜
執行主編／張詩薇
封面美術設計／雅堂設計工作室
內頁美術編輯／陳春惠
行銷企劃／叢昌瑜

發行人／王榮文
出版發行／遠流出版事業股份有限公司
地址：104005台北市中山北路一段11號13樓
電話：（02）2571-0297
傳真：（02）2571-0197
郵政劃撥：0189456-1
著作權顧問／蕭雄淋律師

輸出印刷／中原造像股份有限公司
□2022年8月1日 初版一刷
定價850元（若有缺頁破損，請寄回更換）
有著作權．侵害必究 Printed in Taiwan
ISBN 978-957-32-9671-3
遠流博識網 http://www.ylib.com　E-mail:ylib@ylib.com
遠流粉絲團 https://www.facebook.com/ylibfans

【本書為《神靈的殿堂》之增訂新版，原版於2007年出版。】